이건희.

홍라희.

컬렉션.

이건희

강력하고도

홍라희

내밀한

컬렉션

취향

손영옥 지음

자음과모음

일러두기

1 책, 잡지 등은 『 』, 논문과 기사 등은 「 」, 회화 작품은 〈 〉, 전시와 공연 제목, 연작 등은 《 》로 표기했습니다.

2 도판 설명은 작가명, 〈작품명〉, 제작 연도, 재료, 크기(cm), 제공(소장)처 등의 순으로 표기했습니다.
 작품 크기는 세로×가로로 표기했습니다.

3 '이건희·홍라희 컬렉션'에 포함된 작품일 경우 작품 제목 뒤에 별도 기호(◦)를 표기하여
 다른 소장처의 작품들과 구분하였습니다.

4 이 책에서는 '이건희·홍라희 컬렉션'에 포함된 작품 외에도 작가의 세계를 보여주는 다른 대표작들을 함께 다루고 있습니다.

5 저작권자를 찾지 못해 게재 허락을 받지 못한 일부 도판은 저작권자가 확인되는 대로 게재 허락을 받아
 통상의 기준에 따라 사용료를 지불하겠습니다.

프롤로그

그날 기자회견실에 흐르던 긴장감과 흥분 그리고 열기가 지금도 또렷이 기억난다. 문체부 장관과 국립중앙박물관, 국립현대미술관 수장들의 공동 브리핑은 미술계에 일어나기 어려운 큰 사건이었다. 방송 카메라가 자리 경쟁을 벌이고, 평소 보지 못하던 매체까지 총출동해 취재 열기가 뜨거웠다. '단군 이래 미술계 최대 뉴스'의 현장에 있었다는 흥분감이 어쩌면 지금 이 글을 쓰는 동력으로 이어졌는지 모른다.

2021년 4월 28일 서울 광화문 정부중앙청사. 삼성그룹은 고 이건희 삼성전자 회장 유족의 상속세 신고·납부 기한을 며칠 앞두고 유족을 대신해 역대급 사회 공헌 방안을 발표했다. 그 발표엔 '감염병·소아암·희소 질환 극복에 1조 원 기부, 개인 소장 미술 작품 1만 1천여 건·2만 3천여 점 국립기관 등에 기증, 12조 원 이상 상속세 납부' 등 천문학적 액수의 기부 내용이 담겼다.

핵심은 '이건희 컬렉션 국가 기증'이었다. 그전까지 이건희 컬렉션의 향방은 초미의 관심사였다. 현금이 아니라 미술 작품으로 상속세를 낼 수 있게 해야 한다는 주장이 있는가 하면, 그것이 삼성에 대한 특혜가 될 수 있

다는 반대 주장도 나오는 등 논란이 뜨거웠다. 그런 가운데 '삼성가 이건희 컬렉션 기증, 가닥이 잡혔다'라는 정보가 삼성그룹 발로 언론에 흘러나왔다. 그 후 두 달 만에 유족은 기증을 공식화했다.

'세기의 기증'이란 엄청난 수사는 시간이 흐르면 죽은 문장으로 남게 마련이다. 하지만 이건희 컬렉션을 기증받은 국립현대미술관, 국립중앙박물관, 대구미술관, 전남도립미술관, 광주시립미술관, 박수근미술관, 이중섭미술관 등 국공립미술관에서 차례로 전시가 이뤄지자 시들었던 '세기의 기증'이란 말은 물 맞은 물고기처럼 다시 펄떡였다. 전시 예약에 실패한 사람들이 발을 동동 구르다 못해 현장으로 달려가기 시작했다. '오픈 런'이었다. 미술관 오픈 런이라니, 가히 폭발적 관심이었다. 이건희 컬렉션의 기증 효과가 순식간에 사람들을 흠뻑 적셨다.

기증의 효과는 또 있다. 2020년 들어 시작된 '코로나 시국'이 3년 이상 지속되는 가운데 미술 시장은 의외의 흥행을 거뒀다. 그 이유는 저금리 기조와 함께 '이건희 컬렉션 기증' 덕분이었을 것이다. 갤러리현대 박명자 회장은 "5대, 10대 재벌 중에 그렇게 그림을 사랑하고 모은 사람이 없다. 코로나 와중에도 그림 시장이 죽지 않고 국민들이 그림 보겠다고 줄 서는 기이한 풍경은 이번 기증 덕분"이라고 말했다.

국가에 기증된 이건희 컬렉션은 선사시대 청동 거울에서부터 고려불화, 조선백자, 일제강점기 김종태의 그림, 20세기 김환기의 그림을 관통한다. 심지어 그의 컬렉션은 21세기인 지금도 왕성하게 활동하는 박대성, 신학철, 임옥상의 그림까지 아우른다. 한반도의 넓고 깊은 미술사가 한 컬렉션에 담겨 있는 것이다.

많은 사람이 이건희 컬렉션에 집중하는 이유 중 하나는 컬렉터 이건희

가 궁금해서일 것이다. 사람들이 보고 싶은 건 제왕처럼 군림하고 미래를 통찰했을 오너 기업인 이건희가 아니라 진솔한 모습의 인간 이건희일 테다. 좋아하는 작품을 마침내 손에 쥐었을 때 흥분하고, 서류를 뒤적이다 뜨거워진 머리를 그림을 보며 식히는 이건희 말이다. 나는 특히 이건희 회장 부부가 정말 좋아했다는, 그래서 작품이 기증됐을 때 "'배달사고'가 난 것인가?" 했다는 김종태의 〈사내아이〉를 보면서 이건희 부부가 느꼈을 행복감을 알고 싶었다. 하지만, 자세한 이야기를 들은 적이 없어서 '아꼈다'라는 한마디로 이건희가 느꼈을 행복감을 상상할 뿐이다.

나는 그림 뒤에 숨은 이야기를 찾아 독자에게 들려주고 싶었다. 그가 어떤 작품을 모았는지 말하는 것에서 멈추고 싶지 않았다. 나의 직업적 무기인 맹렬한 취재를 통해 '컬렉터 이건희'의 이미지를 구축하고 싶었다. 어떻게 모았는지, 누구의 도움을 받았는지, 아슬아슬하게 구한 순간은 없었는지, 그림 한 점으로 인해 영혼이 흔들리는 듯한 행복을 느낀 적은 없었는지, 위작을 사는 실수를 하지는 않았는지 등. 세기의 기증이라는 거대한 수식어 뒤에 숨은 고군분투까지 들여다보고 싶었다. 독자들이 꼭지마다 컬렉터의 향기를 맡을 수 있다면 더 바랄 것이 없겠다. 그것이야말로 이 책이 이건희 컬렉션과 관련해 기존에 나온 다른 책과 갖는 차별점이라고 자부한다.

'이건희 신화'를 쓸 생각은 없다. 정치적 해석에 휘둘려 기증의 의미를 희석하며 어깃장을 놓을 생각도 없다. 인정할 것은 인정해야 한다. 한국 사회에서 이런 규모의 사회적 환원이 어디 있었던가. 특히 이건희 컬렉션 기증은 정치 중심, 경제 중심 한국 사회에서 부차적이었던 예술 문화를 일으켜 세운 기증이다. 그것도 영화, 팝 같은 대중문화가 아닌 순수 미술을 일으켜

세운 기증이다. 이건희 컬렉션 유치 경쟁에 오랜만에 전국 미술관이 들썩였고,《이건희 컬렉션》전시 열기는 매우 뜨거웠다. 나는 이것이 문화의 힘을 우리 사회가 인정한 하나의 현상이라고 생각한다.

이건희 컬렉션은 고미술품과 세계적 서양화 및 국내 유명 근대 미술품 등 2만 3,000여 점에 달한다. 고미술품과 근현대미술품을 합친 컬렉션의 가치는 2조 5,000억 원~3조 원으로 추산된다. 대대적인 기증이 이루어진 2021년의 경우, 국립현대미술관(48억 원), 국립중앙박물관(39억 7,000만 원) 두 곳의 작품 구매 예산을 합쳐도 90억 원이 안 된다. 산술적으로 양 기관이 약 300년에 걸쳐 사야 할 미술품을 한 번에 구한 효과를 거두게 된 셈이다. 국립중앙박물관에 보내진 2만 1,600여 점에는 이건희·홍라희 부부가 삼십 대에 미술품 수집을 시작하며 처음 구매한 국보 〈인왕제색도〉를 비롯해 국가지정문화재(국보 14건, 보물 46건) 60건이 포함됐다. 이건희 회장이 소유했던 국보 30점, 보물 82점의 절반 이상이다. 국립중앙박물관은 그 보물과 작품 들을 두고 "청자·분청사기·백자 등 도자기, 서화, 전적, 불교 미술, 금속 공예, 석조물까지 한국 고미술사를 망라하는 A급 명품"이라고 했다. 가치도 어마어마했다. 〈인왕제색도〉 한 점의 가격만 최소 500억 원 이상으로 추산된다.

국립현대미술관에는 고갱·모네·르누아르·피사로·달리·샤갈·미로·피카소 등 인상주의에서 입체주의까지 서양 미술의 모더니즘을 열어젖힌 사조별 대표 화가 8인의 작품과 한국 근현대 대표 거장의 그림을 망라한 1,400여 점이 기증되었다. 김환기·이중섭·박수근·장욱진 등 1930년 이전에 출생한 이른바 '근대 작가'의 범주에 들어가는 작가의 작품 수는 약 860점에 이른다. 지금껏 국립현대미술관 소장품 중 최고가는 13억 원에 구매한 김환기의 〈새벽 #3〉이었다. 이번 기증으로 국립현대미술관은 김환

기 그림 중 가장 큰 작품인 〈여인들과 항아리〉뿐 아니라 〈전면 점화〉까지 소장하게 됐다. 이로써 국립현대미술관은 최고가를 매년 경신하는 김환기의 《전면 점화》 연작이 없다는 오명을 벗게 됐다. 박수근의 경우 3, 4호짜리 소품을 주로 그려왔는데, 이건희 컬렉션에 포함된 〈절구질하는 여인〉은 이례적으로 60호짜리 대작이다. 2007년 박수근의 〈빨래터〉가 20호 크기로 45억 2,000만 원에 낙찰된 걸 감안하면 단순하게 계산해도 3배인 120억 원이 넘는 가치를 지닌다.

국립현대미술관은 "그간 국립현대미술관이 소장한 작품 중, 1950년대 이전까지 제작된 작품은 960여 점에 불과했다. 특히 희소가치가 높고 수집조차 어려웠던 근대기 소장품이 이번 기증으로 크게 보완되어 한국 근대미술사 연구에 큰 역할을 할 것으로 기대된다"라고 밝혔다.

그러나 한 미술계 인사는 "기껏 이중섭·박수근 가지고 이렇게 떠드는 것은 세계적인 시각에서 보면 동네잔치"라고 했다. 외국 관광객들까지 놀랄 만큼 세계적으로 유명한 작품이 들어 있는 것은 아니라는 이유에서다. 사실 모네, 샤갈, 미로, 피카소, 르누아르 등 서양 모더니즘 작가 8명 정도만 작품 구색을 갖추는 정도이며 크기도 소품 위주다. 게다가 피카소의 작품은 회화가 아닌 값이 저렴한 도자기다. 그러므로 미술 기자 문소영이 "한국 미술과 역사 연구에 있어서 감로처럼 귀중한 작품들이지만, '세계적'인 흥행성과는 거리가 있는 작품들"이라고 지적한 것에는 동의한다.

하지만 한국 사회에서 이런 통 큰 기증은 없었다. 미술관 설립을 염두에 둔 수집이라 시대별 대표 작가의 작품을 다 모았다. 전성기 최고작뿐 아니라 초기 실험작까지 모아 한 작가의 작품 세계를 파악할 수 있다. 이 정도 수집은 컬렉터 이건희라서 가능한 일이었다. 그는 미술관을 건립할 의도

로 국보급 미술품을 모으면서 한 작가, 한 시대에 대한 연구가 가능할 정도로 수집한다는 뚜렷한 목표가 있었다. 그 목표를 이루기 위한 실행력은 아무나 가진 것이 아니다.

천경자의 초기작 〈만선〉이 이건희 컬렉션에 포함되었다는 사실로 그의 수집 철학을 알 수 있다. 천경자 하면 대부분의 컬렉터가 천경자의 심벌이 된 꽃과 여인이 있는 그림을 산다. 하지만 이건희 컬렉션에는 《길례언니》 시리즈를 탄생시키기 전까지의 천경자도 담겨 있다. 〈만선〉은 일본에서 배워온 채색화가 해방 이후 일본 색이라고 무시당하자, 천경자가 화단에서 살아남기 위해 자신만의 채색화를 만들어내려 몸부림치던 시기를 보여주는 실험작이다. 이건희 컬렉션이 '무가지보(無價之寶)'라는 극찬은 컬렉션 속 작품이 비싸서가 아니라 귀해서 그렇다.

진짜 컬렉터는 돈이 되는 유명 작품만 수집하는 데 그치지 않고 수집의 맥락을 갖춘다. '삼성이 만들면 다르다'고 했던 삼성가의 '명품주의'는 컬렉션에도 적용됐다. 학술적 연구를 염두에 뒀다는 점에서 명품주의라는 설명만으로 충분하지 않을 정도다.

이건희 컬렉션에서 개인적 취향은 잘 느껴지지 않는다. 이를테면 유럽의 모더니즘을 미국에 이식했던 전설적 컬렉터 페기 구겐하임은 초현실주의 미술품과 추상 미술품을 주로 수집했다. 특히 캔버스에 물감을 마구 뿌리던 잭슨 폴록의 재능을 발견하고 그를 후원해 '액션 페인팅'의 출현에 중대한 기여를 했다. 이건희 컬렉션에선 묻혀버릴 진주를 캐내거나 미래의 사조를 열어갈 실험적인 작가군에 일찌감치 투자하는 '벤처 정신'은 잘 보이지 않는다. 취향대로가 아니라 미술관 건립을 염두에 둔 컬렉션이 갖는 한계일 수 있다.

그런데 생각해보면 이상하다. 그간 이건희는 대한민국 1등 기업, 삼성전자를 정점으로 한 삼성그룹 오너 경영인 이미지로만 소비됐다. 그는 죽은 이후에야 갑작스럽게 컬렉터 이미지로 다가왔다. 우리는 그가 평생 모아서 기증한 작품을 통해 컬렉터 이건희와 그 안목을 느낀다. 그런데 삼성가에서 호암미술관장, 리움미술관장을 맡으며 미술 전문 경영인으로 일해 온 이는 이건희가 아니라 아내 홍라희가 아니었나.

그런데도 삼성그룹 오너 이건희의 사망과 천문학적 규모의 상속 미술품 국가 기증이라는 전대미문의 사건이 갖는 파급력으로 인해 미술 전문인이자 미술 컬렉터였던 홍라희의 이름은 아연 논의에서 실종되는 이상한 사태가 벌어졌다. 나는 기증 이슈에 들떠 우리가 잊고 있는 삼성가 컬렉터 홍라희의 이름을 이 책에서 불러내고자 한다. 홍라희는 삼성가의 미술 경영인이었으며 신혼 초부터 남편 이건희와 함께 미술품을 수집해온 컬렉터고, 더군다나 대학에서 미술을 전공했기에 남편에게 현대미술 가이드 역할을 했다. 그래서 이 책에서는 관습에 젖어, 의식하지 못하고 부르는 '이건희 컬렉션' 대신 '이건희·홍라희 컬렉션'이라고 부르고자 한다.

이 책은 2021년 5월부터 1년간 국민일보에 연재한 「명작 in 이건희 컬렉션」이 토대가 됐다. 글을 쓰면서 나는 우리나라 근대 미술사를, 서양의 모더니즘 미술을 새롭게 공부하는 기쁨에 빠졌다. 대학원에서 미술사를 공부했지만, 백남순의 〈낙원〉, 나혜석의 〈화령전 작약〉 등 존재하는지도 몰랐던 최초 공개 작품을 통해 한 작가의 내면을 더 깊이 알게 됐다. 세차게 내리는 비처럼 색을 표현한, 표현주의 작품으로 인기를 구가하는 〈농원〉의 화가 이대원은 독학파 화가다. 이전까지는 독학파 이대원이 거둔 성공이 이해가 가지 않았다. 하지만 이건희 컬렉션을 통해 그가 경성제2고보 재학 시

절 그린 〈북한산〉을 보자 미스터리가 단박에 풀렸다. 이대원은 어려서부터 색을 강렬하게 표현하는, 표현주의적 기질을 가진 천재였던 것이다.

이 책은 이건희·홍라희 컬렉션 가운데 국립현대미술관·대구미술관 등 국공립미술관에 기증된 한국의 근현대, 서양의 근대 작가들에 집중한다. 국립중앙박물관에 기증된 고미술품은 제외했다. 또 국가에 기증되지 않은 서양 현대미술 작품도 다루지 않았다.

책에서 소개하는 이건희·홍라희 컬렉션은 세 줄기로 구성된다. 아버지 이병철로부터 상속받은 컬렉션, 본인이 모은 컬렉션, 아내 홍라희의 취향이 발현된 컬렉션. 다만 칼로 무 자르듯 구분 짓는 것이 쉽지 않아 본문 구성에서는 그런 구분을 피했다.

이 책은 컬렉터와 컬렉션 이야기에 머물지 않는다. 컬렉션 구축 과정에서 컬렉터와 2인 3각의 역할을 한 화상의 이야기를 함께 들려주고자 했다. 미술 작품은 작가가 제작한 이후 컬렉터의 손에 넘어갈 때 비로소 완성된다고 생각하기 때문이다.

처음 글을 쓸 때의 포부는 컬렉터 이건희와 홍라희의 일상까지 속속들이 보여주는 것이었다. 그러나 현실의 벽이 컸다. 유족과의 인터뷰는 성사되지 않았다. 대신 컬렉션 구축 과정에서 왕성하게 현장에서 활동했던 화상들의 간접적인 증언에 기댔다. 나는 싫은 내색 없이 전화를 받아주고 만나준 그분들의 성의에 감동했다. 특히 이건희·홍라희 컬렉션이 갖춰지는 데 큰 부분을 담당한, 자칭 '중개 심부름'을 했다는 이호재 회장께 감사드린다. 그는 저녁이나 주말을 가리지 않고 수시로 걸었던 내 전화와 메시지 공세를 받아낸 데 이어 정식 인터뷰까지 응했다.

글을 쓰면서 해당 작가의 생애와 작품 세계를 조사하고 연구하기 위해

자료를 모으는 것은 늘 과제였다. 그럴 때마다 우리나라에서 본격적인 상업 갤러리로 출발해 당대 인기 작가들의 전시를 도맡아 했던 갤러리현대의 음덕을 느꼈다. 갤러리현대는 전시마다 도록을 냈고, 관련 전문가의 비평을 실었다. 갤러리현대가 기록으로 남긴 도록이 곧 현대미술사다. 그 의무를 게을리하지 않은 갤러리현대에, 도록 자료를 아낌없이 제공해준 데에 또한 감사한다. 박명자 회장 역시 귀찮아하지 않고 세세한 사항을 확인해줬다.

도록과 학술지 등에 글을 발표해온 연구자들의 연구 성과가 없었다면 이 책은 나오지 못했다. 부산 공간화랑의 신옥진 회장, 서울 샘터화랑의 엄중구 회장, 갤러리현대에서 일하며 작가들과 인연을 맺어온 미술평론가 황인, 윤범모 전 국립현대미술관장, 김인혜 국립현대미술관 학예관, 정준모 국립현대미술관 전 학예실장, 미술사학자 조은정·김영동 씨 등 귀한 시간을 내 지식을 나눠준 모든 분께 감사드린다. 또 인터뷰에 응하고 자료를 주고 작품 도판 사용을 허락하는 등 지지해준 유족에게도 깊은 감사를 드린다. 1970~1990년대 활약했던 선배 기자들의 미술 기사에도 빚졌다. 노형석, 문소영, 이은주, 조상인, 곽아람 등 동료 기자들의 미술 기사도 큰 도움이 됐다. '내 문장이 MZ세대에도 통할까' 글에 자신없어 할 때 "선생님이 찐입니다"라며 응원해준 출판인 이현화 씨, 책을 내준 자음과모음 정은영 대표에게도 감사한 마음을 전한다.

1장

컬렉션이 있기까지
: 세기의 수집가들

←

이건희와 홍라희는 백남준을 다방면으로 후원했다. 이들은 백남준이 파리시립근대미술관에서 1989년 프랑스혁명 200주년을 기념해 전시한 것을 계기로 파리를 방문했다. 왼쪽부터 정기용(원화랑 대표), 홍라희, 백남준, 박명자. 박명자 제공

←

파리 기메박물관에 방문한 이건희(왼쪽)와 홍라희. 삼성그룹은 세계 최대 규모의 동양미술관인 기메박물관 한국실 확장 개관을 지원했다. 삼성문화재단 제공

←

이건희(왼쪽)와 이호재는 컬렉터와 미술상으로 좋은 관계를 유지했다. 이호재가 발로 뛰며 찾아온 미술품들은 이건희·홍라희 컬렉션의 근간이 되었다. 이호재 제공

한국의 메디치,
이건희

보이지 않는 손으로
미술계를 꽉 쥐다

'한국이 낳은 세계적인 비디오 아티스트' 백남준의 유명세가 아직 한국에 제대로 알려지지 않은 시기, 재일작가 이우환은 일본을 방문한 백남준과 함께 일본에 있었다. 마침 당시 삼성그룹 부회장이었던 이건희도 일본에 와 있었다. 이우환이 백남준에게 말했다.

"남준이 형, 이건희 부회장이 지금 일본에 있답니다. 소개해줄까요?"

이건희와 이우환은 사대부고 동문이다. "서울에 오면 첫날은 이건희 회장 집에서 저녁을 먹었다"라고 할 정도로 사이가 각별했다.

반대로 한국을 떠나 있었던 백남준은 이건희 부회장을 잘 몰랐다. 그런데 이우환의 말에 백남준은 갑자기 사라졌다가 한참 지난 뒤 새 양복과 넥타이를 갖춰 입고 나타났다. 늘 헐렁한 셔츠를 입고 헐렁한 바지에 멜빵을 메고 중국제 찍찍이 신발을 신던 백남준이 말이다. 그의 돌발 행동에 이우환은 놀랐다.

'정장 입고 인사한다고 이건희 부회장이 새삼스럽게 좋게 봐줄 것도 아니고, 백남준 같은 세계적인 작가가 저렇게까지 해야 하나?'

'컬렉터 이건희'의 파워를 단적으로 보여주는 이 에피소드는 이건희가 삼성의 후계자로 공식화됐을 무렵의 일이다. 또 이건희가 호암미술관의 1999년 개관을 목표로 미술품을 수집해 삼성가에 미술품을 팔려는 사람들이 줄을 섰던 시기이기도 하다. 당시 이건희는 '보이지 않지만 실체가 분명한 미술 시장의 큰손'이었다.

갑과 을의 관계에서 확실한 을을 자처한 백남준의 처세는 정치적이다. 예술가라기보다 전략가에 가까운 자세다. 하지만 백남준은 그 덕분에 자신의 예술을 전폭적으로 지원해줄 후원자를 만났다.

백남준 뒤에
이건희가 있었다

백남준은 일제강점기 캐딜락을 굴릴 정도로 부자였던 조선 직물업의 큰손 집안에서 태어났다. 그는 6·25전쟁이 발발했을 때 일본으로 출국해 도쿄대학에서 미학과 미술사를 공부했다. 대학원에 가기 위해 현대음악의 메카인 독일 뮌헨대학교에 진학하여 철학 석사와 음악학 석사를 취득하기도 했다. 이때 존 케이지, 조지 마치우나스 등의 행위 예술을 접한 뒤 행위 예술가로 변신했고, 이후 미국 뉴욕과 독일을 오가면서 활동하기 시작했다.

1960~1970년대에는 무대에서 바이올린이나 피아노 같은 악기를 때려 부수거나 넥타이를 자르는 행위 예술을 하면서 기행을 일삼았다. 그래서

'B급 예술가'로 평가받던 백남준은 비디오아트를 하면서 유명해지기 시작했다. 비디오아트로 세계 무대에서 이름을 쌓던 시절, 정작 그는 박정희 정권 치하 한국으로 들어오지 못했다. 청년 시절 좌익사상에 빠졌기도 했고, 무엇보다 군대에 가지 않았기 때문이었다.

하지만 1984년, 세계 최초의 인공위성 쇼 〈굿모닝 미스터 오웰〉이 전 세계에 송출되자 입장이 바뀌었다. 백남준은 순식간에 '전자 예술의 미켈란젤로' '비디오아트의 조지 워싱턴' 등으로 불렸고, 86 아시안게임과 88 올림픽이라는 국제적인 행사를 앞두고 있던 전두환 정권은 국제 무대에 한국을 알릴 대표 작가로 백남준을 '역수입'했다.

삼성은 백남준이 35년 만에 한국을 찾은 때부터 곧바로 그를 후원하기 시작했다. 백남준은 비디오아트 초기 작품에 소니 제품을 썼다. 그러다 1985년 삼성과 정식 계약을 맺고부터 삼성전자 TV를 적극 사용했는데, 아마 앞서 다룬 이건희와의 만남이 결정적 계기가 됐을 것이다. 백남준이 88 올림픽을 기념해 국립현대미술관 과천관에 설치한 비디오아트 작품 〈다다익선〉에도 1,003대의 삼성전자 브라운관이 사용되었다. 1995년 베니스비엔날레 독일관 대표 작가로 나가 한국 출신 작가 최초로 황금사자상을 받을 때도 마찬가지였다. 2000년 미국 뉴욕 구겐하임미술관에서 비디오 예술 37년을 총결산하는 전시를 열며 '구겐하임 전시 한국 출신 첫 작가' 타이틀을 얻었을 때도 삼성의 후원을 받았다.

백남준은 1995년 삼성 호암재단이 수여하는 호암상 예술상을 수상했고, 세계적인 현대미술제전인 독일 뮌스터조각프로젝트에 초대받았을 때도 〈20세기를 위한 32대의 자동차〉의 제작비를 삼성으로부터 후원받았다. 이건희의 아내이자 미술 경영인인 홍라희는 백남준이 죽은 후 "한국인 작가가 뉴욕 구겐하임미술관에서 회고전을 연 것은, 그것도 21세기의 첫 기

획 전시로 열리게 된 것은 백 선생 개인의 영광일 뿐 아니라 국제 무대에서 한국의 자존심을 일으켜 세운 쾌거"라고 회고했다.

"명성은 얻었지만, 돈 버는 데는 실패했다"라는 백남준. 그런 그를 이건희의 삼성이 도와준 것이다. 삼성은 2011년 이우환이 백남준에 이어 두 번째로 구겐하임미술관에서 개인전을 열었을 때도 후원했다.

즉, 이건희는 컬렉터이면서 후원자였다. 마치 르네상스 시대 보티첼리, 다빈치, 미켈란젤로 등 위대한 예술가들의 작품 활동을 후원했던 메디치가의 로렌초 데 메디치와 같다. 이호재 회장은 "연말연시에 세배를 가면, 봉투를 주신다. 저에게도 세뱃돈을 주셨지만, 미술계 누구누구 주라며 다 (이름을) 메모해서 봉투를 주셨다"라고 회고했다. 삼성그룹은 세계 최대 규모의 동양미술관인 파리 기메박물관 한국실 확장 개관(2001) 등을 지원했고, 국립중앙박물관은 삼성전자가 2014년부터 3년간 30억 원을 후원해준 덕분에 오랜 숙제인 전시실 조명을 개선할 수 있었다. 이런 후원 뒤에는 모두 이건희가 있었다.

천재 경영인의
미술 사랑

이건희는 경영인이다. 자수성가한 인물은 아니지만, 반도체 신화, 애니콜 신화, 스마트폰 신화를 낳으며 삼성을 세계적인 기업으로 키운 주역이다. 전 연세대학교 총장 송자는 "나는 삼성이나 이 회장이 무조건 다 잘한다고 생각하지 않는다. 그러나 이 회장의 미래를 바라보는 선견력은 놀랍도록 정확하다고 자신 있게 말할 수 있다"라고 했다. 까칠

한 인물 비평으로 유명한 강준만 교수도 저서 『이건희 시대』(인물과사상사, 2005)에서 "기업 경영의 관점에서 천재가 있을 수 있다고 한다면 이건희는 천재이거나 천재에 가까운 인물일 것"이라고까지 극찬했다.

이건희는 뛰어난 컬렉터이기도 했다. 그는 태어난 직후 사업에 바쁜 부모 곁을 떠나 경남 의령 생가로 보내져 할머니 아래서 3년을 자랐다. 5학년 때는 아버지의 강력한 뜻에 따라 일본으로 건너가 그곳에서 중학교 1학년까지 3년을 보냈다. 개, 영화, 기계, 스포츠를 사랑하는 이건희의 취미는 이처럼 어린 시절의 외로움에서 비롯됐다. 하지만 미술품 수집은 달랐다. 이 취미만은 아직 경영 수업을 받던 삼십 대 초반 신혼 시절부터 아내와 함께한 행복한 문화 생활이다.

이건희의 수집 활동을 도왔던 호암미술관 부관장 출신 이종선은 『리 컬렉션』(김영사, 2016)에서 이건희에 대해 이렇게 말했다. "사색과 독서를 즐기고, 부친을 닮아 술은 거의 못한다. 취미는 다양하고 깊이도 있었지만, 그중에서도 독서와 자동차, 승마, 골프 등이 주력 대상이었다. 어느 하나라도 일단 시작했다 하면 끝을 보려 했다."

한번 시작하면 끝을 보는 기질은 미술 수집에서도 마찬가지였다. 좋은 작품을 사기 위해서는 남의 안목에만 기댈 수 없다. 최종 판단은 결국 스스로 해야 하기 때문이다.

이호재 가나아트 회장은 이렇게 말했다.

"이분은 뭘 하면 빠져드는 스타일이거든. 굉장히 깊이 들어가는 분이에요. 그러니까 생각보다 멀리, 깊이 가신 거지. 공부를 많이 하신 분이에요. 반도체, 전자, 모든 분야에 다 그렇지만, 미술품도 굉장히 깊이 공부를 하신 분이라고."

선생님을 모신
미술 공부

이건희는 혼자서 책을 읽기도 했지만, 과외 선생을 집으로 모셔 미술을 배웠다. 과외 선생을 직접 찾아가는 정성을 보이기도 했다. 이건희가 찾아뵈며 모신 스승 중엔 백자에 조예가 깊은 '우리나라 골동계의 산증인' 우당 홍기대 선생도 있다.

우당은 14세 때 일본인 가키타 노리오가 운영하는 경성의 고급 지필묵 가게 구하산방에 점원으로 취직하며 고미술품과 인연을 맺었다. 그후 1929년 '조선의 크리스티'라 할 수 있는 미술품 경매회사 경성미술구락부에서 일하며 식견과 안목을 키웠다. 구하산방 점원 시절에는 당대의 소장가 간송 전형필의 집에도 자주 드나들었다. 해방 직후 그는 구하산방을 물려받았는데, 도상봉, 김환기 등 조선 도자기를 사랑한 유명 화가들이 그의 가게 단골이었다. 이건희 부부도 그랬다.

"1970년대 중반 보광동에 살 때, 당시 삼십 대 중반이던 이건희 삼성전자 회장 내외가 아침을 자시고 나서 항상 우리 집에 오셨어요. 우리 집에 있는 고미술품을 살펴보면서 이거 주세요, 저거 주세요, 했죠. 그렇게 말하면 안 드릴 수가 없었어요. 11시 40분쯤 되면 그 댁에 함께 가 점심을 먹었어요. 그런 일과가 4~5년쯤 반복됐지요."

우당은 자서전 출간을 앞두고 조선일보와 한 인터뷰에서 이렇게 밝혔다. 실제로 현재 리움미술관이 소장한 보물 〈청화백자철화삼산뇌문 산뢰(靑畵白磁鐵畵三山雷文 山罍)〉가 우당의 손을 거쳐 삼성에 갔다. 백자 병에 잠자리가 그려진 〈청화백자철채난초청랑자문병(靑華白磁鐵彩蘭草靑娘子文瓶)〉, 뒷면에 1181년 5월 10일의 제작 연대가 있는 〈청자상감국모란문신축명

벼루(靑磁象嵌菊牡丹文辛丑銘硯)〉도 삼성가에 들어갔는데, 우당이 서예가 소전 손재형에게 팔았던 것이다.

『리 컬렉션』에서 이병철을 '청자 마니아', 이건희를 '백자 마니아'라고 적은 이종선은 이건희의 식견을 두고 "도자기를 알려면 도자기의 생산 전반에 대해 알아야 한다. 특히 태토나 유약을 감별하는 일은 감정의 알파요, 오메가이다. 이건희는 나중에 백자 감정까지 해도 좋을 정도였다"라고 말했다.

이처럼 이건희 컬렉션의 출발은 고미술이었다. 아버지의 권유로 시작했고, 컬렉션 성격도 아버지 이병철의 것을 보충하는 데서 출발했기 때문이다. 실제로 부부가 함께 산 1호 컬렉션이 겸재 정선의 〈인왕제색도〉다.

"좋은 물건은 모두 삼성으로 간다"라고 할 정도로, 삼성은 귀중한 미술품과 유물을 블랙홀처럼 빨아들였다. 목표 역시 분명했다. 이건희는 미술관 건립을 염두에 두고 미술사적으로 중요한 작품을 모았다. 이종선이 『리 컬렉션』에서 밝힌 '국보 100점 수집 프로젝트' 역시 목표 달성을 위한 과정이었다. 삼성이 본격적으로 수집한 국보급 유물로는 〈금동미륵보살반가사유상〉 등이 있다.

이호재 회장은 이를 두고 중앙일보와의 인터뷰에서 "이번에 국립중앙박물관에 기증된 청동팔주령(국보), 금동보살삼존입상(국보), 금동보살입상(보물) 등은 전문가들이 감탄하는 대표적인 금속 유물이다. 청동팔주령은 기원전 4~3세기에 제작된 우수한 유물 중 하나이고, 금동보살삼존입상과 금동보살입상은 각각 삼국시대인 6세기 중엽, 통일신라시대 초기인 7세기 말에 만들어진 것으로 추정된다. 모두 우리나라 조각사 연구에 중요한 학술자료"라고 밝혔다.

국보급 문화재를
다시 국내로

이건희 컬렉션에는 애국주의도 흐른다. 이건희는 해외에 흩어진 국보급 문화재를 사서 모았다. 삼성이 크리스티, 소더비 등 해외 경매에서 고려불화, 고려청자 등을 사 오면서 이들 경매에는 '코리아' 섹션이 따로 생겼다. 이호재 회장의 말에 따르면 1980년대 초반부터 해외에 나가 한국 문화재를 사 오기 시작했는데, 그전에는 한국 문화재가 일본이나 중국 섹션에 섞여 있었지, 따로 '코리아 아트'라는 말이 없었다고 한다. 이건희가 웬만한 것은 다 사 오면서부터 한국 이름이 붙은 섹션이 생겼다는 것이다.

그는 중앙일보와의 인터뷰에서는 이렇게 말했다. "(이건희는) 국보급 문화재를 국내로 들여와야 한다는 신념이 정말 투철했다. 특히 일본에서 나온 작품은 다시 일본인 소장자가 사가는 일이 없도록 하라고 했다. 해외에 유출된 우리 문화재가 얼마나 많나. 우선 해외에 있는 '국보급' 미술품을 찾아 국내로 들여오는 게 가장 큰 목적이었다. '국가가 나서 하지 못하는 부분이 있는데, 내가 할 역할이 있다'라고 말하곤 했다. 특히 고려불화는 국내에 거의 전해지는 게 없다는 걸 알고 고려불화가 나오면 꼭 찾아오라고 했다. 주로 일본에서 나왔는데, 사려고 나서면 서양 미술관과 경합이 붙었다. 하지만 단 한 번도 놓친 적이 없다. 그렇게 애써 들여온 〈천수관음보살도〉와 〈수월관음도〉〈자수 아미타여래도〉 등 고려불화 10여 점이 이번에 국립중앙박물관에 기증됐다."

당시 이건희는 도록을 꼼꼼히 보다가 경매에서 사야 할 작품에 동그라미 표시를 했다고 한다. 동그라미 두 개는 '무조건 사라' '희생을 해서라도

놓치지 말라', 동그라미 하나는 '가능하면 사라'는 뜻이었다. 대신 경합 상대가 한국인이면 무리해서 경쟁하지 말라고 했다. '일단 작품이 한국으로 들어오면 된다'라는 뜻이었다고 한다.

이때 시장 가치가 아닌 학술 가치, 연구 자료로서의 가치까지 따져 들여왔다. 투자 목적으로 미술품을 사거나 '유명 작가의 작품을 나도 갖고 있어'라는 문화적 허영으로 사는 사람에게서는 볼 수 없는 태도다.

유물로서는 가치가 있지만 시장 가치가 없는 서지나 전적류도 모았다. 당시 국내에는 학술 자료 시장이 거의 형성되지 않았지만, 이건희는 앞으로 박물관을 운영하게 되면 아카이브로서 가치가 있다고 보고 모았다고 한다. 그가 서지, 전적류를 수집하면서 전적류 시장이 형성됐다는 평가가 나온다.

기산 김준근 등 개항기 풍속 화가의 그림, 조선시대 민화와 초상화에 대한 관심도 남달랐다. 풍속화 하면 단원 김홍도, 혜원 신윤복만 쳐주던 시기에 해외 시장에 나온 기산 김준근의 풍속화를 꾸준히 사들였다는 것이다. 이호재 회장이 "옛날에는 그 시장이 없었는데 그분이 풍속화라든가 초상화라든가 이렇게 자료적 가치가 있는 것들을 모았어. 처음에는 그걸 해외 경매 시장에서 사가지고 왔거든. 무조건 사니까 그게 가격이 형성되면서 그다음에 나오면서부터는 가격이 좀 올라서 나오고 그랬지. 지금 가격에 비하면 많이 쌌지만, 그래도 그 가격이 형성되기 전에 그분이 컬렉션을 시작하셨으니까"라고 말할 정도다.

발품 팔며
현장을 누비다

이렇게 이건희는 고미술품에서 시작해 점차 한국 근현대 미술로, 또 이를 넘어 서양 근현대 미술로 관심사를 확장했다. 1982년 호암미술관의 문을 연 이후 아버지의 컬렉션을 보충하는 선을 넘어 본인의 색깔을 내고자 했던 것 같다. 이때부터 이건희는 이중섭, 박수근 등 한국 근대미술의 걸출한 화가들의 명작을 모으기 시작했다.

그는 1970년대부터 10년 동안 거의 매일 저녁 미술품을 보고 사들이곤 했다. 현장도 누볐다. 박명자 갤러리현대 회장은 "1970년대, 이건희는 현장을 다녔다. 동산방, 송천당 등 고서화, 도자기 파는 화랑도 다니고, 우리 가게도 직접 와서 박수근의 〈소와 유동〉도 샀다. 특별히 박수근을 좋아했다. 박수근의 좋은 작품이 있어서 연락했더니 비서를 대동하고 와서 작품을 샀다"라며 이건희를 기억했다. 또, "가만히 앉아서 가져오는 거 구매하는 사람이 아니라 혼자 오래 공부하면서 현장을 다니는 사람, 그래서 촉이 좋은 사람, 감이 좋은 사람, 딱 보면 아는 사람"이라고 컬렉터로서의 이건희를 후하게 평가했다.

우당 또한 "컬렉터로서 신사답고 좋은 사람"이라며 "물건값도 깎지 않고, 조언도 새겨듣는다"라고 했다. 이호재는 중앙일보와의 인터뷰에서 "제가 40년 동안 많은 고객을 만났지만, 이건희는 달랐다. 지독하게 공부하고, 깊이 들어갔다. 치밀한 공부로 늘 화상을 긴장시키는 분이었다. 기증된 컬렉션을 보며 사람들은 돈으로 환산한 가치에 놀라던데, 여기에 들인 시간은 잘 모르더라. 이 컬렉션에 그는 사람들이 상상할 수 없는 양의 시간을 바쳤다. 엄청난 시간과 공을 들인 것이었다"라고 평가했다.

실행력도 놀라웠다. 물론 운도 따랐지만, 컬렉션 수준을 높일 수 있게 된 데는 무엇보다 타의 추종을 불허하는 이건희의 결심과 추진력이 밑받침되었기에 가능했다고 이호재 회장은 말했다. 주변의 반대에도 반도체에 사재를 털어넣고, 마침내 반도체 신화를 일군 그 추진력이 미술품을 수집할 때도 발휘되었다는 이야기다. 해외 경매에서 국보급이 나오면 추정가의 15배를 주고도 과감히 사들일 정도의 배포가 있었다.

또한 그는 한국 미술사에서 중요한 작가라면 한 점, 두 점 사는 게 아니라 한꺼번에 샀다. 이러한 그의 통 큰 구매력은 『리 컬렉션』의 한 대목에 잘 드러나 있다. "운보 김기창과 우향 박래현 부부의 대작 30여 점을 한 번에 샀고, 대한민국미술전람회(이하 '국전') 초대 대통령상을 받아 유명해졌던 류경채의 유작 수십 점도 이때 입수되었다. 수화 김환기가 상파울루 비엔날레에 출품했던 〈점묘〉 대작도 이즈음 구매했다. 평생 소품만 고집했던 장욱진의 주옥같은 작품들도 이 시기에 집중 구매되었다."

이호재 회장은 인터뷰에서 "유영국의 그림도 열 점씩 두 번에 걸쳐 샀다. 한꺼번에 연대별로 쭉 정리해서 미술관에 쓰시려고"라고 말했다. 이처럼 이건희는 꼭 소장할 필요가 있고, 가치가 있다면 가격을 따지지 않고 대규모로 샀다. 이렇게 돈을 아끼지 않고 사들인 다음, 자기 손에 들어온 작품은 쉽사리 다시 팔지 않았다. 이전 소장가들이 귀한 작품을 넘긴 건 삼성가가 그 작품을 지킬 것이라는 믿음이 있었기 때문이기도 했다.

생각보다 멀리, 깊이 미술 수집가의 길을 간 이건희. 그의 미술에 대한 사랑의 원천은 무엇일까. 그는 종종 이우환에게 이렇게 되묻곤 했다고 한다.

"뛰어난 예술 작품을 대할 때마다 수수께끼처럼 보이는 이유는 뭐죠?"

"예술가에겐 비약하거나 섬광이 스칠 때가 있는 것 같은데, 어떤 것이 계기가 되나요?"

공지자, 그림 보는 기쁨을
나누고 싶어 했던 사람

그렇게 예술 작품 앞에서 전율했던 이건희는 자신의 기쁨을 혼자 간직하는 데 그치지 않고 사람들과 나누고자 했다. 사실 컬렉터 이건희의 실체는 손에 잡히지 않는다. 그래서 과거 신문 기사를 검색하다 그가 경영 철학을 말하며 예술의 중요성을 강조하고, 임직원과 기쁨을 나누고자 했다는 기사를 보고 나는 조금 놀랐다.

1996년 기사를 보면, 이건희는 "이제 문화 없이는 사업을 못하는 시대"라고 수시로 임직원들에게 강조했다고 한다. 그는 한때 문화를 접하는 시간을 일부러 만들기라도 해야 한다며 임직원들이 해외로 출장을 갔을 때 그곳에서 하루 더 머무는 것을 의무화하기도 했다. 마지막 하루는 업무에서 벗어나 선진국의 박물관, 미술관 등을 둘러보면서 해외 문화를 마음껏 누리라는 것이었다. 또 비서실 전 직원을 대상으로 한국 미술사 교양 강좌를 한 달에 한 번씩 연 것도 다른 기업에서는 보기 힘든 사례다.

이호재의 말에 따르면 심지어 삼성 임원들의 방에 그림을 구입해 걸어주기까지도 했다고 한다.

"1987년일 거예요. 어느 날 회장님이 삼성그룹 간부들이 그림을 좀 사는지 물어오셨어요. 대우그룹에서는 사장들이 그림을 좀 샀거든요. 대우전자 사장을 지낸 김용원, 부회장을 지낸 이우복 등이 유명한 컬렉터였어요. 그 외 두어 분 더 있었어요. 하지만 삼성에서는 그림 사는 사람이 한 사람도 없었거든. 현대그룹에서는 원래 안 샀고. 그래서 그런 상황을 말씀드렸더니 '그게 무슨 소리냐. 삼성 사장 정도 되면, 아니 삼성의 상무 이상 간부 정도면 그림 하나쯤은 걸어야 되지 않느냐' 하시면서 제게 김형근, 권옥연, 변

종하, 김홍수 등 당시 인기가 있던 중견 작가의 그림을 구하라 했어요. 작품 가격이 호당 20만 원 정도 했을 거예요. 그렇게 10호짜리, 20호짜리 작품을 직접 사서 각 간부 집무실에 하나씩 걸게 하셨어요.

또 쉽게 구할 수 없는 작가의 작품이라면 판화를 제작하자고 하시면서 다섯 명의 작가를 선정했어요. 그게 이우환, 유영국, 박서보, 천경자, 김창렬입니다. 이 작가들의 작품 판화를 제작하라고 해서 제가 파리로 가서 제작을 해왔습니다. 그러고는 각 작가한테 사인을 받아서 간부들에게 돌렸습니다. 그러니까 삼성 임원 방에는 오리지널 그림 한 점과 판화 두세 점씩은 다 걸려 있게 된 거지요. 삼성 간부라면 이런 문화적 소양쯤은 있어야 된다면서요. 가끔 경매에 1987년에 제작된 판화들이 나오는데, 그게 바로 그때 제작된 거예요. 50장씩 만들었어요."

조선 후기 문인 유한준은 컬렉터의 단계를 '애지자(愛之者, 사랑하는 사람)' '지지자(知之者, 아는 사람)' '간지자(看之者, 볼 줄 아는 사람)' '축지자(畜之者, 모으는 사람)'로 나눴다. 그러면서 그 관계를 이렇게 적었다. "알면 사랑하게 되고, 사랑하면 보러 다니게 되고, 보면 모으게 되니, 그렇게 되면 그저 모으는 사람과 다르다(知則爲眞愛. 愛則爲眞看. 看則畜之. 而非徒畜也)." 나는 여기에 하나를 더 붙이고 싶다. 이건희는 그림 보는 기쁨을 나누고자 한 '공지자(共之者)'이기도 했다.

가려진 이름,
홍라희

이건희 컬렉션은 사실
'이건희 컬렉션'이 아니다

이건희 컬렉션을 수장하고 전시할 신축 미술관의 이름은 무엇이어야 할까. 세상 사람들이 이야기하는 '이건희 미술관'이 정말 맞을까?

"기증자 명에 '홍라희'라는 이름이 추가돼야 한다는 얘기도 있는데, 기자님 생각은 어떠세요?"

누군가 내 페이스북 계정에 이런 글을 남겼다. 한 번도 던져보지 못한 질문이었다. 의식하지 못할 정도로 가부장제 이데올로기에 젖어 살아온 것은 아니었나, 돌아보게 하는 질문이었다. 목덜미가 서늘해지는 기분. 마음에 파문이 일며 컬렉션이 형성되는 과정에 크게 기여한 사람이 누구인지 다시 생각하게 됐다.

언어는 이데올로기다. 남성이 만든 신화에서는 자기희생적인 여성이 우상화된다. 아내의 양보 혹은 그림자 역할은 전통적인 유교 사회에서도 미

덕으로 여겨졌다. 아내는 자기 이름을 내세우지 못했다. '이건희 미술관'이라는 작명에도 그런 이데올로기가 녹아 있는 것은 아닐까?

사실 '컬렉터 이건희' 이미지는 갑작스럽다. 이건희는 삼성그룹의 반도체와 핸드폰 신화, 즉 기업 경영의 대명사였다. 오히려 삼성가에서 미술 경영의 간판은 아내 홍라희(1945~)였다. 홍라희는 서울대학교 미술대학 응용미술학과를 나왔고, 1995년부터 호암미술관 관장을 지냈다. 그리고 2004년 리움미술관을 개관한 이후 관장 자리에 오래 머물렀다. 홍라희의 미술에 관한 전문성은 고미술 위주의 삼성가 컬렉션을 현대미술로 다양화하는 데 결정적인 기여를 했다. 또한 수집 활동도 처음부터 부부가 함께했다. 앞에서 이야기했듯, 겸재 정선의 〈인왕제색도〉와 〈금강전도〉가 부부가 산 첫 컬렉션이다.

조용히 이건희를 내조하던 홍라희는 호암미술관 관장에 취임하면서 삼성가 미술 경영인으로서의 공식 행보를 처음 시작했다. 당시 기자간담회를 하는 등 언론과 대대적으로 접촉했는데, 홍라희는 그때 인터뷰에서 부부의 미술품 수집 활동에 대해 이렇게 공개했다.

"저희 부부가 최초로 산 미술품은 서예가 소전 손재형 씨의 소장품들이었는데, 겸재 정선의 〈인왕제색도〉나 〈금강전도〉 같은 명품들도 포함돼 있었습니다. 행운이었지요. 회화나 도자기의 맛이 얼마나 기가 막히던지요. 그때부터 전문가들에게 배우기 시작했습니다. 특히 이 회장은 1970년대 내내 거의 매일 저녁 미술품을 보고 사들이곤 했습니다."

두 사람은 이병철 회장 사후에도 지속적으로 미술품을 모았기에, 1995년 무렵에는 호암미술관의 소장품 6,000점 가운데 3분의 2가 이건희 부부의 컬렉션으로 구성되는 역전이 일어났다. 수집품의 수가 역전된 이유를 홍라희는 "선대 회장은 워낙 깔끔한 분이라서 도자기에 금이 조금이

라도 가 있으면 물건을 안 사셨기 때문에 실제 컬렉션 규모는 얼마 안 된다"라고 설명했다.

또 홍라희는 경향신문과의 인터뷰에서는 "모두 선대 회장의 수집품으로 알지만 3분의 2 이상은 현 회장님의 수집품이지요. 1970년에서 1980년까지 10년 동안 함께 사들였지요"라고 분명히 말했고, 동아일보와의 인터뷰에서는 "이건희 회장은 요즘도 특별한 일정이 없으면 하루 두세 시간씩을 미술품 수집에 할애하고 있다"라고 강조하기도 했다.

홍라희, 조용하지만 강력한
미술계 일인자

홍라희는 서양의 현대미술과 한국의 동시대 미술 모두에 마음이 기울어 있었다. 삼성가가 사이 톰블리, 마크 로스코 등 미국 추상화 작가의 작품을 수집하며 세계적 현대 컬렉션을 갖추기까지 홍라희의 역할은 절대적이었다. 또 홍라희는 목가구 등 민속품을 디자인 관점에서 수집해, 삼성가 고미술 컬렉션 또한 다양화했다. 그런데도 우리는 '이건희 미술관'이라는 이름을 아무런 저항감 없이, 익숙하게 받아들이고 있다. 이런 데는 아마도 '결재권자는 이건희'였다는 인식이 작용하지 않았을까 싶다.

삼성가 컬렉션을 대외적으로 공표하는 명칭에 홍라희는 자신의 이름을 넣지 못했다. 시아버지 이병철의 호를 딴 호암미술관에도, 남편의 성을 딴 리움(창업자 영문 성 '리'+뮤지엄)에도, 앞으로 생길 '이건희 미술관'에도 다 삼성가의 남자들, 즉 가부장의 이름만 있다. 아내 홍라희를 떠올리게 하는 어

떤 단어도 없다.

홍라희가 호암미술관 관장을 맡은 이유가 있다. 최종 성사되지는 못했지만, 세계적 건축가 프랑크 게리가 서울 종로구 운니동에 설계하려 했던 삼성미술관의 1999년 개관을 준비하며 이를 진두지휘하기 위해 미술 경영의 전면에 나선 것이다. 또 리움미술관의 초대 관장을 맡은 이래 국내 미술계 영향력 1위 인물로 매년 선정되다시피 했다. 그럼에도 이건희 컬렉션 구축 과정에서 홍라희가 한 역할은 이건희 사후 컬렉션이 공론화되는 과정에서 묻혀버렸다. 잘 나서지 않고 튀지 않는 홍라희의 성품도 한몫했겠지만, 결국 스포트라이트는 남편 이건희에게만 쏟아졌다.

호암미술관 관장 취임 때로 돌아가 보자. 홍진기 중앙일보 회장의 장녀인 홍라희는 1975년 중앙일보 문화출판부 일을 시작으로 중앙일보 상무, 삼성미술문화재단 이사 등을 맡은 적이 있다. 하지만 책임 있는 직책을 맡은 것은 호암미술관 관장 취임이 20년 만에 처음이라고 한다. 그의 나이 50세 때의 일이다. '그림자 내조'를 하던 홍라희는 취임 기자간담회에서도 언행이 퍽 조심스러웠다. 원고를 미리 준비해왔고, 미술관 자문역인 김홍남 교수를 대동해 간담회장에 나왔다. 인터뷰 중간중간 남편을 '이 회장' '주인' 등으로 지칭하고, '평범한 주부로 봐달라'고 말하는 등 매우 겸손한 어조였다고 당시 언론은 평했다.

그러나 호암미술관은 한국미술계의 최대 컬렉터였다. 그리고 그 컬렉션을 좌지우지하는 이가 관장 홍라희였다. "2~3년 전부터는 저의 화랑 순례가 화랑들에게 필요 이상의 기대를 주는 것 같아 자제하고 있어요. 최근에는 관계자를 먼저 보내 작품을 보게 하고, 좋다고 하면 가서 사곤 합니다"라고 인터뷰에서 말했을 정도다.

깊고 넓게
작품을 살피다

앞에서도 말했듯, 컬렉터 이건희의 관심은 고미술에서 출발했다. 그러다 한국의 근현대미술 작가로 관심이 넓어지고 깊어진 것은 아내 홍라희의 존재가 결정적 도움이 됐다. 젊은 시절, 한남동 자택에 자주 초대받아 이건희 회장 부부에게 '미술 과외'를 했다는 이호재 회장의 설명만 봐도 그렇다.

"박수근, 이중섭 등 (구상 계열의) 근대 미술품은 이건희 회장이 물론 결정했지. 그런데 컬렉션을 보시면 아시겠지만, 거기에 (추상 계열의) 유영국 등이 들어 있고 그런 건 홍 관장의 역할이지. (이 회장과) 말씀을 나누다 보면 홍 관장이 오거든. 그러면 얘기를 같이 쭉 하잖아요. 회장님은 도자기라든가 고미술에 관심이 많아서 이런 얘기 저런 얘기를 하는데, 홍 관장 입장에서는 서울대 미대를 나왔고, 현대미술 화가들에 대해 아는 게 많고 그런 게 있잖아요. 그러니까 유영국, 장욱진, 김환기 등 반구상적인 이런 작가를 모은 거는 홍 관장의 어드바이스 덕이지."

홍라희의 미술 취향이 궁금하다. 그는 1995년 언론과의 인터뷰에서 "고미술 중에서는 조선시대 분청이 최고라고 생각합니다. 외국의 현대미술 중에서는 애드 라인하르트, 마크 로스코, 사이 톰블리 등 미니멀리즘 계열 작가들의 작품이 어딘가 동양 사상과 통하고 사색적인 것 같아 좋습니다"라고 했다.

호암미술관은 홍라희가 관장을 맡고 몇 년 지나지 않은 1997년, 외국 작가의 현대미술품 대표작 45점을 개관 이후 처음으로 공개하는 전시를 열었다. 서울 순화동 호암갤러리에서 열린《전환의 공간: 호암미술관 소장

외국현대미술전》이다. 미국의 추상표현주의 작가인 윌렘 드 쿠닝을 비롯해 마크 로스코, 애드 라인하르트, 미니멀리즘 작가인 프랭크 스텔라, 아스네스 마친, 도널드 저드 등의 작품을 선보였다. 구체적으로 팝아트의 거장 앤디 워홀이 캔버스에 실크 스크린으로 마릴린 먼로의 얼굴을 제작한 〈금빛 마릴린 마흔다섯〉, 독일 개념 미술의 거장 요셉 보이스의 설치 작품 〈조지 마츄나스를 위한 수사슴 기념물〉, 낙서 같은 작품으로 알려진 사이 톰블리의 회화, 숫자만 빽빽하게 캔버스에 채워 넣은 폴란드 출신 작가 로만 오팔카의 작품 등이 나왔다. 홍라희의 취향과 안목을 대중에 유감없이 선보인 전시였다.

다양한 작품으로 채워진
컬렉터의 집

그런 이건희·홍라희의 집은 어떻게 꾸며졌을까. 『현대문학』 2021년 3월호에 실린 글 「거인이 있었다」에서 이우환은 이건희 회장의 집에 방문했을 때 거실에 추사 김정희의 편액 글씨가 걸린 것을 보았다고 회상한다.

아직 그가 회장이 되기 전이었던 것 같은데, 집에 놀러갔더니 여느 때와 같이 거실로 안내되었다. 곧바로 눈에 들어온 것은 최근 벽에 건 듯한 완당(김정희)의 옆으로 쓴 글씨 액자였다. 살기를 띤 듯한 커다란 글씨의 기백에 한순간에 압도되었다. 나는 "이 글씨에서 뭔가 느껴지지 않습니까"라고 그에게 물었다. 그러자 그는 "느껴지고말

고요. 으스스하고 섬뜩한 바람이 붑니다. 하지만 이 정도는 좋은 자극이라 생각해서"라며 웃었다.

나는 이건희에게 "당신은 강한 사람입니다. 하지만 이건 미술관 같은 곳에나 어울립니다. 몸에 좋지 않으니 방에서 떼는 게 좋을 거 같습니다"라고 진언했다. 내가 돌아가자 그가 곧바로 이것을 떼었다는 사실을 후에 알게 되었다.

컬렉터 초기 시절의 일화이자 이건희 회장 부부의 컬렉팅이 고미술에서 출발했다는 걸 보여주는 일화이다. 이호재 회장을 만나 그들의 집에 주로 어떤 작품이 걸렸는지 물었다.

"홍 관장님 개인 취향이 담겼죠. 마그리트라든가 그런 거 좋아하셨으니까. 그리고 또 저는 잘 모르지만 라인하르트라고 있거든요. 이런 미니멀리즘 계통의 작가들. 그런 거 좋아하셨지요. 아마 홍 관장님 취향이 맞을 거야. 홍 관장님이 집을 꾸미시지 회장님이 꾸미시는 게 아니잖아요."

이호재 회장의 말을 토대로 과거 신문을 뒤지니 몇 가지 정보가 더 추려졌다. 1995년 기사에 따르면 이건희 회장은 구상적인 그림을 좋아했다. 이건희의 침실에는 노수현의 동양화와 르누아르, 피카소의 소품 등이 걸려 있었다. 홍라희의 안방에는 개화기 정치인이자 서화가인 운미 민영익의 난초 그림과 시어른 이병철이 쓴 '가화만사성(家和萬事成, 집안이 화목하면 모든 일이 잘됨)' 글씨가 걸려 있었다. 응접실엔 샤갈의 종이 위 과슈 작품 1백호짜리와 브라크 소품, 가족사진, 피카소 소품 등이 있었다.

홍라희는 시아버지의, 가정의 화목을 지키는 안주인의 덕목을 강조하는 내용의 서예 '작품'을 안방에 둘 만큼 전통적인 가치관을 중요시한 사람이었지만 응접실만은 자신의 취향인 서양화가의 작품으로 채워 넣은 것이다.

작가를 움직인
VVIP의 진심

　　초기 이건희·홍라희 부부는 자주 같이 전시를 보러 다녔다. 하지만 1987년 이건희가 삼성그룹 회장직에 오르면서 사정이 달라졌다. 그룹의 총수로서 갤러리나 미술관 나들이를 하는 게 쉽지 않았다. 홍라희는 혼자서도 자주 잘 다녔다. 미술관을 경영하는 CEO로서 분주히 다닐 수밖에 없기도 했다.

　　화랑들이 대거 생겨나기 전인 1970~1980년대에 현대미술 작가의 전시를 하는 화랑은 몇 되지 않았다. 그 가운데 박명자 씨가 대표로 있던 현대화랑(현 갤러리현대)이 제일 컸다. 이건희 컬렉션에 들어 있는 작가들의 전시가 대부분 현대화랑에서 이루어졌다. 박명자 씨는 "(홍라희 여사는) 박수근, 이중섭은 물론 도상봉, 오지호 등 우리 갤러리에서 하는 전람회마다 안 와 본 적이 없다"라고 말했다. 리움이 생기기 전 서구의 동시대 작가들을 발굴해 소개하는 사립 컨템퍼러리 미술관 1호인 토탈미술관의 기획전에도 자주 얼굴을 보였다.

　　2016년 3월, 홍콩 아트바젤을 취재하러 갔다가 홍라희 리움 관장의 해외 미술 투어를 목격한 적이 있다. 그는 화이트큐브 갤러리에 걸린, 독일 신표현주의 거장 게오르그 바젤리츠의 작품을 배경으로 여동생 홍라영 부관장 등 일행과 기념사진을 찍고 있었다. 바지 차림에 스니커즈를 신고 아트 페어 현장을 누비는 모습이 인상적이었다.

　　아시아 최대 아트 페어로 자리매김한 홍콩 아트바젤은 화이트큐브, 가고시안, 도미니크레비 등 세계적 갤러리가 참여한다. 최고 갤러리들이 가장 염두에 두는 고객은 스위스 출신 슈퍼 컬렉터 울리 지그, 할리우드 스타

최종태, 〈생각하는 여인〉°,
1992, 청동, 63×35×48cm, 국립현대미술관 소장

레오나르도 디카프리오 등 각국 주요 미술관장과 슈퍼 컬렉터, 다국적 전
시기획자 등이다. 이들은 수억 원대에서 수십억 원대의 작품을 사기 위해
주저 없이 지갑을 열기 때문이다. 홍 관장도 그런 VVIP 고객 중 한 명이다.

　홍라희와 관련된 흥미로운 일화는 또 있다. 홍라희는 원불교 신자다. 그
럼에도 조각가 최종태의 작품 세계를 좋아했다. 최종태는 2018년 문재인
대통령이 프란치스코 교황에게 그의 조각 작품 2점을 선물한 사실이 매스
컴을 타면서 '교황에게 선물한 작품의 작가'로 일반인에게도 널리 알려진
작가다. 최종태는 자신의 가톨릭 신앙을 작품에 투영해 순박해서 더 거룩

해 보이는, 성모를 연상시키는 여인상을 주로 제작하는 작가다. 그런 작품에는 한국적 성모상이라는 해석이 붙었다.

그런 그에게 어느 날, "VVIP 컬렉터가 당신의 작품을 갖고 싶어 한다. 하지만 원불교 신자라 고민이 많다"라는 제안이 들어왔다. 그렇게 해서 탄생한 작품이 불교의 반가사유상에서 영감을 얻은 〈생각하는 여인〉이다. 최종태가 홍라희를 위해 특별히 종교를 초월해 제작한 작품이다. 이 작품은 국립중앙박물관에서 2022년 선보인 이건희 컬렉션 특별전 《어느 수집가의 초대》에서 일반 대중에게도 공개됐다.

컬렉션을
지역 미술관에 보내다

외부에는 잘 알려지지 않았지만, 이건희·홍라희 컬렉션 기증 과정 중에는 홍라희의 힘을 보여주는 사건이 있다. 컬렉션을 기증할 때 일부 컬렉션을 지역 미술관으로 보낸 것이 화제가 되었다. 애초 알려진 서울의 국립중앙박물관과 국립현대미술관뿐 아니라 대구미술관, 광주시립미술관, 전남도립미술관, 강원도 양구의 박수근미술관, 제주의 이중섭미술관 등 다섯 곳으로 분산해 기증했다.

지역에 보내진 물량은 미미했다. 하지만 전시를 통해 작품이 공개됐을 때의 효과는 엄청났다. 사람들은 '이건희 컬렉션'이 전시된다는 것만으로도 대구, 광주 그리고 양구, 광양까지 작품을 보러 갔다. 컬렉션 기증 과정에서 홀대받는 지방을 배려한 것은 이건희 컬렉션 기증에서 '신의 한 수'라고 생각한다. 그 결정의 주체가 홍라희였다.

나는 삼성 미래전략실에서 기증 효과를 극대화하기 위해 낸 아이디어라고 생각했다. 그런데 기증 과정을 가까이서 지켜본 이호재 회장이 이렇게 말하는 게 아닌가.

"이중섭과 박수근의 작품은 국립현대미술관에 다 주기보다는 작가와 인연이 있는 양구 박수근미술관과 제주 이중섭미술관으로 일부 보내는 게 낫다는 이야기가 있었지요. 그걸 이왕이면 대구미술관, 전남도립미술관, 광주시립미술관 등 다른 지역으로 범위를 넓히자는 쪽으로 의견이 모인 거지. 지방으로 이렇게 작품이 간 거는 홍 관장님이 결정하셨다고 보면 맞아요. 그건 정확한 얘기야."

이렇듯 컬렉션의 형성 과정에서, 그리고 기증 과정에서 홍라희는 결정적인 역할을 했다. 그러니 앞으로 들어설 '이건희 미술관'의 이름은 '이건희·홍라희 미술관'이어야 이치에 맞다.

고미술품 수집가,
이병철

컬렉터, 되기 쉽지 않은 직업이다. 가난해서도 안 되겠지만 돈이 있다고 다 되는 것도 아니다. 컬렉팅은 프랑스 사회학자 피에르 부르디외가 말한 일종의 '계급적 취향'이라, 부모로부터 물려받는 문화자본의 성격이 강하다. 간송 전형필이 일제강점기에 일본으로 유출되던 우리의 문화재를 사들여 '문화재 지킴이'가 될 수 있었던 건 인생 멘토였던 서화가이자 컬렉터 위창 오세창의 권유 덕분이었다. 하지만 이런 경우는 드물고, 컬렉터 기질은 대체로 세습이 되는 듯하다. 전형필의 멘토 오세창도 아버지에게 컬렉터의 피를 물려받았다. 그의 아버지는 역관 출신으로, 통역을 하러 중국을 안방처럼 드나들며 원나라·명나라의 명품 서화와 비석, 탁본, 도자기, 벼루 등을 모아 국제적인 컬렉션을 갖췄다.

오세창처럼 이건희도 아버지 이병철(1910~1987)에게 미술품 수집 취향을 물려받았다. 이건희뿐 아니라 여동생인 이명희(신세계 회장), 이인희(한솔 회장) 등이 모두 컬렉터가 됐다.

해방 이후 가난을 탈출하고자 하는 불도저 소리가 전국에 요란할 때도 누군가는 컬렉팅을 했다. 컬렉터 중에는 그 유명한 소전 손재형 등 정치인

←
호암미술관에서 〈청자진사연화문표형주자〉를 감상
하는 이병철 회장. 호암재단 제공

삼성 본관 집무실에서 서예를 즐기는 이병철 회장(왼쪽)
이 아들 이건희와 함께 포즈를 취했다. 호암재단 제공 →

←
서예를 즐기는 이병철 회장.

도 있었지만, 이병철 같은 기업인도 있었다. 개성에서 인삼 무역 및 재배 사업을 벌인 실업가 손세기, 성보실업과 성보화학을 세우고 유화증권 대주주를 지냈던 윤장섭도 기업인 컬렉터였다.

이병철이 윤장섭보다 나이는 열 살 이상 많지만, 둘은 많은 점에서 비슷하다. 둘은 같은 해인 1982년에 각각 호암미술관과 호림박물관을 개관했다. 특정 장르에 쏠리지 않고 도자기, 서화, 전적류 등 다양한 종류의 고미술품을 수집했다는 점도 비슷하다.

두 컬렉터 간에 우위를 가를 수야 없겠지만, 대한민국 최고 재벌로 성장한 삼성의 기업 규모, 그 재력이 창출하는 컬렉션 파워를 생각할 때 이병철의 컬렉션에 더 관심이 간다. 게다가 이병철의 컬렉션은 아들 이건희와 며느리 홍라희가 대를 이어 컬렉팅해 수집품의 폭을 고미술품에서 동시대 현대미술까지 늘렸다.

우리 민족의
문화유산을 지키다

이병철은 경남 의령의 부잣집에서 태어났다. 일제강점기에 일본 유학을 다녀왔지만, 그에겐 학자보다 사업가적인 기질이 흘렀다. 귀국 후 한량처럼 지내던 그는 어느 날 대오각성하고 사업을 하기로 마음먹었다. 그는 일본인과 경쟁해야 하는 서울이 아닌 마산을 사업지로 택했다. 쌀 수출을 하던 마산의 지역적 수요를 겨냥해 업종은 정미업으로 정했다. 그렇게 마산에서 큰돈을 번 그는 정미업 사업에서 그치지 않고 서울로 올라가 토지 투자 사업, 이른바 땅 장사를 하며 큰 재미를 봤다. 그러

나 곧 전시 체제에 들어간 일본의 긴급 조치로 토지 사업이 불가능해지며 모든 것이 수포로 돌아가고 만다. 이미 이십 대에 사업 실패의 쓰라림을 맛봤던 것이다.

28세 때인 1938년, 그는 실패를 추스르고 대구에 무역 회사인 삼성상회를 차린다. 이것이 삼성그룹의 모태다. 대구 일대에서 생산되는 청과류와 포항의 건어물 등을 만주와 중국으로 수출하는 일을 시작한 그는 1947년 무대를 서울로 옮겨 기업의 규모를 더 키웠다. 종합상사로 출발한 삼성상회는 제일제당·제일모직·제일합섬·한국비료 등을 세우며 다방면으로 업종을 확장했다. 당시 이병철에겐 하루 24시간도 모자랐을 것이다. 그런데 이때부터 이병철은 미술품을 수집하기 시작했다.

그는 1968년 일본 니혼게이자이 신문에 기고한 글을 통해 자신이 미술품을 수집하기 시작한 계기를 이렇게 돌아보았다.

"나는 삼십 대 초반 대구에서 양조업을 경영할 때부터 이미 고서화나 신라 토기, 고려청자, 조선백자, 불상 등에 매료되어 수집을 시작해 점차 철물, 조각, 금동상 등으로 범위를 넓혀갔다. 나이가 들면서는 민족의 문화유산을 해외에 유출해 흩어지게 해서는 안 된다는 사명감으로 고미술품 수집에 더욱 정열을 기울였다."

이병철은 자서전『호암자전』(나남, 2014)에서도 비슷하게 회고한다.

"미술품 수집은 33세로 소급한다. 대구에서 삼성물산의 전신이라고 할 삼성상회를 설립하여 양조업을 주 사업으로 확장하던 시기였다. 서(書)에서 시작하여 회화에 끌리고, 신라 토기, 조선백자와 고려청자를 거쳐 불상을 포함한 철물, 석조, 조각, 금동상에 심취하게 되었다."

골동품 인사들과의
만남

앞에서 이야기했듯 이병철이 처음 수집하기 시작한 미술품은 서예 작품이었다. 그는 자서전에서 "선친이 거처하던 사랑방에는 평상시 당신이 아끼시던 필묵이 담긴 문갑이 여러 개 있었다. 찾아오는 묵객이라도 있으면 그 문구(文具)로 시문답(시를 주고받는 것)을 했다. 선친은 그것을 병풍으로 꾸미거나 문갑에 붙이거나 하였다. 그러한 선친의 조용한 뒷모습이 지금까지도 눈에 선하다"라고 회고했다. 지금은 서예가 주류 예술이 아니지만, 1970~1980년대까지만 해도 글을 아는 사람이라면 누구나 붓글씨를 썼다. 적지 않은 사람이 좋은 서예 작품을 소장하고 감상하던 시기이기도 했다.

선친의 영향으로 서예가 늘 입는 옷처럼 편안했던 이병철은 서예 작품을 보고 즐길 줄 알았다. 특히 삼성상회가 있던 서문시장에서 서화가 석정 변해옥과 가까워지며 자연스레 서예에 관심이 깊어졌다. 서예 작품을 사서 지인에게 선물로 주기도 하면서 재미를 붙이다 고서화로, 또 옛 도자기로 관심을 확장해갔다. 나중에는 서예를 배워서 직접 글씨를 쓰고, 아들 이건희에게도 서예를 권했다.

수집 문화가 보편화되지 않은 시대였기에, 그 당시 다양한 미술품을 수집한 이병철 정도면 당연히 골동품계의 큰손이었을 것이다.

"이 회장이 대구에서 서울로 올라온 지 얼마 안 돼 그가 골동품을 수집한다는 소문이 돌고, 그의 수집 활동은 금세 골동품계의 핫이슈가 되었다. 그에게 골동품을 소개하려는 사람들이 하루가 멀다 하고 집으로 찾아와 이병철은 마치 일과처럼 골동품계 인사들을 만나곤 했다."(『리 컬렉션』)

좋은 물건은 그렇게 삼성가로 흘러 들어갔다. 이병철이 수집한 소장품 목록에는 국보가 즐비하다. 청동기시대의 〈비산동세형동검〉, 삼국시대 이전의 〈가야금관〉, 고려시대의 〈청자진사주전자〉, 조선시대 김홍도가 그린 〈군선도 병풍〉 등이다.

이런 명품 고미술품들은 1971년 국립중앙박물관에서 열린 《호암 수집 문화재 특별전》에서 처음 대중에게 공개됐다. 수집품 중 국보만 7~8점이었다. 당시 언론은 "개인 소장 문화재를 국립기관에서 전시하는 것은 이례적"이라며 "민간 수장가가 가진 수장품을 학계에 널리 알리기 위한 시도"라고 평가했다. 또 언론은 "정부가 아닌 민간인 재벌들이 해외로 유출되는 문화재를 막는 공적이 적지 않으며, 박물관 미술과의 예산으로는 이 대(大)수장가의 작품 한 점 살 예산도 되지 않는다"라며 당시 국립박물관 미술과장이던 최순우 씨의 말을 전하기도 했다.

이병철의 탁월한 점은 수집품 그 자체뿐 아니라 수집 취미를 물려줬다는 것이다. 그가 갓 결혼한 아들 이건희 부부에게, 특히 미대를 나온 며느리 홍라희에게 돈을 주며 골동품을 사는 감각을 훈련시켰다는 일화는 제법 알려져 있다.

아마도 그 시기부터 호암미술관 건립을 염두에 두지 않았나 추정해본다. 삼성가는 용인자연농원(현 에버랜드)을 개발하며 1만 5천 평의 부지를 확보해 미술관 건립에 착수했다. 1976년에는 개관을 준비하며 서울대학교 고고인류학과 출신 배기동을 1호 학예사로 뽑았다. 나중에 국립중앙박물관장을 지내기도 한 배기동은 "이병철 회장은 뭘 하든 최고여야 한다는 생각을 갖고 있었다"라면서 "문화 마인드가 대단했다"라고 술회했다. 그러면서 한국 기업으로는 아주 이른 시기인 1965년에 삼성문화재단을 세운 것을 그 예로 꼽았다.

삼성문화재단의 첫 사업은 가난해서 책을 읽지 못하는 청년들을 위해 좋은 책을 문고판으로 만들어 보급하는 일이었다. 1971년 1회본으로 피히테의 『독일 국민에게 고함』 등을 냈다. 배 씨는 "사람들이 삼성문화문고를 사기 위해 판매처인 중앙일보 사옥에 긴 줄을 섰다"라고 기억했다.

지금까지도 이어지는
컬렉션의 의미

돈이 있다고 모두 미술을 좋아하고 미술품을 사는 것은 아니다. 한때 삼성을 능가했던 재벌 현대그룹에는 미술 컬렉션이 없다. 또 미술품이란 모으는 데는 오래 걸리지만, 흩어지는 건 한순간이다. 일제 강점기 나라 밖으로 흘러나간 추사 김정희의 〈세한도〉를 일본인 소장가에게 사 온 '애국 컬렉터' 손재형의 컬렉션은 그가 정치에 뛰어들면서 흩어졌다. 〈세한도〉는 손세기에게로 넘어가 국립중앙박물관에 기증됐고, 손재형의 또 다른 컬렉션 걸작인 겸재 정선의 〈인왕제색도〉는 앞에서도 말했듯 이건희·홍라희 부부에게 넘어가 부부의 1호 컬렉션이 되었다.

물론 정치에 뛰어들지 않더라도 수집품이 흩어질 이유는 많다. 대한조선공사 남궁연 회장의 컬렉션도 유명했지만, 사업이 망하면서 컬렉션도 함께 망가졌다. 결과적으로 이병철의 미술품 수집은 아들 내외인 이건희·홍라희까지 이어지며 지금도 계속되고 있으니, 그 의미가 깊다고 할 수 있겠다.

이병철이 사랑한
서양미술 작가들

이병철은 이당 김은호와 월전 장우성의 그림을 좋아
했고, 서예가로는 일중 김충현을 좋아했다. 회사 집무실에는 이들의 그림
과 글씨가 걸렸다. 이당의 작품 중에서는 유비가 제갈량을 찾아가는 내용
을 그린 〈삼고초려도〉를 제일 훌륭한 작품으로 꼽았다고 한다. 또한 동양
화를 좋아했고, 스토리가 있는 문학적인 작품을 선호했다. 언젠가 100원
주화 앞면에 있는 충무공 이순신의 얼굴을 그린 화가 장우성이 이병철의
초상화를 그렸는데, 얼마나 흡족했는지 이병철은 안양컨트리 클럽에서 매
주 열리는 '수요회'라는 골프 모임에 장우성을 멤버로 넣었다. 경방그룹의
김용완 회장이나 전 국무총리 김준성, 신현확 부총리 등 내로라하는 사람
들이 모이는 골프 모임이었다.

아파트 문화가 보편화되기 전인 1980년대, 한국에서는 동양화가 미술
시장의 대세였다. 그러니 유화 물감으로 그려진 서양화를 산다는 것은 아주
아방가르드한 취미였다. 당시 『계간 미술』 기자 중 한 명은 "앞으로 아파트
가 보편화되니 서양화가 더 인기 있을 것"이라고 전망하기도 했지만 말이
다. 그렇다면 고미술품과 서예에 주로 관심을 두었던 이병철은 젊은 작가
의 현대미술 작품을 조금도 사지 않았을까?

결론부터 말하자면 이병철도 서양화 작가의 유화 작품을 샀다. 심지어 젊
은 서양화 작가들을 후원하기도 했다. 이병철은 매년 열리던 국전 입상자
전시회에 빠짐없이 참석했고, 그곳에서 본 작품을 구매했다. 리움미술관에
한국 현대미술 작품이 많이 보이는 이유다. 또 그는 1970년대 중반 무렵 미
술관을 짓겠다며 생존 화가의 작품을 1점 당 100만 원에 구매했다. 이호재

회장의 회고에 따르면 이인성, 장욱진, 유영국 등 당시 대표 작가들의 대표 작이 모두 이병철의 손에 들어갔다고 한다. 특히 유영국의 작품은 반구상적인 추상화였는데도 그랬다. 유영국이 나이 육십에 처음으로 판 그림 역시 이병철의 품에 들어갔다. 전 국립중앙박물관장 최순우가 중간 역할을 해서 이병철이 유영국의 작품을 샀을 때, 이병철은 "추상화도 이 정도면 괜찮군"이라고 말했다고 한다.

호암미술관이 개관했을 때 미술관 서양화실에는 1920년대부터 1970년대까지 화가와 조각가 총 60여 명의 작품이 전시되어 있었다. 그중에는 오지호, 박수근, 이인성 등이 그린 풍경화와 이달주, 도상봉 등이 그린 인물화, 권진규의 테라코타 조각 등도 있었다.

컬렉터 1세대가 가진
한계

이처럼 다양한 작품을 수집했지만, 이병철의 회화 취향은 분명했다. 김은호와 장우성의 작품 같은 정교한 사실주의 작품을 높이 샀다. 서양화 쪽에서는 문학진과 박항섭을 아꼈는데, 이들 역시 데생력이 뛰어난 사실적 묘사의 달인이었다. 서울 중구 태평로 옛 삼성 본관 로비에 붙어 있던 '반구대 암각화'를 본뜬 〈십장생도〉를 주문받은 일랑 이종상도, 이병철의 흉상을 주문받은 조각가 이승택도 컬렉터 이병철이 아낀 서양미술 작가다.

특히 이승택은 이병철이 자신의 흉상을 제작하기 위해 그의 집에 찾아가기까지 했다. 이승택은 묘사력이 탁월해 흉상 등 기념상을 많이 주문받

던 사실주의의 대가다. 그러나 그는 돌을 노끈으로 묶어 물렁물렁한 돌멩이 느낌이 나게 하거나 줄에 천 조각을 걸어 바람을 시각화하는 등 미술계의 이단아 같은 실험적인 작업도 많이 했다. 그래서 먹고살기가 힘드니까 정부가 발주하는 동상이나 대기업 경영인의 초상 조각상을 주문받아 생계를 유지했다고 했다.

화가 문학진 역시 반추상 작품을 그렸지만, 이병철은 그가 가진 묘사력과 색감을 높이 평가해 의령 생가를 포함한 삼성의 역사를 담은 그림을 그리게 했다. 이병철은 자신의 머릿속 생가의 모습을 담아내기 위해 문학진과 함께 헬기를 타고 의령으로 간 적도 있다고 한다.

박항섭에게도 설화 '선녀와 나무꾼' 중 선녀가 내려와 목욕하는 장면 등을 영화처럼 사실적으로 그려달라고 주문한 적이 있다. 이런 점을 두고 이호재 회장은 이렇게 말했다.

"이병철 회장님이나 그쪽 집안사람들이 일단 그림을 하나 시켜보거든. 근데 문학진, 박항섭이 당대에 사실적 묘사력이 제일 강한 사람입니다. 화단에서는 굉장히 훌륭한 작가인데, 조금 반추상적이면서 굉장히 세련된 작가들인데, 그 사람들이 그림을 많이 남기지 못했어요. 그 이유가 이병철 회장과의 관계 때문이야. 아이러니하게도 이 회장의 그림을 주문받는 바람에 다른 걸 많이 못 그린 거야."

컬렉터로서의 이병철에게는 이 점이 크게 아쉽다. 그가 애국적 견지에서 국보급 고미술품을 모으고, 당대 미술품으로까지 시선을 확대해 미술품을 사주며 가난한 예술가들의 생계를 지원한 것은 참 고마운 일이다. 하지만, 이왕이면 작가가 자신의 예술 세계를 추구하며 그린 그림을 샀다면 어땠을까. 작가가 '돈 버는 그림'과 '그리고 싶은 그림'을 나누어 작품 활동을 하게 만든 것은 컬렉터 1세대가 가진 시대적 한계가 아니었을까.

숨은 조력자,
이호재와 박명자

삼성가와 함께한
두 화상

1979년 겨울 어느 날, 한 남자가 고개를 젖힌 채 태평로의 높은 빌딩을 한참 올려다보고 있었다. 그의 나이 겨우 25세. 이제 갓 사회에 나온 듯 인상은 풋풋했지만 눈빛에는 의지가 넘쳤다. 그가 엘리베이터를 타고 올라가 내린 곳은 삼성 본관 18층, 이건희 부회장의 집무실이었다. 비서실 직원이 출입을 막았지만, 그는 막무가내로 부회장을 만나게 해달라고 했다. "미술품 수집 취미가 있다고 들었다. 그림을 팔러 왔다"라는 생뚱맞은 이유였다. 당시 이건희는 부회장으로 선임돼 명실상부 삼성그룹의 후계임을 공식화한 때였다. 다짜고짜 문을 박차고 들어온 청년은 당연히 문전박대를 당했다. 그런데 이 청년, 얼마 지나지 않아 또 삼성 본관에 찾아갔다. 또 문전박대를 당했지만 포기하지 않았다. 그러기를 대여섯 차례, 청년의 끈기에 감동한 것인지 결국 이 부회장은 그를 들여보내라고 했다.

이 이야기는 삼성가와 꾸준히 함께해온 두 화상 중 현 가나아트·서울옥

션 회장인 이호재의 일화로, 청년 이호재의 열정과 투혼, 그리고 '사람을 공부한다'라는 이건희의 사람 보는 눈을 동시에 보여준다. 이건희는 자신이 인정하는 실력을 갖추고 있으면 가게 규모나 그 사람의 사회적 위치 따위는 신경 쓰지 않았다. 그러니 삼성그룹의 공식적인 후계자로 데뷔한 실세가 이름도 모르는 새파랗게 젊은 그림 상인을 만나준 것이다. 상식을 뛰어넘은 이 만남은 놀라운 순간이었다. 한 사람은 나중에 대한민국 최고의 컬렉터가 됐고, 또 한 사람은 화랑과 경매 회사까지 거느린 매출 1위 화상이 됐다.

방대한 이건희 컬렉션의 작품들은 모두 최상품이다. 그런데 이런 컬렉션을 갖추는 일은 컬렉터 혼자 잘났다고 되는 게 아니다. 미술사학자, 미술평론가 등 전문가의 도움을 받아야 한다. 그중 가장 중요한 사람은 컬렉터에게 좋은 작품을 대주는 화상이다. 전문가적인 안목으로 작가를 발굴해기획전을 열고, 그 과정에서 좋은 작품을 컬렉터에게 파는 중간상 말이다.

이 장에서는 이건희 컬렉션 구축을 도운 두 사람의 화상을 소개하려 한다. 가나화랑 이호재와 현대화랑 박명자가 그들이다. 컬렉터 이건희가 호암미술관을 염두에 두고 한창 고미술과 현대미술을 수집하던 1980~1990년대, 이호재와 박명자는 화랑계를 대표하던 쌍두마차였다.

다짜고짜 이건희를 찾아간 남자
이호재

미술 시장은 개발 연대 경제의 성장과 함께 커졌다. 특히 86 아시안게임과 88 올림픽을 디딤돌 삼아 큰 폭으로 성장했다. 이호

재와 박명자는 그 성장의 최대 수혜자라 부를 수 있을 것이다. 두 사람은 절묘하게 시기를 맞춰 완벽하게 화랑을 운영했다. 박명자의 경우 1970년에 이미 인사동에 현대미술을 취급하는 본격적인 상업 화랑을 세웠다. 그래서 1980년대에는 화랑가의 허리로 우뚝 설 수 있었다.

반면 이호재는 한참 뒤인 1983년에야 당시 만 29세라는 최연소 사장 기록을 세우며 화랑을 차린다. 이건희 부회장과 만난 시절의 이호재는 전문 작가를 발굴하기보다는 작품을 사고파는 데 주력하는 2차 화랑의 역할을 하고 있었다. 그래서 박명자가 당대 최고 작가의 작품을 전시하며 그들의 신작을 공급했다면, 이호재는 생존 인기 작가나 작고 작가의 구작을 구해주고, 명품 고미술을 납품했다.

이호재는 군 복무 중 만난 경복고 동창, 염기설 예원화랑 대표와 함께 고려화랑을 차리고 방문 그림 판매업을 시작했다. 1978년, 그의 나이 만 24세였다. 그러고는 이듬해 컬렉터 시장을 뚫기 위해 삼성 본관까지 쳐들어간 것이다.

가나화랑은 1983년 3월 10일, 인사동에 처음 문을 열었다. 15평 공간에서 세 명의 식구로 출발했다. 가나화랑 대표 시절에 이호재는 대표 명함이 아닌 상무 명함을 갖고 다녔다고 한다. 자신이 대표라고 해도 다들 믿어주지 않았기 때문이었다. 사세는 날로 커졌다. 가나화랑은 국내 최초 전속 작가제, 국내 최초 작가 레지던시를 운영하고 파리 유학이 꿈인 작가들을 위해 파리의 미술가 레지던시 프로그램인 '시테(CITE)'에 한국 작가 공간을 조성하는 등 한국 화랑사에서 '최초'라는 수식어가 붙는 행보를 이어갔다. 우리나라 화랑 최초로 1985년에 파리 아트페어 '피악(FIAC)'에 진출했고 세잔, 모네, 르누아르, 마크 로스코 등 해외 미술 거장의 전시를 국내 최초로 열기도 했다. 1998년에는 국내 첫 미술품 경매 회사인 서울옥션을 설립했고,

2008년에는 서울옥션 홍콩 법인 설립과 함께 코스닥 시장에 진출했다.

이호재에게는 행운이 따랐다. 삼성이 개관을 준비하던 호암미술관에 미술 작품을 공급하는 딜러로 들어간 것부터가 그랬다. 하지만 그 운은 그저 온 것이 아니었다. 좋은 그림을 기막히게 찾아내 공급하는 그의 능력이 운을 불렀다. 탁월한 비즈니스 감각도 한몫했다.

경희대 경영학과를 졸업한 그는 처음에는 누가 좋은 작가인지 몰라서 무작정 『한국현대미술전집』(정한출판사, 1980)이라는 책을 사전처럼 들고 작가를 찾아다녔다고 한다. 또 그림을 팔기 위해 연합통신에서 나온 재계 인사록을 들고 고객을 찾아 나섰다. 이건희에게 쳐들어간 것도 그런 맥락에서였을 것이다. 좋은 작품은 부자 컬렉터들의 안방에 있다. 이호재는 좋은 그림을 찾기 위해 재벌 안방까지 찾아갔다. 그는 한 언론과의 인터뷰에서 이렇게 말했다.

"박동선 회장에게 그림을 사러 찾아갔어요. 열 번, 스무 번 찾아가서 처음 봤는데, 그분 말씀이 '나한테 그림 사러 오는 사람은 당신이 처음이다'라고 했죠."

당시 이호재는 그림을 사고파는 맹수와 같았다. 겁이 없었다. 그는 한 언론 인터뷰에서 "화상의 일은 첫째도 둘째도 좋은 그림이 손에 있는 것"이라고 했다. 그가 공급한 작품 중에는 인기 작가의 구작이 많았는데, 그 구작으로 컬렉션의 구성을 갖추게 하는 일에 탁월했다. 예컨대 특정 작가가 지금 한창 인기가 있다면 그 작가의 초기 시절 작품을 컬렉터가 구매하게 하는 것이다. 구작이 작가에게 있든, 어느 컬렉터의 수중에 있든 이호재는 그것을 어떻게든 구했다.

"인기 작가 누구누구의 작품을 갖고 있다"라고 자랑하기 위해서가 아니라 미래에 미술관을 지어 전시할 용도로 한 작가의 작품 세계를 아카이브

처럼 구축하려던 이건희에게 구작은 중요했다. 마침 중개자 이호재의 손길은 현대미술은 물론 고미술에까지 뻗어 있었다.

그뿐 아니다. 그는 1980년대 중반부터 뉴욕, 런던, 파리의 미술품 경매 시장에 이건희의 주문을 받아 참여했다. 일명 '심부름'이었다. 1996년 10월, 뉴욕 크리스티 경매에 나온 12세기 고려 자기 〈청자철채상감초문매병〉이 사상 최고가인 297만 2,500달러(약 33억 8,000만 원)에 낙찰되었다. 이를 낙찰받은 사람이 이건희였는데, 그 경매 역시 이호재가 대신했다.

이호재는 "1979년부터 20여 년 동안 관계가 지속됐다"라고 말한다. 리움이 만들어지고 나서야 삼성에게로의 그림 공급자 역할이 끝났다. 물론 그 20여 년 동안 그림만 공급한 것은 아니었다. 이호재와 이건희는 자주 만나 그림 이야기를 나눴다.

그는 중앙일보와의 인터뷰에서 "20년 동안 거의 일주일에 한 번 이상 만났다. 두 번 이상일 때도 있었다. 이렇게 많이 만났다는 것을 누가 믿을까 싶더라. 단순히 작품을 보고 사는 식이었다면 그렇게 하지 않아도 됐을 거다. 그분을 만나러 갈 때면 '살 것'뿐만 아니라 '함께 공부할 것'도 준비해야 했다. 보통 저녁 8시에 만났는데, 자리에서 일어나기까지 서너 시간은 걸리곤 했다. 저녁 8시에 만나 새벽 4시에 헤어진 적도 있다"라고 했다.

박수근의 아들 박성남이 가장 아낀 아버지의 작품 〈농악〉을 컬렉터 이건희에게 연결해준 이도 이호재였다. 그 사연이 기가 막히다.

〈농악〉은 박수근의 유작으로, 박성남이 이사를 여러 번 다니면서도 지켰던 작품이다. 그러나 보관한 집이 한옥이라 작품 상태에 문제가 생겼다. 1973년 박성남은 부친의 작품을 거래하던 화상 한용구에게 〈농악〉의 상태가 어떤지 자문을 구했다. 한용구는 이우환을 통해 일본의 수복 기술자를 만나 박락 등으로 생긴 문제를 해결했다. 이 과정에서 당시 국내 대기업 일

본 지사장 이성진이 막대한 수복 복원 비용을 댔고, 이성진은 한용구의 알선으로 보수된 작품을 넘겨받아 소장하게 된다. 그리고 그가 1977년 미국 뉴욕주로 이민을 떠나면서 작품 또한 함께 태평양을 건넌다.

그 뒤 10년간 이성진의 미국 집에 걸려 있었던 〈농악〉이 미술품 수집을 본격화하던 이건희 부회장에게 넘어갔다. 1973년 국립현대미술관이 《한국 근대미술 60년전》을 열면서 펴낸 도록이 단서였다. 이건희 부회장 아래서 수집을 돕던 이호재는 이 도록에서 〈농악〉의 소장자를 알아내고는 곧장 이성진이 사는 스카스데일 마을로 날아가 담판을 벌였다.

"이건희 부회장은 미술관에 계속 걸 만큼 가치가 큰 작품이냐고 거듭 물었어요. 당연히 그렇다고, 박수근 작품 가운데 가장 큰 대작이라고 보고했더니 바로 구매하라는 지시가 내려왔어요."

이호재는 20만 달러 상당의 돈을 주고 작품을 인수하는 데 성공한다. 오늘날 시세로 치면 150~200억 원 정도로 추산되는 거액이다. 이렇게 미국으로 건너간 지 10년 만에 고국에 돌아온 〈농악〉은 삼성가 박수근 컬렉션의 핵심 작품으로 40년 가까이 소장되어 있다가 2021년 4월 이건희 기증 컬렉션에 포함되면서 국립현대미술관의 품에 안착했다.

작가 김종태, 최초의 프랑스 유학파 화가 이종우 등 일제강점기의 대표적인 작품도, 나혜석의 〈화령전 작약〉도, 이중섭의 은지화와 엽서화도 이호재의 손을 통해 이건희에게 갔다. 이중섭의 간판 작품인 《황소》 연작은 김종학 화백의 형인 김종하 대한체육회장이 갖고 있던 작품과 간송 전형필의 아들 전성우가 갖고 있던 작품, 윤재근 한양대 교수의 소장품 등 여기저기에서 구해서 넘겼다. 이처럼 컬렉터들의 명품 소장품들이 블랙홀처럼 삼성가로 빨려 들어갈 수 있었던 것은 이호재 덕분이라고 할 수 있다.

한국의 대표 화랑을 세운 여자
박명자

이건희·홍라희 컬렉션에 지분이 많은 또 다른 화상은 박명자다. 박명자가 운영한 현대화랑은 1980~1990년대 한국 미술계를 대표하는 간판 화랑이었다. 당대 인기 작가와 유명한 작고 작가들이 모두 자신의 작품을 현대화랑에서 전시했다. 이호재 회장이 "큰 작가는 현대화랑에서 다 하니 저 같은 신생은 젊은 작가를 전속으로 둘 수밖에 없었다"라고 농담하듯 말할 정도였다.

이호재가 이건희와 돈독했다면 박명자는 홍라희와 가까웠다. 박명자는 화랑의 최전선에서 동시대 작가의 작품을 전시하며 그런 작품이 삼성가에 들어가는 통로 역할을 했다. 그래서 갤러리현대가 하는 거의 모든 전시에 홍라희가 구경을 왔다. 홍라희와 함께 파리로 날아가 이성자 화백의 작품을 구매하는 데 조언한 사람도 박명자였다.

박명자는 고등학교를 졸업하고 화가 이대원이 경영하던 반도화랑에서 직원으로 8년간 일했다. 그리고 독립해 현대화랑을 열었다. 그가 서울 인사동에 현대화랑을 열던 1970년만 해도 "동양화가 아닌 서양화, 그것도 현존 작가의 작품을 취급한다는 걸 의아하게 생각하던 때"였다. 하지만 박명자는 불과 4년 만에 500만 원에 전세 들었던 건물을 살 정도로 화랑을 성장시켰다. 그에겐 "치밀하고 싹싹하고 장사 수완 좋다"는 평가가 붙었다. 당시 박명자는 아이 둘을 둔 주부였지만 아침 7시에 나와 밤 8시에 퇴근했고, 1년 365일 중 1월 1일 단 하루만 쉬었다. 그 정도로 맹렬히 일했다.

반도화랑에서 일할 때 알게 된 화가들이 그의 자산이었다. 1975년에는 민간 화상이 연 전시 중 최대 규모인 《중진작가 99인전》을 했다. 개관 10주

년인 1980년에는 기획전으로 《현대작가전》과 《작고 작가전》을 했는데, 그 면면이 쟁쟁하다. 《현대작가전》에서는 김기창·박노수·서세옥·성재휴·장우성·천경자·권옥연·남관·문학진·박고석·변종하·오지호·유영국·윤중식·임직순·장욱진의 구작과 신작을 선보였다. 《작고 작가전》에는 김환기·도상봉·박수근·손응성·이인성·이중섭·김은호·노수현·이상범·박내현·변관식·허백련 등 빼어난 작가들의 작품이 나왔다. 열거한 작가 모두 이건희·홍라희 컬렉션에 작품이 포함된 유명 작가들이다.

그런 현대화랑의 위치와 의미에 대해 국립현대미술관장을 지낸 평론가 이경성은 언론 기고에서 "1970년에 문을 연 현대화랑을 시작으로 경제 발전과 더불어 화랑들이 속속 생겼다. 가장 활발하게 활동하는 화랑으로는 현대, 국제, 동산방화랑과 진화랑, 원화랑을 들 수 있다. 현대화랑은 《이중섭 기획전》을 기획한 데서 볼 수 있듯이 대가에서부터 중견 화가까지 지명도가 높은 화가들의 그림을 가장 많이 보유하고 있는 곳이었다. 화가들에게도 현대화랑에서 개인전을 여는 것이 자랑처럼 여겨졌다"라고 했다.

조선일보 미술 기자였던 정중헌은 "특히 그늘에 가려져 있던 박수근, 이중섭 등 작고 작가의 유작전을 열어 그 진가를 평가하고, 인기를 높인 것도 '현대'의 업적 중의 하나다"라고 평가했다.

2장

국민화가들의
명작 컬렉션

이중섭

은박지에 숨겨진 거장의 또 다른 향기

이중섭, 〈황소〉°,
1950년대, 캔버스에 유채, 26.4×38.7cm,
국립현대미술관 소장

2022년 가을, 부산비엔날레를 취재하러 갔다가 만난 공간화랑의 신옥진 대표는 "김환기나 박수근의 인터뷰를 보면 '우리가 같이 그림을 그렸지만, 이중섭(1916~1956)은 전혀 다른 차원의 사람이다. 이중섭의 그림을 보면 어떻게 그렇게 표현이 신비스럽고 민족적이고 인간의 본성을 잘 나타냈는지 놀랍다. 이중섭은 진정한 예술가다'라고 적혀 있어요. 김환기, 박수근 모두 그런 견해를 갖고 있었죠"라고 말했다.

소와 가족을
주제로 한 걸작들

이건희와 홍라희의 컬렉션에는 이중섭의 은지화가 대거 포함되어 있다. 미술평론가 최열은 "이중섭의 은지화는 미술사상 최초이자 최후의 은지화이며, 이는 새로운 재료의 발견"이라고 평하며 "돌에 새긴 불상의 선과 비슷한 맛"이라고 덧붙였다.

이중섭은 1950년대에 현해탄을 사이에 두고 가족과 떨어져 살았던 요즘 말로 '기러기 아빠'였다. 그의 슬픈 자화상은 남편이 자녀 교육 문제로 가족과 떨어져 지내는 지금의 대한민국 풍경과 겹치는 부분이 있다. 2015년, 갤러리현대에서 담배를 싸던 은색 종이에 꾹꾹 눌러 담은 이중섭의 은지

화와 가족에게 보낸 글을 담은 엽서 그림을 모은 《이중섭의 가족, 사랑전》
이 열렸다. 그 뒤 이중섭의 '은지화 작가' 이미지가 퍼졌다. 이후 적지 않은
사람이 이중섭을 '은지화' 혹은 '엽서화'의 작가로 인식하고 있다. 이 전시를
기획한 미술평론가 최석태 씨는 "그동안의 전시에서 간판이었던 소 그림에
가려진, 가족이라는 테마를 조명해보자는 의도였다"라고 설명했다.

이건희·홍라희 컬렉션은 이중섭이 '은지화 작가'가 아닌, '근대 회화사의
거장'임을 우리에게 다시 각인한다. 그 위상의 중심에는 최석태가 이야기
한 '소 그림'이 있다. 2021년에서 2022년까지 국립현대미술관 서울관에서
열린 《이건희 컬렉션 특별전: 한국미술명작》에 이중섭의 1950년대 대표작
〈흰 소〉와 〈황소〉가 전시되었다. 두 그림 중 〈황소〉는 해당 전시회의 포스
터 그림으로 뽑혔다.

격정과 분노가 솟구치는 〈흰 소〉와 울분을 토하는 듯한 붉은색의 〈황소〉,
두 그림은 대구를 이루는 듯하다. 이중섭은 선묘의 작가답게 굵직하게 그
은 몇 개의 선만으로도 대상의 동작과 심리를 단박에 전한다. 〈황소〉는 머
리 부분만 그렸는데, 슬픔이 고여 있는 듯한 소의 검은 눈과 울분을 토하는
듯한 붉은 배경이 그림 속에서 서로 공명한다. 〈흰 소〉는 소의 전신을 그렸
는데, 금방이라도 들이받을 듯 머리를 숙이고 어깨에 한껏 힘을 준 소의 자
세에서 분노가 솟구치는 듯하다. 쩍 벌린 뒷다리와 힘차게 아래로 내리치
는 꼬리를 보면 고조된 저항감마저 느껴진다. 서양의 화가 루오가 구사하
는 굵은 붓질과 동양의 문인화가가 휘두르는 일필 먹선을 하나로 합쳐 놓
은 듯한 〈흰 소〉는 선묘 회화의 걸작으로 평가된다.

두 그림 중 〈황소〉는 비슷한 도상의 작품이 몇 점 있다. 붉은 황소의 머
리를 그린 이중섭의 작품은 지금까지 총 4점으로 알려져 있다. 이번에 기
증된 〈황소〉는 소장 초기 이력이 잘 알려지지 않았다. 이건희·홍라희 컬렉

이중섭, 〈흰 소〉°, 1953~1954, 캔버스에 유채, 30.7×41.7cm,
국립현대미술관 소장

션에 들어간 후 오랫동안 외부에 공개되지 않아 전시회 전까지 행방이 묘
연했다. 화가 김종학이 소장했던 〈흰 소〉 역시 1972년 현대화랑에서 열린
《이중섭 유작전》에 나온 이후 행방이 묘연했는데, 《이건희 컬렉션 특별전》
을 통해 50년 만에 그 모습을 드러냈다.

소는 이중섭 자신의 '화신'이다. 이중섭은 평양 오산고등보통학교를 다
니던 어린 시절부터 소를 그렸다. 이는 오산고보의 미술 교사였던 프랑스
유학파 임용련의 영향이었다. 그의 문하생들은 선생을 따라 일제강점기 한
민족의 상징으로 소와 말 등의 동물을 즐겨 그렸다. 이중섭도 한국의 향토
색을 띤 대표 소재로 소를 택했다. 이중섭은 소에 미친 사람처럼 틈나는 대
로 들에 나가 소의 동작을 살피고, 그것을 다양하게 표현하는 데 몰두했다.

그래서 그의 스케치북에는 항상 황소와 암소의 온몸, 또는 대가리나 뒷발, 꼬리 부분 따위가 가득 그려져 있었다.

아고리와 마사코
행복한 한때와 고난들

이중섭은 평양의 유력자 집안에서 태어났다. 외할아버지 이진태는 상업회의소 회장을 지냈다. 고등보통학교를 졸업한 이중섭은 일본 도쿄의 제국미술학교로 유학을 떠났다. 그러나 낮은 출석률과 부진한 성적, 불성실한 학교생활로 정학을 당했다. 자유주의 기풍의 문화학원으로 자리를 옮긴 이중섭은 유영국, 문학수 등 동문들과 함께 그곳에서 초현실주의와 추상 미술을 추구하는 전위 미술의 영향을 받았다.

문화학원에서 이중섭은 '아고리(顎李)'라는 별명으로 불렸다. 유달리 턱이 길어 성 앞에 턱을 뜻하는 일본어 '아고'가 붙은 것이다. 이중섭은 턱이 길었지만 미남이었으며 키는 173센티미터 정도였고 체격은 날씬했다. 권투, 수영, 철봉 등 못하는 운동이 없었다. 거기에 노래도 잘 부르는 팔방미인이었다. 그러니 유학생 이중섭에게 후배 야마모토 마사코(한국 이름 이남덕)가 관심을 보인 것도 이상한 일은 아니었다. 국적을 뛰어넘은 두 사람의 사랑은 얼마 지나지 않아 결실을 맺었다. 두 사람은 해방 직전인 1945년 5월, 원산에서 결혼식을 올렸다.

행복한 가정을 이룬 지 얼마 되지 않아 발발한 6·25전쟁은 이중섭의 인생 행로를 크게 바꿔놓았다. 그는 아내와 두 아들을 데리고 해군 함정을 타고 월남했다. 그와 가족은 그해 겨울 한 달여를 부산에서 보낸 뒤 이듬해

이중섭, 〈가족과 첫눈〉°, 1950년대 전반, 종이에 유채, 32×49.5cm,
국립현대미술관 소장

따듯한 제주로 갔다. 1951년 1월 15일, 제주항에는 제주에서 보기 흔치 않
은 눈이 내렸다. 불안한 미래와 추위에 떠는 이중섭 일가의 머리 위로 여리
고 흰 눈송이들이 축복처럼 떨어지고 있었다.

이건희·홍라희 컬렉션에 포함된 엽서화 〈가족과 첫눈〉은 그때의 이중섭
일가의 모습을 판타지처럼 보여준다. 알몸의 네 가족은 신명 나는 놀이라
도 하듯 갈매기, 물고기와 뒤엉켜 있고, 그런 이들 위로 비현실적으로 큼지
막한 눈송이들이 폭죽처럼 내린다. 이후에 전개된 불행한 가족사를 알고
그림을 보면 마음이 시큰거리는, 따뜻하고 행복한 그림이다.

이중섭 일가는 피란민 주거 정책에 따라 서귀포 민가에 집을 배정받았
다. 한 평도 안 되는 쪽방이었다. 가족은 돈벌이 수단이 없어 배급으로 생
계를 유지했고 바닷가에 나가 게를 잡아먹기도 했다. 집주인 김순복의 증

이중섭, 〈묶인 사람들〉°, 1950년대, 은지화, 8.5×15cm,
국립현대미술관 소장

언에 따르면 이중섭은 아침에 나갔다가 집에 돌아온 뒤부터 그림을 그렸
는데, 창작할 때 외에는 가족과 함께 해초나 게를 채취했다고 한다. 그것이
할 수 있는 일의 전부였다. 하지만 해초와 게로 연명하는 어려운 살림을 하
면서도 온 가족이 함께였기에 서귀포에서 보낸 1년은 행복했다. 이중섭의
은지화와 엽서화 속, 벌거벗은 채 서로 붙잡고 춤추는 가족은 당시의 행복
감을 보여준다.

그들은 1951년 12월, 1년 만에 부산으로 돌아갔다. 이중섭은 아내와 두
아들을 일본인 수용소에 들여보낸 뒤 품팔이를 했다. 얼마 뒤 일본의 장인
이 사망하면서 아내와 아이들은 일본으로 갔다. 아내는 서른 살, 맏아들 태
현은 여섯 살, 둘째 태성은 네 살이었다. 이중섭은 가족을 일본에 보낸 뒤
숱한 편지를 썼다.

"아빠는 닷새간 감기에 걸려서 누워 있었지만 오늘은 아주 건강해졌으므로 (……) 또 열심히 그림을 그려서 (……) 어서 전람회를 열어 그림을 팔아 돈과 선물을 잔뜩 가져갈 테니 (……) 건강하게 기다리고 있어 주세요."

그가 1952년에 부친 편지 곳곳에는 떨어져 사는 가족에게 달려가고 싶은 가장의 간절한 마음이 담겨 있다. 아내에게 쓴 편지는 더 애틋하다. 발가락이 못생겼다고 아내에게 '발가락군' '아스파라거스군'이라는 애칭을 붙인 이중섭은 "몇 번이고 몇 번이고 다정한 뽀뽀를 보내오"라며 아내에게 마음을 전했다. 그는 늘 편지 가장자리에 그림을 그렸다. 가족이 두레상처럼 모여 있는 단란한 모습, 그림을 그리는 자신의 모습이 자주 등장했다.

환상적인 기법의
초현실주의 화가

2022년, 국립현대미술관 서울관은 이건희·홍라희 컬렉션 관련 두 번째 전시로《이건희 컬렉션 특별전: 이중섭》을 열었다. 이때 공개된 이중섭의 엽서 그림에는 눈여겨볼 점이 많다. 해당 전시에는 이십 대 청년 이중섭이 일본인 연인 마사코에게 보낸 엽서화가 대거 포함됐다. 엽서 앞면에 소, 물고기, 새, 아이, 여인 등을 환상적인 기법으로 그린 엽서화를 통해, 우리는 그간 잘 알려지지 않았던 초현실주의자 이중섭의 면모를 찾을 수 있다.

〈상상의 동물과 사람들〉을 보면 앞발을 힘차게 내딛는 소가 하반신에 뒷다리 대신 지느러미를 달고 있다. 소가 지느러미를 담그고 있는 연못 곳곳엔 작은 물고기들이 헤엄쳐 다닌다. 가쁜 숨을 쉬며 달려온 소는 오리의

이중섭, 〈상상의 동물과 사람들〉°, 1940, 9×14cm, 종이에 먹지 그림·채색,
국립현대미술관 소장

목에 입맞춤을 한다. 오리 옆에는 한 여인이 부끄러운 듯, 황홀한 듯 누워
있다. 겨우 손바닥만 한 크기의 작은 엽서에 초현실주의 화가 이중섭의 면
모가 오롯이 담겨 있는 작품이다. 초현실주의를 대표하는 화가 샤갈이 하
늘을 둥둥 떠다니는 남녀를 그렸다면, 이중섭은 한술 더 떠 짐승이면서 물
고기인 환상의 동물을 탄생시켰다.

　이중섭을 야수파 화가로 각인시켜주는 황소 그림 등의 강렬한 유화를
본 사람들은 작은 종이에 그려진 엽서화를 무시할 수도 있다. 하지만 나는
이 엽서화에서 이건희·홍라희 컬렉션의 힘을 느꼈다. 이중섭은 이십 대 시
절 88점의 엽서화를 그렸는데, 그중 45퍼센트를 컬렉터 이건희·홍라희가
갖고 있었다. 이건희·홍라희의 수중에 들어간 뒤 한 번도 공개되지 않았던
엽서화 40점이 우르르 공개되면서 이중섭을 또 다른 각도로 조명할 판도

라의 상자의 뚜껑이 열린 것이다.

그동안 우리는 1950년 월남 이후의 이중섭만을 조명해왔다. 1943년부터 1950년까지 원산에서도 많은 작품을 그렸지만, 피란하면서 작품 대부분을 이북에 두고 왔기 때문이다. 따라서 그가 1940년대 초반에 집중적으로 그린 엽서화는 이중섭의 초기 화풍을 엿볼 수 있는 창이다.

동시에 엽서화는 '사랑꾼 이중섭의 초상'이기도 하다. 앞에서 이야기했듯 23세 청년 이중섭은 마사코에게 1940년부터 1943년까지 88점의 엽서를 보냈다. 이 엽서화들은 〈상상의 동물과 사람들〉이 시사하듯 초현실적이다. 이 시기 이중섭이 초현실주의와 기하학, 추상 미술 등 당시로서는 급진적인 작품 세계를 추구하는 단체 자유미술가협회를 무대로 활동했기 때문이다. 사랑의 힘도 작용했을 테다. 일제의 강점 아래서 조선인과 일본인이라는 국적의 장벽을 넘어 사랑에 도달하고픈 뜨거운 마음이 이중섭을 초현실적 상상력으로 내몰았을 것이다. 이중섭의 엽서화는 주로 사람과 동물, 아이들을 소재로 하며, 사람과 같은 크기의 큼지막한 과일을 따 먹는 사람들, 사람처럼 춤추는 말, 똑같은 크기로 그려진 사람과 물고기 등 신화적 상상력이 번뜩인다.

1940년대 그린 초기 연필화 4점도 한자리에서 볼 수 있었다. 그 중 〈소와 여인〉은 1943년 제7회 미술창작가협회전에 출품한 작품으로, 머리를 뒤로 젖힌 채 배를 드러낸 소와 허공을 응시한 채 입을 꾹 다물고 있는 관능적인 포즈의 여인이 엉겨 있다. 각각 자신과 훗날 아내가 될 마사코를 상징하는 듯 사랑의 기쁨이 화폭에 넘쳐난다. 마사코는 〈소와 여인〉을 비롯한 이중섭의 엽서화를 소중히 간직하고 있다가 1979년, 그의 미공개 작품 200점을 전시한 미도파화랑 주최《이중섭 작품전》에서 처음 작품을 공개했다.

소, 터져 나온
외로움과 열망

다시 소 이야기로 돌아가보자. 소는 이중섭이 어린 시절부터 꾸준히 그려 온 테마다. 그중 이건희가 국가에 기증한 소 그림은 이중섭의 인생에서 가장 행복했던 통영 시절에 그려진 작품이다. 이중섭은 통영에 살던 공예가 유강열의 초청을 받아 1953년 11월 중순부터 1954년 5월까지 6개월 동안 나전칠기 강습소에서 강사로 일하는 동시에 서울 전시를 준비했다. 당시 그가 그린 소는 목가적인 풍경 속의 소가 아니라 작가의 내면을 표출하는 분신이었다. 이때 그는 앞에서 이야기했듯 소의 머리만 따로 그리기도 했고, 서 있는 소, 싸우는 소 등 다양한 소 그림을 그렸다.

내면의 소를 그릴 당시 이중섭이 현해탄 건너 가족에게 보낸, 사무치는 그리움이 담긴 편지에는 이런 대목이 있다.

"지금 우리 네 가족의 장래를 위해서 목돈을 마련하기 위한 제작에 여념이 없소."

"이제부터 가난쯤은 두려워하지 말고 용감하게 인생의 한복판을 매진해갑시다."

이때의 소 그림에는 기러기 아빠가 느꼈을 외로움과 그림을 팔아 가족을 다시 만날 것이라는 희망, 자신이 '새로운 표현의 제일'이라는 화가의 자부심이 뜨겁게 녹아 있다.

통영에서 제작한 그림들을 싸 들고 상경한 이중섭은 1955년 1월 미도파 화랑에서 개인전을 연다. 개인전을 앞둔 이중섭은 그림들을 팔아 아내와 두 아들 태현, 태성을 만나러 일본에 갈 수 있을 거라는 희망에 부풀어 있었다. 그는 가족에게 전시 준비 과정을 적어 편지로 보내기도 했다.

전시는 성공적이었다. 출품작 45점 가운데 20점가량이 판매됐다. 미국 문화원 외교관인 아서 맥타가트도 사 갔다. 이중섭은 박수근과 함께 그림이 팔리는 몇 안 되는 서양화가가 되었다.

그런데 문제가 있었다. 팔리기만 하고 수금이 되지 않았다. 팔리고 남은 그림으로 대구에서도 개인전을 열었지만, 수금 사정은 더 나빴다. 낙담과 절망에 빠진 이중섭은 폐인이 됐다. 결국 건강이 악화돼 1956년 9월, 한창 나이인 40세에 서울 적십자병원에서 홀로 죽음을 맞았다.

이중섭의 인생사가
컬렉션에 그대로

이건희·홍라희 컬렉션에 포함된 이중섭의 엽서 그림과 은지화는 1979년 미도파백화점에서 열린 《이중섭 유작전》에 나온 것이다. 이중섭의 조카 이영진이 소장했던 그림 180점이 이호재 회장의 중개로 이건희·홍라희 컬렉션에 들어갔다.

이처럼 이건희·홍라희 컬렉션은 청춘과 사랑, 가족과의 행복, 기러기 아빠로서 겪은 그리움과 괴로움, 화가로서의 자아 모색과 자기 세계의 정착, 결핍이 낳은 실험 정신까지 이중섭이라는 거장 화가의 인생사를 통틀어 증명한다. 한 부부의 컬렉션이 거장 화가의 생애와 작품 세계를 이처럼 온전히 지켜냈다는 사실은 지금의 우리에게 참 다행인 일이다. 대중의 품으로 돌아온 이중섭의 그림은 앞으로 많은 이들에게 가늠하기 힘들 만큼 큰 감동을 줄 것이다.

김환기

한국 미술품 최고가를 기록하다

김환기, 〈여인들과 항아리〉°,
1950년대, 캔버스에 유채, 281.5×567cm,
국립현대미술관 소장, ⓒ(재)환기재단·환기미술관

"에구머니나, 망측하기는. 여자 가슴이 다 나오게 그렸네. 옷이라도 좀 입히든가."

6·25전쟁 직후인 1954년 무렵, 삼호방직 회장 정재호는 사십 대 초반의 서울대학교 교수이자 화가인 김환기(1913~1974)에게 '벽을 채울 그림'을 주문했다. 새로 지은 서울 중구 저택 거실에 장식할 생각이었다. 그래서 길이 6미터에 육박하는 1000호 크기의 엄청난 대작을 주문했다.

그가 받은 그림에는 백자 항아리와 그 항아리를 이거나 안은 반라의 여인들, 학과 사슴, 쪼그리고 앉은 노점상 여인, 새장, 나무 등 김환기가 1950년대에 즐겨 그리던 모티브가 총출동해 있다. 벽화 격의 그림 〈여인들과 항아리〉는 밝은 파스텔 색조의 면 위에 대상들이 리듬감 있게 배치된 역작이다.

김환기는 한창 추상을 추구하던 때 이 그림을 그렸다. 전남 신안군 기좌도(현 안좌도) 부농 집안 출신인 김환기는 니혼대학 미술학부에서 유학했다. 당시 김환기는 유학생 대부분이 사실 묘사 위주의 아카데미즘이나 주관적 색채와 표현을 탐구하는 인상주의 혹은 야수주의에 관심을 가진 것과 달리 추상 미술에 끌렸다. 그는 해방 후 국내에서 유영국, 이규상 등과 신사실파를 결성해 한국적 소재를 추상화한 비구상 작품을 그리며 모더니즘을 추구했다.

400억 원짜리 그림에
사인하지 않은 이유

이 시기 김환기의 면모를 온전히 볼 수 있는, 걸작으로 평가받는 〈여인들과 항아리〉에는 그림의 최종 완성을 의미하는 작가 사인이 없다. 무슨 사연이 있는 걸까. '회장 사모님'이 반라 여인들의 가슴이 드러난 걸 문제 삼으며 옷이라도 입혀 가리라고 간섭했다는 설이 유력하다. 김환기가 더는 현장에 가지 않고 대신 사인을 하지 않는 것으로 낯을 붉히지 않으면서 작품성을 지키는 묘수를 찾았다는 것이다.

컬렉터의 입맛에 맞출 수밖에 없는 주문 그림이라 작가가 자존심을 지키려고 사인을 하지 않았다는 분석도 있다. 김환기는 1950년대 부산에서 피란 시절을 보낼 때도 항아리를 이거나 안은 반라의 여인들을 담은 〈항아리와 여인들〉을 그렸다. 〈여인들과 항아리〉와 같은 모티브지만, 그 내용은 전혀 다르다. 〈항아리와 여인들〉 속 여인이 머리에 인 광주리에는 시장에 내다 팔 생선이 담겨 있다. 멀리 해변에는 피란민이 몰리자 숙소를 마련하기 위해 모래사장에 자리를 구할 수밖에 없었던 군인 막사가 있다. 그림은 헐벗고 굶주린 피란지의 현실을 은유하고 있다.

반면 재벌가 거실을 꾸민 〈여인들과 항아리〉에는 조선 궁궐 같은 건축물이 들어서 있다. 쭈그리고 앉은 노점상 여인 앞에는 비현실적으로 보이는 꽃수레가 있다. 전체적으로 장식적이며 풍요로운 이미지를 풍긴다. 이쯤 되면 화가의 마음이 짐작 가기도 한다. 재벌의 입맛에 맞춰 불우한 현실에 분칠해야 하는 것이 싫어서, 재벌의 무교양을 핑계 삼아 일부러 사인하지 않았다는 해석 역시 그럴싸하다는 말이다. 다만 이런 쓸쓸한 스토리에도 불구하고 〈여인들과 항아리〉가 완성도 면에서 비구상을 하던 시기의

김환기 최고의 걸작이라는 데는 전문가들 사이에 이견이 없다.

삼호방직은 1960년대 말 화학섬유에 밀려 쇠락의 길을 걷기 시작했다. 그러다 1973년 박정희 정권이 정한 '반사회적 기업' 명단에 포함되며 사실상 사망 선고를 받았다. 그 탓에 〈여인들과 항아리〉는 주인이 바뀌어 삼성가로 넘어가게 된다.

1980년대 초반에 매물로 나온 이 그림을 이건희·홍라희에게 중개한 사람은 이호재 회장이다. 작품의 진가를 알아본 컬렉터는 실물이 아닌 사진만 보고서 흔쾌히 구매를 승낙했다고 한다. 두 사람은 당시로서도 거액인 3~4억 원에 해당 작품을 샀다.

〈여인들과 항아리〉는 1985년 서울 서소문 중앙일보사 사옥이 준공되며 로비에 걸렸다. 같은 빌딩 안에 호암갤러리가 있었는데, 김환기의 이 작품이 전시장의 다른 작품들을 압도한다는 지적이 나오자 용인 수장고로 보내졌다.

이후 이 그림은 40여 년간 묻혀 있다가 이건희·홍라희 컬렉션을 통해 2021년 4월 말 국가에 기증되며 세상에 다시 모습을 드러냈다. 그림을 기증받은 국립현대미술관의 윤범모 관장은 과거 이 그림이 삼성가로 갔을 때 호암갤러리 수석 큐레이터를 지내고 있었다. 윤 관장은 "만약 이 작품을 시장에 내놓는다면 현재 한국 미술 최고가인 김환기의 전면 점화 〈우주〉(182억 원)를 뛰어넘을 것"이라고 말했다. 일각에선 규모나 내용으로 볼 때 400억 원 이상의 가치가 있는 것으로 평가한다.

본격적인 추상의 시작
파리

김환기는 6·25전쟁 직후 항아리, 달, 매화, 구름 등 전통적 이미지에 바탕을 둔 반구상 작품으로 두각을 드러냈다. 그래서 재벌가인 삼호방직의 벽화까지 수주하는 인기를 누린 것이다. 하지만 그는 여기에서 만족하지 않고 1956년, 프랑스 파리로 건너갔다. 1944년에 우리나라 1호 서양화가 고희동의 주례로 김환기와 재혼한 아내 김향안에 따르면 김환기는 자신의 위치가 세계 어디쯤 있나 자문하다가 파리 여행을 감행했다고 한다. 김환기는 파리에서 3년간 작품 활동을 하다 귀국했다. 이 기간에도 그의 작품 세계는 큰 변화를 보이지 않았다.

귀국 이후 그는 작가로서의 활동뿐 아니라 교육자로, 또 행정가로 바쁘게 뛰어다녀야 했다. 혹자는 그를 '자연을 사랑한 멋쟁이' '너그러운 심성을 지닌 낭만가'로 불렀지만, 현실 사회는 늘 그를 바삐 찾았다. 그는 1960년에 유네스코 국제조형예술협회 한국본부 회장이 됐고, 1961년에는 홍익대학교 미술학부장이 되었다. 1962년 대학 정비령에 따라 홍익대학교가 미술학부만 남아 홍익미술대학이 됐을 때는 초대 학장을 역임했다. 그리고 1963년에는 한국미술협회 이사장이 됐다. 그는 이사장 자격으로 1963년 브라질 상파울루비엔날레 커미셔너를 맡아 브라질로 간 이후 귀국하지 않고 현대미술의 심장으로 막 부상하던 뉴욕에 정착했다. 그의 나이 50세였다.

김환기의 특별함은 이런 점에 있다. 대부분 미술가는 한번 독자적인 세계를 구축하면 평생 그것을 되풀이한다. 그러나 김환기는 안주하지 않는 유목민적 열정으로 과거의 양식과 결별하고, 추상표현주의의 세례를 받아 순수 추상인 전면 점화 시대를 열었다. 그렇게 세계 미술사에 '도킹'했다.

조형 실험으로
변신을 꾀하다

 뉴욕으로 이주한 후 김환기는 적극적인 조형 실험을 거쳤다. 그는 1970년경 시각적으로 확연히 다른 전면 점화 양식을 완성한다. 산이니 달이니 구름이니 하는 구체적인 자연의 모티브는 점점 없애고, 대신 순수한 점, 선, 면의 구성으로 나아갔다. 반구상 시절 물감을 두텁게 발라 표현하던 마티에르와 달리 캔버스 표면은 맑아지고 얇아졌다. 유화이면서 수채화 같은 과슈 물감을 쓰면서 나타나는 수묵화 같은 효과에서 영감을 얻어 마침내 유화 물감을 통해 번짐 효과를 시도하며 점과 선, 면으로만 된 추상화를 창조해냈다. 유화 물감에 테레핀유를 많이 써서 물감을 묽게 만들고, 밑칠이나 가공을 하지 않은 캔버스의 천 그 자체나 면에 점을 찍어 유화 물감이 번지는 효과를 낸 것이다. 장인처럼 무수히 점을 찍는 반복 행위를 함으로써 무념의 상태에 이르고, 역설적으로 자연과 합일하는 물아일체의 경지에 이르렀다.

 이러한 점화 중 가장 유명한 작품이 〈어디서 무엇이 되어 만나랴〉다. 이 작품은 1970년 한국일보가 주최한 제1회 한국미술대상전에서 대상을 타면서 화제가 됐다. 신인들이나 출품하는 작은 공모전에 김환기 같은 대가가 그림을 출품했다는 사실도 놀라웠지만, 뉴욕행 이후 사람들의 뇌리에서 잊힌 그가 놀라운 변신을 보여줬다는 점이 더 화제가 됐다. 시인 김광섭의 시구절에서 제목을 딴 이 작품에 찍힌 무수한 점은 고국에 있는 그리운 사람들의 얼굴이다. 김환기는 일기장에 "서울을 생각하며, 오만가지 생각을 하며 찍어가는 점. 내가 그리는 선, 하늘 끝에 갔을까. 내가 찍은 점, 저 총총히 빛나는 별만큼이나 했을까"라고 썼다.

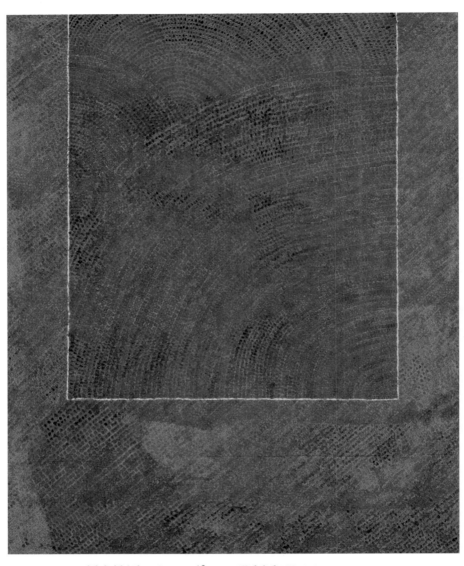

김환기, 〈산울림 19-Ⅱ-73 #307〉°, 1973, 코튼에 유채, 264×213cm,
국립현대미술관 소장, ⓒ(재)환기재단·환기미술관

끝없이 미지를 향해
걸어간 화가

그리운 얼굴을 떠올리며 점을 하나 찍고 네모로 돌려 싸 감싸고, 또 점을 찍고 네모로 돌려 싸고…… 김환기가 수행하듯 완성한 전면 점화는 동양의 수묵화를 연상시킨다. 또 캔버스보다는 광목에 그림으로써 번짐 효과를 극대화했다. 그는 "페넬로페가 베를 짜듯" 점을 찍어 나갔다고 했다. 그의 대부분의 점화는 푸른색이지만 간혹 오렌지색이나 빨간색도 사용되었다. 수직과 수평 또는 대각선과 곡선으로 끝없이 이어지는 점화는 고요하다기보다는 조용히 음악이 퍼지는 것 같은 리듬감과 음악성을 전달한다.

김환기의 점화는 작업을 할수록 점점 캔버스 크기가 커졌다. 그의 거대해진 그림은 마크 로스코 등 미국 추상표현주의 작품의 거대한 크기가 주는 경외감, 숭고미와 닿아 있다. 또한 김환기는 점화를 그리던 시기에도 십자 구도의 작품을 병행하는 등 조형적인 실험을 멈추지 않았다. 죽음이 가까이 다가온 시기에도 전면 점화의 주조 색이 밝은 청색에서 회색조의 어두운 청색으로 바뀌었을 뿐, 말년까지 그의 실험 정신은 청년 화가처럼 펄떡였다.

이러한 김환기의 전면 점화는 한국미술 시장에서 상한가를 구가하고 있다. "김환기의 경쟁자는 김환기"라고 할 정도로 경매 시장에서 매년마다 최고가를 갈아치운다. 앞에서 언급한 김환기의 유화 〈우주〉는 2019년 11월 크리스티 홍콩 경매에서 한화로 약 132억 원에 낙찰되면서 최고가를 경신했다. 한국 미술품 경매 사상 작품 가격이 100억 원대를 넘긴 것은 처음이다. 직전 최고 기록 역시 김환기가 보유하고 있었다. 그 그림은 2018년 5월

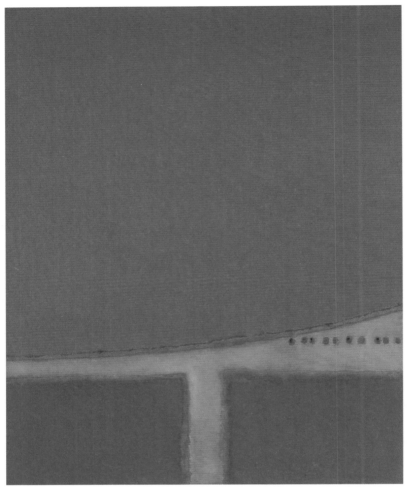

김환기, 〈3-X-69#120〉°, 1969, 캔버스에 유채, 160×129cm,
국립현대미술관 소장, ©(재)환기재단·환기미술관

서울옥션 홍콩 경매에서 낙찰된 〈붉은 전면 점화〉로, 한화로 85억 2,996만
원이었다.

국립현대미술관은 이건희·홍라희의 기증 덕에 지금껏 한 점도 없었던

김환기의 전면 점화 대작을 갖게 됐다. 그뿐만 아니라 전면 점화에 도달하기 전의 과정을 보여주는 〈3-X-69#120〉도 소장하게 됐다. 또 김환기의 고향 신안이 있는 전남의 전남도립미술관에는 점화를 그렸던 시기의 또 다른 조형적 실험인 십자 구도 작품이 들어갔다. 이 역시 이건희·홍라희의 기증작이다.

이건희·홍라희 컬렉션에는 김환기가 비구상에서 전면 점화로 나아가는 과정을 그대로 보여주는 주요 작품이 망라돼 있다. 이렇게 한 작가의 작품 세계 변천 과정을 파노라마처럼 볼 수 있는 점이 이 컬렉션의 매력이라고 할 수 있겠다.

천경자

꽃, 나비, 뱀 그리고 여인

"밥 대신 커피나 담배가 한 끼"였다는 여성. 2015년 10월 서울시립미술관 서소문 본관에서 열린 추도식 영정 사진 속에서도 담배를 꼬나물고 있던, 도회적이면서도 뼛속 깊이 고독이 박힌 듯한 표정의 주인공 천경자(1924~2015). 천경자, 하면 떠오르는 회화는 담배를 물었을 때의 그 표정처럼 도전 의식과 고독감이 중첩된 듯 그늘진 눈을 한 여자가 정면을 응시하고 있는 인물 그림이다. 머리카락에는 꽃들이 둘러쳐져 있고, 쇄골을 드러낸 어깨에는 나비가 한 마리 앉아 있는 여자. 어떨 때는 꽃 대신 징그러운 뱀이 화환처럼 둘러져 있어 한 번 보면 잊기 어렵다.

천경자는 이처럼 여인과 꽃, 나비, 뱀 등 알레고리를 가진 몇 가지 상징적인 이미지로 우리 뇌리에 박혀 있다. 이 이미지들은 천경자에게 자전적인 삶의 기호다. 그러니 천경자의 예술을 알기 위해서는 그의 생애를 알아야 한다.

고통과 슬픔 속에서
뱀을 보다

천경자는 전남의 바닷가 마을 고흥군 서문리의 부잣집에서 1남 2녀의 맏딸로 태어났다. 본명은 '옥자(玉子)'다. 1941년 일본 도

쿄여자미술전문학교(현 도쿄여자미술대학) 일본화부에 입학하던 18세에 스스로 '경자(鏡子)'라고 이름을 바꿨다. 거울을 뜻하는 경(鏡). 거울 속에 비치는 자신을 자각하는, 화가로서의 자의식이 드러나는 이름이다. 그런 포부처럼 그는 학생 신분으로 조선미술전람회(이하 '조선미전')에 〈조부〉(1942년)와 〈노부〉(1943년)로 입선하며 실력을 인정받았다. 해방 전에 일본에 유학을 가서 동양화를 배워온 신여성은 천경자와 한 해 선배인 우향 박래현뿐이다. 둘은 남성 작가 위주의 근대 화단에서 매우 드물게 일본 유학까지 다녀온, 특권층이라고 할 수 있었다.

이처럼 거칠 것 없어 보였던 천경자의 인생은 결혼과 함께 꼬이기 시작했다. 두 번 결혼했고, 두 번 다 실패했다. 인생 라이벌이라고 할 수 있는 박래현이 같은 동양화가인 운보 김기창과 결혼해 부부 전시회로 작품을 발표하며 '잉꼬 부부' 이미지를 가졌던 것과는 차이가 난다.

천경자의 첫 결혼 상대는 귀국이 쉽지 않았던 1944년, 한국으로 돌아오는 배편을 구하는 데 도움을 준 광주 출신 유학생 이철식이었다. 해방 직전인 1945년 3월에 둘은 결혼했다. 하지만 이철식은 가장으로서 무능했다. 슬하에 아이 둘을 뒀지만 부부의 갈등은 커지기만 했고, 이혼은 쉽지 않았다. 이철식이 6·25전쟁 중 행방불명되면서 그제야 인연을 끊을 수 있었다.

두 번째 결혼한 사람은 1948년 교편을 잡았던 광주여중에서 전시회를 열었을 때 취재를 온 기자 김남중이었다. 그가 유부남이라는 사실을 안 건 걷잡을 수 없을 정도로 관계가 진척된 뒤였다. 불행한 인연은 쉽사리 끊어지지 않았다. 천경자는 빗나간 사랑 가운데서도 가장이 되어 가족을 부양해야 했다. 유학 중에 부친이 노름으로 전답을 날려 가세가 기울었기 때문이었다.

그런 상황에서 아끼던 여동생 옥희가 폐결핵으로 죽었다. 1951년의 일

이었다. 극도의 고통과 슬픔 속에서 환상이 떠올랐다. 실뱀의 환상. 독을 품고서 혀를 날름거리는 독사를 보며 오히려 묘한 생의 충동을 느꼈던 천경자는 고통을 이기기 위해 뱀 그림을 그렸다. "아이고, 선생님! 옥희가 죽었어요!"라고 울부짖으면서도 뱀 그림을 그리고 있더라는 일화는 전설처럼 전해진다. 뱀 35마리가 서로 뒤엉켜 꿈틀거리는 〈생태〉는 그렇게 탄생했다. 피란지 부산에서 개최된 전시회에서 화제가 되며 천경자를 일약 유명하게 만들어준 그림이다.

집안의 몰락, 불행한 결혼, 동생의 죽음 등 폭풍우처럼 몰려오는 불행의 비를 맞으며 지푸라기라도 잡고자 하는 절박한 심정으로 의지한 도상이 바로 뱀이었다. 뱀은 그가 힘들 때마다 그의 작품 속에 등장했다. 무섭고 징그러운 뱀은 역설적으로 그를 지켜주는 수호신이었다.

그림 속에 나비가 등장한 것도 이즈음이다. 천경자는 동생이 죽은 이듬해에 〈내가 죽은 뒤〉라는 그림을 그렸다. 광주도립병원에서 어렵게 구한 사람의 뼈와 붉은 상사화가 함께 그려져 있고, 거기에 나비 한 마리가 날아드는 상징적인 그림이다. 천경자는 동생이 죽던 날 나비 한 마리가 방으로 날아드는 환상을 보았다. 삶과 죽음을 넘나든다는 나비는 어쩌면 현실과 꿈을 넘나들고 싶은 천경자의 분신 같은 존재일지 모른다.

삶의 고통 속에서도 운은 찾아들었다. 홍익대학교에 재직하던 화가 김환기의 제안으로 같은 대학 동양화과 전임강사로 채용되며 서울 생활을 시작했다. 그의 나이 서른한 살이었다. 같은 해 제2회 대한미술협회전에 낸 작품 〈정〉이 대통령상을 받았고, 국전에서도 〈칸나〉와 〈칠면조〉로 특선을 했다.

꽃과 나비
그리고 여인

　　수묵화가 지배하던 해방 이후 한국화 화단에서 화려하고 과감한 발색을 하던 천경자는 이단아 취급을 받았다. 당시 화단이 일제 청산의 논리 속에 채색화를 왜색이라며 비판했던 탓에 채색화가들은 대부분 수묵화로 돌아서던 시기였다. 기질적으로 서양화가들과 더 잘 어울렸던 천경자는 그들에게서 이 상황을 빠져나갈 답을 찾았다. 박고석, 한묵 등 서양화가들을 주축으로 1957년에 창립된 모던아트협회에 들어가 한국화 화가로서는 유일한 멤버가 된 것이다. 그만큼 당시 천경자의 작품 세계는 사람들이 서양화로 오인할 정도로 독창적이었다.

　서울 생활은 천경자에게 희망과 설렘을 가져다줬다. 우선 본가가 있는 광주에서 벗어났고, 경제적으로도 안정되었다. 목화송이가 흰 구름처럼 펼쳐진 밭에서 아기에게 젖을 먹이는 여자, 그런 모습을 기쁜 표정으로 바라보는 남자 등 행복한 가족의 모습을 그린 〈목화밭에서〉, 모기장 안에서 노는 아기를 그린 〈모기장 안의 쫑쫑이〉 등의 작품에는 천경자가 꿈꾸던 행복이 장밋빛처럼 펼쳐져 있다. 하지만 김남중은 변덕스러웠다. 잘해주다가도 냉정하게 돌아섰다. 둘 사이에도 아이가 둘이나 태어났지만 결혼 생활은 애증으로 점철됐다.

　1969년, 천경자는 위기감에서 벗어나고자 세계 여행을 감행했다. 국내에서는 김찬삼이 세계 일주를 한 여행가로 거의 유일할 때였다. 탁월한 문장가이기도 했던 천경자는 파리, 뉴욕, 남태평양, 인도, 중남미, 아프리카 등지에 다니며 그림을 그리고 글을 썼다.

　1970년 봄, 8개월 만에 7개국 스케치 여행을 마치고 돌아온 천경자는 과

거의 그가 아니었다. 돌아오자마자 20년 넘게 지속된 두 번째 남편과의 관계를 청산했다. 대학교수직도 미련 없이 그만뒀다.

천경자의 그림에서 꽃과 나비, 여인이 있는 인물화가 등장한 것은 이즈음부터다. 50세에 제작하기 시작한 《길례언니》 시리즈가 대표적이다. 무더운 여름날, 둘째 딸을 모델로 여인상을 그리는데 문득 유년 시절 기억 속에 있던 길례 언니가 떠올랐다고 한다. 광주에 유학을 갔다가 방학을 맞아 온 길례 언니는 뾰족구두에 노란 원피스, 챙이 달린 모자를 쓴 눈부신 모습이었다. 천경자의 표현을 빌리자면 "금세 울음이 터질 것만 같은 순결한 눈망울, 뾰로통한 처녀 특유의 표정이 매혹적이었던 언니"였다.

그런데 그림 속 길례 언니는 화사한 모자에 장미꽃을 꽂았고, 거기에는 파란색 나비가 앉아 있다. 머리에 화려한 꽃을 단 여인의 모습은 천경자가 어린 시절 고향에서 본 미친 여자에게서 영감을 얻었다고 한다. 최광진 씨는 『천경자 평전: 찬란한 고독, 한의 미학』(미술문화, 2016)에서 "미쳤다는 것은 자신의 욕망이 타인에 의해 억압됨에 따라 이성적 통제 기능이 상실된 것으로, 달리 말하면 현실과 환상의 간극이 사라졌다는 걸 의미한다"라고 적었다. 미친 여자가 꽂던 꽃, 삶과 죽음을 넘나드는 나비는 천경자의 인생에서 채워지지 못한 결핍, 그리고 그것을 채우고자 하는 욕망의 상징이다.

고독조차도
기꺼워한 화가

이건희·홍라희 컬렉션은 이 독특한 여성 인물화의 처음과 끝을 보여준다. 전남도립미술관에 기증된 〈꽃과 나비〉는 꽃과 나비만

있고, 여인은 없다. 팬지, 플루메리아, 히비스커스, 백합…… 연인에게 선물했을 법한 꽃들이 풍성하게 다발을 이루고 있지만, 현실의 꽃 같지 않다. 가장자리가 흐릿하게 처리된 데다 나비 한 마리가 꽃 사이로 날아들어 초현실적인 분위기를 자아낸다. 자신의 분신 같은 여인을 뚜렷하게 등장시키기 이전 회화 문법을 모색하는 과정을 보여 주는 것 같은 작품이다.

천경자는 여기서 《길례언니》로 나아갔다. 이 연작에서 순박한 표정을 짓던 여인은 점점 초탈한 모습으로 표정이 바뀌어간다. 천경자는 성모 마리아처럼 자신을 구원할 초인적인 자아상을 갈구했다. 과거, 현재, 미래를 넘나드는 초월적인 힘을 겸비한 존재를 설정하고, 동일시를 꿈꾼 것이다.

하지만 그러한 여인은 지구상에 존재하지 않는다. 그래서 그는 SF 영화에서 착상해 별나라에서 온 우주 소녀를 모델로 삼았다. 금분을 써서 금속성을 살려 비현실적이고 우주적인 느낌이 더 강하게 나도록 했다.

우주 소녀가 아주 원숙한 여인으로 자라난 듯한 그림이 바로 〈노오란 산책길〉이다. 국립현대미술관에 기증된 이 작품 속 여인의 표정은 《길례언니》의 청순한 처녀와는 거리가 멀다. 검은 옷을 입고 꽃다발을 손에 쥔 채 아득히 먼, 현실에는 존재하지 않는 어떤 곳을 보는 그의 표정은 인생의 쓴맛, 신맛을 다 본 듯한 마녀 같은 얼굴이다. 고독하지만, 그 고독조차도 기꺼워하는 표정. 천경자는 "우주 소녀가 별나라에서 왔기 때문에 지구에서는 외롭겠지만, 지혜를 통해 고독을 승화시킬 수 있을 것"이라고 생각했다.

천경자는 결혼으로 완전체가 되기를 꿈꾸라는 통속적이고 가부장적인 가치관을 버리고, 홀로 우주의 고독을 받아들이겠다는 흔연한 자세를 완성했다. 운도 다시 트이기 시작했다. 쉰네 살 되던 해인 1978년, 여성 화가 중 처음으로 대한민국 예술원 정회원이 된 천경자는 그해 현대화랑에서 가진 개인전에서 대성공을 거뒀다. 〈초원 1〉〈내 슬픈 전설의 22페이지〉〈고〉

천경자, 〈노오란 산책길〉°, 1983, 종이에 채색, 96.7×76cm,
국립현대미술관 소장, ⓒ서울특별시

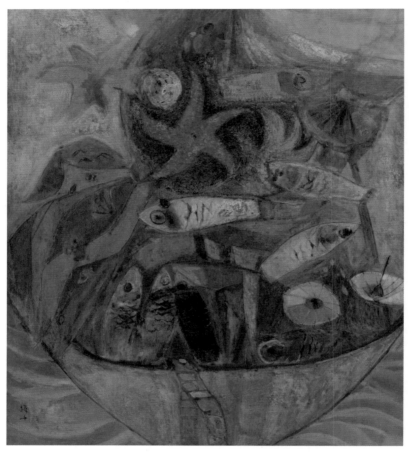

천경자, 〈만선〉°, 1971, 종이에 채색, 121×105cm,
전남도립미술관 제공, 전남도립미술관 소장(Collection of JMA), ©서울특별시

〈탱고가 흐르는 황혼〉〈4월〉 등 대표작이 우수수 나왔고, 작품은 개막 첫
날 거의 다 팔렸다.

고향 땅에 돌아간
그림들

　　이건희·홍라희 컬렉션이 마침내 누구도 흉내낼 수
없는 독자적인 화풍을 구축한 천경자를 증명한다는 점이 반갑다.〈꽃과 나
비〉와〈만선〉이 전남도립미술관에 갔다는 점도 의미가 있다. 천경자가 전
남 고흥 출신이라는 점을 고려해 기증된 것이다. 그중〈만선〉은 선사시대
암각화처럼 고기잡이배 위에 물고기와 불가사리 등이 원근법을 무시한 채
큼지막한 크기로 가득 채워져 있어 만선의 기쁨이 넘친다. 초록색을 내기
위해 석청을 쓰고, 황색을 내기 위해 황토를 쓰는 등 재료 실험을 한 흔적
이 그림에서 드러난다. 자기 세계를 구축하기 위해 끊임없이 모색하고 분
투했던 천경자를 보여주는, 미술계에 알려지지 않았던 작품이다. 전남도
립미술관 이지호 관장은 "〈만선〉은 돈이 있어도 살 수 없는 귀한 그림이다.
미술 연구자들에게 아주 훌륭한 사료"라며 기쁨을 감추지 못했다.

이인성과
서동진

천재 화가와 스승

이인성, 〈노란 옷을 입은 여인상〉°,
1934, 종이에 수채, 75×60cm,
대구미술관 소장

샛노란 원피스를 입고 턱을 괸 채 의자에 앉은 이 여인은 누구일까. 일제강점기인 1934년에 그려진 초상임을 감안하고 보면 여인의 태도엔 귀여우면서도 당돌한 데가 있다. 그의 노란 원피스에는 투명하고 밝은 수채화 특유의 싱그러움이 묻어 있다. 원피스에 달린 레이스의 흰색은 그림에 포인트 색상처럼 들어가 있다. 멋진 흰색 모자는 모던 복식인 원피스의 화려함에 정점을 찍고, 소매의 레이스 장식은 초상화 주인공의 패션 감각을 가감 없이 보여 준다.

작품 전체를 보면 원피스의 노란색, 의자의 붉은색, 벽의 초록색, 접시의 흰색이 경쾌한 색상 대비를 이루는 가운데 대상의 특징만을 포착한 빠르고 활달한 터치가 작품에 생동감을 불어넣는다. 이 그림은 18세 청춘의 싱싱함, 사랑받는 여인의 애교스러움까지 담아낸 걸작이다. 걸작 속 여인은 대구가 낳은 천재 화가 이인성(1912~1950)의 아내 김옥순이다.

한국 수채화의 거장
이인성

이인성은 대구의 가난한 집안에서 태어났다. 그래서 동년배들이 4학년에 올라가던 1922년에야 수창공립보통학교(현 수창초등

학교) 1학년에 입학할 수 있었다. 그림에 재능이 있었지만 아버지는 몽둥이를 들며 그림을 반대했다. 그러나 이인성은 반대에 굴하지 않고 강렬한 욕망과 천부적 재능을 결합해 스스로 재능을 꽃피웠고, 세상도 그를 도왔다.

가장 처음으로 이인성을 도운 이는 일본 유학파 화가 서동진(1900~1970)이다. 그는 대구에 서구의 미술 기법인 수채화를 전파한 주인공이기도 하다. 두 사람은 운명적으로 조우했다. 어느 날 서동진은 지인들과 멋진 서양식 교회 건물이 보이는 장소로 그림을 그리러 갔다가 그곳에서 그림을 그리고 있는 한 소년을 목격했다. 가서 보니 그림 솜씨가 놀라웠다. 그가 수창보통학교 5학년에 다니던 이인성이었다.

이인성은 재능이 뛰어났지만 보통학교 졸업 후, 집안이 어려워 상급 학교에 진학하지 못했다. 서동진은 이인성을 자신이 운영하던 상업미술 회사인 대구미술사의 조수로 고용해 그곳에서 먹고 자며 그림을 그릴 수 있게 해주었다. 서동진과 대구미술사가 없었다면 천재 화가 이인성은 탄생하지 못했을 것이다. 이인성은 그곳에서 수채화를 배우며 그림을 그린 지 2년 만인 1929년, 제8회 조선미전에 서동진과 나란히 입선했다. 스승과 제자의 동시 입선이었다.

이런 사건을 언론이 그냥 둘 리 없었다. 서동진은 신문 기자와 인터뷰를 하며 "저보다도 이인성 군의 입선이 얼마나 기쁜지 모르겠다. 이 군은 제가 2년 전부터 가르쳐 금년 처음으로 그림을 출품한 18세 소년이다. 장래 두 사람이 연구하여 일인자가 될 결심"이라며 기쁨을 감추지 못했다. 이때 서동진은 침목이 쌓여 있고, 철도원들이 일하는 기차역 구내 풍경을 원근으로 잡아서 그렸다. 평면적이고 조심스러운 구도다. 이 그림 〈역구내〉는 이건희·홍라희 컬렉션이 되어 국립현대미술관에 기증됐다.

이인성은 서양식 건물 앞 나무 그늘에서 쉬고 있는 일꾼들을 그렸다. 실

서동진 〈역구내〉°, 1929, 종이에 수채, 33.8×45.5cm,
국립현대미술관 소장

물이 전하지 않아 당시 전시 도록에 있는 흑백 이미지로만 남아 있지만 햇
빛을 받아 빛나는 건물의 밝은 면과 나무 그늘의 어두운 면을 과감하게 대
조시키는 등 구도와 표현에서 자신감이 넘친다. 솔직하게 이야기하자면, 두
그림만 보면 이미 제자의 재주가 스승을 능가하고 있다. '대구가 낳은 천재
화가 이인성'의 싹이 이미 이 당선작에서도 엿보였던 것이다.

　제자의 성공을 함께 기뻐하며 두 사람 다 미술로 성공하자고 했던 서동
진의 바람은 실현되지 못했다. 이인성은 화가라는 한길로 계속해서 나아갔
지만, 서동진은 정계에 진출하는 등 다른 삶을 살았기 때문이다.

낮에는 일하고
밤에는 그리고

　　이인성은 첫 입선 이후 조선미전에서 내리 수상했다. 덕분에 어느새 그의 실력에 관한 소문이 대구 바닥에 파다해졌다. 천부적인 재능을 인정받은 이인성은 당시 경북여고 교장이었던 시라가 주키치의 주선으로 크레용을 만드는 오오사마상회에 입사했다. 1931년 가을에는 회사원 신분으로 일본 유학길에 올랐다. 그는 도쿄 태평양미술학교에 입학한 뒤 낮에는 일하고 밤에는 수업을 듣는 생활을 했다.

　바쁘게 살아가는 와중에도 그의 재능은 만발했다. 유학 중임에도 또다시 조선미전에서 특선을 했고, 일본의 관전인 제국미술전람회와 문무성미술전람회에서도 여러 차례 입선했다. 일본에 가자마자 일본수채화연맹 회원이 된 이인성은 제22회 일본 수채화전에서 〈아리랑 고개〉로 최고상을 받았다. 언론은 그를 "조선의 천재, 이인성 군"으로 소개했고, 그의 재능은 국내는 물론이고 일본에서도 큰 반향을 일으켰다. 이때 아사히신문, 요미우리신문 기자가 이인성에게 붙인 '천재'라는 단어가 널리 퍼졌다. 당시 이인성은 손기정 선수 못지않은 명성을 얻고 있었다.

　'젊은 천재'는 어느 시대든 매력적인 걸까. 가난한 고학생 이인성은 대구지역 유지의 딸 김옥순의 마음을 끌었다. 도쿄에서 패션디자인을 공부하던 김옥순에게 그림을 가르쳐주다 연인 사이로 발전한 것이다. 그래서 앞에서 다룬 〈노란 옷을 입은 여인상〉에는 화가의 감정이 담겨 있다. 한창 사랑에 빠진 한 남자의 눈에 비친 신여성의 모습은 그토록 눈부셨던 걸까.

　복식 전문가인 송미경 서울여자대학교 교수는 "1930년대는 서양에서도 '롱 앤드 슬림' 원피스가 유행했다"라며 "신문 만평에도 나올 정도로 첨단

이인성, 〈석고상이 있는 풍경〉°, 1934, 종이에 수채, 55.2×74.6cm,
대구미술관 소장

을 걷는 멋쟁이 여성들이 입던 차림"이라고 설명했다. 그의 말처럼 연인 이
인성 앞에 모델로 앉은 김옥순은 당시 최신 패션을 걸치고 패션디자인을
전공하는 자신의 정체성을 드러내고 있다. 1930년대 중반 도쿄 유학 시절
의 흑백 사진을 살펴보면 김옥순은 평소에도 단발 파마에 머리띠를 하는
발랄한 멋쟁이였다. 카메라 앞에서 마치 모델처럼 포즈를 취한 채 환하게
웃는 그녀의 태도에서는 부잣집 딸의 당당함과 구김 없는 아름다움이 드
러난다.

　이인성은 1935년 귀국해 김옥순과 결혼했다. 대구 남산병원 원장의 맏
사위가 된 그는 이듬해인 1936년, 그토록 소망했던 자신의 아틀리에를 병

이인성, 〈장미가 있는 정물〉°, 1930년대, 목판에 유채, 45×37cm,
대구미술관 소장

원 4층에 마련했다. 그리고 그곳에 '이인성 양화연구소'를 개설해 후진을
양성하기 시작했다.

하지만 그림 속 주인공인 아내는 불과 26세에 병으로 세상을 떠났다. 충
격에 빠진 이인성은 상실감을 메우기 위해 이내 재혼했으나 오래가지 못했
고 1947년 김창경과 세 번째 결혼을 했다. 그러나 이인성도 오래 살지는 못
했다. 1950년, 귀갓길에 순경과 실랑이를 벌이다 총기 오발 사고로 어이없
는 죽음을 맞은 것이다. 향년 39세였다.

〈노란 옷을 입은 여인상〉은 이건희·홍라희가 대구미술관에 기증한 유
영국·이쾌대·서진달·서동진·변종하·문학진·김종영 등 여덟 작가들의 작

품 총 21점에 포함됐다. 기증된 이인성의 작품은 〈노란 옷을 입은 여인상〉을 비롯해 〈풍경〉〈장미가 있는 정물〉〈정물〉〈인물(남자 누드)〉〈석고상이 있는 풍경〉 등 1930~1940년대에 그려진 총 7점이다. 이 가운데 〈석고상이 있는 풍경〉은 〈노란 옷을 입은 여인상〉과 같은 해에 그린 수채화 작품으로, 자매 같은 작품이다. 〈노란 옷을 입은 여인상〉의 노란 원피스와 붉은 의자의 색상 대비는 〈석고가 있는 풍경〉의 붉은 보자기와 노란 바탕의 색상 대비로 변주된다.

국립현대미술관에도 〈정물〉〈원두막이 있는 풍경〉〈설경〉〈복숭아나무〉 등 5점이 기증됐다. 그중 1949년 작 유화 작품 〈다알리아〉는 국립현대미술관 서울관의 《이건희 컬렉션 특별전》에 공개됐는데, 작품 하단에서 이인성의 서명 대신 검은 물감으로 쓴 알파벳 'son'(혹은 'Rason'으로 읽힘)으로 추정되는 영문 글씨가 발견돼 전시 도중 아연 '서명 논란'이 일어났다. 때문에 이 작품은 진위 여부를 두고 후속 연구가 필요한 상황이 됐다.

위작 논란은 인기 작가에게 따라붙는 영광의 그늘이다. 인기 작가의 작품을 수집하려는 컬렉터에게도 함께 드리워질 수밖에 없는 그늘이기도 하다.

이건희는 왜
서동진의 그림을 샀을까

대구미술관에 기증된 이인성의 작품들은 〈장미가 있는 정물〉 등 유화가 대부분이지만, 특별히 수채화 2점이 포함되었다. 그런데 이건희는 수채화의 계보를 추적하겠다는 연구자라도 되는 양 이인성의 스승인 서동진의 작품까지 수집해 기증했다. 서동진이 계성학교에서 교편

을 잡던 시절 수채화로 그린 〈자화상〉이 그것이다.

　이호재 회장은 "서동진의 그 작품을 구해드린 것은 그가 이인성의 스승이기 때문입니다. 이인성 때문에 서동진의 작품까지 모으신 겁니다. 미술사의 맥락, 족보를 만들기 위해서는 퍼즐 조각이 필요한 것이지요. 이인성을 제대로 알자면 이인성의 스승인 서동진의 작품 세계까지 알아야 하는 것이거든요"라고 설명했다.

　이인성의 작품에 서동진의 작품까지 보태지면서 대구가 한국의 근대 미술 형성기 수채화의 발상지라는 미술 지형도가 분명해졌다. 일제강점기, 서구 예술은 한국의 중심지 서울로 밀려들었다. 그러나 서울이 전부는 아니었다. 평양과 대구에서도 한국 미술이 발전하고 있었다. 특이하게도 서울, 평양과 달리 대구에서는 수채화 문화가 강했다. 그 중심에 서동진이 있었다.

　1호 서양화가인 서울의 고희동이 그린 〈자화상〉은 두루마기에 정자관을 쓴 모습을 그린 유화인데, 이와 달리 대구의 서동진이 만 24세에 그린 〈자화상〉은 흰 와이셔츠에 나비넥타이를 맨 양복 차림인 자신을 수채화로 그린 작품이다. 사인도 한글이 아니라 영어로 'TONGJHINSU'라고 썼다. 자신이 그리는 수채화가 서구에서 온 것임을 분명히 의식한 태도다. 의복 표현이 조금 미숙하지만, 꼼꼼한 붓질로 살린 얼굴과 머리칼의 풍부한 양감, 입체적으로 처리한 코와 입술, 눈두덩을 보면 데생과 색을 쓰는 실력이 예사롭지 않음을 알 수 있다.

서동진, 〈자화상〉°, 1924, 종이에 수채, 33×24cm,
대구미술관 소장

고향 대구가 넓혀준
컬렉션의 폭

　　이건희는 사제 사이인 이인성과 서동진 등 대구 출신
작가의 작품을 연쇄적으로 모았다. 신경 써서 컬렉션 했구나, 하는 인상을
준다. 아마 고향 대구에 대한 사랑이 작용했을 것이다. 대구미술관이 이건
희·홍라희 컬렉션 특별전을 하면서 제목을《웰컴 홈》이라고 붙인 것도 그

런 이유에서다.

대구미술관에 기증된 이건희 컬렉션 중 앞에서 언급한 〈노란 옷을 입은 여인상〉이야말로 '기증 정치'의 백미라고 볼 수 있겠다. 나는 이 작품을 대구미술관 특별전에서 처음 실물로 보았다. 그림이 주는 시원한 느낌이 수채화 작품이라 그렇다는 걸 실제로 보니 더 확실히 알 수 있었다. 옷의 주름과 음영을 정확히 표현한 과감함이 느껴져 천재 화가 이인성의 실력을 두 눈으로 확인하는 기분도 들었다. 물감을 바로 빨아들이는 종이 위에 그림을 그렸기 때문이다. 이인성은 한 획도 허투루 붓질하지 않았다.

이건희 사후, 이인성의 작품 일부를 대구로 보낼 때 이인성이 아내이자 일제강점기 대구의 랜드마크인 남산병원 원장의 딸 김옥순을 수채화로 그린 이 작품을 포함한 점에 손뼉을 쳐주고 싶다. 지역 출신의 슈퍼 컬렉터 덕분에 대구는 대구의 심장 같은 작품을 품에 안게 됐으니까.

권진규와
권옥연

함경도 권진사댁이 낳은 두 예술가

권진규, 〈지원의 얼굴〉°,
1967, 테라코타, 50×32×23cm,
국립현대미술관 소장

1948년, 함흥의 내로라하는 부잣집 '권진사댁' 아들 권진규(1922~1973)는 일본으로 밀항했다. 도쿄의 니혼의과대학을 졸업하고 대학 부속병원에서 의사로 근무하던 형 진원이 악성 폐렴에 걸려서였다. 그는 아버지의 뜻에 따라 형을 간병하려고 현해탄을 건넜지만 이듬해 봄, 형 진원은 세상을 떠났다.

그런데 권진규는 형이 죽은 후에도 고국으로 돌아가지 않았다. 형의 유해만 한국에 보냈다. 아버지는 학비를 보내지 않는 것으로 반대의 뜻을 분명하게 표했지만 그는 끝까지 일본에 남았다. 조각가의 꿈을 또다시 접을 수는 없었다. 그렇게 스물여섯 권진규는 피붙이 하나 없는 땅, 몇 년 전까지 조선을 식민지로 거느렸던 일본의 도쿄에 머물며 사설 연구소에서 미술 공부를 했다. 마치 강렬한 꿈에 이끌리듯.

두 번째는 밀항 끝에
인정받은 조각가

1943년, 공립중학교를 졸업한 해에 권진규는 니혼의과대학에 재학 중이던 형 진원을 따라 일본에 살러 갔다. 어느 날 그는 히비야 공회당에서 음악을 감상하다가 "음을 양감으로 빚어낼 수 없을까"라

는 생각을 하게 된다. 소리를, 음악을 조각으로 빚고 싶다는 욕망이 뜨거워진 그는 곧 미술연구소에 들어가 공부를 시작했지만, 운명은 그를 그냥 두지 않았다. 순사에게 붙잡혀 비행기 부품 공장에서 1년간 강제 노역을 하게 된 것이다. 다행히 천신만고 끝에 탈출해 귀국했으나 이때 겪은 '징용 트라우마' 때문이었을까. 이때부터 밝고 명랑한 까불이 권진규가 말수가 극히 적고 조용한 사람으로 바뀌었다고 막내 누이 경숙은 기억한다.

사실 그는 형을 간호하기 위해 밀항선에 탔을 때부터 조각가로서 성공하기 전까지는 돌아오지 않을 결심을 했는지도 모른다. 권진규는 1948년, 제국미술학교의 후신인 무사시노미술학교 조각과에 입학했다. 재학 시절부터 작가 등용문을 열심히 두드리던 그는 재야 공모전 등에 작품을 출품해 거듭 상을 받았다. 4학년 때인 1952년 이과전에 입선한 데 이어 이듬해에는 석조 작품 〈기사〉 〈마두 A〉 〈마두 B〉 등을 출품해 이과전 특대상을 받았다.

그의 몇몇 작품은 무사시노미술학교 이사장 다나카 세이지가 구입했다. 청년 조각가 권진규는 그만큼 일본 미술계의 인정을 받고 있었다. 그는 졸업 후에도 일본 미술계에서 유망 신인이라는 평가를 받으며 활발히 활동했다.

여기에 그는 사랑까지 얻었다. 가난한 유학생을 위해 흔쾌히 조각 작업의 모델이 돼준 서양화과 후배 오기노 도모와 사랑에 빠져 동거한 끝에 결혼한 것이다. 도모는 권진규의 생애 첫 조각 〈도모〉의 모델이다.

새로운 구상 조각의 맥을 위해
서울로

　　도쿄에서 그는 궁핍했으나 외롭지는 않았다. 아내도 있었고 실력도 인정받아 남부러울 게 없었다. 그런 상황에서 그는 일순간 8년여의 일본 생활을 접고, 사랑하는 아내도 두고 1959년 초가을 한국으로 돌아온다.

　　도대체 왜였을까. 앞에서 이야기했듯 권진규의 집안은 함흥에서 열 손가락 안에 드는 부잣집이었다. 권진규의 아버지는 개화의 물결을 따라 일본에 유학하여 도쿄 와세다대학 상과를 졸업하고 함흥에서 광산업과 의류 석유 도매점을 경영했다. 하지만 가족들이 1·4후퇴 때 이북에 아버지의 사업 기반을 두고 내려오면서 가세가 기울었다. 권진규가 돌아올 무렵엔 아버지가 돌아가시고 어머니는 혼자 살기에 연로한 때였다. 그럼 그가 한국으로 돌아온 것은 어머니에게 효도하기 위해서였을까.

　　미술평론가 최열은 색다른 해석을 내놓았다. 권진규가 잘 나가던 일본 생활의 정점에서 귀국을 결정한 것은, 근대 조각의 거장 앙투안 브루델로부터 직접 가르침을 받고 일본에 돌아와 근대 구상 조각의 맥을 세운 스승 시미즈 다카시의 그늘에서 벗어나 독자적 세계를 구축하고 싶어서였다는 것이다. 최열은 이렇게 추정한다.

　　"일본에서 권진규의 미래는 시미즈의 그늘 아래였을 것이다. 그러므로 권진규는 이국 파리에서 조국 도쿄로 귀국해 성공한 시미즈처럼 이국 도쿄에서 조국 서울로 귀환함으로써 성공에 도전하고자 했던 것이다."

가까운 사람의
얼굴을 굽다

　　　　　권진규는 아버지가 남긴 유산을 털어 서울 성북구 동선동에 작은 집을 구한 뒤 손수 아틀리에를 지었다. 대작을 소화할 수 있게끔 천장을 높였고, 작품 보관용 다락방도 따로 두었다. 테라코타(구운 흙) 작업을 할 수 있도록 마당에는 우물을 파고 가마를 설치했다. 그만큼 그는 한국에서의 새 출발에 대한 의욕이 넘쳤다. 새 작업실에서 그는 돌이 아닌 흙으로 조각 재료를 바꿨다. 흙 작업을 하며 그는 새로운 세계를 열었다.

　"돌이나 브론즈(청동)는 썩지만 테라코타는 썩지 않는다. 불로 구울 때 발생하는 우연성이 재미있고, 마지막 과정을 남에게 넘겨주지 않고 작가의 손으로 마무리할 수 있어 좋다."

　그는 테라코타로 말과 소 등 동물과 인체 두상을 즐겨 빚었다. 고향 함흥이 고구려의 옛 땅이어서 그랬을까. 그는 유난히 말의 두상을 많이 빚었다. 머리만 뚝 떼서 말의 이미지를 단순화시켜, 구상적인 표현인데도 추상처럼 대상의 본질을 끌어냈다.

　인체 두상은 〈희정〉〈상경〉〈영희〉〈홍자〉 등 주변 사람을 모델로 했다. 모두 다 여자 이름, 그리고 그 시절 누구라도 한 번쯤 불러보았을 흔하디흔한 이름이다. '보따리장수'로 불렸던 대학 강사 일을 전전하며 생계를 유지했던 권진규는 돈을 주고 작품의 모델을 구할 처지가 못 됐다. 그래서 학교에서 수업을 듣는 제자, 또 그 제자의 친구들에게 모델을 부탁했다. 작품 제목이 흔한 이름인 이유다. 교과서에 나와 유명한 〈지원의 얼굴〉의 지원도 권진규의 미술 수업을 듣던 제자다. 또 영희는 권진규의 집안일을 맡아 하던 소녀의 이름이다.

꼭 돈 때문만은 아니었을 것이다. 권진규는 "모델의 내적 세계가 투영되려면 인간적으로 모르는 외부 모델을 쓸 수 없다"라고 자신의 작업 철학을 이야기했으니까. 권진규의 인체 조각 작품의 인물들은 마치 지나가다 동네에서 본 사람처럼 친근하다. 자주 보는 사람, 잘 아는 사람을 조각했기에 그의 작품은 흙으로 만든 얼굴인데도 피가 돌며 살아 있는 사람처럼 보인다. 만지면 따듯한 온기가 전해질 것 같아 나도 몰래 조각 쪽으로 손가락 끝이 쓱 올라갔다가 흠칫 놀라게 된다. 만약 그가 돈을 주고 전문적인 모델을 썼다면 이런 핍진한 맛은 결코 나오지 못했을 것이다. 대표작인 〈지원의 얼굴〉만 보더라도 꽉 다문 입매가 야무져 보이지만, 내면 깊숙이에서 스며 나오는 슬픔이 얼굴에 어려 있다.

조각은 같은 작품을 여러 점 만드는데, 이를 '에디션'이라고 한다. 〈지원의 얼굴〉에디션 3점 중 다른 1점은 컬렉터 이건희의 수중에 들어갔다가 이번에 기증이 되었다. 흥미롭게도 국립현대미술관은 이미 〈지원의 얼굴〉을 1점 갖고 있었는데, 이는 1970년대 중반에 명동화랑에서 직접 구입한 것이라고 한다.

너무 일찍
먼 곳을 바라본 조각

권진규의 인체 조각은 대체로 어깨를 깎아버린 삼각형 몸통의 꼭짓점 부분에서 목을 길게 뺀 형태다. 마치 어떤 근원을 향하는 것 같다. 눈빛은 먼 곳을 향한 채 고정되어 있다. 영원처럼 시간이 정지된 듯하다. 과도하게 굵은 목에서는 어떤 의지가 읽히는 듯하다. 그는 구상 조

각뿐 아니라 추상 조각, 부조 등 다양한 장르의 작품을 흙으로 빚었다. 이 시기 작품을 보면 그가 얼마나 희열에 차서 창작에 몰두했는지 짐작이 된다. 이건희·홍라희 컬렉션에 포함된 〈자소상〉도 그런 인체 조각의 특성을 갖고 있다.

하지만 당시 한국 사회는 권진규의 조각 세계, 정확히는 구상 조각을 받아들이지 않았다. 추상이라는 유행에 휩쓸린 한국 미술계는 구상 조각을 구닥다리로 취급했다. 조카 허경회는 삼촌 권진규를 "1960년대 한국 미술계를 휩쓸고 있던 미국 유학 출신 추상 조각파 앞에 홀로 선, 추세에 뒤진 자였다" "추상 조각의 대세 속에 홀로 포위된 채 입지를 구축해보려던 참호전 같은 것"이라고 술회한다. 하지만 그러거나 말거나 권진규는 자신이 선택한 구상 조각의 길을 끝까지 고수했다.

귀국한 지 6년 만인 1965년 9월, 권진규는 서울 신문회관(현 프레스센터)에서 첫 개인전을 가졌다. 한국 미술계에 던진 첫 출사표였지만 반향이 전혀 없었다. 차디찬 실패였다. 이 전시는 우리나라에서 열린 최초의 조각 개인전으로 기록되어 있지만 당시 언론에는 한 줄도 보도되지 않았다. 작품이 하나도 팔리지 않은 것은 물론이다. 첫 전시에 대한 한국 미술계의 냉랭한 반응은 겨울 언 땅처럼 차고 쓰라렸을 것이다. 그는 모든 잎을 떨구고 봄을 기다리는 나목처럼 묵묵히 겨울을 견뎌야 했다. 아이러니하게도 이때 전시에 나왔던 부조 작품 〈곡마단〉이 나중에 컬렉터 이건희의 수중에 들어가 국가에 기증된 작품 중 하나가 되었다.

어쩌면 불행의 단초는 그의 귀국에 있었는지도 모른다. 당시 한국 미술계에서 조각을 전공해 살아남기란 어려웠다. 정부가 주문하는 기념 동상과 기념비, 혹은 부자 기업인의 초상 조각을 제작하는 것 외에는 생계를 유지할 방법이 없었다. 그마저도 출신 학교와 누구의 문하냐를 따져 끼리끼리

권진규, 〈곡마단〉°, 1966, 건칠, 91.5×91.5×2.8cm,
국립현대미술관 소장

나눠 먹으며 상대를 배척했다. 이런 '난장' 같은 미술계에서 국내 인맥이 없
고 사교에 서툴렀던 권진규가 설 자리는 없었다.

프랑스식 인사를 했던
권옥연

그런 권진규를 돌봐준 유일한 사람이 친척 권옥연
(1923~2011)이었다. 함흥 부잣집 권진사댁은 한국 근대 미술사에서 걸출한
두 명의 미술가를 배출했으니, 바로 조각가 권진규와 화가 권옥연이다.

권옥연, 〈소녀상〉, 1970년대, 하드보드에 유채, 25×17cm,
부산시립미술관 소장

 한 살 터울인 권진규와 권옥연은 형제처럼 친했다. 두 사람은 동문이기
도 했다. 권옥연은 해방 전인 1942년, 무사시노미술대학의 전신인 제국미
술학교 서양화과에서 공부했다. 권옥연은 일제 징용이 권진규의 마음에
깊은 생채기를 내 트라우마를 남겼다는 걸 눈치채고 "진규는 몸보다 마음
의 병을 고쳐야 해"라고 말했을 정도로 속정 깊은 사람이었다.

 내향적인 권진규와 달리 권옥연은 사교성이 좋았다. 기골이 장대한 북방

계 호남형의 멋쟁이 권옥연은 사람을 부를 때 남자면 '무슈', 여자면 '마드모아젤'을 붙여서 불렀다. 또 여자를 만나면 와락 껴안고 볼을 비비는 프랑스식 인사를 했다. 덩치 큰 남자가 여자에게 볼을 비비는 인사라니, 징그러울 법도 했지만 권옥연이 하면 자연스럽고 멋스러워 보였다고 한다. 일제강점기 때 일본 유학을 다녀온 권옥연은 해방 이후에 파리로 유학을 다녀와 파리 유학파 1세대의 대표적인 인물로 미술계에서 자리를 잡고 있었다.

권옥연의 상징은 몽환적인 청회색조를 사용한 여인 그림이다. 권옥연은 이 여인 그림으로 1970년대부터 작고한 2011년까지 대중적인 사랑을 받았다. 이건희가 작품을 수집하기 시작한 1980년대 후반부터 1990년대까지 변종하와 김흥수 그리고 권옥연은 화랑가에서 가장 이름을 날리던 3대 생존 작가 중 한 명이었다. 그중에서도 권옥연의 인기는 특히 대단했다. 그가 그린 살짝 들창코에 혼혈아처럼 보이는, 소녀도 여인도 아닌, 청순한 것 같으면서도 성숙한 듯 퇴폐미가 감도는 여성은 아주 강렬한 이미지로 사람들의 뇌리에 남았다. 1980년대에 대학을 다닌 미술평론가 황인은 "대학생들도 그 이름을 알아 '권옥연 그림에 나오는 여자 같이 생겼다'라는 비유가 나돌았다"라고 했다.

권옥연의 고미술 컬렉션, 삼성가로 흘러가

권옥연은 인기 있는 '여자 그림'을 판 돈으로 골동품을 샀다. 그의 작품 속에 등장하는 토기나 목기, 청동기 등은 다 그가 소장한 고미술 수집품을 소재로 그린 것이다. 초상화, 민화, 목기 등 권옥연의 고미

권옥연이 소장했던 〈까치 호랑이〉°, 작자 미상, 19세기, 종이에 채색,
국립중앙박물관 소장

술 컬렉션은 물량뿐 아니라 수준도 대단했다. 조선 후기 화원 화가 이명기가 그린 보물 〈오재순 초상〉도 권옥연의 컬렉션이었다. 그리고 그가 열심히 모은 고미술품 컬렉션 상당수가 삼성가로 흘러 들어갔다. 국립중앙박물관의 《2022 임인년 맞이 호랑이 그림 I》전에 이건희·홍라희 컬렉션 기증 작품으로 나온 〈까치 호랑이〉 역시 한때 권옥연의 소장품이었다. 파리에 3년간 체류하던 시기, 그는 "내가 한국을, 동양을 너무 몰랐다"라고 통탄하며

근원적 기호로서 상형문자, 갑골문자, 고향의 낡은 대문과 기와, 토기 등 동양적 요소를 접목한 독특한 추상 회화를 개척했다.

1960년에 귀국한 이후 권옥연은 동양성을 더 밀어붙였다. 추상화되었던 작품 속 이미지는 1960년대 중반부터 구체성을 드러내기 시작해 토기, 목기, 청동기, 한옥 장승 등 민속적 소재들이 등장했다.

권옥연은 이런 그림을 가지고 일본 도쿄의 니혼바시화랑에서 1965년 개인전을 했다. 전시는 성공적이었다. 아저씨 권진규가 한국에 귀국한 후 설레는 마음으로 가진 첫 개인전이 무참하게 끝난 바로 그해였다. 사람 좋기로 소문 난 권옥연은 그게 미안했을 것이다. 그래서 그는 어느 날 권진규의 동선동 아틀리에를 찾아가 이렇게 말했다.

"진규 아저씨, 일본에서 전시를 한번 해야지."

"일본에서 전시를?"

별일 아닌 듯 전시 얘기를 꺼낸 권옥연은 기어코 이를 성사시켰다. 그렇게 권진규는 1968년, 도쿄에서 생각지도 못한 개인전을 했다. 권옥연이 3년 전에 개인전을 연 도쿄의 니혼바시화랑에서였다.

일본을 떠나온 지 약 10년 만에 연 전시는 한국에서와 달리 호평 일색이었다. 메이저 매체인 요미우리신문도 그의 전시 소식을 다뤘다. 요미우리신문은 "형태를 극단으로 단순화해 얼굴 하나 속에 무서울 정도의 긴장감이 감돌고 있으며 중세 이전의 종교상을 보는 것처럼 감정이 고조돼 있다"라고 평했다. 심지어 국내에서는 작품이 한 점도 팔리지 않았는데 일본에서는 몇 점 팔리기까지 했다.

권진규는 무관심의 지옥에서 벗어난 기분이 들었다. 오랜 기간 한국에서의 냉대에 지친 권진규는 도쿄로 다시 건너와 새로운 출발을 하고 싶었다. 모교에 비상근 강사 자리라도 구해 돌아가려고 지도 교수와 얘기도 나눴다.

하지만 운명은 이번에도 등을 돌렸다. 갑자기 대학 사정이 달라지면서 그의 일본행은 무산됐다.

절망과 절규가 엿보이는
손 조각상

　　한국에서의 혹평과 일본에서의 호평을 오가는 사이사이에 불행한 가정사가 소나기처럼 이어졌다. 아버지를 먼저 보내고 홀로 남았던 어머니마저 세상을 떠났고, 일본에 두고 온 아내 도모는 합의 이혼을 요구해와 마침내 남남이 됐다. 현실이 힘들수록 그는 세상사를 잊듯 창작의 심연으로 빠져들었다.

　그런 와중 기회가 또 왔다. 1971년, 권진규의 후원자인 명동화랑 김문호 대표가 과감한 결단을 내렸다. 화랑가에서 안목이 높다는 평을 듣던 김문호 대표는 이전 전시가 실패했음에도 불구하고 작품만 좋으면 그뿐이라며 화랑 개관전 초대 작가로 권진규를 택했다. 권진규 생애 세 번째 개인전이었다. 김문호 대표가 의욕적으로 나선 덕분에 신문에도 전시 기사가 소개되고 개막식에는 미술계의 쟁쟁한 사람들이 모였다.

　전문가의 평가와 시장의 반응이 언제나 일치하지는 않는다. 전시회 성적은 이번에도 참담했다. 제값을 받고 판 작품이 하나도 없었다. 다행히 당시 전시에 나온 작품 가운데 〈손〉은 명동화랑의 수장고에 들어갔다가 조선일보 편집국장 출신으로 대우전자 사장을 지낸 1세대 컬렉터 김용원의 수중으로 들어갔다. 권진규 작품의 진가를 알아본 최초의 애호가인 김용원은 이 작품을 비롯해 〈지원의 얼굴〉〈말〉 등 권진규의 대표작을 다수 소장했

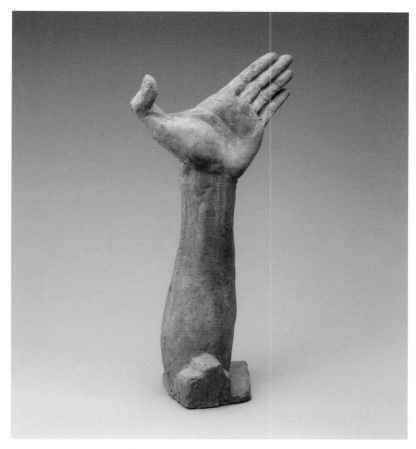

권진규, 〈손〉°, 1963, 테라코타, 52×28×15cm, 좌대 10×30×30cm,
국립현대미술관 소장

다. 그 가운데 〈손〉은 시간이 흘러 컬렉터 이건희의 소장품이 됐고, 최종적
으로 국가에 기증됐다.

　〈손〉은 팔꿈치에서 손까지 조각한 작품으로, 손바닥을 편 채 엄지손가락
만은 활시위를 당기기라도 하는 것처럼 구부리고 있는 포즈를 취하고 있다.

자신을 몰라주는 세상을 향해 여전히 독기를 품고 활시위를 당기겠다는 의지를 보여주는 것만 같다. 그 손을 받치는 팔뚝에는 근육이 불끈거린다. 권진규와 말년에 동선동 집에서 몇 년간 함께 살며 자살한 날 아침까지도 평소처럼 인사를 나눴다는 조카 허경회는 책 『권진규』(PKM BOOKS, 2022)에서 작품 〈손〉에 대한 애정을 드러냈다. 그에게 〈손〉은 "천재라기보다는 묵직한 작가"인 외삼촌 권진규의 정체성을 보여주는 자소상이나 마찬가지다.

허경회는 〈손〉을 장인처럼 묵묵하게 노동하는 '성실한 손'의 상징이자 앞으로도 뚜벅뚜벅 걸어가겠다는 삼촌 권진규의 다짐으로 해석했는데, 나는 그 불끈거리는 손을 보면 권진규의 절망과 절규가 들리는 것 같다.

가장 예술적으로 성공한 작가의 아이러니

더는 버티기 힘들었을까. 권진규는 1973년 '인생은 공, 파멸'이란 유서를 남기고 황망히 먼저 갔다. 고국에 온 후 13년을 버티다가 51세의 나이에 스스로 죽음을 선택했다.

권진규에게는 '비운의 조각가'라는 수식어가 붙는다. 하지만 조카 허경회는 동의하지 않는다. 어릴 적 삼촌의 화실을 들락거렸던 그는 "외삼촌 권진규는 권력이 아니라 나력(裸力)을 추구한 사람"이라고 했다. 나력은 문자그대로 '벌거벗은 힘'을 말한다. 허경회는 권진규를 겨울 참나무 같이 잎을 버리고 몸통과 가지로 살아간 사람, 벌거벗은 채 세상과 맞선 사람, 자신의 삶을 진정으로 산 사람이라고 정의한 것이다.

권진규는 사후에야 미술계의 재평가를 받았다. 이호재 회장은 "권진규

조각가는 이경성 등 당대 미술평론가들이 미술사적으로 중요하다고 인정한 조각가였다. 하지만 테라코타가 흙이라 깨진다는 인식이 있었고 조각의 눈빛이 너무 강렬해 섬뜩한 느낌을 주기에 미술관이 아닌 개인은 잘 소장하지 않았다"라며 "그러나 눈 밝은 컬렉터들이 그의 작품을 샀다. 컬렉터 이건희 회장도 그중 한 명"이라고 했다.

그렇게 눈 밝은 컬렉터들이 꾸준히 모은 작품을 바탕으로 1988년 호암갤러리에서 권진규 15주기 회고전이 열렸다. 당시 관람객 7만 명이 운집하는 등 대성황을 이뤘다. 2009년에는 개교 80주년을 맞은 무사시노미술대학이 권진규를 '가장 예술적으로 성공한 작가'로 선정했다. 무사시노미술대학이 제안해 도쿄국립근대미술관과 한국의 국립현대미술관에서 연이어 권진규 개인전이 열리기도 했다. 이번에 국립현대미술관에 기증된 이건희·홍라희 컬렉션 가운데 권진규의 조각은 24점이나 된다. 장르도 구상, 추상, 부조 등 다양하다.

"아이들을 잘 키우는 것은 훌륭한 작품을 만드는 것이지만, 인간의 자식은 언젠가 모두 죽지 않느냐. 내가 만든 자식인 작품은 영원히 죽지 않는다."

권진규는 생전 이런 말을 하며 예술가로 사는 고단함을 달랬다고 한다. 문장과 문장 사이에서 조각가로서의 자부심과 사무치는 외로움이 동시에 묻어난다. 하지만 기댈 학연도 인맥도 없는 한국에서, 유행하는 미술이 아니라면 눈길조차 주지 않는 팍팍한 미술계 풍토에서 작품이 팔리지 않더라도 마지막까지 버티게 해줄 아내나 자식이 그에게는 없었다. 작품은 자식이나 마찬가지였지만, 그의 목숨을 부지할 마지막 끈이 되어주지는 못했다.

대부업체 창고에서
대중 곁으로

　　권진규가 만든 자식들은 그의 사후 대부업체 창고에 담보로 처박혀 있는 수모를 당하기도 했다. 권진규의 여동생 권경숙은 오빠가 안타깝게 세상을 하직한 후 유지를 지키고자 미술관을 건립해줄 독지가를 찾아 나섰지만 번번이 잘되지 않았다. 마침내 미술관을 차려주겠다는 춘천의 한 광산 기업가에게 권진규의 조각과 유화, 데생 등 700여 점을 40억 원을 받고 양도했다. 하지만 이 광산 기업가는 그 약속을 제대로 지키지 않았을 뿐 아니라 대부업체에 20억 원을 빌리고 작품을 담보로 맡기기까지 했다. 결국 권진규의 유족은 광산 기업을 상대로 소송을 냈고, 법원은 40억 원을 받고 작품을 돌려주라며 유족의 손을 들어줬다.

　　권진규가 남긴 자식들은 컬렉터 이건희의 기증으로, 또 유족의 기증으로 국민 품에 안겼다. 대부업체 창고에 있던 작품들 중 〈자소상〉 〈도모〉 〈기사〉 등 조각 96점을 포함해 140여 점이 2022년 서울시립미술관에 기증됐다. 서울시립미술관은 사당동 남서울시립미술관에서 기증받은 권진규 컬렉션을 상설 전시하고 있다. 또 유족은 권진규의 동선동 아틀리에를 내셔널트러스트 문화유산기금에 기증했다. 그 덕에 지금은 누구나 권진규의 아틀리에를 방문할 수 있다. 뒤늦게나마 많은 이들이 거장의 작업실을 찾게 된 것이다.

　　권진규는 자신이 살았던 시대와 불화했다. 그러나 뛰어난 예술가는 한 시대와는 불화할 수 있으나 모든 시대와 불화하지는 않는다. 유행과 상관없이 자신의 세계를 구축한 작가와 그의 작품 세계는 언젠가는 재평가를

받는다. 좋은 작품은 시대를 초월한다는 예술의 진리를 권진규의 아틀리에에서, 남서울시립미술관에서 느껴보기를. 그곳에는 나목에 잎이 돋은 권진규의 봄이 그득할 것이다.

오지호

오지호, 〈남향집〉,
1939, 캔버스에 유채, 80×65cm,
국립현대미술관 소장

1938년 10월, 조선에 통쾌한 사건이 일어났다. 일본 유학을 다녀온 오지호(1905~1982)와 김주경이 『이인화집(二人畵集)』을 낸 것이다. 두껍고 큼지막한 이 화집은 금박으로 장정한 호화판이었다. 미술계를 떠들썩하게 하며 언론에서도 "조선 최초의 원색 화집" "화집 출판의 효시"라는 극찬을 받았다.

오지호는 1977년 전남매일신문과 가진 인터뷰에서 화집을 펴낸 이유를 이렇게 설명했다.

"일본에서도 찾아보기 힘든 디럭스판 화집을 냄으로써 한국인의 우수성 내지 긍지를 찾아보자는 카타르시스적 요소도 있었다. 무엇보다 중요한 사실은 정신적으로 일본화에 감염된 당시 사회에 우리 그림을 선보인다는 데 보다 큰 뜻이 있었다."

밝고 명랑한
조선의 자연을 그리다

화가로서의 인생을 막 시작한 삼십 대 화가 오지호가 보여주고자 한 '우리 그림'은 무엇일까. 그는 일본의 지식인 야나기 무네요시가 한국의 미를 '비애의 미' '애조 띤 아름다움'이라며 식민지 조선에 세

뇌한 수동적인 미에 정면으로 도전했다. 오지호는 "모호하고 애조 띤 일본 미술을 버리고 조선 대기의 명랑하고 투명 청정한 색채와 명확한 선을 회복하자"라고 선언하듯 말했다.

그렇게 '맑고 명랑한 조선의 자연'을 완벽하게 구현한 최고의 작품이 바로 화집을 낸 이듬해에 그린 〈남향집〉이다. 오지호라는 이름은 몰라도 〈남향집〉은 미술 교과서에 실려 있어 학창 시절 누구라도 한번은 봤을 것이다. 보고 나면 절대 잊을 수 없는 그림이기도 하다.

공기가 쩡한 초겨울 오후, 작가가 가족과 살던 개성의 초가는 지붕과 토담이 햇살을 정면에서 받아 눈부시게 환하다. 아직 앙상한 늙은 대추나무의 그림자가 토담과 지붕에 걸쳐 길게 드리운 오후의 풍경은 눈물 나도록 정감 있다. 뜰에 기분 좋게 누워 자는 흰 삽사리가 한가로운 기분을 주고, 문 밖으로 개밥을 주러 나오는 막내딸이 입은 옷의 빨강, 겨울에도 잎을 떨구지 않는 사철나무의 초록의 색감이 더해져 생기가 넘친다.

이 모든 것을 살리는 것은 나무의 그림자다. 나무의 그늘은 하늘과 연결되는 청보라색이다. 또 윤곽을 그리지 않고 점묘파처럼 점점이 다양한 청색으로 찍은 기법 덕에 그림자 속에 맑고 투명한 겨울 공기와 따뜻한 햇볕이 동동 떠 있는 듯하다.

"그늘에도 빛이 있다"라는 오지호의 말은 그림자 속에 있는 빛을 찾아 건초 더미, 포플러, 루앙대성당 등 특정 소재를 계절별로, 시간별로 달리해 그렸던 인상주의의 선구자 클로드 모네를 생각나게 한다. 그는 또 "모네의 풍경은 참 아름다운 그림이다. 이것은 색이 아니라 빛의 약동이다"라고 했다. 〈남향집〉에서는 초겨울 약동하는 빛을 물감을 툭툭 찍어 표현하며 한국적인 색, 한국의 명랑한 자연을 구현하려 했다. 한국적 인상주의를 완성하고자 했던 것이다.

찬란한 빛을 찍은
개성 시절

오지호는 부잣집 아들이다. 개성 집 월세가 8원이던 시
절에 한 권에 6원짜리 호화판 원색 화집을 낸 유학파 화가였다. 그래서 고
생 모르는 귀한 도련님 이미지가 있지만, 그런 선입견은 그가 1937년 1월
14일에 쓴 일기를 보고 반전됐다.

"형(김주경)이여, 미음(묽게 쑨 죽) 한 그릇 달게 먹고 뜨듯한 아랫목에 가
드러누우니 천하가 태평춘(太平春, 태평한 봄)이리라. 생의 환희여, 이 좋은 기
분을 그냥 둘 수가 없어서 형께 붓을 드렸소.

간밤에 눈이 왔으나 날이 따뜻하기에 형이 떠난 이후 처음으로 밖에를
나가서 건이(동네 총각)를 보고 미음 이외에 갓 난 닭알 좋은 것을 서너 개 먹
었소. 먹는 것이 이렇게 좋고, 이렇게 맛있고, 이렇게 만족하고 먹는 이 재
미가 요새 내 생활의 전부라 하겠소."

오지호의 인생 역시 호락호락하지는 않았다. 삼십 대에 찾아온 위협은
건강이었다. 가족을 이끌고 개성에서 살던 시절이었다. 오지호는 일본 도쿄
미술학교를 졸업한 후 귀국한 뒤 고향 화순에서 지내다 1년 후 서울로 올라
와 동화백화점 선전부에서 일했다. 그러다 친구 김주경이 이직하면서 자신
의 자리를 넘겨, 개성의 송도고보 미술 교사로 일하게 되었다.

그런데 오지호는 이 일기를 쓰기 한 해 전 위궤양으로 병원 중환자실에
실려 간 끝에 수개월 간 입원하며 죽다가 살아났다. 아내와 아이 셋을 둔
32세 가장, 처자식을 생각해 생명보험까지 들었던 그는 가까스로 퇴원한
뒤 1월 1일 새해를 맞아 일기에 건강을 다짐하며 심려·분노는 절대 금지하
고 심신은 명랑해야 하며, 음식은 여덟 번에 나눠 섭취하되 50회 이상 저

오지호, 〈사과밭〉, 1937, 캔버스에 유채, 73×91cm,
국립현대미술관 제공, 이건희 유족 소장

작해야 한다고 적었다. 그런 그가 죽 한 그릇을 거뜬히 비웠으니 이런 소소
한 것에도 행복에 겨웠을 것이다. 그 무렵 그의 일기에는 '생명' '명랑' '기쁨'
등의 단어가 자주 등장했다. 4월부터는 뒷산으로 올라가 봄꽃을 그릴 정도
로 몸이 빠르게 회복됐다. 그리고 한 달 뒤인 5월에 그린 그림이 〈사과밭〉
이다. 눈부신 사과꽃이 질세라 어느 일요일 서둘러 하루 만에 야외에서 완
성한 그림이었다.

　그즈음 푹 빠져 있던 서구의 화가 반 고흐의 영향을 듬뿍 받은 이 작품은
붓으로 물감을 툭툭 찍어 꽃잎과 잎을 그렸다. '빛을 찬란하게 하자면 이렇
게 한 점씩 한 점씩 위에다 놓아가는 것이 최선의 방법'이라며 아카데미즘

을 벗어난 새로운 시도를 해본 것이다. 오지호는 병들어 죽어가던 몸이 소생하는 기쁨을 봄이 돼 헐벗었던 가지에 돋은 화사한 흰 꽃과 햇빛에 반짝이는 연두색 잎에 투사했다. 화폭은 작은 여백도 없이 소생하는 목숨의 상징, 꽃들로 화사하다.

개성 시절은 오지호가 일본에서 배워온 서구 인상주의를 실험하던 시기였다. 〈사과밭〉이 몸이 소생하는 기쁨을 한국의 자연에 투사해 한국적 인상주의를 시도하는 처음의 풋풋한 작품이라면, 〈남향집〉은 이를 더욱 완숙시켜 한국의 자연이 주는 명랑함을 최고치로 표현하고 있는 작품이다. 처음 고흐에 빠졌던 오지호는 빛을 더 연구하기 위해 모네에게로 돌아감으로써 이 작품을 완성했다.

오지호는 왜
알려지지 않았을까

오지호는 을사늑약이 체결되던 해인 1905년 전남 화순의 동복이라는 작은 마을에서 태어났다. 유복한 사대부 집안이었고 부친은 대한제국 말기 보성군수를 지냈다. 국권을 침탈당한 후 울분을 삭이지 못하던 부친은 1919년 고종의 인산(장례)일에 경성에 올라갔다가 내려온 후 자결했다. 오지호의 나이 14세 때였다.

이후 오지호는 동복을 떠나 전주고보에서 신학문을 공부하다 1년 뒤에 경성의 휘문고보로 편입했다. 이 학교에서 한국 최초의 서양화가 고희동을 만났다. 그리고 경성에서 나혜석의 작품을 우연히 보고 매료되어 유화를 그리기 시작했다. 집에는 의학을 배우러 간다고 거짓말한 오지호는

오지호, 〈무등산록이 보이는 구월 풍경〉, 1949, 캔버스에 유채, 24.5×32.5cm,
국립현대미술관 소장

1925년 일본으로 건너가 이듬해 도쿄미술학교에 입학했다.

일본에서 배워온 인상주의를 실험하던 개성 시절에 그린 〈남향집〉을 보면 이후의 인생사는 뜰에 비친 햇빛처럼 환했을 것 같다. 하지만 이데올로기 갈등으로 전쟁과 분단, 냉전을 거쳐 온 한국 땅 아닌가. 격동의 현대사는 오지호의 생애도 비켜가지 않았다.

오지호는 개성에서 10년쯤 살다 1940년대 후반 낙향했고, 1949년부터는 광주 조선대학교 교수로 재직하며 광주에서 창작 활동을 하고 후학을 길렀다. 일제강점기 일제에 부역하지 않은 극소수 화가 중 한 명으로 통하는 오지호였지만 그에게 좌익 꼬리표가 붙는 사건이 일어난다. 고향 동복에서 1950년 말 빨치산에 납치됐고, 남부군에서 2년여간 활동하다 국군

토벌대에 붙잡혀 포로수용소에 갇힌 것이다. 즉결 처형될 위기에서 그는 운명처럼 살아났다. 이후 그는 심신의 안정을 찾아 광주 지산동에 초가를 마련해 살았다. 4·19가 일어나던 1960년에는 조선대학교 교수도 그만두며 화가의 열정을 뿜어냈다. 그해 〈봄 풍경〉 〈추광〉 등 또 다른 대표작들이 줄줄이 탄생했다.

그러나 운명은 다시 꼬였다. 1961년 5월 16일 쿠데타가 일어난 다음 날 새벽, 오지호는 군사정부에 의해 난데없이 검거됐다. 4·19이후에 '민자통', 즉 '민족자주통일 중앙협의회' 활동에 연루된 이력 때문이었다. 군사정부는 이 활동을 북괴 활동에 동조하는 범죄로 간주했고, 과거 빨치산 이력까지 있던 오지호는 졸지에 '빨갱이'로 몰렸다. 10개월간 서대문형무소에서 옥살이를 하던 오지호는 항소해 무죄로 풀려났다. 그럼에도 좌익으로 낙인찍혀 정치·사회적으로 감시받고 통제받아 침묵할 수밖에 없었다.

한국의
세잔

시련 속에서 인간은, 또 미술은 단련된다. 두 번이나 '사회적 죽음'을 겪을 뻔했던 오지호의 붓질은 달라졌다. 여전히 한국 산하의 풍경이 묘사의 주된 대상이었지만 풍경을 향한 시선은 표면 아래의 깊숙한 곳으로 향했다. 화가이면서 드물게 이론가이기도 한 오지호는 1968년 저서 『현대회화의 근본 문제』에서 한국의 자연이 가지는 성격을 이렇게 피력했다.

"조선의 대기는 투명 청정하다. 이 맑은 대기를 통과하는 광선은 물체의

오지호, 〈잔설〉°, 1978, 캔버스에 유채, 38.3×53.5cm,
전남도립미술관 소장

깊은 속까지 투과한다. 그래서 물체가 표시하는 색채는 물체 표면의 색채
만이 아니고 물체의 조직 내부로부터 반사된 빛이 합쳐져서 가장 찬란하
고 투명한 색조를 발하게 되는 것이다."

 이 대목을 읽다 보면 폴 세잔이 떠오른다. 세잔은 한때 빛이 만들어내는
찰나를 포착하려 한 인상주의에 발을 담갔다. 하지만 그는 기질적으로 인
상주의와 맞지 않았다. 세잔은 대상의 표면에 빛나는 햇빛만이 아니라 대
상이 가진 본질까지 표현하고자 했으며, 생트빅투아르산을 관찰하고 또 관
찰해 후기 인상주의를 개척했다.

 오지호도 세잔처럼 한국 산하의 깊은 속까지 표현하고 싶어 했다. 그는
대상의 세부 묘사를 제거함으로써 색면구성식의 단순화한 화면을 선보인

오지호, 〈항구 풍경〉°, 1970, 캔버스에 유채, 65.5×90.5cm,
전남도립미술관 소장

다. 진한 테두리의 윤곽선이 보이기도 하고 색조의 대조가 두드러지며 붓
의 필치도 과감해졌다. 광주의 무등산, 정읍의 내장산, 속초의 설악산 등
지역의 산과 명산을 찾아 사계를 담았다. 목포 등 항구의 풍경도 캔버스에
들어왔다.

비록 지역에서 활동했지만 오지호의 독창적인 작품 세계는 1970년대
이후 평단의 주목을 끌 수밖에 없었다. 미술계는 그를 '인상주의 토착화의
기수'로 다시 호명했다. 1976년에는 대한민국예술원 회원이 돼 미술계의
주류로 편입되었다. 전남도립미술관에 기증된 〈항구 풍경〉〈잔설〉 등은 비
교적 인생사가 평탄했던 그 시절에 그린 그림이다.

가까이서 만나게 된
오지호의 세계

　오지호에게 죽음은 어이없이 찾아왔다. 1982년 택시를 탔다가 교통사고를 당해 세상을 떠났다. 죽기 한 해 전에 그린 설악산의 여름 풍경을 보면 화가 인생 절정기에 붓이 부러진 듯 갑작스러운 죽음이 안타깝다. 바위와 나무, 하늘과 물 등 풍경을 이루는 요소를 보라와 초록의 두 가지 색채로만 과감하게 압축시켜 세잔이 연상되면서도 붓질에는 고흐의 작품을 보는 듯 격정이 폭발하고 있어서다.

　2023년 4월, 서울 예화랑에서 창립 45주년 기념전이 열렸다. 마침 이 전시에 오지호가 1981년에 그린 〈북구의 봄〉이 나와 완숙의 경지에 이른 오지호의 작품 세계를 직접 보는 기쁨을 누렸다.

　1985년, 국립현대미술관에서 오지호를 추모하는 개인전이 열렸다. 오지호의 아내 지양진은 그해 남편의 유작 34점을 국립현대미술관에 기증했다. 이때 기증된 작품들은 오지호의 작품 중 최고로 꼽힌다. 그 가운데 〈남향집〉은 2013년 문화재청이 문화재로 등록했다.

　'남도의 대표적인 화가' 오지호의 작품이 이건희·홍라희 컬렉션에 빠질 리 없다. 국립현대미술관에 4점, 그리고 고향을 찾아가듯 전남도립미술관과 광주시립미술관에도 각각 5점씩 기증됐다. 작가의 유족에 의해, 컬렉터 이건희·홍라희에 의해 국민 품에 안긴 오지호 컬렉션은 풍성하다. 화가 오지호는 기증 문화의 다양성을 보여주는 사례다.

　그러다 문득 궁금해졌다. 〈사과밭〉은 어디 갔을까. 이 작품은 오지호의 회화 중 가장 먼저 삼성가에 들어갔다. 컬렉터 이건희는 근대 미술 작가의 작품을 수집할 때 해방 이전에 그려진 희귀한 작품부터 먼저 수집한 후 여

오지호, 〈북구의 봄〉, 1981, 캔버스에 유채, 44×59cm,
예화랑 제공, 개인 소장

유가 있으면 후대의 작품으로 컬렉션의 범위를 확장해왔기 때문이다. 그런데 〈사과밭〉은 이건희 유족의 국가 기증품 목록에 포함되지 않았다. 리움 미술관 소장품 목록에도 없다고 했다. 아마도 컬렉터 이건희가 아꼈고, 유족이 이건희의 분신처럼 곁에 두고 보고 싶어 했던 그림이었던 게 아닐까. 오지호가 건강을 찾아 생의 환희를 노래한 그 그림이, 긴 투병 끝에 가장인 이건희를 영영 떠나보내야 했던 가족에게는 애틋했을 듯싶다.

추상을 향한
현대적 미감 컬렉션

유영국

산에는 모든 것이 있다

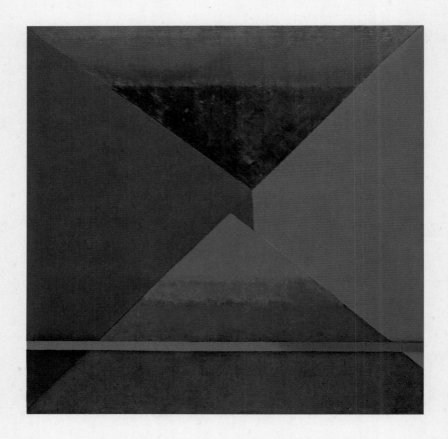

유영국, 〈산〉°,
1968, 캔버스에 유채, 136×136cm,
국립현대미술관 소장

유영국(1916~2002)은 김환기와 함께 한국 추상화를 개척한 인물로, 산을 독창적인 조형 언어로 추상화해 '산의 작가'로 불린다. 그는 산의 형세를 실제 형태에 가깝게 그리는 대신 기하학적으로 단순화해 넓은 면에 펼치듯 원색 물감으로 안을 채워 그림을 완성했다. 그렇기에 유영국의 산 그림에서는 마크 로스코 등 추상표현주의 작가들의 그림에서 드러나는 숭고미가 엿보인다.

유영국은 한국의 산이 품은 깊이를 독특하게 구현해냈다. 그의 독창적인 산 그림은 그가 나고 자란 경북 울진의 산을 연상시킨다. 울진의 산은 북한과의 냉전 시대에 간첩이 쉬이 숨어들었을 정도로 산세가 깊다. 실제로 1968년에 일어났던 울진·삼척 무장 공비 침투 사건 현장이 유영국의 생가와 가깝다고 하니, 어린 시절 자주 보았던 깊은 산세의 아름다움이 그의 그림에 영향을 주었을 듯하다.

교사에게 맞선 후
도쿄로

유영국의 조부는 울진—부산 간 해상 상업을 하며 가업을 일군 2,000석 규모의 지주였다. 그 손자 중 여섯째로 유영국이 태어

났다. 유영국은 울진에서 초등학교를 졸업한 뒤 서울로 유학을 떠나 경성 제2고등보통학교에 입학했다. 그는 그곳에서 자신을 미술계로 이끈 일본 인 미술 교사 사토 쿠니오를 만난다.

사토 쿠니오는 당시 인도주의·이상주의적 인간관을 가진, 시라카바파 문 학 운동의 영향을 받은 사람이었다. 그는 1926년부터 1944년까지 경성제 2고보 미술 교사로 재직하면서 유영국, 장욱진, 이대원, 권옥연, 김창억, 정 현웅, 심형구 등 한국 근대 미술사를 수놓은 걸출한 화가들이 등장하는 데 큰 영향을 주었다.

훌륭한 선생을 만났지만, 유영국은 경성제2고보를 졸업하지 못했다. 일 본인 담임 교사가 학생들의 동향을 보고하라는 명령을 하자 반장이었던 유영국이 이에 맞섰기 때문이었다. 결국 그는 졸업을 단 1년 앞두고 자퇴 하고 말았다. 그 후 요코하마의 상선학교에 입학해 항해사가 되고자 했으나 자퇴 이력 때문에 입학이 어려웠다. 그래서 그는 방향을 바꿔 도쿄 문화학 원 유화과에 들어갔다. 폴 고갱처럼 영혼이 자유로운 화가가 되려는 생각이 었다고 한다. 도쿄에 간 그는 제1회 자유미술가협회전에 나무판자 조각을 붙인 목판 릴리프 작품을 발표하는 등 당대 전위 미술의 영향을 받기 시작 했다.

잃어버린 10년이
담긴 창작욕

1943년, 8년여의 도쿄 유학 생활을 접고 귀국한 그는 대뜸 고향 울진으로 돌아가 붓을 내려놓고 부친의 고기잡이배에 올랐다.

이듬해에는 김기순과 결혼해 신혼생활을 시작했다.

　그를 다시 미술계로 데려온 사람은 김환기였다. 1948년, 유영국은 김환기의 추천으로 서울대학교 미대에 신설된 응용미술과 교수로 임용되어 상경했다. 상경 후 그는 김환기·이규상 등 추상 작가들과 함께 신사실파를 결성했다. 전업 작가의 삶이 시작된 것이다. 그러나 그 시기가 길지는 않았다. 2년 후인 1950년, 6·25전쟁이 터졌기 때문이다.

　모두가 부산으로 피란을 가던 1·4후퇴 때, 유영국도 고향 울진으로 내려갔다. 그는 부친이 돌아가신 후 폐허가 된 양조장을 수리해 운영하기 시작했다. 사업 수완을 발휘해 프랑스 영화감독 줄리앙 뒤비비에르의 영화 제목을 따 '망향'이라는 소주를 출시하기도 했다. '망향'은 고향을 그리워하는 피란민들 사이에서 큰 인기를 끌었다.

　사업은 잘되었지만 유영국의 마음은 편치 않았다. 양조장 한구석에 화실을 마련해도 창작 욕구를 해소하기엔 역부족이었다. 2년 6개월의 공백을 견디고서야 다시 그림 앞으로 돌아갈 수 있었다. 1953년 5월, 피란지 부산에서 이경성과 최순우가 기획한 《현대미술작가 초대전》에 참여한 것이 계기였다. 그는 부산에서 신사실파전을 세 번 연이어 열었고, 지속적으로 그룹전에 작품을 냈다.

　전쟁이 끝난 후인 1955년, 그는 마침내 서울에서 그림 작업을 재개했다. 양조장 사업 전부를 다른 사람에게 맡기고 온 가족과 함께 서울로 상경한 것이다. 번창한 사업을 두고 떠나는 그를 만류하는 친척들에게 유영국은 "나는 금산도 싫고 금논도 싫다. 나는 화가가 될 것이다"라고 말했다고 한다. 서울에서 그는 '잃어버린 10년'을 보상받으려는 듯 창작욕을 불태웠다. 그가 매진한 대상은 고향 울진의 산과 바다를 떠올리게 하는 추상 작품들이었다.

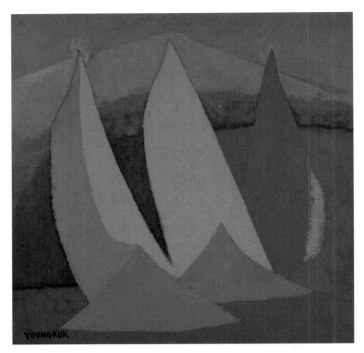

유영국, 〈산〉°, 1974, 캔버스에 유채, 135×135cm,
대구미술관 소장

산에는
뭐든지 있다

　　그로부터 13년이 지난 1968년 11월, 산을 그린 추상
화 약 200점을 완성한 유영국은 서울 신세계백화점에서 개인전을 열었다.
인터뷰를 요청한 기자가 그에게 계속해서 산만 그린 이유를 묻자 유영국
은 "떠난 지 오래된 고향 울진을 향한 사랑 때문이다. 그리고 산에는 뭐든
지 있다. 봉우리의 삼각형, 능선의 곡선, 원근의 면, 그리고 다채로운 색 등"

이라고 답했다.

그에게 산은 고향 울진의 상징인 동시에 선과 색, 형태 등 조형 언어를 마음껏 실험할 수 있는 대상이었던 셈이다. 같은 것만 그리면 싫증이 나지 않느냐는 기자의 질문에 "천만에. 그려갈수록 새로운 문제에 부딪혀 의욕이 솟아오른다"라고 답했다. 실제로 그는 작고하기 전까지 거의 30년 동안 계속 산을 그렸다. 조선일보와의 인터뷰에서는 이렇게 말하기도 했다.

"마을에서 평탄한 길을 걸어 산모퉁이 하나를 돌아가면 끝없는 바다였다. 바다를 둘러싸고 첩첩이 헐벗은 산과 옷 입은 산들이 보였고, 그 산은 아침·저녁, 봄·여름·가을·겨울 무수히 변했다."

깊은 산과 드넓은 바다가 만나는 지점인 울진은 유영국에게 있어 예술과 삶이 교차하는 절묘하고 아름다운 땅이었다.

깊고 깊은 산을 만든
색의 비밀

유영국의 추상화 앞에 서면 한라산, 설악산 등 우리가 경험한 모든 산의 이미지를 떠올릴 수 있다. 주황색 계열의 정연한 삼각형이 겹친 화폭에서는 경북 영주 부석사의 첩첩 심산 너머로 지는 노을이 떠오른다. 진녹색과 검은색 삼각형 세 개가 장군처럼 서 있는 근경 너머로 밝은 초록색 삼각형들이 그러데이션을 이루듯 펼쳐진 화면 구성을 보면 골 깊은 지리산이 생각난다. 배경이 검은 그림을 보면 화폭 속 파란 원경에서 바다가 보이는 듯하고, 그 아래 새 발자국 모양으로 하얗게 쭉쭉 그은 선은 겨울에 드러난 산의 뼈를 보는 듯하다.

유영국, 〈산〉°, 1960, 캔버스에 유채, 136×211cm,
국립현대미술관 소장

　유영국의 산은 강렬한 원색으로 이루어져 있다. 그럼에도 가볍게 튀는
대신 무겁게 위엄을 지킨다. 물감을 두텁게 덧발라 광택이 나는 색들은 서
로를 존중하듯 그림 안에서 어울린다. 처음에는 해방 후 다양한 물감을 구
하기가 어려워 그런 방식의 덧칠을 시작했다고 한다. 하지만 어느 순간 그
방식이 마음에 들어 물감을 구하기 쉬워진 나중에도 칠하는 방식을 바꾸
지 않았다.

　유영국의 그림 속 원색을 보면 "서로의 색도가 꼭 맞을 때 광이 나는데,
그럴 때는 참 흐뭇하기 짝이 없다"라고 말했던 그의 기쁨이 느껴진다. 원

색의 색면만으로 이뤄진 그의 그림 속 산은, 여러 계절을 지나듯 여러 번의 덧칠을 거치고 나서야 깊고 깊은 산으로 재탄생했던 것이다.

이인범 상명대 교수는 이런 표현 방식을 두고 "나이프로 층층이 색을 쌓고 다시 뜯어냄으로써 자연의 두께와 깊이를 구축해간다. 산의 색 면은 표현주의적인 앵포르멜(물감을 끈적끈적하게 바르는 추상) 양상을 드러내면서도 북송대의 기운생동하는 거벽산수의 기억을 불러낸다"라고 평했다.

내 그림은 나 살아생전 팔리지 않는다!

유영국은 서울대학교와 홍익대학교의 교수직을 그만둔 뒤 평생을 전업 화가로 살았다. 그는 1964년 첫 개인전을 시작으로, '팔리지 않을 것을 아는 작품'을 전시한 개인전을 거의 매년 열었다. 1977년 심근경색으로 입원한 뒤 심장박동기를 달고 사는 처지가 됐어도 1998년까지 개인전을 멈추지 않았다.

그는 자칭 '공부하는 작가'였다. 그림이 팔리고 팔리지 않고는 염두에 두지 않았다. 그의 마음가짐은 개인전을 열기 전과 후가 같았다. 1949년 창설된 국전에 작품을 출품하라고 권유받았으나 구태의연한 형식이 식상하다며 작품 제출을 거부한 일화는 유명하다.

유영국은 수도 없이 이 말을 했다고 한다.

"내 그림은 나 살아생전 팔리지 않는다!"

그가 자기 작품이 팔리지 않을 것이라 예상했던 이유는, 유영국의 '추상화'가 당시 일반인에게는 너무 어려웠기 때문이다. 대상을 보이는 그대

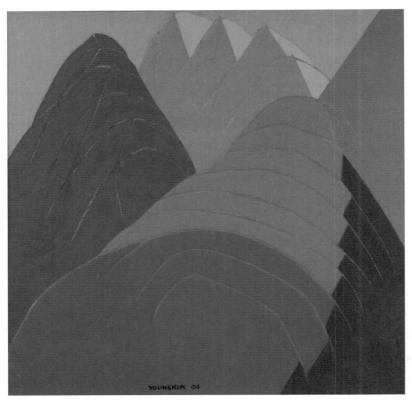

유영국, 〈작품〉°, 1974, 캔버스에 유채, 136×136.5cm,
국립현대미술관 소장

로, 구체적으로 재현하는 당시의 회화 개념과 유영국의 추상 개념은 거리
가 굉장히 멀었다. 유영국의 작업은 선과 색, 면, 형태 등 회화의 기본 요소
만으로 화면에서 완전한 질서와 균형을 찾아 나가는 작업이다. 유럽에서
몬드리안이 선도한 이 극단적 시도는 제1차 세계대전의 카오스를 겪은 지
식인들이 어떠한 '서사'도 담지 않은, 그러니까 '비극'의 가능성이 철저하
게 배제된 완벽한 '조형'을 사회 전 영역에 확장해 적용하려는 급진적 운

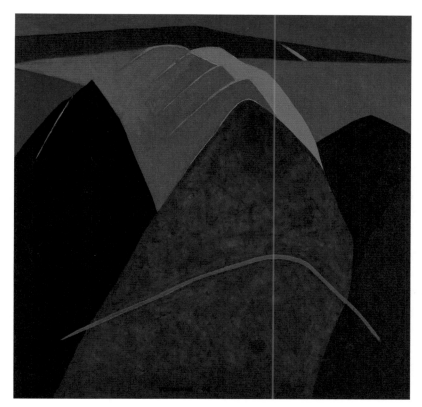

유영국, 〈산〉°, 1974, 캔버스에 유채, 135×135cm,
대구미술관 소장

동이었다. 일제강점기와 6·25전쟁을 겪은 유영국의 그림에서도 그런 의
지가 엿보인다. "작가는 작품으로 말하는 거야. 육십까지는 연구만 할 거
야"라고 입버릇처럼 말했던 그가 색채와 형태, 깊이감을 탐구한 흔적은
1960~1970년대 절정기 작품들에서 그 빛을 강렬히 드러낸다.

실제로 그는 환갑이 된 1975년에야 현대화랑에서 연 개인전에서 처음
으로 작품을 팔았다. 박명자 회장은 "많이는 못 팔았어요. 몇 점 정도? 그래

도 전람회에서 작품이 팔린 것은 그때가 처음이라고 하셨어요"라고 기억했다.

유영국의 작품은 비슷한 시기 삼성 이병철 회장이 미술관을 짓겠다며 생존 화가 수십 명을 엄선한 뒤 대표작을 구매할 때 그 명단에 포함됐다. 이병철은 1점당 100만 원씩을 지불했는데, 미술사학자 최순우가 중간 역할을 해서 삼성가에 팔렸다고, 유영국의 아내 김기순은 회고했다.

아이돌의 시선을
붙잡은 그림

유영국의 작품은 100호 이상의 대작이 많다. 결코 값을 싸게 매기지 않아 한때 가장 비싼 작가로 꼽히기도 했던 그의 작품은 당대 최고의 컬렉터들만이 소장할 수 있었다. 이건희, 홍라희도 그런 컬렉터 중 하나였다.

이건희·홍라희 컬렉션 가운데 국립현대미술관에 기증된 유영국의 작품은 유화만 20점가량이다. 이 유화들은 또 대구미술관에, 전남도립미술관에도 기증되었다. 삼성가의 유영국 사랑을 느끼게 하는 일화다. 박명자 회장은 "유리지(금속공예가, 유영국의 딸) 선생이 홍라희 관장의 대학교 선배 아닌가. 그런 인연도 있고 해서 홍 관장이 (유영국 작가를) 굉장히 좋아했다"라고 뒷얘기를 해줬다.

유영국은 이건희·홍라희 컬렉션 중 가장 많은 작품이 기증된 작가이기도 하다. 그런데 국립현대미술관에 기증된 유영국 작품 총 187점 중 유화 20점을 제외한 나머지 167점은 모두 판화다. 이건희가 삼성가 임원들 집

무실에 걸 용도로 당대 대가인 이우환, 유영국, 박서보, 천경자, 김창렬 등의 그림 판화를 제작했다는 일화를 앞서 얘기했었다. 이호재에 따르면 그 가운데 이건희가 가장 마음에 들어 한 것이 유영국 작품이었다고 한다. 그래서 특별히 추가 제작된 유영국의 판화가 국립현대미술관에 대거 기증된 것이다. 처음 기증 사실이 발표됐을 때 '유영국의 작품은 왜 그렇게 판화가 많은 거지?' 하며 의아해했는데, 그 퍼즐이 스르르 풀렸다.

눈 밝은 컬렉터만이 알아주던 유영국이라는 화가는 이제 대중적으로도 이름을 떨치고 있다. 2021년 대구미술관에서 《이건희 컬렉션 특별전》이 열렸을 때, 벙거지를 쓴 채 유영국의 작품을 바라보는 아이돌 방탄소년단의 리더 RM의 뒷모습이 SNS에 널리 퍼지기도 했다. 앞으로도 유영국의 산은 수많은 계절을 지나며 우리 곁에 굳건히 서 있을 것이다.

장욱진

방바닥에 펼친 소우주

장욱진, 〈소녀〉°,
1939~1951, 나무판에 유채, 14.5×30cm,
국립현대미술관 소장, (재)장욱진미술문화재단 제공

6·25전쟁이 끝난 직후 어느 날, 장욱진(1917~1990)은 아내에게 버럭 화를 냈다. 화가인 자신을 대신해 생계 전선에 뛰어든, 고마운 아내에게 말이다. 아내는 피란지 부산에서 국수 장사를 했다. 서울이 수복돼 돌아온 뒤에는 살길이 막막해져 곡식을 팔고 혼수까지 팔았다.

그런 아내에게 장욱진이 화를 낸 이유는 무엇이었을까? 장욱진의 아내는 지방에 계신 시어머니가 농사 지어 짠 참기름을 보내오면 그것을 동창들에게 팔아 돈을 변통하곤 했다. 그때 숫기 없는 그녀를 대신해 친구들을 한꺼번에 불러 참기름을 팔아주던 동창이 있었다. 장욱진의 아내는 친구의 마음 씀씀이가 고마워 남편의 그림 〈소녀〉를 선물로 주었다.

〈소녀〉는 장욱진이 일본 데코쿠미술학교 유학 시절 그린 그림 중 유일하게 남은 것이다. 그가 피란 중에도 고이 간직해오던 그림이었다. 그 작품에는 뒷면에도 그림이 있다. 장욱진은 6·25전쟁 중 고향인 충남 연기군 연동면 내판리에서 지냈는데, 그때 강을 건너 장을 보러 가던 마을 사람들을 표현한 〈나룻배〉를 〈소녀〉 뒷면에 그려 넣었다. 나무판에 그림을 그릴 만큼 물자가 귀하던 시절이었다. 이십 대 초반 유학 시절의 습작과 삼십 대 초반 자신의 창작 세계를 구축하던 시기의 작품이 나무판 한 장에 담겨 있었던 셈이다.

그 귀한 그림을 아내가 덜컥 친구에게 줘버렸다. 말수 적고 순한 가장인 장욱진이 불같이 화를 낸 건 그때가 처음이었다고 한다.

장욱진, 〈나룻배〉°, 1939~1951, 나무판에 유채, 14.5×30cm,
국립현대미술관 소장, (재)장욱진미술문화재단 제공

돌고 돌아
국민 품으로 온 작품들

　　장욱진의 맏딸 장경수 경운박물관장은 뒤늦게 그 사
실을 알고 너무 아깝고 안타까워 발을 동동 굴렀다. 장 관장은 전화 통화에
서 나에게 이렇게 말했다. "저희가 그 그림을 되살 처지는 못 됐어요. 그래서
그분께 나중에 혹시라도 그림을 처분할 사정이 생기면 리움에 넘겨달라고
부탁했습니다. 삼성가라면 제 아버지 작품을 제대로 오래 간직할 거 같았
거든요."
　　그 판단은 맞았다. 컬렉터 이건희는 투자를 목적으로 그림을 사지 않았
다. 그러다 보니 삼성가에 그림이 들어가면 결코 시장에 나오지 않기로 유
명했다. 장욱진의 〈소녀〉는 장 관장의 바람대로 삼성가의 손에 흘러 들어
갔다.
　　어쩌면 장 관장이 아버지의 작품을 지킬 수 있었던 데에는 인연의 힘이

컸는지도 모른다. 장 관장은 이건희의 아내 홍라희와 경기여고 동기이자 동창이다. 장 관장의 어머니 이순경도 경기여고의 전신인 경성여자고등보통학교를 졸업했으니, 동문의 인연이 겹겹이다. 물론 그런 인연 때문만은 아니겠지만, 장욱진의 그림이 이건희·홍라희 컬렉션에 들어간 것은 여러 사람에게 다행인 일이었다.

이건희·홍라희 컬렉션 가운데 장욱진이 고교 시절에 그린 그림 〈공기놀이〉부터 1970~1980년대의 완숙기 작품까지 아우른 총 60점이 국립현대미술관에 기증됐다. 〈소녀/나룻배〉 역시 돌고 돌아 국민 품에 안겼다.

방바닥에서
그린 그림

〈공기놀이〉는 화가 장욱진의 공식적인 첫 작품이다. 1937년, 장욱진은 어린 시절을 보낸 서울 종로구 내수동 한옥 앞에서 아이들이 노는 모습을 사실적인 화풍으로 담았다. 이 작품은 조선일보가 주최한 조선학생미술전람회에 출품되어 최고상을 받았다. 이 상을 계기로 그는 집안 어른들로부터 화가가 되어도 좋다는 암묵적인 허가를 받았다.

그는 일본 유학파 2세대다. 김환기, 이중섭, 유영국 등 당시 일본에서 같이 공부한 동년배들이 서구의 사실주의 아카데미 화풍과 인상주의, 나아가 추상과 야수파 등 아방가르드 미술의 세례를 받은 작품 세계를 추구한 것과 달리 장욱진은 혼자만의 길을 걸었다. 내성적이면서 자기 고집이 있었던 장욱진은 유학 시절, 학교에선 배운 대로 그렸지만 집에 돌아오면 다다미방에 쭈그리고 앉아 자기 식의 그림을 그렸다.

장욱진, 〈공기놀이〉°, 1937, 캔버스에 유채, 65×80cm,
국립현대미술관 소장, (재)장욱진미술문화재단 제공

장욱진의 작품은 하나같이 크기가 작다. 고향 선산의 산지기 딸을 모델
로 했다는 〈소녀〉는 머리가 가분수처럼 크다. 대상의 형태를 아주 단순화
시킨 그림이다. 일부러 못 그린 듯한 그림에서 소박한 맛이 그득 풍긴다. 이
작품도 세로 30센티미터의 3호 크기로 어른 손바닥보다 조금 더 크다. 가
장 이른 시기의 작품인 〈공기놀이〉가 가로 80센티미터 남짓의 25호 정도
로 그나마 큰 축에 든다.

　장욱진은 왜 자신의 그림 대부분을 아이들 스케치북보다 작은 크기로
그렸을까. 작은 한옥 마루를 아틀리에 삼아 작은 그림만 그린 박수근도 일
제강점기의 조선미전, 해방 후의 국전 등 등용문으로 통하는 공모전에는

50호, 100호 대작을 출품했다. 장욱진은 그런 큰 공모전에 거의 응모하지 않았다. 그 정도로 그는 큰 그림이 성정에 맞지 않았다.

서울대학교 미대 제자였던 원로 조각가 최종태 씨는 "조선미전에도 국전에도 작품을 안 냈어요. 맞지 않았던 거예요. 당시 김종필 씨가 민족기록화사업을 할 때 미술가들을 워커힐 호텔에 초청해 점심을 샀어요. 잘해봅시다, 하는 뜻으로. 장 선생도 거기에 갔어요. 점심을 잘 먹고 와서는 민족기록화를 그리지 않았어요. 지금 생각해보면 민족기록화는 200호, 500호 정도로 아주 크게 그려야 했어요. 그래서 안 한 거지요. 장 선생이 크게 그린다면 그건 이상한 일이지요"라고 했다.

장 관장은 전화 인터뷰에서 "아버지는 팔을 길게 뻗어서 그림을 그리는 것을 불편해하셨다. 친밀감이 없다고 하셨다. 손안에서 놀기 좋을 정도의 작은 크기를 선호하셨다"라고 말했다. 여타 서양화가들처럼 이젤에 캔버스를 세워놓고 거리를 두고 그리는 게 체질적으로 맞지 않았던 것이다. 그렇게 장욱진은 자신의 성정을 거스르지 않으며 평생을 방바닥에 쪼그리고 앉아 손바닥 크기의 그림을 그렸다.

그의 작품은 그렇게 작은 크기의 화폭에서 놀라울 정도로 치밀하고 밀도감 높은 조형성을 뽐낸다. 장 관장은 쪼그리고 앉아 무아지경에 빠질 정도로 그림 그리는 데 몰두한 아버지를 보노라면 "식사하세요"라는 말을 꺼내기도 미안해 그냥 돌아선 적이 많았다고 덧붙였다.

장욱진의 장인은 역사학자 이병도 박사다. 장욱진은 해방 후 장인의 소개로 국립박물관(현 국립중앙박물관) 진열과에서 일했지만 2년여 만에 그만뒀다. "늘 파이프 담배만 물고 가만히 앉아 있다"는 관장의 불평을 전해 듣고는 대책도 없이 때려치운 것이다. 1954년부터 서울대학교 미대 교수로 강단에 섰지만 5년여 만에 물러났다. 이때 외에는 월급봉투를 가져온 적이

장욱진, 〈부엌과 방〉°, 1973, 캔버스에 유채, 22×27cm,
국립현대미술관 소장, (재)장욱진미술문화재단 제공

없는 가장을 대신해 아내가 대학로에서 서점 '동양서림'을 운영하며 생계
를 꾸렸다.

　돈에는 무신경한 가장이었지만 그의 그림 속에는 늘 집과 가족이 등장한
다. 이중섭이 일본으로 떠나보낸 가족을 사무치게 그리워해 탯줄처럼 얽힌
가족을 표현한 것과 달리 장욱진의 그림 속 가족은 각자의 방에서 독립적
으로 존재한다. 그 속에서 가장은 여름철 나무 그늘 옆에서 곰방대를 물고
쉬고 있거나 모기장 안에 큰 대 자로 누워 있다. 그런 아버지였지만, 자식들
이 모두 "내가 가장 많이 사랑받았다"라고 기억하게 만드는 놀라운 재주가
있었다.

장욱진, 〈마을〉°, 1951, 종이에 유채, 26×36cm,
국립현대미술관 소장, (재)장욱진미술문화재단 제공

자신만의 길을 간
고결한 화가

장욱진이 서울대학교 미대 교수 자리도 버리고 아내에게 생계를 완전히 맡긴 1960년에 찾아간 곳은 덕소였다. 그의 나이 43세. 남한강 옆 남양주 덕소에 작업실을 구했다. 이후 신갈, 수안보 등지로 작업실을 옮겨갔다. 개발 바람에 주변이 시끄러워지면 자연과 더 가까운 곳으로 찾아가는 식이었다.

덕소 시대는 그의 작업 세계가 변화하는 분기점이었다. 덕소에 기거하면서 도시가 아닌 자연에 대한 관심이 이어졌고 이 관심은 우리 문화의 뿌

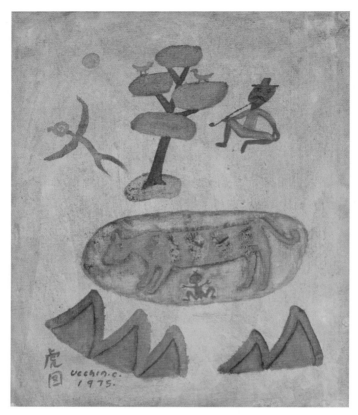

장욱진, 〈호도〉°, 1975, 캔버스에 유채, 60.5×50cm,
국립현대미술관 소장, (재)장욱진미술문화재단 제공

리, 즉 전통으로 확대됐다. 그는 이전까지 작업하던 순수 기하학을 이용한
추상화 형식 대신 동양의 전통에 관심을 돌렸고, 삼국시대 고분벽화, 일월
오봉도, 고지도, 민화 등에서 영감을 얻은 그림을 그렸다. 국립현대미술관
장을 지낸 정형민은 『장욱진: 화가의 예술과 사상』(태학사, 2004)을 통해 "얼
핏 동화 같은 장욱진의 그림은 실상 전통에 뿌리를 둔다"라고 말했다.

장욱진의 그림 속에는 나무, 집, 사람과 까치, 해와 달, 소, 돼지, 닭 등 몇 가지 모티브가 반복적으로 등장한다. 이를 두고 미술평론가 김이순은 "최소한의 모티브만으로 작가의 이상 세계이자 소우주를 표현한 것"이라고 했고 정영목 서울대학교 명예교수는 "시간을 역행하는, 시간을 정지하는, 또는 시간을 초월한 일상의 공간을 표현한 것"이라고 분석했다.

그렇게 장욱진은 세상사를 초탈한 듯했다. 그러나 내면에 위기감이 없는 화가가 있을까. 장경수 관장은 "1960년대 아버지는 붓을 든 채 벌을 서는 기분이었을 것"이라고 회상했다. 1960년대는 추상화가 화단을 휩쓸었다. 모두가 캔버스 크기를 키워 100호, 200호 대형 작품을 제작하던 시대였다. 그런 시대에 장욱진은 혼자 방구석에 쪼그리고 앉아 동양화를 그리듯 민화나 문인화에서 따온 까치, 산, 해와 달 같은 소재, 먹 그림을 연상시키는 붓질 등으로 자기 식의 그림을 그렸다. 그 내면에는 거센 소용돌이가 치고 있었다. 장 관장은 "하루는 덕소 작업실에 갔더니 추상화를 그리고 있더라. 그게 너무 마음이 아팠는데 결국 다시 자신의 방식으로 돌아오시더라"라고 덧붙였다.

그렇게 외롭게 자기 길을 간 고결한 화가를 기린 컬렉터가 있다. 이건희·홍라희 컬렉션 중 국립현대미술관에 기증된 장욱진의 작품은 물량 기준으로 분류하면 상위 4위다. 이건희는 남들이 장욱진의 그림을 애들 그림이라 평하는 데도 끝까지 붙잡고 갔다. 고독한 작가를 높이 평가한 컬렉터 이건희와 홍라희 덕에 우리는 장욱진의 작품을 반갑게 만날 수 있게 됐다.

김종영

조각하지 않는 조각의 아름다움

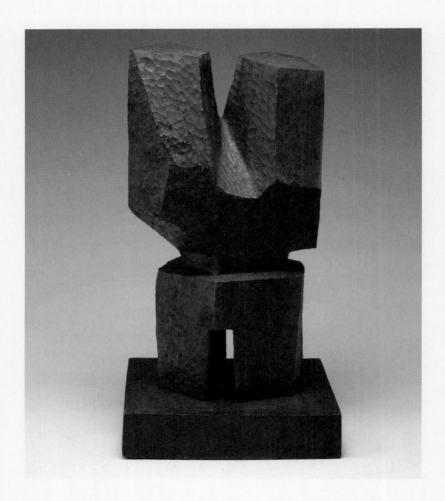

조각가 김종영(1915~1982)은 1953년 제2회 국전에 심사위원 자격으로 〈새〉라는 작품을 출품했다. 새라는데 부리도 꼬리도 없었다. 빨랫방망이를 깎다 만 것 같은 이 작품은 그래서인지 "관중을 무시한 자기도취"라는 혹평을 들었다. 이 작품은 지금 한국 미술 최초의 추상 조각으로 인정받고 있다. 하지만 추상이 낯설었던 그 시대에는 이런 모욕적인 대접을 받아야 했다.

김종영은 동시대 다른 조각가가 로댕의 사실주의에 영향받은 작품을 주로 만들던 것과 달리 추상 조각의 길을 걸었다. 그래서 그에게는 '한국 조각의 선구자'에 더해 '한국 추상 조각의 선구자'라는 타이틀이 붙는다.

추사 김정희와
아버지를 스승으로

김종영은 경남 창원에서 증조부와 조부 모두 정3품 벼슬을 지낸 명문 사대부 집안의 23대 장손으로 태어났다. 누구나 '나의 살던 고향은'으로 시작하는 동요 〈고향의 봄〉을 흥얼대던 기억이 있을 것이다. 김종영의 생가가 그 동요에서 "울긋불긋 꽃 대궐"로 묘사한 바로 그 집이다. 노랫말을 쓴 이원수 선생이 한동네 사람이었다.

이렇게 부유하게 태어난 김종영은 평생 두 사람을 스승으로 모셨다. 그중 한 사람은 아버지 김기호다. 그는 5세 때부터 아버지에게 한학과 서예를 배웠다. 김종영은 휘문고등보통학교 2학년 때 동아일보 주최 전조선남녀학생작품전람회 서예 부문에서 전국 장원을 했다. 출품작은 안진경체로 쓴 두 폭짜리 글 〈원정비〉였다. 심사위원들이 김종영을 의심해 현장에서 직접 써보라고 할 정도로 그의 실력은 출중했다. 그런 그의 집안에는 조선 말기 글씨로 이름을 날렸던 추사 김정희, 위창 오세창 등 일류 서화가의 작품이 많았다.

두 번째 스승은 추사 김정희다. 추사가 누군가. 추사는 당대에 '괴기한 글씨'라고 평가받을 만큼 파격적이고 개성적인 글씨로 추사체라는 새로운 경지를 개척한 19세기의 서예가이자 문장가, 문인화가였다. 유홍준은 추사를 '단군 이래 최고의 서예가'라고 평했다. 김종영의 애장품 중에는 표지를 나무판으로 만든 『완당집고첩(阮堂執古帖)』이라는 서첩이 있다. 이는 추사의 서첩으로, 김종영이 항상 손 닿는 곳에 두고 틈만 나면 감상했다고 한다. 이 서첩의 첫 번째 글은 예서체로 쓴 〈유희삼매(遊戱三昧)〉다. '유희삼매'는 김종영이 다다르고 싶었던 경지였다. '놀며 장난하며 삼매경에 빠진다'는 뜻의 유희삼매. 김종영은 유희삼매는 시서화, 즉 예술에 몰두하는 경지를 두고 한 말이라며 이렇게 되뇌었다.

"오늘의 우리 예술계에 절실히 필요한 것이 바로 유희 정신이다. 작품을 팔아서 돈을 벌겠다! 이름을 얻겠다! 상을 타겠다! 이러한 공리심에 사로잡히고도 예술을 하겠다는 생각은 '넌센스'다."

이런 일화와 조각가로, 교육자로 살아온 그의 삶을 반추해보면 김종영에게선 세속적 성공을 바란 자가 아닌, 삶과 문화를 유유자적 즐기고자 했던 선비 문인화가의 풍모가 읽힌다.

김종영은 휘문고등보통학교에 다니던 시절 미술 선생님인 장발의 영향을 받아 일본 도쿄미술학교에 유학했다. 장발은 미국 컬럼비아대학교를 나온 유학파로, 부통령을 지낸 장면의 동생이다. 장발은 나중에 서울대학교 미술대학 초대 학장을 지내며 미술 교육의 초석을 놓았다.

김종영은 일본에 갈 때 법률을 공부한다며 할아버지를 속였고, 곧 들통이 났다. 명문 사대부 집안 장손이 조각을 전공한다며 노발대발하는 할아버지를 설득한 사람은 김종영의 아버지였다. 그의 아버지는 "관리, 법관들은 다 죄를 짓는데, 내 자식은 짐승으로 치면 제비인지라 남의 곡식 축내지 않고 깨끗이 살 것"이라고 했다. 그런 아버지에 대한 존경의 마음을 담아 김종영은 '또'라는 뜻의 '우(又)'를 아버지의 호 첫 글자 '성(誠)'에 붙여 자신의 호를 '우성(又誠)'이라 지었다.

귀국 후
한국 대표 조각가로

그러나 일본 유학 시절 김종영은 학교 수업을 듣는 둥 마는 둥 했다. 외려 하숙집에 돌아와서 프랑스 조각가 부르델, 독일 조각가 콜베 등 서양 작가의 화집을 보는 걸 즐겼다. 사실주의적인 인체 조각에 국한된 도쿄미술학교 조소과의 화풍이 마음에 들지 않았던 것이다.

귀국 후 김종영의 삶은 순탄했다. 1948년부터 정년퇴직하던 1980년까지 서울대학교 미대에서 조각과 교수로 지냈다. 서울대학교 미대는 해방 이후 장발이 중심이 돼 출범했다. 김종영은 6·25전쟁 중이던 1953년 5월, 영국 런던 테이트갤러리에서 주최한 《무명 정치수를 위한 기념비》 국제콩쿠

르에 〈나상〉을 출품해 한국인 최초로 수상했다. 52개국 3,246명의 작가 중 입상자 140명 안에 든 쾌거였다. 〈나상〉은 삶을 고뇌하는 듯 턱을 괸 여인의 이미지를 양감을 살려 조각한 작품이다. 그의 국제전 수상은 전쟁의 참화로 고통에 잠겨 있던 한국 미술계에 우리 미술도 국제 경쟁력이 있다는 희망을 안겼다. 이후 김종영은 미술계의 인정을 받으며 1949년부터 1980년까지 국전 심사위원, 운영위원, 추천작가 등을 지냈다.

김종영은 생전 개인전을 단 두 번만 했다. 집안에 여유가 있어 작품을 팔기 위해 애면글면하지 않아도 되는 처지이기도 했지만, 성정 자체도 그랬다. 첫 개인전이 1974년 회갑 때에야 열렸다. 이 사실은 개인전 횟수가 미술가의 경력 증명서처럼 통하는 미술계에서 그가 얼마나 세속적 잣대에 무심했는지를 보여준다. 두 번째 개인전은 1980년 덕수궁 국립현대미술관에서 열린 초대전이다. 조각가로서는 최초의 초대전이었다. 개인전 횟수와 상관없이, 김종영은 그만큼 미술계의 중추로 평가받고 있었다.

박정희 정권 때 조각가들은 정부로부터 기념 동상과 기념비 등을 수주하면 떼돈을 벌 수 있었다. 김종영도 많은 제안을 받았지만, 모두 거절하고 겨우 3점만 만들었다. 그중 하나가 서울 파고다공원(현 탑골공원)에 국민 성금으로 제작한 〈삼일독립선언기념탑〉이다. 그런데 온 힘을 기울여 만든 이 작품이 공원 정비 사업이라는 명목으로 무단 철거된 뒤 삼청공원에 방치되는 사건이 일어났다. 김종영과는 어떤 사전 협의도 없었다. 이 일로 김종영은 극심한 스트레스를 받았고, 결국 지병이 악화돼 2년 후 세상을 떠난다.

깎지 않은 아름다움
불각의 미

　　김종영은 인체 조각도 했지만, 초기에는 대체로 인물, 식물, 산, 자연 현상에서 모티브를 얻어 이를 추상화한 작품을 많이 만들었다. 그는 깎은 듯 깎지 않은 듯한 기법으로 나무와 돌이 가진 그 본연의 맛을 살린다. 그래서 김종영의 조각은 깎지 않은 아름다움, 즉 '불각(不刻)의 미'로 불린다.

　　불각의 미는 한국 추상 조각 1호가 된 작품 〈새〉에서 여실히 드러난다. 김종영의 〈새〉는 형태 면에서 브랑쿠시의 〈공간 속의 새〉를 연상시킨다. 브랑쿠시의 작품은 금속이지만, 김종영의 작품은 나무다. 나무도 금속처럼 매끈하게 깎을 수는 있다. 그런데 김종영은 일부러 나무를 덜 깎았다. 빨랫방망이처럼 생긴 나무를 깎는 둥 마는 둥 해서 추상 조각을 만들어낸 것이다.

　　그가 남긴 작품 중에는 다듬잇돌이나 맷돌을 가져와 최소한의 손길만 가한 것도 있다. 미술평론가인 최태만 국민대학교 교수는 "형태를 다듬으려고 하지 않는 태도는 여백을 허용하는 것과 마찬가지"라며 "그는 가장 적절한 시점에 작업을 멈추었던 것이며 이는 절제를 터득한 선비에게서 볼 수 있는 태도"라고 말했다. 김종영에게 '선비 조각가'라는 별칭이 따라다니는 이유다. 재료의 덩어리 자체가 갖는 맛을 보여주고자 했기에 '양감에서 생명을 찾는 미의 수도자'라는 별칭도 얻었다.

　　이런 작품 세계는 그가 마음의 스승으로 모신 추사 김정희의 예술 세계를 연상시킨다. 물기가 마른 붓으로 최소한의 선을 그어 한겨울 소나무를 그린 〈세한도〉가 말하듯 김정희는 '졸박(拙樸)의 미', 즉 꾸밈없고 자연스러운 아름다움을 추구한다. 조선 말기의 서화가 김정희와 20세기의 조각가

김종영, 〈70-1〉°, 1970, 나무, 17.5×46×37cm,
국립현대미술관 소장

김종영. 시대를 달리한 두 예술가의 작품에는 공통분모처럼 비대칭과 불균형이 주는 편안함이 있다.

차분한 열정과
과작

　　김종영은 욕심을 부리듯 작품을 생산하는 걸 꺼렸던 기질 탓에 작품 수가 많지 않다. 이건희·홍라희 컬렉션 가운데에는 김종영의 조각 총 7점이 국립현대미술관에 기증됐다.《이건희 컬렉션 특별전》에는 3점이 나왔다. 〈작품 58-3〉은 철조 용접 작품이다. 철조 용접은 1950년

김종영, 〈작품 58-3〉°, 1958,
국립현대미술관 소장

김종영, 〈작품 67-4〉°, 1967, 대리석, 42×26×19cm,
대구미술관 소장

대 중반의 한국 조각계에서 하나의 흐름처럼 유행하던 기법이다. 거칠게 용접한 철의 물성이 전후 세대의 실존적 고통을 시각화하는 데 적절했기 때문이었다.

하지만 김종영 조각의 참모습은 아무래도 목조각이다. 〈작품 70-1〉은 휘어진 기와 같은 형상으로, 무엇을 닮기보다는 공간감과 덩어리감 그 자체를 보여준다. 〈작품 79-8〉에서는 식물의 이미지 혹은 바위에 새긴 전서체 글자가 떠오른다. 또 대구미술관에 기증된 대리석 조각 〈작품 67-4〉에서는 유려한 곡선의 덩어리감 덕분에 수줍고도 품위 있는 대갓집 아가씨의 이미지가 연상된다.

김종영은 목재, 석재, 금속, 석고 등 온갖 재료를 썼지만, 그의 조각이 주는 졸박한 맛은 나무 조각과 돌 조각에서 특히 많이 난다. 특유의 깎지 않은 아름다움이 자연 그 자체의 재료인 나무와 돌에서 잘 발휘되기 때문이다.

그와 같은 시대를 산 미술평론가이자 국립현대미술관장을 지낸 이경성은 김종영을 "정열을 내향시키는 조각가"라고 정의했다. 또 필요 이상의 과장을 피하면서 충실함과 밀도를 잃지 않고 작품 하나하나에 생명감이 충만하다고 평하기도 했다.

이성자

파리에서 성공한 첫 여성 화가

이성자, 〈천년의 고가〉°,
1961, 캔버스에 유채, 196×129.5cm,
국립현대미술관 소장

'한국의 여성 미술가'라고 하면 사람들은 보통 나혜석, 천경자 정도만 떠올린다. 그런데 이건희·홍라희 컬렉션 덕분에 또 다른 작가 한 사람이 대중 앞으로 성큼 다가왔다. 바로 이성자(1918~2009)다. 미술 전문가 사이에서만 불리던 그 이름이 이제 대중 사이에서도 심심치 않게 들린다.

이성자에게는 '첫 재불 여성 화가'라는 수식어가 붙는다. 나혜석도 파리에 잠시 체류했고, 백남순도 파리에서 2년 가까이 살며 미술 수업을 받았지만, 본격적으로 파리에서 활동한 작가는 이성자뿐이다. 살을 더 붙여 보자면, 이성자는 해방 이후 전업 작가로 유럽에 정착한 첫 세대로 평가된다.

그런 평가 뒤에는 개인사적 아픔이 있다. 해방 이후 화가들의 로망이 '파리 유학'이던 시기라지만, 이성자가 혈혈단신 유학을 갔을 땐 6·25전쟁 중인 1951년이었다. 사연이 없을 리 없다.

자식을 생각하며
그린 시리즈

이성자는 당시 33세, 사내아이 셋을 둔 엄마였다. 전통에 순응적인 여성이었다면 참고 넘어갔을 남편의 외도를 이성자는 받아

들이지 않았다. 그는 이혼을 택했다. 훗날 이성자는 "슬픈 기억과 절망을 담고 있는 내장까지도 태평양 바다에 던져버린다'라는 심정으로 비행기에 올랐다"라고 술회했다. 당시 이성자는 하늘처럼 의지했던 아버지의 죽음, 결혼 생활의 파경, 자식들과의 생이별을 겪으며 이국 땅으로 홀연히 날아갔다. 그를 기다리는 신세계는 예술뿐이었다.

처음엔 일본에서 배운 디자인을 전공으로 살려야겠다는 마음으로 파리에 있는 의상디자인학교에 다녔는데, 그 디자인학교 교사 덕분에 인생이 바뀌었다. 이성자의 미술적 재능을 간파한 스승의 권유로 이성자는 그랑드 쇼미에르 아카데미에 입학해 순수 미술을 공부했다. 그는 폴 고갱 등이 거쳐 간 그곳에서 당대 프랑스를 휩쓸던 새 미술을 수혈받으며 자연스레 구상미술에서 추상미술로 넘어갔다. 당시 프랑스에서는 전후의 불안을 반영한 듯 끈적끈적하고 두터운 마티에르가 있는 추상화 경향인 앵포르멜이 유행하고 있었다.

파리에 유학 온 한국 남성 화가들은 미술대학교를 나오지 못한 그를 두고 '마담 리'라 불렀다. 화가들이 서로를 '화백'이라 부르던 시절이었다. 즉 '마담 리'라는 호칭은 미술을 전공하지 않은 이성자를 향한 은근한 무시였다. 하지만 이성자의 '부족한' 학력은 되레 장점이 됐다. 작품 세계의 독특함을 인정받아 1956년, 화가라면 누구나 부러워하는 파리 국립현대미술관 전시에 작품이 걸린 것이다. 이렇게 이성자의 결기는 5년 만에 파리 화단의 인정을 받았다.

작품에서 이성자만의 고유한 형식이 나타난 시기는 1960년대. 힘이 넘치던 사십 대 시절의 그는 짧고 가는 선을 캔버스 위에 켜켜이 쌓으며 독자적 추상화의 세계를 열었다. 그는 이렇게 회상한다.

"붓질을 한 번 하면서 이건 우리 아이들 밥 한술 더 떠먹이는 것이고, 또

이성자, 〈푸른 거울〉°, 1961, 캔버스에 유채, 61×50.1cm,
국립현대미술관 소장

다시 붓질 한 번 더 하면서 이건 우리 아이들 머리를 쓰다듬어 주는 것이라
고 여기며 그렸다."

추상과 구상을 혼합하며 자신만의 색깔을 모색하던 이성자가 사십 대에

들어서 펼친 세계는 비구상의 《여인과 대지》 시리즈다. 그림을 보면 고국의 세 아들이 보고 싶을 때마다 붓을 잡았을 화가가 떠오른다. 수직의 빗금이 촘촘히 그어진 넓은 화면 위에 원, 삼각형, 사각형 등을 무늬처럼 그린 구성은 마치 유화로 그린 돗자리 같다. 한국 땅에서 뛰놀 아이들에게 펼쳐주고 싶은 어머니의 마음이었을까.

색채는 흙의 느낌을 주는 주황색, 흙색, 연두색 등 중간색 톤이다. 미술평론가 심은록은 이성자가 돗자리를 짜듯, 모내기를 하듯, 땅을 가꾸듯 붓질하던 이 시기를 '대지 시대'로 명명한다. 이 시기 이성자가 선보인 회화는 마티에르가 두껍다. 이를 두고 그는 자신의 작업 방식을 "두껍게 칠한 것이 아니라 땅을 깊이 가꾼 것"이라 설명했다.

앵포르멜과 이성자의 추상화는 물감을 두껍게 바른 추상화라는 점에서는 같다. 하지만 유럽의 앵포르멜이 피를 엉겨놓은 것처럼 캔버스 표면에 끈적끈적한 질감이 있는 것과 달리 이성자의 캔버스는 켜켜이 바른 붓질 덕분에 햇살에 잘 마른 대지 같은 넉넉함과 푸근함이 있다. 흙을 전혀 그리지 않았는데도 흙냄새가 훅 끼쳐 오는 듯하다. 유럽의 미술평론가들은 아시아에서 온 이성자의 회화에서 유럽의 추상화와는 결이 전혀 다른 맛을 느꼈을 게 분명하다.

프랑스에 정착한
첫 번째 여성 화가

그는 프랑스 미술계의 인정을 받아 1962년 샤르팡티에 갤러리가 기획한 단체전인 《에콜 드 파리》에 한국인 중 유일하게 초청

받았다. 그 무렵 공공미술 작품 요청도 들어오기 시작했다. 적지 않은 돈을 번 이성자는 1963년 프랑스 남부 투레트에 땅을 사서 작업실을 마련했다. 파리 몽파르나스의 다락방을 작업실로 쓰며 미래의 불안과 싸운 지 10여 년 만이었다.

나는 2011년 프랑스 남부로 미술 여행을 갔을 때 일부러 니스에서도 버스를 타고 한참 들어가야 나오는 작은 동네 투레트에 들렀다. 작가는 이미 타계했으니 주인을 잃은 집이었다. 하지만 '은하수'라고 이름 붙여진 아틀리에 건축물을 대문 밖에서라도 보면서 한때는 자식을 잃었으나 결국엔 품에 안게 된 당찬 여성 화가 이성자의 삶을 더듬어보고 싶었다. 이성자는 무조건 헌신하지 않았다. 오히려 자식들의 성장기에 부재했다. 하지만 어머니가 자신의 세계를 당당하게 추구하는 삶도 자식들의 인정을 받는 길임을, 모성의 또 다른 존재 방식이 있을 수 있다는 사실을 증명했다.

이성자는 1965년, 48세에 한국에 방문했다. 15년 만의 귀환이었다. 당시 서울대학교 학생이던 큰아들 신용석 씨의 주선으로 서울대학교 교수회관에서 첫 개인전을 열었는데, '금의환향' '충격적인 일'이라는 찬사를 받았다. 반도화랑 직원으로 일하며 전시회를 본 박명자 갤러리현대 회장은 "당시 이경성 국립현대미술관장의 권유로 전시를 보고 충격을 받았다"며 "구상미술만 보다가 추상미술 세계를 접한 감동이 컸다. 이후 동양화에서 벗어나 현대미술 작가의 전시를 열기 시작했다"라고 말했다.

홍라희,
이성자의 파리 전시회에 가다

　　돌아온 엄마 이성자는 세계적인 화가였기에 어느새 청년이 된 자식들 앞에서 당당할 수 있었다. 성공적인 귀국전 소문은 홍라희의 귀에도 들어갔을 것이다. 박명자 회장은 "1980년대에 홍라희 관장과 함께 파리에서 열린 이성자 개인전을 보러 갔다. 그때 홍 관장이 이성자의 작품을 샀다"라고 기억했다.

　　이건희·홍라희 컬렉션에 포함된 〈천년의 고가〉는 그때 구매한 것으로 전해진다. 이 작품은 이성자 화백이 어릴 때 살았던 진주의 한옥을 연상하게 한다. 이를 포함해 이건희·홍라희 컬렉션 중 이성자의 작품 총 7점이 국립현대미술관에 기증됐다.

　　한국에서 전시를 마친 이성자는 프랑스로 돌아갔다. 돌아가는 길에 북극과 알래스카를 지났다. 비행기 창문을 통해 내려다본 설산과 오로라의 아름다움이 훗날 《지구 반대편으로 가는 길》 연작의 탄생으로 이어졌다. 이 시리즈에는 산과 하늘을 연상시키는 형상이 그려져 있다. 그 위로 유목민적 삶을 상징하는 듯, 태극 문양이 우주선처럼 둥둥 떠다닌다. 자식을 만나고픈 한이 풀려서일까. 응고된 그리움이 아닌 자유로움이 작품 전체에 흐른다. 김환기·남관·이응노와 함께 1975년 브라질에서 열린 제13회 상파울루 비엔날레 한국 대표작가로 참여하는 등, 화가로서 거둔 성공도 이성자에게 여유를 줬을 것이다. 보통 화가의 꿈은 생전에 국립현대미술관에서 전시를 하는 것이다. 그리고 이성자는 생전 세 차례나 국립현대미술관에서 전시를 열었다.

가장 순수한 길
가장 환상적인 길

이성자는 74세 때 투레트에 자신의 트레이드마크가 된 음양의 이미지를 따서 새 작업실을 지었다. 위에서 내려다보면 음과 양을 상징하는 두 건물이 맞물리듯 구성된 작업실이었다. 이성자는 새 작업실 이름을 '은하수'라 지었다.

새 작업실에서 이성자의 작품 세계도 새롭게 바뀌었다. 그는 10년간 천착했던 《여인과 대지》 시리즈를 넘어 《중복》 《음양》 시리즈를 그리기 시작했다. 그중 《음양》 시리즈는 작업실을 연상시키는 '마주한 반원'이 주요한 이미지다. 마치 한국과 프랑스라는 떨어진 두 공간을 떼었다 붙였다 하고 싶은 소망처럼 비친다.

"땅과 아이들에게 매였던 것에서 자유롭고 싶어졌어요."

그는 그렇게 두 나라 사이에서 자유로워졌다.

큰아들 신용석은 조선일보 파리 특파원을 지냈고, 둘째 아들 신용학은 서울대학교 미대 응용미술과를 졸업한 후 프랑스 건축대학교에서 공부했다. 장성한 자식들이 특파원으로, 유학생으로 프랑스로 건너와 지척에 살면서 느낀 행복과 여유가 바탕이 되었을 것이다. 이 무렵 이성자는 사용하는 재료도 투박한 유화 물감에서 산뜻한 아크릴로 바꾸었고, 색도 밝은 원색을 썼다.

나혜석 못지않게 가부장적 한국 사회에 저항하며 자신의 삶을 개척한 이성자는 91세에 은하수로 날아갔다. 두 사람의 말년은 하늘과 땅처럼 차이가 난다. 나혜석은 자식으로부터 존재를 부정당했다. 반대로 이성자의 아이들은 어머니의 예술 세계를 알리기 위해 부단히 애쓰고 있다.

이성자, 〈지구 반대편으로 가는 길〉, 1983, 캔버스에 아크릴, 129×196cm,
이성자기념사업회 소장

이성자의 《지구 반대편으로 가는 길》 연작은 그의 예술 세계를 잘 보여
준다. 그에게 파리와 서울은 대척점에 있는 존재였다. 하지만 한국으로 가
는 길, 프랑스로 돌아오는 길은 이제 가장 자유로운 길이 됐다. 이성자는
그 길을 "가장 순수한 길, 가장 환상적인 길"이라고 표현했다. 이 시리즈를
그릴 때는 물감을 붓으로 켜켜이 쌓지 않고 에어브러시로 빨강, 파랑 등 원
색의 물감을 캔버스 바탕에 뿌렸다. 이성자가 말년에 느꼈을 행복감과 충
일감이 전해져 이 시리즈를 보고 있으면 마음이 따뜻해진다.

이응노

멈출 줄 모르는 자기 변혁의 작가

이응노, 〈인간〉°,
1986, 종이에 먹, 140×69cm,
광주시립미술관 소장, ©Ungno Lee / ADAGP, Paris-SACK, Seoul, 2023

흰 화선지에 먹을 묻혀 휘갈기는 붓끝에서 사람이 쏟아져 나온다. 얼핏 상형문자처럼 보이기도 하는 군중은 때론 어깨를 겯고 열을 맞춘 듯, 때론 신명 나는 춤을 한판 추듯 붓끝에서 생명을 얻는다. 붓을 쥔 사람은 먼 이국 프랑스 파리에서 '재불 화가'로 살며 문자추상 등 서구 현대미술의 영향을 받은 화가, 고암 이응노(1904~1989)다. 추상 작업을 하던 그는 어떻게 구상으로 돌아와 서체를 토해내듯 〈군상〉을 그렸을까.

파리로 떠난
동양화가

이응노의 화가 인생은 1958년을 기점으로 갈린다. 이응노는 54세에 프랑스로 떠났다. 서화가에서 출발해 동양화가로 살아오던 그는 세계 미술의 심장 파리로 날아간 뒤 과거와 단절하고 환골탈태했다. 서구 현대미술의 영향을 받아 작업한 콜라주 작품과 문자추상 작품 등은 파리에서 탄생한 지 얼마 지나지 않아 그의 브랜드가 됐다. 이응노의 DNA에는 한 곳에 붙박이로 정주하기를 거부하고 새로운 미술을 찾아 도전하는, 유목민적 용기가 깃들어 있었던 것이다.

이응노는 이십 대 때 서울에서 미술 교육을 받기 위해 고향 충청도 홍성

을 무작정 떠났다. 삼십 대가 되자 당시 신문명의 최전선이었던 일본으로 가 일본화와 서양화 기법을 배웠다. 한국이 식민지에서 해방되자 그의 마음 한 편엔 일본을 거치지 않은 서구 현대미술과 접속하고 싶은 갈망이 들끓었다. 그래서 오십 대 중반에 또다시 프랑스로 떠난 것이다.

대가의 노력
800장의 스케치

 이응노는 충남 홍성에서 서당을 차려 한문을 가르치던 훈장의 아들로 태어났다. 그는 집에서 한문과 사서삼경 등을 배운 뒤 보통학교에 다녔다. 그러나 아버지의 직업인 훈장의 한문 교육이 낡은 것이 됨에 따라 집안 형편이 날로 어려워졌고 그는 학교를 그만둬야 했다. 학교를 그만둔 뒤에는 농사를 짓고 혼자 좋아하는 그림을 그리며 지냈다.

 그는 열일곱 살 때 아버지의 소개로 지역 서화가 밑에서 사군자를 배우다가 열여덟 살 때 무작정 상경했다. 그리고 서울에서 3대 서화가로 이름을 날리던 해강 김규진의 문하에 들어갔다. 그는 대나무 그림의 귀재였던 스승 밑에서 재능을 키워 스물한 살이던 1924년, 〈청죽〉으로 조선미전에 입선했다. 이후 그는 묵화를 그려 팔며 생계를 유지하다 전주로 내려와 10년간 간판점을 운영했는데, 종업원을 30명이나 둘 정도로 수완이 있었다. 그는 사업을 하면서도 조선미전에 계속해서 작품을 출품했다. 낙선을 거듭하던 그는 1931년, 비바람 속에 흔들리는 대숲을 그린 〈풍죽〉으로 특선과 입선을 하는 영예를 누린다. 다른 화가였다면 성공에 만족하며 안주할 법한 명예였다. 하지만 그는 달랐다.

1936년, 32세의 나이에 이응노는 일본으로 유학을 간다. 도쿄 가와바타 미술학교에서 동양화를, 혼고양화연구소 양화과에서 서양화를 배웠고, 그 곳에서 일본 남화의 영향을 받은 풍경화나 일상에서 영감을 얻는 풍속화를 그렸다. 해방 후 귀국한 그는 홍익대학교에서 강의하며 화숙(개인 화실)을 운영했다.

　이 시기 그의 작품 세계는 전통적인 수묵화에서 벗어나 사생과 현장 체험에 기반을 두고 그린 풍경화, 풍속화로 요약된다. 서울과 고향 홍성의 풍경을 그렸고, 전화 거는 여자, 전신주 세우는 남자들, 거리의 화류계 여성, 6·25전쟁 때 공습을 받아 폐허가 된 서울의 모습 등 시대상을 담은 풍속화를 그렸다. 마치 18세기 풍속화가 김홍도가 20세기에 다시 태어난 듯, 생생하게 당대의 풍경을 보여준다.

　훗날 그가 1940년대 전후에 사용한 스케치북이 대량으로 발견됐는데, 현장 스케치가 무려 800매에 달했다. 그가 풍속을 완벽하게 재현하기 위해 얼마나 피나는 연마를 했는지 알 수 있는 대목이다. 이 스케치들은 2015년 인사아트센터가 연 《고암 이응노 미공개 드로잉전 1930~1950》에서 공개되었다.

　이응노가 삼십 대 중반부터 사십 대 중반 사이 행한 드로잉 연마는 바탕이 탄탄한 대가형 작가로 성장하는 밑거름이 됐다. 이처럼 많은 사람이 세계적인 문자추상 작가로만 알고 있던 이응노의 이면에는 치열한 변화와 모색의 시기가 있었다.

동서양을 접목한 브랜드
문자추상

이응노의 브랜드가 된 문자추상은 1958년 파리로 떠난 그가 서구 미술과 접촉하면서 탄생했다. 프랑스로 떠나기 전인 1949년, 그는 홍익대학교에 개설된 미술학과인 동양화과의 교수였다. 그가 이미 한국 화단에서 명망을 얻은 화가였다는 뜻이다. 그럼에도 그는 당시 첨단 미술과 동일시되던 서구로 가고자 했고, 그에 따라 미국행을 탐색했었다. 그러면서 동시에 1957년, 파리로 떠나는 유학생에게 자신의 그림 몇 점을 건네며 파리의 화랑들에게 선보여주기를 부탁했다. 그 청년은 파리에서 당시 세계미술평론가협회 프랑스 지부장이던 자크 라셍느를 만났다. 훗날 파리시립근대미술관 관장이 된 이 비평가는 이응노가 그린 작품의 가치를 알아보고 그를 프랑스로 초대했다.

이응노의 콜라주는 그가 파리에 정착하기 전 독일을 1년 동안 여행할 때 제2회 카셀 도큐멘타를 보고 받은 신선한 충격의 결과물이다. 카셀 도큐멘타는 피카소, 세잔, 칸딘스키 등 유럽 모더니스트 거장들의 작품과 잭슨 폴록 등 미국 추상표현주의 대가들의 작품이 전시된 세계적인 현대미술제전이다. 특히 실과 직물 등을 활용한 라우셴버그의 아상블라주(폐품, 일용품 등을 한데 모아 작품을 제작하는 기법)를 본 그는 붓과 물감을 쓰지 않고도 할 수 있는 미술이 있다는 걸 알고 놀랐다. 캔버스에 색지, 비단, 솜, 양털 등을 재료로 끌어와 붙인 그의 콜라주는 그렇게 탄생했다.

이후 그는 이 콜라주를 문자추상으로 발전시키는 등 국제적인 미술 흐름 속에 안정적으로 착륙했다. 프랑스 보르도 몽테뉴대학교 부교수이자 미술평론가 최옥경은 "1960년대 초 콜라주는 결코 새로운 기법이 아니었지

이응노, 〈작품〉°, 1982, 종이 콜라주, 131×173cm,
국립현대미술관 소장, ©Ungno Lee / ADAGP, Paris-SACK, Seoul, 2023

만, 이응노가 동양화 스승 밑에서 대나무 그림을 그리던 작가였다는 점, 게다가 당시 거의 예순에 가까운 나이였음을 감안한다면 대단한 파격이 아닐 수 없다"라고 평가한다. 얼마 지나지 않아 이응노는 1962년에 파케티화랑에서 파리 데뷔전을 열었다. 1951년에 잭슨 폴록이 전시를 한 그 화랑에서 말이다.

문자의 구체성을
추상화하다

문자추상은 동양적인 문자의 형상을 취하면서도 이를 추상화했다는 점에서 동서양을 접목한 미술이다. 그가 1960년대부터 1970년대 사이에 추구한 문자추상은 오래된 비석에 새겨진 글자를 연상시킨다. 그는 낡은 돌에 새겨진 문자가 오랜 세월 비바람을 견뎌온 모습을 그 질감까지 담아내려 애썼다.

이건희·홍라희 컬렉션으로 국립현대미술관에 기증된 〈문자도〉는 이응노의 절정기를 보여준다. 이 작품 속 이응노의 선은 한자 등 상형문자를 떠오르게 하지만, 문자로서의 구체성은 추상화되어 찾아볼 수 없다. 개개의 기호나 문자의 형상은 사라지고, 대신 각 문자는 서로 연결되어 하나의 통일된 구성으로 결합한다. 그러면서도 화면 배치를 통해 그림에 역동성을 부여했다. 특히 왼쪽의 붉은색과 오른쪽 갈색의 색상 대비가 역동성을 강화한다.

국립현대미술관은 이건희·홍라희 컬렉션 가운데 이응노의 문자추상 연작을 포함한 그의 작품 56점(한국화 51점, 판화 4점)을 기증받았다. 윤범모 국

이응노, 〈문자도〉°, 1971, 천에 채색, 230×145cm,
국립현대미술관 소장, ©Ungno Lee / ADAGP, Paris-SACK, Seoul, 2023

립현대미술관 관장은 "이응노의 문자추상은 조형적으로 '결구미'가 있다. 한국 전통건축에서 못을 쓰지 않고 목재와 목재를 짜 맞추는 걸 '결구'라 한다. 그처럼 조형성에 자연스러움이 있다"라고 했다. 그러면서 "고암은 서예가에서 시작했다. 그 필력 덕분에 그림에 생동감이 있다. 글씨와 그림이 한몸(서화동체)이라는 동양 정신을 현대식으로 풀어낸 수작"이라고 강조했다.

정치적 절규를
환희의 예술로 승화하다

그렇게 한국 미술의 서구화, 추상화를 밀어붙이던 이응노는 이후 다시 구상으로 돌아온다. 흰 종이에 먹으로 글씨를 쓴 것 같은 《인간》《군상》 연작이다. 어릴 때 아버지에게 배운 서예는 문자추상으로 발전했고, 그 문자추상이 다시 서체처럼 인간을 표현한 구상 작품으로 진화한 것이다. 이렇게 그의 화풍이 바뀐 데에는 이유가 있었다.

이응노는 유럽 생활 초기인 1967년, 동백림사건(동독의 수도인 동베를린을 거점으로 한 대규모 간첩단 사건)에 연루돼 2년 반 동안 옥고를 치렀다. 이후 그는 쫓기듯 파리로 돌아갔다. 1977년에는 백건우·윤정희 부부 납치 미수 사건에 연루되었다. 거듭된 사건으로 이응노는 정권과 불화하며 영영 유럽에서 자가 유폐하는 처지가 됐다.

그러던 1980년, 이역만리 고국에서 들려온 광주민주화운동 소식은 이응노의 마음에 커다란 파문을 일으켰다. 민주화운동의 영향을 받은 이응노는 처음에는 커다란 윤곽으로 인간을 그렸다. 하지만 작업을 이어갈수록 인간 형상들은 점점 화선지 위에 먹으로 빠른 필치로 그려졌고, 그 크기는 점점

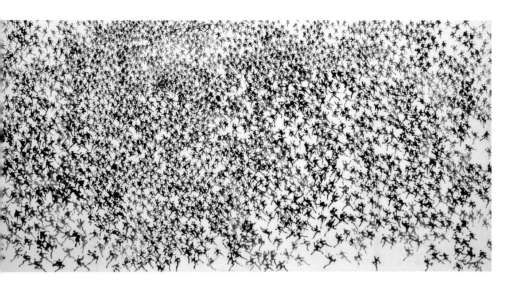

이응노, 〈군상〉, 1986, 한지에 수묵, 134×273cm,
광주시립미술관 소장, ⓒUngno Lee / ADAGP, Paris-SACK, Seoul, 2023

작아졌다. 더 시간이 지나자 인간 형상의 수가 기하급수적으로 늘어났다.

이응노는《군상》연작에 대해 이렇게 말했다.

"내 그림은 추상적인 표현이었으나 1980년 5월 광주민주화운동이 있고 난 뒤로 사람들에게 더 호소되는 구상적인 요소를 그림 속에 가져왔다. 200호 화면에 수천 명 군중의 움직임을 그려 넣었다. 우리나라 사람들은 그 그림을 보고 이내 광주를 연상하거나 서울의 학생 데모라 했다. 유럽 사람들은 반핵운동으로 보았지만, 양쪽 모두 나의 심정을 잘 파악해준 것이다."

국가에 기증된 이건희·홍라희 컬렉션 중 이응노의 작품은 광주시립미술관에도 11점이 돌아갔다. 여기에 광주민주화운동에서 영감을 얻은《군상》시리즈에 속하는 〈인간〉2점이 포함된 것은 그 의미가 깊다. 미술평론가 최옥경이 "정치적 절규를 환희의 예술로 승화"시켰다고 한 〈군상〉이 광

주 시민의 품에 안긴 걸 고암 이응노가 알았다면 벌떡 일어나 춤이라도 추지 않았을까. 이미 이응노의 〈군상〉 대작을 소장하고 있던 광주시립미술관은 이번 기증 덕분에 더 풍성하게《군상》연작을 선보일 수 있게 되었다.

문신

생명체의 신비가 떠오르는 조각

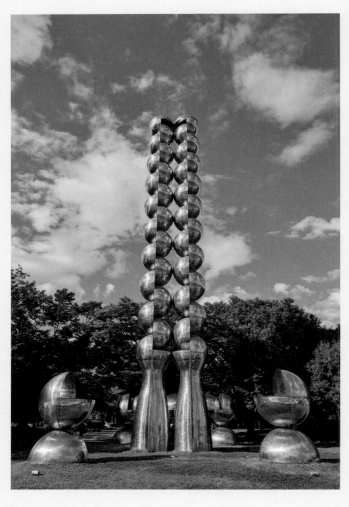

문신, 〈올림픽 1988〉,
1988, 스테인리스스틸, 25m,
소마미술관 소장

서울 송파구 올림픽공원에 가본 적이 있다면 누구나 한번쯤은 이 조각상을 봤을 것이다. 햇빛을 반사하는 은빛 스테인리스 방울이 쌍둥이처럼 두 줄로 나란히 서서 하늘로 치솟는 형상, 아파트 8층 높이의 거대한 조각품 말이다.

〈올림픽 1988〉이라는 제목의 이 조각은 한국 미술계 1세대 조각가 문신 (1923~1995)의 작품이다. 올림픽공원의 상징이 된 강렬한 이 작품 덕에 그는 대중에게 친숙한 존재가 됐다.

정부는 88 올림픽 때 문화·예술 행사 격인 세계현대미술제를 열었다. 또 그 행사에 전 세계 유명 작가를 초청해 국제 야외 조각 심포지엄을 개최했다. 조각 심포지엄은 전시에 참여한 작가가 현장에서 일정 기간 머물며 작품을 제작하는 방식이다. 〈엄지손가락〉으로 유명한 프랑스 조각가 세자르 발다치니 등 35명의 국내외 거장과, 한국 작가 심문섭, 이우환 등과 함께 문신도 참여했다.

조각의 바탕이 된
회화

한국 대표 조각가 문신의 작품이 이건희·홍라희 컬렉

션에 포함된 것 역시 당연한 일이다. 그런데 국립현대미술관 서울관에서 한 《이건희 컬렉션 특별전: 한국미술명작》전에 나온 문신의 작품은 조각이 아닌 회화 〈닭장〉이었다. "어라, 문신이 회화를 했어?" 하고 놀랄 법하다. 대중에게 문신은 조각가 이미지가 강하니 말이다. 하지만 사실 문신은 프랑스로 떠난 1961년 전까지만 해도 화가로 활발하게 활동했다. 유학 갔던 도쿄 일본미술학교에서도 서양화를 전공했다. 즉, 문신을 완벽히 이해하려면 화가 문신의 작품을 빼놓을 수 없다.

이호재 회장은 "이건희는 한국의 대표 작가 작품을 모으고자 했다. 조각 분야에선 작고 작가로 권진규, 생존 작가로 문신과 최종태의 작품을 집중 구매했다"라고 했다. 그러면서 "문신은 초기에 화가로 살았으니 화가 시절 대표작인 〈닭장〉도 구매한 것"이라고 덧붙였다.

1950년대에 그려진 〈닭장〉은 무더운 여름날, 모자를 눌러쓴 한 남자가 우산으로 그늘을 만들고는 닭장 앞에 앉아 졸고 있는 듯한 풍경을 담고 있다. 있는 그대로 정확하게 보여주는 사실주의 화풍이라기보다는 풍경을 통해 작가 내면을 표현하는 표현주의에 가깝다. 울화를 연상시키는 붉은색 톤, 일부러 원경을 없앤 구도, 짙게 깔린 암청색 하늘 등에서 답답함이 느껴진다. 닭장을 빼곡하게 채운 닭과 구름 짙은 하늘은 갑갑한 느낌을 더한다.

문신의 아내인 동양화가 최성숙 씨는 인터뷰에서 "남북이 이념 대립으로 분단된 상황의 답답한 심정을 표현했다. 닭장 속 닭은 국민을 은유한 것이 아닌가 생각된다"라고 말했다.

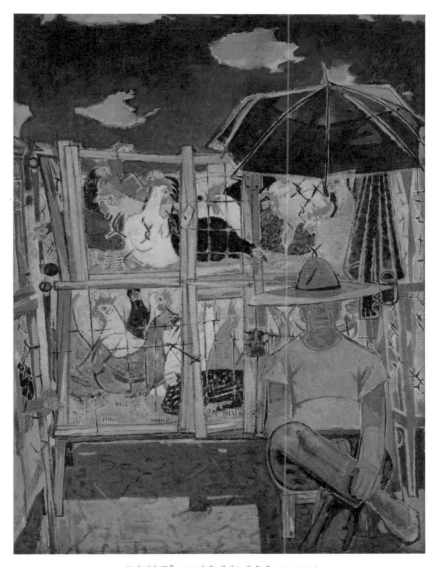

문신, 〈닭장〉°, 1950년대, 캔버스에 유채, 141×103.5cm,
국립현대미술관 소장

극장 간판을 그린
열세 살 소년

　　이처럼 빼어난 솜씨와 예술 세계를 갖춘 화가 문신은 회화로 인기를 누린 뒤 조각가로 변신했는데, 그 이야기에는 자수성가한 사람의 사연에서 느낄 법한 극적인 감동이 있다.

　　문신은 일본 규슈 사가현 다케오 탄광 지대로 건너가 광산 노동자가 된 한국인 아버지와 일본인 어머니 사이에서 차남으로 태어났다. 다섯 살 때 아버지의 고향인 경남 마산으로 귀국했지만, 일곱 살 때 부모가 다시 일본으로 건너가는 바람에 할머니 손에서 커야 했다. 3년 후 어머니를 일본에 두고 아버지가 혼자 돌아왔지만, 그 사이 할머니마저 돌아가시면서 잠시 작은삼촌 집에 들어가 사는 외로운 시기를 겪기도 했다.

　　미술에 대한 본능은 우연히 깨어났다. 문신의 큰 숙부는 마산(현 창원시) 오동동에서 과일과 과자를 파는 잡화점을 했는데, 가게를 홍보하려고 간판을 옥상에 내걸었다. 간판에는 '해룡사'라는 간판집 주인이 사실적으로 생생하게 그린 과일 그림이 그려져 있었다.

　　이 간판이 어린 문신의 마음을 훔쳤다. 문신은 "해룡사 아저씨에게 페인트로 그리는 간판 그림을 배우겠다"며 부지런히 간판 가게에 들락거렸다. 실력은 쑥쑥 늘었다. 열세 살 때부터는 마산 시내 주요 개봉관의 영화 간판 그림을 그려 돈을 벌 정도였다. 그림 솜씨가 소문나 멀리 진주, 통영까지 내려가 극장 간판을 그려주기도 했다.

　　문신은 16세 때 화가가 되겠다는 일념으로 가족 몰래 일본행 밀항선을 탔다. 일본에 도착한 그는 구두닦이, 산부인과 조수, 목수 등 온갖 잡일을 하며 돈을 모았고, 이듬해 일본미술학교 서양화과에 입학했다. 대단한 열

문신, 〈고기잡이〉, 1948, 캔버스에 유채, 27.5×103cm,
국립현대미술관 소장

정이었다. 입학 후에는 회화 실력을 인정받아 유명정 예술인촌에 들어갔
다. 심지어 그림 실력 덕에 태평양전쟁에 끌려가는 화를 면하기도 했다. 이
당시 그린 〈자화상〉을 우연히 보고 감탄한 한 부인이 힘을 쓴 덕이었다. 그
는 도쿄 화단의 실력자이자 일본미술문화협회 회원인 후쿠자와 이치로의
부인이었다.

몇 년 뒤 해방이 되자 문신은 귀국했다. 귀국 후에는 마산을 중심으로 활
동하며 마산 앞바다의 출렁이는 물결, 어부들의 고기잡이, 퍼덕이는 생선
등을 캔버스에 담았다. 이때 그린 〈고기잡이〉는 푸른 바다에서 웃통을 드
러낸 어부들이 온몸으로 그물을 잡아당기는 모습을 대각선 구도로 담은
작품으로, 화면에 생명력이 분출하는 청년 시절의 역작이다.

조각에 대한 욕망에
눈뜨다

　　　　　화가로서 의욕적으로 활동하던 그는 1948년, 서울 동화화랑(현 신세계백화점)에서 《제1회 문신 양화 개인전》을 열었다. 이 개인전으로 그는 당대 최고의 평론가였던 김용준이 '조선의 대작가 탄생을 예감한다'라고 쓸 정도로 화단의 기대를 받았다. 문신은 사실주의적인 작품을 그린 초기와 달리 1957년부터 한묵, 박고석, 천경자, 정점식 등과 모던아트협회를 결성해 활동하며 반구상화의 길을 걸었다.

　그는 이 시기 첫 파경을 맞는다. 6·25전쟁이 소강 상태에 들어간 1952년의 일이다. 그는 창원 출신이라 '창원댁'으로 불렸던 이성숙과 결혼해 1남 2녀를 둔 상태였다. 유명한 화가의 이혼 소식은 빠르게 마산 곳곳에 퍼졌다. 그는 소문을 피하듯 1961년 파리로 떠났다. 여정이 평탄치는 않았다. 환전상에게 사기를 당하는 바람에 파리에 도착했을 땐 고작 50달러만 주머니에 있었다.

　그는 파리에 먼저 와 있던 동료 화가 김흥수의 소개로 파리 외곽의 중세 고성을 복원하는 일을 맡게 됐다. 기막힌 우연이었을까. 문신은 4년간 한 이 일을 통해 자신 속에서 꿈틀거리는 새로운 기질을 발견했다. 이 일은 그가 진로를 조각으로 바꾼 계기가 되었다.

　4년간의 일을 마치고 조각가가 되겠다는 열망을 품고 귀국한 1964년, 문신은 두 번째 결혼을 했다. 그러나 또 1년 만에 파경을 맞았다. 그는 이번에도 프랑스로 건너갔고, 1979년까지 머물렀다. 이 또한 우연이었는지, 이때 문신은 국제적인 화상 장 크라방을 만났다. 장 크라방은 1970년에 남프랑스 발카레스에서 기획한 야외 조각 심포지엄에 문신을 초대했다. 세계적

문신, 〈자화상〉, 1943, 캔버스에 유채, 94×80cm,
국립현대미술관 소장

인 작가들과 함께 초청받은 문신은 프랑스에서 국제적 작가로 데뷔할 수
있었다.

이후 그는 1971년과 1972년에 스위스 바젤 아트페어에 연속으로 참여
했다. 출품한 작품은 완판되었다. 문신은 두 차례 프랑스에 체류하는 동안
150차례 전시를 했다. 이를 통해 유럽에서 실력을 확실하게 인정받았다.

그의 작품 세계를 두고 파리의 평론가 자크 도판느는 이렇게 말했다.

"문신의 조각은 독특하다. 일단 좌우 대칭이다. 그런데도 유선 형태에 리듬감이 있다. 독창성이 있다. '이것은 다빈치다, 로댕이다, 백남준이다' 하듯이 '이것은 문신이다' 하게 된다. 그 형태가 상상력을 불러일으킨다. 개미허리 같기도 하고, 여인의 가슴 같기도 하다. 누군가는 나비를 떠올릴 수도 있다. 작가는 특정한 형체를 만든 게 아니지만, 보는 이들은 작품의 구체적인 이름을 찾아낸다."

그의 작품은 시머트리(symmetry), 즉 좌우대칭 구조를 취하는데도 운동감이 있다. 앞서 다룬, 한국인의 기상을 시각화하는 데 성공한 〈올림픽 1988〉이 대표적인 사례다. 이 작품이 운동감이 느껴지는 이유는 강판으로 만든 반구 형태 공을 어긋나게 포개 긴장감과 율동감을 만들었기 때문이다. 그래서인지 밤에 이 작품을 보면 마치 거대한 용이 승천하는 것 같은 기세가 느껴진다.

이런 조각 형식은 건축의 영향을 받았다. 문신에 따르면 건축은 "중량감이나 안정감, 역학적인 균형이 있어야" 한다. 그는 건축물의 구성 방법과 자연의 생동감을 작품에 담았다. 식물의 중심축에서 2개의 떡잎이 나오듯 자연 만물 역시 좌우 균형으로 돼 있는데, 이런 점을 건축과 결합한 것이다.

그래서 그의 작품에는 '생명체의 시머트리'라는 수식어가 붙는다. 그는 나무 재료로 쇠처럼 무겁고 단단한 흑단을 선호했고, 금속 중에는 녹슬지 않는 스테인리스스틸을 선구적으로 썼다. 재료가 갖는 힘과 중량감 덕분에 그의 작품에서는 역설적으로 약동하는 생명력이 분출된다.

두 나라가 원한
예술가

　　문신은 한 나라를 대표할 만한 조각가가 되었다. 어느 시기 문신은 파리에 머물던 동양화가 최성숙과 사랑에 빠져 귀국을 추진했는데, 그 소식을 들은 프랑스와 한국 정부가 그를 놓고 쟁탈전을 벌일 정도였다. 프랑스 정부는 그에게 귀화를 제의했고, 이를 전해 들은 박정희 대통령은 같은 마산 출신인 박종규 청와대 경호실장을 비밀리에 파리로 보내 귀국을 바란다는 뜻을 전했다. 문신과 최성숙은 한국을 택했고, 1980년 귀국했다. 이때부터 문신과 함께한 최성숙은 숙명여대에 문신미술관을 건립하는 등 사후 예술가 문신의 평가와 재조명에 지대한 역할을 한다.

　　문신은 귀국 직후 마산에서 개인전을 열었다.《문신 탄생 100주년 기념 특별전》을 기획했던 국립현대미술관 박혜성 학예사는 이를 두고 이렇게 말했다.

　　"귀국 직후 문신이 마산에서 개인전을 했는데, 파리에서의 명성 덕분인지 작품이 거의 다 팔릴 정도였다."

　　나는 당시 마산에서 열린 문신 귀국전을 구경했다는 공간화랑 대표 신옥진을 2022년 가을 부산비엔날레 때 만났다. 신 대표는 "그때 부산의 의사 컬렉터를 데리고 구경을 갔다. 귀국 전시회는 아주 좋았다. 그때만 해도 조각에서는 구상이 유행했는데, 문신의 작품은 추상적, 그러니까 반구상적이었다. 우주인 같기도 하고, 하여튼 묘한 냄새가 났다"면서 "문신 전은 선풍적인 인기를 끌었고, 작품 가격은 (당시 회화 작가로 최고인) 이중섭과 맞먹었다"라고 기억했다.

　　이후 문신이 한국 미술계에서 차지한 위상은 올림픽공원의 작품이 말

문신, 〈무제〉°(앞), 1978, 흑단, 113.2×35×20cm,
국립현대미술관 소장

문신, 〈무제〉(뒤)

해준다. 한국 미술계의 거장이 된 그는 꾸준히 작품 활동을 하며 별개로 고향 집이 있던 마산 추산동 언덕에 미술관을 짓는 숙원 사업에 착수했다. 손수 돌을 져 나르며 작품이 팔릴 때마다 건축을 진척시키는 바람에 그의 미술관은 만들기 시작한 지 14년이 지난 1994년에야 개관했다. 그런데 마산만을 내려다보는 위치에 미술관을 짓자마자 미술관 앞에 고층 아파트 건립 허가가 나버렸다. 미술관을 지은 땅은 일본에서 고학할 때 아르바이트하며 번 돈을 아버지에게 보내 사게 한 땅이었다. 즉, 이 미술관은 문신에게 분신과도 같았다. 문신은 상심한 끝에 2년 전 초기 진단을 받았던 위암이 악화해 이듬해 향년 73세로 세상을 떠났다.

10년, 20년 지나
마침내 조각으로 구현된 드로잉

국립현대미술관은 2022년 7월, 문신 탄생 100주년을 맞아 덕수궁관에서 기념전을 열었다. 문신은 이미 1992년 파리에서 헨리 무어, 알렉산더 칼더와 함께 세계 3대 조각 거장의 한 사람으로 초대받아 전시를 연 바 있다. 그런 화려한 이력이 있는 조각가이니, 한국의 현대미술을 대표하는 국립기관에서 전시를 연 시기가 꽤 늦은 편이다.

이 전시는 조각 작품으로 '조각가 문신'을 조명할 뿐 아니라 회화와 드로잉도 다량으로 전시해 그의 작품 세계 전반을 조명했다. 〈올림픽 1988〉의 구상을 담은 드로잉도 있었다. 문신은 놀랍게도 그 드로잉을 1970년에 그렸다. 이처럼 문신의 작품 중에는 1968년의 드로잉이 1980년에, 1967년의 드로잉이 1991년에 조각으로 구현되는 등 구상했던 것이 실현되는 데

오랜 시간이 걸린 작품이 적지 않다. 나는 전시를 보며 그런 조각가 문신의 집념에 감탄했다. 동시에 전시장에서 드로잉으로 구상한 평면적 이미지들이 어떻게 입체로 구현됐는지 보물찾기를 하듯 찾아보기도 했다.

특히 문신이 전성기인 1978년에 흑단으로 조각한 〈무제〉가 인상 깊었다. 이 작품은 이건희·홍라희 컬렉션에 포함되어 있다. 바이올린의 몸매를 연상시키듯 완벽하게 좌우대칭을 이루는, 기하학적이면서 유선형으로 부드럽게 흘러가는 조각의 몸체에서 생명체의 신비가 느껴졌다. 완벽하기 이를 데 없는 이 작품을 보며 한국 대표 미술가의 가장 빼어난 작품을 모은 부부 컬렉터 이건희와 홍라희의 힘을 엿볼 수 있었다. 바닷가 남자 문신이 생선을 소재로 그린 〈정물〉과 나중에 조각으로 구현되었을 법한 추상적인 색채 드로잉 〈무제〉도 이건희·홍라희 컬렉션이다. 이렇게 이건희·홍라희 컬렉션은 문신의 작업 세계와 그 변천사를 작품 몇 점으로 압축하여 보여준다.

박래현과
김기창

경쟁자이자 동지였던 부부

박래현, 〈밤과 낮〉°,
1959, 종이에 채색, 204×101cm,
국립현대미술관 소장

우향 박래현(1920~1976)은 1974년 제6회 신사임당상을 받았다. 신사임당상은 주부클럽연합회가 한국 여성의 표상이 되는 인물에게 주는 상이다. 그만큼 그에겐 현모양처의 이미지가 따랐다. 실제로도 그랬다. 청각장애인 남편 운보 김기창(1913~2001)에게 5년간 구화를 가르쳐 어눌하게나마 말문을 트게 했고, 예술가로 독보적인 활동을 하면서도 1남 3녀를 잘 키웠다. 장한 어머니, 장한 아내였다.

그런데 그가 이 상을 받기 직전까지 남편과 자식을 남겨 두고 7년간 홀로 미국 유학을 감행했다는 점을 감안하면 신사임당상 수여는 당혹스럽다. 그는 남편 김기창과 미국 여행을 간 뒤 그곳에서 통보하듯이 혼자 남겠다고 선언했다.

신사임당상을 통해 박래현에게 현모양처 이미지를 씌우는 것은 남성 중심인 우리 사회가 한 여성 화가에게 덧씌운 환상, 혹은 보고 싶은 것만 보려는 색안경이 아닐까. 당시 한 언론은 상을 받은 박래현을 인터뷰하며 '난청의 부군과 더불어 30년, 불굴의 화경 개척'이라고 소개했다.

하지만 박래현은 그 인터뷰에서 수십 년 함께 살아온 남편이 자신에 대해 가진 이미지는 '부엌에 있는 아내보다는 화실 속의 아내'라고 이야기했다. 박래현은 신사임당상을 받는 자리에서도 또박또박 화가로서의 자아를 분명히 하며 시대가 요구하는 이미지에 선을 그었던 것이다. 자신의 삶을 아름답게만 포장하지 않았다. 그는 조용히 저항하듯 지나온 시간을 이렇

박래현, 〈여인〉°, 1942, 종이에 채색, 94.4×80.6cm,
국립현대미술관 소장

게 회고했다.

"참는 것만이, 그리고 참는 동안에는 다음에 취해야 할 언어와 태도에 대해서 생각하게 된다."

옛날 신문을 검색해 이 기사를 읽으니 마음속에 화산을 품었을 주부 화가 박래현이 삼키고 또 삼켰을 말이 상상이 돼 먹먹해진다.

3년의 필담 끝에
성사된 결혼

박래현은 전북 군산 갑부의 딸로 일본 도쿄 여자미술전문학교에 유학해 일본화를 전공했다. 그는 재학 중이던 1941년, 20회 조선미전에 〈부인상〉을 출품해 입선한 데 이어 1943년 22회 조선미전에서는 특선을 받은 재원이었다. 상을 받으러 귀국한 그는 당시 화단의 거물 운보 김기창을 만났다.

집안에서 격렬하게 반대했지만, 둘은 결혼을 감행했다. 신랑 김기창이 "우주 의지에 의한 짝지음" "온 천하를 한판에 움켜잡은 느낌"이라며 기뻐했던 그 결혼식에 결국 신부 측 부모는 오지 않았다.

무슨 사연이 있는 걸까. 운보 김기창은 7세부터 청각장애인이었다. 보통학교에 들어간 해에 장티푸스를 앓았는데, 후유증으로 청력을 잃었다. 12세에 보통학교 2학년으로 복학한 그는 수업을 따라가기 힘들어 수업 시간에 사람, 새, 기차 등 그림을 그렸다. 아들의 그림 재능을 알아본 이는 어머니였다. 감리교 신자이자 진명여고 1회 졸업생인 어머니 한윤명은 교사와 간호사로 일한 신여성이었다. 운보는 17세의 늦은 나이로 보통학교를 졸업했고, 어머니는 당대 최고 서화가였던 이당 김은호의 화실에 아들을 입문시켰다. 목수를 시키면 평생 밥은 벌어먹을 수 있다는 아버지의 생각을 꺾고 그림의 길로 아들을 이끈 것이다.

어머니의 판단이 옳았다. 운보는 1931년 제10회 조선미전에 출품해 입선했다. 이당의 문하생이 된 지 6개월 만이었다. 운보의 어머니는 아들의 예술적 성취를 제대로 지켜보지 못한 채 1932년 38세의 나이로 세상을 떠난다. 그런 상태에서 새로 만난 구세주 같은 여인이 바로 박래현이었다.

운보는 1943년 평생의 예술 동지이자 경쟁자인 우향 박래현을 만났다. 운보의 나이 겨우 30세. 하지만 그 무렵 운보는 이미 원로 대접을 받고 있었다. 조선미전 첫 입선을 포함해 내리 6회 입선하고, 또 내리 4회 특선을 한 뒤 1941년부터 추천작가의 반열에 올랐던 것이다.

운보의 명성을 듣고 지레 원로화가라 생각했던 23세 아가씨 박래현은 인사를 갔다가 운보가 겨우 30세의 잘생긴 노총각인 걸 보고 깜짝 놀랐다고 한다. 서로 첫눈에 반한 둘은 3년간 필담을 나누며 열애한 끝에 1946년 결혼했다.

만일 우리들만의 나라가
설 수 있다면

반대한 결혼을 했으니 꼭 성공해야 한다는 부담감 때문이었을까. 사랑에 눈 먼 재력가 집안의 규수 박래현은 결혼한 첫해부터 전시를 할 때면 꼭 김기창과 함께 부부 전시회 형식을 취했다. 개인전을 연 건 결혼하기 전에 한 번, 그리고 미국 유학 다녀온 후 한 번, 생애 두 번이 전부다. 반대로 부부전의 경우, 1971년까지 국내외에서 총 열두 번을 열었다. 결혼 10년 차인 1957년부터는 남편과 함께 동양화가 친목 단체인 백양회에도 참여했다. 혹자는 그를 화단의 중추인 김기창의 어깨에 올라탄 아내

로 보기도 했지만, 사실 박래현은 '김기창의 아내 박래현'이라는 그늘 속에 갇혀 괴로워했다.

박래현의 마음 깊숙한 곳에서는 누구의 아내가 아니라 자신의 이름으로 꼿꼿이 서고자 하는 자의식이 마그마 덩어리처럼 숨어 있었다. 바로 이런 글에서 박래현이 언제 분출할지 모를 화산을 품고 있었음을 느낄 수 있다.

글쎄, 이런 시대가 올까.

(……)

1. 여성들은 외부에서 활동하게 될 테니 지금까지 해오던 가사를 위탁하고 싶다.

2. 지금까지 여성들에게 불리했던 법정, 법의 개정을 실행하고 싶다.

(……)

4. 지금까지 이어져 온 남성들의 봉건적 의식을 뿌리 뽑도록 교양을 쌓아주고 싶다.

5. 걸핏하면 "여자라는 것은"이라는 언어를 사용하는 자에게 특별한 법을 제정하고 싶다.

6. 여성에 대한 그릇된 관념을 없애기 위해 각 학교에서 재교육을 실행하고 싶다.

박래현이 1949년에 창간된 여성잡지 『신여원』에 '만일 우리들만의 나라가 설 수 있다면?'이라는 제목으로 쓴 글이다. 가정과 작업을 양립하는 여성의 어려움이 읽히는 동시에 강렬한 작가로서의 자의식과 열망이 눈에 띈다.

경쟁자이자
동지였던 부부

"한 방에서 펼쳐지는 두 개의 세계, 이것은 우리에게 무엇보다 무서운 대결이 아닐 수 없다. 같은 길을 가는 괴로움, 그것은 한 고장에 색다른 두 마을을 꾸미는 노력이기도 하다."

현실적 제약을 뛰어넘어 용감하게 사랑을 쟁취한 부부 화가 김기창과 박래현. 둘은 그림 인생에서는 동지였다. 한국화의 현대화라는 같은 방향을 보고 함께 걸었다. 하지만 경쟁자이기도 했다. 박래현이 남편과의 관계를 두고 '한 고장에 색다른 두 마을을 꾸미는 노력'이라고 하면서도 '대결'이라는 단어를 쓸 정도였다. 둘은 작품 세계가 서로 닮을까 봐 같이 쓰는 작업실 중간에 커튼을 치고 작업을 했다고 며느리 김스와니 씨는 말했다.

이처럼 무서운 경쟁의식의 끝에서 각자 도달한 곳은 달랐다. 아내 박래현이 입체파를 거쳐 완전한 추상을 향해 형식적인 실험을 끝까지 밀어붙였다면, 역시 입체파적인 실험을 하던 남편 김기창은 전통으로 회귀하면서 민화의 소박함과 해학성에 기댔다.

박래현은 1956년 열린 5회 부부전에 출품한 작품 〈이른 아침〉으로 대한미협 대통령상을 받았다. 넉 달 뒤에는 〈노점〉으로 국전 대통령상을 받았다. 젖먹이까지 둔 네 아이의 엄마가 2미터가 넘는 화폭을 앞에 두고 붓을 휘두르고 있는 작업 사진을 보면, 가정에 익사하지 않고 화가로서도 기필코 살아남겠다는 강렬한 욕망이 온몸에서 뿜어져 나온다.

1950년대에 그린 〈이른 아침〉과 〈노점〉은 박래현의 1940년대 그림 경향에서 완전히 혁신된 스타일이다. 그는 1940년대까지 일본 유학 시절에 배운 대로 세필로 꼼꼼히 붓질해 인물과 풍경을 사실적으로 사생하는 일

본화풍으로 그림을 그렸다. 6·25전쟁 때 친정이 있는 군산으로 피란 간 것이 변화의 계기가 됐다. 처음에는 군산 비행장에서 일하는 미군들의 초상화를 그려 팔아 생계를 유지했으나 남편이 부산의 유지에게 판 그림으로 큰돈을 벌어 집을 마련한 이후에는 작업에만 전념할 수 있었다. 1950년부터 사실주의적 그림이 막다른 곳에 온 듯한 느낌이 들었다는 박래현은 이때부터 출구를 모색하며 실험적인 작업을 했다. 한국화의 현대화를 추구하며 입체파에서 출구를 찾았는데, 이 시기 박래현의 그림은 물론 김기창의 그림에서도 입체파적인 경향이 보이는 것이 흥미롭다.

대상을 해체하고 재구성한
혁신의 한국화가

〈이른 아침〉은 이른 아침에 광주리에 과일을 이고, 손에는 계란 꾸러미를 들거나 닭을 들고 시장에 물건을 팔러 가는 아낙들을 그린 그림이다. 〈노점〉 역시 아이를 업고 안은 채 생선, 옥수수 등을 파는, 생활력 강한 아낙을 소재로 삼았다. 전쟁 직후 한국의 풍속화이지만 박래현은 여인들의 신체를 늘어뜨리고 피부를 갈색조로 칠하는 등 다소 이국적인 이미지를 만들어냈다. 입체파의 창시자 파블로 피카소가 추구한 다시점의 적용까지 가지는 못했지만, 대상을 해체하고 재구성하는 형식은 기존의 한국화에서는 볼 수 없던 혁신이다. 큰 상을 거푸 받음으로써 박래현이 불면의 밤을 보내며 한국화의 현대화를 모색한 노력은 빛을 봤다. 사회적으로 인정받은 그는 1961년, 국전 심사위원에 올랐다.

같은 해 박래현은 남편과 함께 참여한 백양회에서 다른 동양화가들과

함께 해외 순회전에 참여했다. 그 전시를 계기로 두 사람은 아시아, 미국, 유럽, 아프리카를 여행했다. 이때 박래현은 미국에 부는 추상화의 물결을 보며 미래의 미술이 추상에 있음을 확신했다. 박래현은 열정을 불태우며 1962년부터 추상화의 길을 개척한다.

1960년대 초반에는 당대 한국 화단을 휩쓴 앵포르멜의 영향을 받아 번지기 기법의 색채 추상을 선보였다. 그리고 1960년대 후반에 들어서는 점점 독자적인 조형 언어를 구축하며 '띠 추상' 시기를 열었다. 구불거리는 갈색 띠가 화면 전체를 채우고, 그사이를 강렬한 붉은색과 검은색이 메우고 있는 추상화 연작이었다. 중남미 고대 미술에서 영감을 얻어 마치 인간이 남긴 고고학적 유산의 상징을 그린 듯한 이 연작은 실험적인 측면에서 남편 김기창을 앞섰다.

화단에서는 박래현의 이 연작들을 '《엽전》시리즈' '《맷방석(짚으로 짠 둥근 방석)》시리즈'라고 불렀다. 한국의 1호 미술 기자로 불리는 이구열은 박래현이 아메리칸 원주민들의 생활 도구와 직물의 디자인, 그리고 중남미 원시 미술에서 힌트를 얻고, 여기에 다시 한국의 엽전이나 가면과 같은 서민적인 전통을 결합한 것이라고 설명한다. 남편 김기창은 1966년 부부전이 열렸을 때 기존 화풍과는 완전히 다른 추상 그림을 선보인 부인의 신작에 대해 기자가 묻자 이렇게 답했다.

"내 아내의 그림은 엽전과 맷방석에서 아이디어를 얻어 그린 것이라오."

하느님이
잠시 보내준 천사

　　박래현의 추상화를 한국적인 것과 연결 지어 해석하려던 경향은 당시 박정희 정권하에서 민족주의와 한국성이 강조되던 사회적 분위기 속에서 박래현을 치켜세우려는 의도에서 나왔을 것이다. 그럼에도 이는 결과적으로 세계로 열린 박래현의 예술 세계를 민족주의 안에 옭아매는 결과를 낳았다. 그 때문일까. 박래현은 지금 한국 추상화를 대표하는 박서보, 이응노, 서세옥, 정상화 등 남성 화가들과 전시를 함께했지만, 안타깝게도 사람들은 대부분 추상화가 박래현을 기억하지 못한다.

　　처음으로 돌아가 아이 넷 둔 주부 화가가 감행한 미국 유학 이야기를 더 해보자. 독립선언 같은 그 일이 1960년대에 일어났다는 게 놀랍다. 1967년의 일이다. 박래현이 상파울루 비엔날레 한국 대표단으로 참가하게 돼 부부는 함께 브라질에 갔다가 중남미 여행을 마치고 미국 로스앤젤레스를 거쳐 뉴욕으로 갔다. 둘은 미국에서 1년 이상 체류하며 함께 작업했다. 부부의 세계여행은 자주 있는 일이었다. 그런데 이번에는 아내 박래현이 평소 꿈꾸던 미국 유학의 꿈을 이루겠다며 뉴욕에 혼자 남아 판화 연구를 하겠다고 선언했다. 그렇게 1969년 6월 김기창만 귀국했고 이후 두 사람은 5년 동안 서로 떨어져 지내야 했다. 박래현은 뉴욕 프랫그래픽센터와 밥 블랙번 판화연구소에서 에칭, 메조틴트, 석판화 등 다양한 판화 기법을 익히고 수공예적인 태피스트리 작업을 실험했다.

　　화선지의 속박에서 벗어난 박래현은 날개를 단 기분이었을 것이다. 마침내 아내와 엄마라는 무거운 짐도 벗어 던지고 얻은 금쪽같은 자유를 허비할 수 없어 끼니조차 잊으며 치열하게 작업했다. 박래현은 1974년 귀국

했는데, 그때 발견한 암과 싸우다 1976년에 세상을 떠났다. 그런 아내를 두고 김기창은 이렇게 말했다고 한다.

"우향은 가난하고 외로운 벙어리 총각이 불쌍해서 도와주라고 하느님이 잠시 내려보냈다가 데려간 천사야!"

부부가 쏘아 올린
한국화의 현대화

박래현이 입체파에서 추상화로 나가며 모더니즘을 향해 한껏 자신을 밀어 올릴 때 김기창의 회화 세계는 어떤 변화를 겪었을까. 전술했듯이 두 사람은 6·25전쟁을 거치며 함께 입체파의 영향을 받았다. 하지만 김기창은 다시 구상으로 돌아가 1950년대 중반 들어 싸우는 소, 격렬하게 달리는 군마, 수백 마리 참새 떼를 소재로《투우》《군마도》《군작》연작을 선보였다. 한국화가 갖는 기운생동의 붓질이 잘 발현된 화풍인데, 가정의 안정 속에 예술가로서 아내와의 경쟁이 한껏 달아오르기 시작할 무렵 이런 화풍이 탄생했다. 그중 〈군마도〉는 이건희·홍라희 컬렉션에 포함된 작품으로, 치켜든 목, 뒤틀린 몸뚱이 등 근육의 움직임과 나부끼는 말갈기와 말꼬리 털 역시 붓질 몇 번으로 과감하게 끝냈다. 말의 앞모습, 옆모습, 뒷모습을 골고루 보여주면서도 일획의 붓질로 역동성을 표현해 '한국화의 교과서'라는 평가를 듣는 그림이다.

멀리 태평양 건너 미국에서 혼자 미술 공부를 하는 독한 아내의 열정에 자극을 받은 걸까. 1970년, 운보는 56세의 나이에 변신을 시도하며 현대화랑에서 가진 개인전에서 청록 산수를 처음으로 선보였다. 산수를 청색과 녹

김기창, 〈군마도〉°, 1955, 종이에 수묵 채색, 205×408.2cm,
국립현대미술관 소장

색을 주조 색으로 해서 그리는 청록 산수는 중국 당나라에서 탄생한 기법
으로, 조선으로 건너와 구한말 크게 유행했다. 운보는 전통적인 청록 산수
를 현대적 미감에 맞게 청신하게 그려냈고, 이 작품은 시장에서 엄청나게
인기를 끌었다.

　또 아내가 세상을 떠나기 1년 전인 1975년부터 민화풍의 '바보 산수'를
그리기 시작했다. 못 그린 그림 같은 민화에서 영감을 얻은 운보는 군마도
에서 보여준 놀라운 사실 묘사의 기량을 버리고 일부러 대상을 평면적으
로 해체했다. 바보 산수는 표현의 소박함과 분방함으로 사람들의 긴장감
을 녹여서 그런지 그것대로 사랑을 듬뿍 받았다.

박래현, 〈탈〉°, 1958, 종이에 채색, 224×122cm,
국립현대미술관 소장

다시 조명되는 추상화가
박래현

당대 한국 화가들 사이에서 '한국화의 현대화'는 시대적 과제였다. 남편 김기창의 작품과 비교해보더라도 박래현처럼 혁신을 한 작가는 없었다. 재료 측면에서 종이와 전통 채색 안료를 사용했을 뿐이었다. 하지만 박래현은 그때까지 전혀 보지 못한 추상의 세계를 만들어냈다.

강렬한 붉은색을 바탕 삼아 동전 꾸러미 혹은 인간의 창자, 동굴 속 종유석을 연상시키는 파이프가 구불구불 이어진 형상은 때 묻지 않은 고대의 땅으로 우리를 초대하는 것 같다. 박래현의 추상화가 미술 시장에서 주목을 받은 것은 2020년 국립현대미술관 덕수궁관에서 탄생 100주년을 기념해 열린《박래현, 삼중통역자전》이 계기가 됐다. 이 전시에 대중이 잘 몰랐던 추상화들이 대거 나왔던 것이다.

이번에 기증된 이건희·홍라희 컬렉션에서 박래현의 작품은 총 8점이다. 이 가운데 추상화 작품은 없다. 대신 입체파적 실험을 했던 시기인 1950년대의 〈탈〉과 〈밤과 낮〉이 기증되었다. 또 박래현이 도쿄에서 유학하고 있던 22세에 그린 〈여인〉이 컬렉션에 포함돼 있다.

1941년 〈부인상〉으로 조선미전에 당선된 이후 제작된 〈여인〉은 그의 초기 작품의 경향을 보여준다. 박래현은 〈여인〉에서 한복을 입고 의자에 앉은 여인의 뒷모습을 섬세하고 사실적으로 그렸다. 신체의 동작과 옷의 주름을 전통적인 선묘로 표현한 이 그림은 단아함의 정수를 보여준다. 올올이 빗어 넘겨 쪽진 머리, 한복의 무늬와 주름의 음영에 섬세함이 한껏 살아 있다. 그러면서도 정면이 아니라 뒷모습을 잡은 구도, 하늘색 옷과 검은 머리카락의 선명한 대비, 배경을 생략한 채 인물 자체에 포커스를 맞춰 색면

박래현, 〈작품〉°, 1971, 캔버스에 털실·스테인리스스틸, 124×119cm,
국립현대미술관 소장

으로 처리하는 방식에서 박래현의 과감한 면모가 읽히기도 한다.

윤범모 국립현대미술관장은 "한국 근대 화가의 작품 가운데 일제강점기에 그려진 건 거의 남아 있지 않다. 이건희 컬렉션을 통해 박래현의 1940년대 초기 작품이 기증돼 근대 미술 연구에 큰 보탬이 될 것"이라고 말했다.

연구자, 평론가, 컬렉터의
욕망을 건드리는 그림

박래현의 추상 작품은 몇 년 전 한국국제아트페어에서 세계 톱 갤러리인 페이스 갤러리 부스에 걸렸다. 박래현의 추상화 작품이 마침내 세계를 향해 웅비하는 것 같아 기분이 좋았다.

국가에 기증된 이건희·홍라희 컬렉션 가운데 지금 시대에 새롭게 주목받는 《엽전》《맷방석》 시리즈는 없다. 이건희·홍라희 컬렉션에 박래현의 추상화 작품이 한 점도 없다는 것은 못내 아쉽다. 다행히 박래현이 미국에 체류하던 시절에 재료 실험을 하던 추상 작품이 포함돼 아쉬움을 달랠 수 있다. 캔버스에 동전처럼 동그란 스테인리스스틸을 부착하고 털실을 짜넣어 무채색의 기하학적 무늬를 만들어내는 한편 가장자리에는 수술을 늘어뜨려 태피스트리처럼 보이는 독특한 작품이다. 여성주의적으로도 해석될 여지가 있는 작품이라 미술평론가로서 언젠가 관련 글을 쓰고 싶은 마음이 꿈틀댄다. 진짜 컬렉터는 이렇듯 좋은 작품을 소장하고 공유함으로써 연구자나 평론가의 욕구를 자극한다.

미술사의 빈자리를 메운
희귀 컬렉션

김종태

작품이 단 네 점만 전해지는 위대한 화가

김종태, 〈사내아이〉°,
1929, 캔버스에 유채, 43.7×36cm,
국립현대미술관 소장

대학원에서 미술사를 공부할 때 16세기 이탈리아 화가이자 미술사가인 조르조 바사리를 알게 됐다. 바사리는 레오나르도 다빈치에서 미켈란젤로까지 르네상스 시대를 대표하는 화가에 관한 책인 『르네상스 미술가 평전』(한길사, 2018)을 썼다. 역사는 바사리를 '최초의 미술사'를 저술한 사람으로 기억한다. 나는 그 책을 읽으며 저자가 당대 천재 화가들에게 보낸 엄청난 찬사와 문장의 비유에 탄복했다. 다빈치를 평가하며 쓴 아래 문장이 그 예다.

"가장 위대한 재능의 비가 하늘에서 내려와 어떤 초자연적인 이유로 한 사람만을 흠뻑 적신다면 그는 레오나르도 다빈치다."

이 문장을 보며 생각했다. 만약 르네상스기 이탈리아가 아니라 일제강점기 조선에서 가장 위대한 재능의 비를 흠뻑 맞은 이가 있다면 그는 김종태 (1906~1935)일 것이라고.

단 네 점,
요절한 천재 화가의 작품들

김종태는 화가로서 천부적인 재능을 타고났다. 천부적 재능을 가진 사람이 갖기 쉬운 안하무인의 태도, 무절제, 기행과 독설

역시 타고났다. 그 선천적 특질들이 김종태라는 재능 넘치는 화가의 삶에 극적인 요소를 더했다. 죽음도 그런 요소 중 하나였다. 김종태는 29세에 세상을 등졌다. 타지에서 개인전을 하던 중 장티푸스에 걸려 어이없는 죽음을 맞았다. 하늘이 준 재능이 늦봄의 목련꽃처럼 툭 져버렸다.

그는 결혼하지 않았고 유족도 없었다. 때문에 생전 천재적인 붓질로 쓱쓱 그린, 100점도 넘었을 작품이 여기저기 흩어져버렸다. 이는 김종태와 쌍벽을 이루며 '조선 제일의 양화가'로 불린 후배 이인성과 대조된다. 이인성 역시 젊은 나이인 39세에 요절했지만, 자식들 덕분에 보존된 작품이 많은 편이고, 지금도 대중에게 관심을 받고 있다. 그에 비해 현재 전해지는 김종태의 작품은 겨우 4점이다. 그 4점의 그림만이 요절한 천재 화가의 존재를 증명하고 있다.

그 귀한 4점 중 한 점이 이건희·홍라희 컬렉션에 포함돼 국가에 기증되었다. 그 작품은 2021년 국립현대미술관 서울관에서 열린《이건희 컬렉션 특별전: 한국미술명작》에 전시되어 관람객들의 사랑을 받았다. 작품 제목은 〈사내아이〉다. 초록 저고리에 남색 조끼를 입은 그림 속 사내아이가 근심 하나 없는 표정으로 낮잠을 잔다. 단잠에 빠진 듯 고개가 왼쪽으로 기울었다. 사랑스러운 아이의 자세를 바라보고 있자면 금방이라도 쌔근쌔근 숨소리가 들릴 듯하다. 상반신을 가슴께부터 잡아 아이 표정에 집중케 하는 대담한 구도, 색을 최소한으로 쓴 단순미, 넓은 붓을 써 시원스레 붓질하는 방식, 배경을 극도로 제한해서 인물을 돋보이게 한 수법 등에서 작가의 독창성이 보인다.

이 작품은 김종태가 최초의 파리 유학파 화가인 선배 이종우의 아들을 모델 삼아 그렸다고 한다. 유화로 그렸지만, 유화 방식처럼 여러 번 덧칠하지 않았다. 오히려 수채화처럼 한 번의 붓질로 대상의 특징을 포착해냈다.

이런 능력은 대상의 특징을 단번에 파악하는 동물적인 감각이 없고서는 불가능하다. 수채화처럼 맑고 투명한 느낌을 주는 이 화법에 시대를 초월한 찬사가 쏟아진다. 이건희와 홍라희 부부도 이 작품을 아주 아꼈다고 한다. 그래서 이 작품이 기증 목록에 포함된 걸 안 한 미술계 인사는 "실무자가 실수해서 잘못 섞여 나온 게 아닌가 생각했다"라고 웃으며 말했다.

독학 아마추어,
조선 제일의 양화가가 되다

김종태 역시 수많은 당대 화가처럼 조선미전이 낳은 스타였다. 일제강점기에는 1922년부터 조선총독부가 주최한 조선미전이 화가로 출세할 수 있는 거의 유일한 등용문이었다. 조선미전은 회를 거듭할수록 언론에 크게 소개되었다. 기자가 작가 작업실을 탐방하고, 전시 리뷰를 내기도 했다. 조선미전의 당선 여부는 갈수록 세간의 주목을 끌었다. 당시 조선미전에서 입상하기란 하늘의 별따기였다. 특히 서양화 부문은 더욱 치열했다. 대부분 조선으로 건너온 일본인 화가와 조선인 일본 유학생이 참가하는 부문이었기에 유학 경험 없는 조선인이 당선되는 일은 여간 어려운 게 아니었다. 나혜석·이인성·이중섭·천경자 등 당시 당선된 근대 유명 화가들이 모두 일본 유학파일 정도니 말이다.

김종태는 그 치열한 서양화 부문에서 유학은커녕 정규 미술 교육조차 받은 적 없이 입선했다. 20세 때인 1926년에 〈자화상〉으로 처음 입선했고, 이후 1927~1933년까지 한 해를 제외하고 여섯 차례 연속 특선했다. 미술 교육은 연속 특선을 기록하던 1930년, 일본에 잠시 유학해 조선미전 심사

위원을 지냈던 일본인 화가의 지도를 받은 게 전부였다. 또한 김종태는 일본에 가서 이과전에 출품하기도 했다. 이과전은 일본 정부 주최 공모전인 문부성전람회에 반기를 들고 민간에서 개최한 공모전이다. 거기서도 입선했다. '조선 제일의 양화가'라는 호평을 들은 때가 그때다.

그즈음 총독부는 조선미전에 참여하는 미술인이 급증하자 미술인 사이에 위계를 두기 위해 1935년 14회 조선미전부터 추천 제도를 신설했다. 김종태는 서양화 부문에서 한국인 최초로 추천작가에 추대됐다. 김종태에 이어 이인성, 심형구, 김인승 등이 추천작가 반열에 올라 조선미전의 스타가 되었다. 대부분이 유학파였고, 독학 아마추어 출신은 김종태뿐이었다.

김종태의 성장 과정과 가족 관계는 베일에 싸여 있다. 김포에서 태어나 보통학교를 마치고 서울로 상경해 사범학교에 다녔다. 이후 경성의 주교공립보통학교에서 잠시 교사로 일했다는 사실만 전해진다. 함께 교사 생활을 했던 동료 화가이자 미술 비평가인 윤희순에게 쓴 편지에는 이렇게 적혀 있다.

"어려서 출가를 하였지요. 어머니의 주장으로. 그것이 일곱 살 때입니다. 나는 모든 과거를 매장한 지 오래입니다. 가정이 어디 있으며 가족이 어데 있습니까."

1927년 6회 조선미전에서 〈어린이〉라는 표제로 소년을 그린 유화가 일약 특선이 되어 스포트라이트를 받은 당시 신문에 밝힌 소감은 "교편을 잡고 있는 탓에 그림 연구 시간이 없어서 이번 작품도 겨우 20분 내외의 짧은 시간에 그렸다"였다. 그럼에도 특선을 한 것이다.

유화를 단번에 쓱쓱 그리는 붓질은 정규 미술 교육을 받은 화가라면 상상도 할 수 없는 일이다. 당시 대부분의 화가는 서구의 조형 방식을 모방하기 급급했다. 오히려 독학파인 김종태만이 그런 흐름에서 벗어난 개성적인 표현을 했다.

서구의 어느 사조를 떠올리게 하는 유학파 화가들의 그림과 달리 그는 어떤 제도 교육의 구속도 없이 '조선의 색깔' '조선의 얼굴'을 표현했다. 이건희·홍라희 컬렉션에 포함된 〈사내아이〉도 둥그스름한 얼굴과 한국의 여름 산이 떠오르는 초록과 남색 조합의 의복이 눈에 띈다. 이 작품의 소재와 구도, 색상은 같은 해에 그린 〈노란 저고리〉와 짝을 이루는 듯하다. 〈노란 저고리〉 속 소녀는 소년과 달리 정면을 응시하고 있지만, 상반신을 클로즈업한 과감한 구도는 비슷하다. 노란 저고리와 붉은 옷고름의 대비는 개나리꽃 핀 봄날 풍경처럼 정겹다.

조선적인, 너무나 조선적인 회화

쟁쟁한 유학파를 제치고 내리 특선을 하며 이십 대에 스타가 됐으니 김종태의 행태에는 거칠 게 없었다. 어느새 그의 오만한 태도와 기행, 낭비벽이 입길에 올랐다. 그래도 처세는 좋았다. 당시에는 미술 교사가 다른 과목도 가르쳐야 하는 규정이 있었는데, 근무하던 학교 교장의 배려로 미술만 담당하는 특혜를 받았다. 그러나 그 교장도 김종태를 오래 두둔하진 못했다. 김종태가 교사 월급의 절반을 점심 외상값으로 쓰고, 이를 메우려고 학생들에게 받아둔 월사금까지 써버렸기 때문이었다. 그 길로 학교에서 쫓겨난 김종태는 별다른 직업 없이 친구들 집을 전전하며 살았다. 직업을 잃었음에도 물 마시듯 양주를 마셔댔고 호기롭게 인력거를 탔다. 그는 한 번 판 그림을 주인에게서 빌려와 되파는 이중 판매까지 했다.

김종태, 〈노란 저고리〉, 1929, 캔버스에 유채, 52×44cm,
국립현대미술관 소장

　부잣집 아들인 화가 이승만은 평소 김종태, 윤희순과 삼총사처럼 지냈
기에 김종태를 한때 자기 집에 머물게 했다. 그는 그 시절을 회고한 회고록
『풍류세시기』(중앙일보·동양방송, 1977)에서 "(김종태는) 생활인으로는 정상적
이지 않은 사람이었지만, 그림 그릴 때만은 태도가 돌변해 다른 사람이 되
곤 했다"라고 썼다.
　그런 성격이었기에, 김종태는 다른 화가의 작품을 비판할 때 앞뒤를 고
려하지 않고 독설을 내뱉었다. 일본 유학생 출신이자 선배 화가인 이종우

가 파리 유학을 떠나 현지 공모전에 당선되어 귀국 개인전을 했을 때였다. 모두가 그의 금의환향을 반기며 감탄사를 연발했다. 하지만 김종태는 "파리를 알 수 있을 만큼 파리의 기분을 잘 내어놓았다고 하겠다. 그러나 조선인 작가로는 조선의 고유색을 가져야 할 것이다"라고 일침을 가했다. 김종태는 1935년 조선미전 최고상을 받은 이인성의 〈경주산곡〉에 대해서도 "새 새끼와 같은 아이의 얼굴에 미개인의 모습이 여실히 드러났으니 그것을 조선의 로컬이라고 할까. 조선 색을 낸다고 과거의 빨간 진흙 산을 그려야 하는 것은 대단한 인식 부족으로, 신조선은 녹색화하여 그러한 골동산(骨董山)은 볼 수가 없다"라고 꼬집었다. 조선은 미개국, 일본은 선진국으로 보는 일본인의 제국주의적 시선이 작품에 반영되어 있음을 비판한 것이다.

이런 독설은 김종태가 작품 속에서 일관되게 추구한 것이 무엇이었는지 짐작할 수 있게 한다. 당대 최고의 미술 비평가 김용준으로부터 "누가 봐도 '저건 조선인의 그림이군' 할 만큼 조선 사람의 향기가 나는 회화"라고 칭찬받았던 사람이 바로 김종태였다. 그런 그가 1935년 평양에서 개인전을 하던 도중 장티푸스에 걸려 급사한 일은 한국 미술사의 큰 별이 별안간 진 것과 같았다. 일제강점기에 미술을 시작한 화가 중 김종태만큼 개성 넘치는 화가는 없었다고 말해도 무방하니 말이다.

이 책을 쓰며 김종태의 〈사내아이〉를 보고 또 보았다. 그의 황당하고 때이른 죽음에 비통한 마음이 들어서였다. 역사에 만약은 없지만, 그가 계속 살아 있었더라면 한국 미술계에 '김종태 키즈'들이 등장해 서구에 물들지 않은 독자적인 화풍을 일으키지 않았을까. 눈 밝은 이건희도 틀림없이 〈사내아이〉를 보며 그런 안타까운 심정이 들었을 것이다.

나혜석

시대를 앞서간 비운의 페미니스트 화가

나혜석, 〈화령전 작약〉°,
1930년대, 패널에 유채, 33.7×24.5cm,
국립현대미술관 소장

나혜석(1896~1948)은 이십 대 때부터 식민지 조선의 언론을 장식한 스타였다. 그는 한국 근대기 최초로 일본으로 유학 가 서양화를 전공한 여성 화가였다. 일본 도쿄여자미술전문학교(현 도쿄여자미술대학) 시절에는 미술학도이면서 소설 「경희」(1918) 등을 발표해 김명순과 한국 최초의 여성 소설가 자리를 다투며 문필가로 이름을 알렸다. 그는 열 살 연상인 변호사 김우영과 결혼해 신혼여행을 떠난 후 대중 매체 스타가 되었다. 신혼여행 중 죽은 옛 애인의 묘소를 찾아 비석을 세운 일이 화제가 된 것이다. 어떻게 된 일일까.

여성화가 최초의 개인전
그리고 세계 여행

교토대학 법학부를 나온 김우영은 첫 아내와 사별한 뒤 나혜석에게 6년에 걸쳐 구애했다. 나혜석은 그의 구애를 받아들이는 대신 자신의 죽은 옛 애인을 위해 비석을 세워달라고 요구했다. 나혜석은 그 외에도 여러 조건을 내밀었다. 결혼해서도 그림을 계속 그리게 해줄 것, 전처의 딸·시어머니와 별거할 것 등의 사항이 나혜석이 내민 결혼서약서에 담겨 있었다. 당시는 전근대의 가부장적 문화가 면면히 흐르던 시대였기

나혜석, 〈김우영 초상〉, 1928, 캔버스에 유채, 54×45.5cm,
수원시립미술관 소장

에, 나혜석의 행보는 세상 사람들의 가십거리가 되기에 충분했다.

결혼 조건으로 걸 정도로 나혜석의 그림을 향한 마음은 대단했다. 결혼이
라는 현실적 제약도 그의 열정을 꺾지 못했다. 결혼 이듬해인 1921년, 그는
만삭의 몸으로 여성 서양화가 최초의 유화 개인전을 열었다. 서울에서 열린
최초의 개인전인 동시에 한국에서는 1916년 평양에서 개최한 김관호의 유
화 개인전에 이어 두 번째였다. 70점의 유화를 선보인 전시회는 장안의 화
제가 되었다. 전시된 그림 중 20점이 고가로 팔렸다. 언론은 나혜석의 작품
중 〈신춘〉이 거금 350원에 팔렸다는 기사를 내보냈다.

1922년, 조선미전이 출범했다. 당시의 야심 찬 화가들이 그랬던 것처럼

나혜석, 〈나부〉, 1928, 캔버스에 유채, 62×46cm,
수원시립미술관 소장

나혜석도 꾸준히 작품을 출품했다. 1회부터 1932년 11회까지 총 18점을 출품해 입선과 특선을 거듭했다.

1927~1929년에는 남편 김우영과 부부 동반 세계 여행을 갔다. 조선 여성 중 최초였다. 돌아온 나혜석은 귀국전을 열었다. 그렇게 나혜석은 생전 300점 이상의 작품을 발표했다.

그런데 그 많은 작품은 다 어디로 간 걸까. 현존하는 작품은 20여 점, 이 가운데 출처가 확실한 것은 수원시립미술관이 소장한 〈나부〉〈김우영 초상〉〈학서암 염노장〉 등 10여 점 정도다.

파리 여행을 떠나기 전에 나혜석은 '내게 늘 불안을 주는 네 가지 문제'

를 꼽았다. 첫째, 사람은 어떻게 살아야 잘 사나. 둘째, 남녀 사이는 어떻게 살아야 평화로울까. 셋째, 여자의 지위는 어떠한 것인가. 넷째, 그림의 요점은 무엇인가. 이처럼 그림은 나혜석의 삶에서 소설보다도 우선순위였다. 하지만 그가 생전 발표한 글들은 온전히 살아남아 '글 쓰는' 나혜석을 현대에 생생히 살려냈으나, 불행히도 생전 발표한 그림 대부분은 실물이 제대로 전해지지 않는다. 그래서 '그림 그리는' 나혜석의 모습은 흐릿하게 남았다.

다행히 이건희·홍라희 컬렉션에 포함된 〈화령전 작약〉이 국가에 기증돼 화가 나혜석의 윤곽을 살리는 데 조금이나마 기여했다. 국립현대미술관은 2021년 《이건희 컬렉션 특별전: 한국미술명작》에서 〈화령전 작약〉을 선보였다.

전시장에 걸린 〈화령전 작약〉은 말년 나혜석의 처지처럼 외로워 보였다. 후배 백남순의 병풍 형식 유화 〈낙원〉이 가로 3.7미터짜리 대작이라 그 옆에 걸린 A4용지 크기 〈화령전 작약〉은 초라해 보이기까지 했다. 백남순은 우리나라 최초로 파리 유학을 간 여성 화가였지만, 근대사가 낳은 개인적 비극으로 그림 작업을 접고 마침내는 미국으로 이민을 가면서 한국 미술계에서 잊혔다. 하지만 이건희가 기증한 이 대작이 백남순을 다시 한국 미술계로 불러냈다.

나혜석 역시 화가로서 제대로 조명되지 못했다. 여성 선각자, 선구적 페미니스트로 끊임없이 호명됐음에도 말이다. 불행의 씨앗은 조선 여성 첫 세계 일주기를 남긴 1927년에 시작됐다. 나혜석의 남편 김우영은 1923년 만주 안동현 부영사가 됐다. 김우영의 임기가 끝나자 일본 외무성은 벽지 근무를 마친 그에게 위로 출장 명목으로 구미 시찰 여행을 보내줬다. 아내 나혜석도 남편의 출장에 동행했다.

젖먹이를 포함해 어린 세 자녀를 시어머니에게 맡기고 구미 여행길에

오른 나혜석은 화가로서 야망에 부풀었다. 프랑스 파리 루브르박물관, 이탈리아 피렌체 우피치미술관, 스페인 마드리드 프라도미술관, 미국 워싱턴 스미스소니언미술관 등을 누볐다. 그곳에서 나혜석은 서양 미술사에 이름을 남긴 대가들의 작품을 보며 영감을 얻고 자극을 받았다. 특히 8개월 동안 체류한 파리에서 비시에르라는 화가가 지도하는 미술연구소에 나가 야수파와 입체파를 새롭게 접했다. 한편 나혜석은 남편이 자기 전공인 법학을 연구하기 위해 베를린에 체류하는 사이 파리에서 최린과 불륜을 저지르기도 했다.

한국 여성운동의 선구자, 화가 그리고 문장가

1929년 귀국 이후 나혜석은 질풍노도의 시기를 보내야 했다. 남편에게 불륜을 고백했고, 1930년 이혼을 통보받았다. 한 살에서 아홉 살 사이의 4남매와도 헤어져야 했다. 그때 나혜석의 나이 34세였다. 그는 1934년 최린을 상대로 위자료 청구 소송을 냈다. 동시에 그 유명한 「이혼고백서」를 잡지 『삼천리』에 기고했다.

"조선 남성 심사는 이상하외다. 자기는 정조 관념이 없으면서 처에게나 일반 여성에게 정조를 요구하고 또 남의 정조를 빼앗으려고 합니다."

소설 「경희」를 통해 페미니스트의 면모를 보인 나혜석은 그렇게 한국 여성 운동의 선구자가 됐다.

화가로서의 삶은 어떠했을까. 불륜과 이혼이 소문나며 사회적 지탄을 받았지만, 그는 화가의 길을 포기하지 않았다. 무일푼이 된 데다 자식까지

나혜석, 〈학서암 염노장〉, 1938, 캔버스에 유채, 72.7×60.6cm,
수원시립미술관 소장

빼앗긴 나혜석에게 그림은 생명줄이었는지 모른다. 1931년 봄, 제10회 조
선미전에 출품한 〈정원〉이 특선을, 〈작약〉과 〈나부〉가 입선을 했다. 〈정원〉
은 파리 체류 시절에 본 클뤼니미술관 정원을 사실적으로 묘사한 그림이
다. 고무된 나혜석은 금강산에 들어가 작품 제작에 몰두했다. 그러고는 여
세를 몰아 일본 최고의 관전인 도쿄 제국미술전람회(제전)에 그림을 출품

하기 위해 일본으로 건너갔다. 앞서 제10회 조선미전에서 특선한 〈정원〉과 〈금강산 삼선암〉을 냈다. 이 중 〈정원〉이 입선작으로 뽑혔다. 나혜석은 이 작품을 300원에 팔고 그 외 소품까지 팔아 총 1,400원의 수입을 올렸다.

〈정원〉이 특선하며 나혜석은 재기하는 듯했다. 사진 기자들이 한밤중에 자택에 들이닥치는 등 그는 다시 서울의 화젯거리가 됐다. 특히 제전 특선은 그의 조선미전 출품작을 혹평하던 평론가들을 한 방 먹였다. 당시 안석주는 "나혜석의 작품에서 백남순보다 신선미를 발견할 수 없다"라고 했고 김기진은 "안정감·실재감이 부족하고 데생의 오류와 작업에 진척이 없다"라고 지적했었다. 혹자는 아예 나혜석의 〈봄의 오후〉를 실패작이라고 혹평하기도 했었다.

용기를 얻은 나혜석은 이듬해에도 금강산 해금강에 머물며 그림을 그렸다. 2개월간 그림 30~40점을 그렸다. 그러던 어느 날, 묵고 있던 집에 불이 났다. 그는 자신이 그린 그림 중 겨우 10여 점만 건졌다. 충격 때문이었을까. 파킨슨병 증세가 나타나 손이 떨리기 시작했고, 보행이 불편해지는 등 건강이 악화됐다. 그럼에도 생활고를 해결하기 위해 나혜석은 신문, 잡지에 글을 발표했다. 『삼천리』에 1932년 말부터 이듬해 9월까지 구미 여행기를 연재했다. 첫사랑 최승구를 추모하는 글 「원망스런 봄밤」(『신동아』, 1933), 「날아간 정조」 「독거기」(『삼천리』, 1934) 등 거침없이 자전적인 이야기를 쏟아내기도 했다. 화가인 동시에 문장가였기에 가능한 일이었다.

나혜석은
나쁜 여자였을까

하지만 상황이 더 나아지지는 않았다. 1933년, 나혜석은 서울에 여성 미술가를 양성하기 위한 사설 학원을 개설했지만 운영에 실패했다. 이런 상황에서 1935년 서울 진고개(현재 충무로) 조선관 전시장에서 소품 200여 점으로 개인전을 했다. 하지만 불륜으로 이혼당한 화가 나혜석의 전시회에 미술계와 언론계는 더 이상 주목하지 않았다. 이후 그는 화가로서도 문필가로서도 공식 무대에서 사라졌다. 그리고 52세인 1948년에 행려병자 신세가 돼 세상을 떠났다.

이건희·홍라희 컬렉션인 〈화령전 작약〉은 나혜석이 이혼 이후 심신이 피폐해져 고향 수원에서 요양하던 1935년에 그린 것으로 짐작된다. 이 그림은 조선 임금 정조의 사당이었던 화령전과 그 앞에 핀 작약을 화폭에 담은 것이다. 화령전 기와지붕과 붉은색 대문이 크게 후경을 차지하고 화면의 앞면 절반에는 활짝 핀 작약이 날아갈 듯한 필치로 표현돼 있다.

하지만 나혜석은 당시 몸이 불편한 상태였다. 그래서인지 〈화령전 작약〉은 빨강과 초록의 강렬한 대비로 재기를 꿈꾸는 나혜석의 욕망을 보여주지만, 속도감 있는 터치는 어딘가 어눌하고 불안하다. 흔들리는 붓질에는 수전증의 영향도 있었을 것이다. 이 그림은 확실히 나혜석의 전작들과 다르다. 조선미전 도록 속 흑백 그림으로만 남아 있지만 '묘사'에 충실했던 초기작보다 거칠고 주관적인 '표현'이 강조된다. 〈화령전 작약〉에선 그의 불안·분노·욕망이 붓질에 요동치는 듯하다.

나혜석은 자식들에게 "어미는 선각자였느니라"라고 말했지만, 자녀들은 어머니를 부정했다. 막내 김건은 한국은행 총재 시절 기자의 질문에 "나

는 그런 어머니를 둔 적이 없다"라고 말했다. 자식들에게까지 각인된 '나쁜 여자'는 한국 사회가 나혜석에게 덧씌운 이미지다. 그 많은 그림은 나쁜 여자 이미지에 익사한 걸까. 〈화령전 작약〉은 심연에 가라앉은 한 예술가를 안타깝게 알리는 부표 같다.

백남순

독보적 스케일의 낙원

백남순, 〈낙원〉°,
1936, 캔버스에 유채, 173×372cm,
국립현대미술관 소장

"남순아, 우린 조선 미술사의 한 페이지를 장식할 인물들이야. 나랑 같이 파리에 살면서 그림을 그리자."

일본이 조선을 강점한 지 20년 가까이 흐른 1929년. 나혜석은 프랑스 파리 여행에서 유학을 하던, 여섯 살 어린 후배 백남순(1904~1994)을 만났다. 서울의 부유한 가톨릭 사업가 집안의 외동딸인 백남순은 1923년, 나혜석이 졸업한 도쿄여자미술전문학교에 입학했다. 하지만 1년도 다니지 않고 조기 귀국했다. 이후 백남순은 서울의 약현성당 부설 가명보통학교에서 교편을 잡았다. 동시에 그는 조선미전에 도전해 거듭 입선하며 한국의 2호 여성 서양화가로 확실히 자리매김했다.

꿈이 컸던 백남순은 거기서 만족하지 않았다. 수년 뒤인 1928년, 파리 유학을 감행했다. 그는 에펠탑 부근 수도원 기숙사에 들어가 지내면서 그랑 쇼미엘 아카데미에서 소묘 수업을 받았다. 이후 그는 스칸디나브 아카데미 등에 체류하며 미술 공부에 박차를 가했다. 당시 파리에는 일본인 화가는 300명이나 됐지만 식민지 조선의 화가는 백남순이 유일하다시피 했기에, 그는 그곳에서 화제의 인물로 떠올랐다.

한창 파리에서 공부하던 그는 나혜석을 만날 즈음 고국의 어머니가 위독하다는 전갈을 받았다. 귀국 여부를 고민하던 백남순에게 삼십 대 초반의 나혜석은 파리에서 함께 공부하기를 권했다. 남편과 장기 해외여행에 나서 파리에 체류하던 나혜석은 미술 유학생 신분의 백남순이 부러웠고,

자신도 현지에 계속 남아 그림 공부를 하고 싶었던 것이다. 나혜석은 "조선 미술과 역사를 빛낼 중책을 가진 몸이니 아내로만 생각하지 말아주시오"라며 남편 김우영에게 1년만이라도 더 있게 해달라고 간청했지만 남편은 빙그레 웃을 뿐이었다. 백남순까지 거들었지만 통하지 않았다. 결국 귀국길에 올라야 했던 나혜석은 파리에 남으려는 백남순에게 180도 태도를 바꿔 이런 말을 던졌다.

"여자가 그림은 그려서 무엇에 쓰게. 너도 시집이나 가라, 얘."

파리, 성공과 결혼
서울, 귀국과 실패

나혜석도 질투한 파리 유학파 백남순의 삶은 어땠을까. 그는 1930년《살롱 드 라 소시에테 데 아티스트 프랑세》의 공모전에서 〈누드〉로 입선했다. 또 다른 공모전에서 2점이 입선되는 등 백남순은 같은 해에 세 번이나 입선해 화가로서 성과를 올렸다.

또 나혜석의 '저주'대로 현지에서 만난 조선 청년과 사랑에 빠져 결혼했다. 상대는 당대 최고 엘리트 임용련이었다. 임용련은 3·1운동에 적극적으로 가담해 일본 경찰의 수배를 받자 중국으로 망명했다. 이후 임파(Phah Yim)란 이름의 중국 여권으로 미국으로 건너가 예일대학교 미대를 졸업했다. 그는 우수한 성적으로 유럽 미술 연구 장학금을 받아 파리로 갔고, 그곳에서 백남순을 만났다. 임용련은 일찍이 미국 유학을 갔던 백남순의 두 오빠와 친구 사이기도 했다. 둘은 현지에서 결혼식을 올리고 파리 근교 에르블레에 신혼집을 차렸다. 임용련은 그들이 살던 에르블레의 풍경을 유화로 그려

임용련, 〈에르블레 풍경〉, 1901, 하드보드에 유채, 24.2×33cm,
국립현대미술관 소장

행복했던 신혼 시절을 기록으로 남겼다. 이 작품은 현재 국립현대미술관에
서 소장하고 있다.

1930년 귀국한 두 사람은 서울 동아일보 사옥에서 부부전을 열며 화려
한 신고식을 치렀다. 부부가 함께 총 82점의 유화를 전시했다. 〈에르블레
풍경〉도 당연히 전시되었다. 〈에르블레 풍경〉은 그 많던 작품 중 유일하게
전해지는 것이다. 두 사람의 전시는 당대 최고 문화계 인사 춘원 이광수가
관전기를 남기는 등 큰 이슈였다. 그럼에도 당시 서울에는 유럽 유학파를
받아줄 번듯한 무대가 없었다. 남편 임용련이 평안북도 정주에 있던 오산
중학교 미술·영어 교사로 부임하자 백남순도 따라갔다. 전업주부로 지내
면서도 백남순은 화가의 꿈을 이어갔다.

격동의 현대사는 임용련·백남순 부부에게 특히 혹독했다. 부부는 광복 후 북한에 공산주의 정권이 들어서자 그림을 몽땅 이북에 둔 채 서울로 급히 탈출했다. 그때 챙겨오지 못한 그림들은 6·25전쟁 때 폭격을 맞아 전소된 것으로 전해진다. 임용련은 대한민국 정부 수립 후 서울세관 관장 겸 ECA(미국경제협조처) 세관 고문으로 재직하던 중 6·25전쟁을 맞았고, 집에 숨어 있다가 인민군에 끌려가 생사불명이 됐다. 남편을 잃은 백남순은 7남매를 이끌고 부산으로 피란을 떠났다. 이후 백남순은 붓을 꺾고 전쟁 고아를 돌보는 사회사업에 매진하다 1964년에 미국으로 이민했다. 그리고 한국 미술계에서 잊힌 존재가 됐다.

17년 만에 나타난 병풍
동서양의 낙원을 잇다

1981년, 『계간 미술』 여름호에 뉴욕에 거주하던 백남순의 인터뷰가 실렸다. 증발한 작가 백남순을 다시 미술계로 불러낸 이는 한국 최초의 미술 전문기자 이구열이다. 그가 중앙일보 뉴욕 특파원에게 백남순을 인터뷰하게 하여 기사가 잡지에 실리도록 주선했던 것이다. 기사의 제목은 「반세기 만에 뉴욕 화실을 공개한 첫 부부 화가 백남순 여사」였다. 미국으로 간 지 17년 만이었고 그의 나이는 77세였다.

인터뷰 기사가 나간 뒤 놀라운 일이 벌어졌다. 그 옛날 백남순이 일본 유학을 미처 마치지 못하고 돌아왔을 때 교편을 잡았던 보통학교 동료 교사 민영순이 우연히 기사를 본 것이다. 백남순의 절친한 친구이기도 했던 그는 의사와 결혼해 전남 완도로 가면서 백남순이 결혼 선물로 보내준 유화

를 가져간 터였다. 민영순은 몇 차례 이사를 다니면서도 한 살 많은 언니 백남순이 준 선물 그림을 소중하게 챙겼고, 덕분에 한강변 이촌동 아파트 뒷방에서 백남순의 병풍 그림이 나왔다. 그렇게 극적으로 세상에 모습을 드러낸 〈낙원〉은 백남순이 광복 전에 그린 그림 중 유일하게 현존하는 작품이다.

파격적인 700호 대작 〈낙원〉은 백남순의 작품 세계를 아낌없이 보여준다. 그는 이 그림을 셋째를 낳은 이듬해인 1936년에 그렸다. 이 작품은 이건희·홍라희 컬렉션에 포함되었다가 유족의 기증으로 대중에 공개되었는데, 2021년 국립현대미술관 서울관에서 열린 《이건희 컬렉션 특별전: 한국미술명작》전 전시장의 도입부를 큼지막하게 장식하며 국민들의 사랑을 받았다.

〈낙원〉은 일단 크기부터 관객을 압도한다. 그만큼 형식이 독보적이다. 지금까지 일본 유학파 1세대 화가의 작품 중 이런 작품은 없었다. 크기가 일제강점기 회화에서는 볼 수 없던 700호 대작인 것은 이것이 동양화의 8폭 병풍 형식을 취했기 때문이다. 주제 면에서도 동양의 병풍 그림에서 각광받던 주제인 무릉도원도(중국 문인들이 이상향으로 삼은 복숭아꽃 피는 마을을 그린 그림) 혹은 무이구곡도(주자학자들의 이상향인 주희가 머물던 계곡을 그린 그림)를 가져왔다. 거기에 서양화의 전통적 낙원인 아르카디아를 융합했다.

동서양의 회화 도상이 혼합된 풍경화(산수화)가 주는 느낌은 독특하다. 전통 산수화에서 차용한 폭포, 깎아지른 절벽과 산, 넘실대는 강 등이 화면 속에 장대하게 펼쳐진 가운데 서양의 집과 반라의 남녀가 다양한 자세로 배치돼 있다. 자세히 살필수록 더욱 독특한 소재들이 펼쳐진다. 야자수와 목욕을 준비하는 반라의 여인들, 아이와 엄마 등 서양화에서 봐온 이미지들이 화폭 안에서 동양적 소재와 절묘하게 어울린다. 캔버스에 유화 물감

으로 그렸으면서도 병풍 형식으로 장정했다는 점도 이색적이다. 표현 기법에서도 동서양을 융합한 것이다.

호방함의 이면에 존재한
워킹맘의 안간힘

국립현대미술관 서울관에서 처음 공개돼 한국 근대미술사 연구자들을 설레게 했던 이 그림을 눈앞에 둔 나는 흥분을 넘어 뿌듯했다. 같은 여성으로서 여성 화가가 1930년대에 이처럼 스케일이 큰 작품을 그렸다는 사실이 자랑스러웠기 때문이다. 백남순이 화가로 활발하게 활동하던 시절, 미술평론가 안석주는 이를 "상상도 못 할 남성적인 그림"이라고 평가했다. 당시 서양화를 그렸던 남성화가 중에서도 이런 대작을 그린 이는 없었던 듯하다. 그 호방함의 이면에는 여러 자녀를 둔 32세 주부가 그림을 포기하지 않으려 발버둥 친 안간힘이 녹아 있다. 또 일본 유학파들이 사실주의가 가미된 인상주의 화풍 일색으로 서양화를 그렸던 것을 감안하면 백남순이 이 그림 하나로 증명한 독창성은 놀라울 정도다.

〈낙원〉의 존재를 알려 한국 근현대 미술사의 한 공백을 메운 민영순은 7개월 뒤 또 놀라운 소식을 이구열에게 알렸다. "백남순 언니의 남편 그림이 틀림없어 보이는 작은 유화 하나가 뒷방 짐 꾸러미에서 나왔으니 와서 보라"는 것이었다. 그림 오른편 위에 'P. Yim 1930'이라는 사인이 있었다. 일제에 쫓겨 중국인을 가장했던 임용련의 작품이 틀림없었다.

"이곳은 바로 우리가 결혼하고 살던 에르블레입니다. 파리에서 기차로
40분 걸리는 근교입니다. 센강을 끼고 고요히 잠자는 듯한 아름다운 고

백남순, 〈낙원〉 부분

옥소읍에 별장지가 된 곳입니다. …… 이 그림은 우리가 살던 집 정원에서 내려다보이는 조망입니다."

미국에서 관련 소식을 전해들은 백남순도 감격했다. 민영순은 이 그림을 1982년에 국립현대미술관에 기증했다. 그리고 이건희·홍라희 컬렉션에 포함됐던 백남순의 〈낙원〉까지 기증돼 비운의 현대사에서 건져낸 프랑스 유학파이자 한국 첫 서양화가 부부인 두 사람의 귀한 작품들이 마침내 국민의 품에 안겼다.

백남순은 나혜석과 함께 한국 페미니즘 미술사의 첫머리를 장식하는 인물이다. 하지만 불우한 가정사로 그림 작업을 중단했고, 그렸던 그림도 묻혀 있었다. 잊혔던 백남순은 이제 이건희·홍라희 컬렉션의 〈낙원〉과 함께 미술사에 당당히 복귀했다. 백남순을 연구한 논문이, 책이 나혜석만큼 활발히 쏟아지기를 꿈꿔본다.

이대원

농원에 환희를 담은 화가

이대원, 〈농원〉,
1980, 캔버스에 유채, 112×162cm,
갤러리현대 제공, 개인 소장

환한 봄날의 과수원. 햇살이 대지에 화살처럼 내리꽂힌 듯 짧은 선묘가 반복되는 원색 화면에 생명과 환희가 출렁거린다. '한국적 표현주의 화가' 이대원(1921~2005)이 고향 경기도 파주의 과수원을 그린 《농원》 연작은 미술 시장 경매에서 꾸준히 인기를 누리는 스테디셀러다.

그림 속 농원은 봄이면 사과꽃과 배꽃이 흐드러지게 피고, 가을이면 붉은 사과와 누런 배가 주렁주렁 달리던 고향의 과수원이다. 주변에는 아름다운 연못과 나지막한 산이 있었다. 밝고 따뜻한 정기가 감도는 과수원. 이대원은 별세할 때까지 그 집을 소유했다. 서울에 살면서 휴식이 필요할 때마다 그 집에 찾아갔다. 그래서 그는 생전에 "나를 알려면 파주 농원에 가봐야 해"라고 말하곤 했다.

아버지의 반대로
화가의 꿈을 꺾다

일제강점기에 태어난 이대원은 청운공립보통학교에 다녔다. 미술반에 들어가 소질 있는 십여 명과 함께 방과 후 특별지도를 받았다. 그때부터 그는 미술을 전공해서 화가가 되고 싶다는 꿈을 키웠다. 조선미전에 입선한 적 있는 한국인 교사와 일본인 교사가 미술반을 지도했는

데, 특히 일본인 교사가 5학년이 된 이대원에게 유화를 권했다. 이에 이대원은 부친을 설득해 유화 도구 일체를 사서 일찍부터 유화를 시작했다.

1934년, 그는 경성제2고등보통학교에 진학했다. 이 학교의 미술 교사는 한국 첫 프랑스 유학파 화가 이종우와 도쿄미술학교 출신 일본인 사토 구니오였다. 특히 사토는 동시대 서구 미술인 입체주의와 피카소를 학생들에게 가르칠 만큼 개방적이고 진취적인 선생이었다. 그런 스승의 지도를 받으며 이대원은 1938년과 1939년 조선미전에 거푸 입선할 만큼 실력을 갖췄다. 그는 "지금도 기억에 남는데, 그것은 사토 선생이 미술 시간마다 한국 미술, 특히 공예의 우수성을 강조했던 일이다"라고 당시를 회상했다.

한국 근대 미술사의 한 페이지를 장식하는 장욱진·유영국·심형구·권옥연 등이 당시 경성제2고보 미술반 선후배였다. 그들처럼 일본에 미술 유학을 가고 싶었지만, 아버지의 반대가 거셌다. 그래서 이대원은 일제강점기 화가를 꿈꾸던 부잣집 자제들의 필수 코스였던 도쿄미술학교 등의 미대 근처도 가지 못한 독학파로 자라난다. 그래서인지 이대원의 그림에는 아카데미즘의 상투성에 젖지 않은 독창성이 있다.

이대원은 부친의 뜻대로 법학을 전공했다. 경성제국대학 법학부 졸업 후에는 기업가가 돼 극동기업을 창건했다. 하지만 효자의 심성도 미술에 대한 열정은 식히지 못했다. 그는 기업을 경영하면서도 일요일마다 그림을 그렸다. 그렇게 한동안 일요화가로 살던 이대원은 1957년, 동화화랑에서 첫 개인전을 가졌다. 그때부터 그는 선후배와 동료 들의 축하와 격려를 받으며 화가로 인생 2막을 살아가기 시작했다. 증권사에서 주식 중개인으로 살면서 취미로 그림을 그리던 일요화가 고갱이 35세에 화가의 삶을 살기로 결심한 것처럼 말이다.

이대원은 일요일마다 어떤 그림을 그릴 것인가, 하고 고민했을 것이다.

남들보다 출발이 늦었기에 그 고민은 더 깊었을 것이다. 개인전을 하기 1년 전인 1956년, 그는 하버드대학교 하계 세미나에 참석했다. 그리고 우연히 기숙사 같은 방에 머물던 독일의 저명한 시인이자 교수인 발터 횔러리의 알선으로 독일에서 반년 가까이 체류하게 되었다. 이때 이대원은 현지의 주요 미술관을 둘러보고 깨달음을 얻어 자신이 갈 길을 정했다. '한국적이 며 동양적인 고유성을 지닌 현대 회화를 창조하겠다'라고 결심한 것이다.

동양화 기법을
서양화로 번역하다

독일에서 돌아온 뒤 그는 당대 유명한 한국화가인 심 산 노수현의 문하에 들어가 서예를 배웠다. 조선시대 화가들이 그림을 익 힐 때 참고하는, 중국에서 건너온 화보인 『개자원화전』 속 교본을 혼자서 보고 따라 그리기도 했다. 유화를 그리는 화가가 서예를 배우고, 옛 중국 화보를 보고 임모(전통 회화의 학습법으로 따라 그리는 것)하는 작업 방식이 작 품 세계의 시작이란 점은, 다른 화가와 구별되는 이대원만의 특별함이다. 동양화 기법을 서양화에 적용한 그림은 그런 노력 끝에 탄생했다.

이대원은 동양화에서 나무와 산, 바위를 그릴 때 쌀알같이 작은 점을 겹 쳐서 찍는 기법인 미점준(米點皴)을 차용했고, 삼원법(고원·평원·심원 등 세 시 점이 합쳐진 풍경 묘사법)도 구사했다. 동시대 화가들이 항아리, 달, 매화 등 소 재주의에 그친 것과 달리 동양화의 기법을 서양화로 '번역'한 것이다. 그래 서 청전 이상범은 이대원의 작품을 "서양 물감으로 그린 동양화"라 불렀다. 서구의 한 비평가는 "화려한 색채를 추구하는 이대원 작품의 출발점에 수

이대원, 〈난초〉, 1966, 캔버스에 유채, 130×80cm,
갤러리현대 제공, 개인 소장

묵화의 세계가 있다는 건 놀라운 일"이라고 감탄했다. 바로 그런 시기의 작
품이 〈난초〉다.

　나는 〈난초〉를 보자 숨이 멎는 듯했다. 편견 혹은 고정관념이 사라지는
순간이었다. 이전까지 노랑, 빨강, 파랑, 초록 등 강렬한 원색의 선을 비 오
듯 내리그은 이대원의《농원》연작을 보면서 그 조형 방식을 한국적 표현주

의, 혹은 반 고흐의 꿈틀거리는 선의 변형 정도로만 생각했다. 서양화의 직수입이라고 봤던 것이다. 그런데 〈난초〉에서 쌀알처럼 점을 뿌려 이은 미점준 식의 토양 표현을 보니, 《농원》 연작이 실은 전통 동양화의 토양에 뿌리를 두고 뻗어 올라간 예술적 성취라는 걸 단박에 알 수 있었다. 동양화처럼 난을 치며 점점이 뿌린 점이 어떻게 이것을 서양화에 적용할 것인가 고민하고 고민하는 시간을 거치며 점점 길어져 선이 된 것이다. 그냥 선이 아니라 햇살이 내리꽂히듯 강렬한 선이 된 것이다. 그 선의 미학을 통해 《농원》에는 화가가 내면에서 끌어올린 생명의 환희가 분출한다. 그렇게 점이 선으로 바뀌면서 그의 그림은 조형적으로 완전히 환골탈태한다.

그동안 《농원》 연작에 깊이 숨어 있었던 동양성을 읽어내지 못했음을 한탄했다. 서양 물감으로 동양화를 구현하려 했던 늦깎이 화가 이대원의 치열하고 처절했을 고민 역시 읽어낼 수 없었던 나의 무지를 말이다. 이대원의 〈농원〉을 다시 보면서 한 작가의 작품 세계를 겉으로 보이는 시각적 이미지만으로 단정하는 것은 섣부르다는 진리를 다시 새기게 됐다. 이렇듯 연구자의 태도는 미술 작품을 제대로 감상하기 위해서도 필요하다.

《농원》 연작은 이대원이 평생 천착한 '서양화의 동양적 현대화'의 실험무대였다. 서양화의 점묘법을 연상시키던 점묘는 후기로 갈수록 선묘로 바뀌었다. 수묵을 연상시키던 가라앉은 색은 충만감과 환희가 넘치는 원색으로 바뀌었다. 선과 색이 주는 율동감, 그 율동감이 풍기는 환희가 《농원》 연작의 매력이다.

이 짧은 선묘의 겹침은 어디서 영감을 얻은 걸까. 일본의 다데하다 아기라 교수는 파주 농원에 있는 아틀리에를 찾아갔을 때 이대원이 조선 자수 컬렉션을 보여준 경험을 이야기했다. '자수'라는 단어를 그의 글에서 접했을 때 나는 무릎을 쳤다.

이대원, 〈북한산〉°, 1938, 캔버스에 유채, 80×100cm,
국립현대미술관 소장

'그래, 그것이구나!'

동양성을 어떻게 구현할 것인가, 끊임없이 고민했던 이대원이라면 자수에서 영감을 얻었을 가능성이 있기 때문이었다. 바느질을 통해 가는 실을 무수히 겹쳐서 면을 메우는 방식, 이대원의 회화에서는 그런 자수가 연상된다.

이대원의 탁월함은 이렇게 만들어낸 자신만의 길을 뚜벅뚜벅 걸었다는 점에 있다. 해방 이후 미술계가 국전 중심 제도권 작가들의 사실주의 미술과 재야 청년 작가들의 앵포르멜로 양분됐을 때 그는 어느 길에도 속하지 않았다. 1970년대 중반 이후 그가 몸담은 홍익대학교 교수들이 단색화(단색의 추상화)를 이끌 때도 그는 표현주의적인 구상 회화를 했다.

선과 색으로
생명력을 표출하다

세상은 그의 회화, 특히 〈농원〉을 사랑했다. 보고 있으면 삶의 에너지가 뿜어져 나오는 듯한 이 그림을 좋아하지 않기란 쉽지 않다. 1980년 군사쿠데타의 주범인 전두환의 집에도 〈농원〉이 걸려 있었다. 이건희·홍라희 컬렉션에 이대원의 작품이 포함됐음은 물론이다.

그런데 《이건희 컬렉션 특별전: 한국미술명작전》에는 놀랍게도 〈북한산〉이 나왔다. 〈북한산〉은 이대원이 경성제2고보 재학 시절인 1938년에 그린 작품이다. 학생 시절임에도 놀라운 색채 감각과 자유로운 붓놀림에서 탄탄한 기량이 엿보인다. 이대원은 뒤늦게 작품 활동을 시작한 아마추어 작가라고 깎아내릴 수 없는 기본기를 어릴 때부터 이미 갖추고 있었다. 언뜻 색면 같지만, 과감하게도 아주 굵게 그은 선을 중첩해 면을 만들었다. 특히 푸른 산의 색면과 보색인 붉은색으로, 붉은 산의 보색인 연두로 그린 산의 윤곽 등의 효과로 신령한 기운이 산에서 뿜어져 나오는 것만 같다. 이대원에게 선과 색은 형태를 재현하는 수단 이상이다. 그는 선과 색을 통해 '관조하는 산'이 아니라 '생명력 넘치는 산'을 표현했다. 학생 때부터 이미 표현주

의적 기질을 갖고 있었던 것이다.

기업가에서 화가로 전향한 초기에 수묵화를 닮은 유화를 그리며 동양적 실험을 하던 이대원이 끝내 원색의 에너지 넘치는《농원》연작으로 넘어간 것은 자연스러운 귀결 같다.〈농원〉에서는 선과 색을 통해 내면을 표출하는 표현주의, 색면을 통해 리듬과 즐거움을 표현하는 야수주의가 동시에 느껴진다. 1960년대 이후 동양화의 현대화를 모색할 때도 타고난 기질인 율동적인 선과 강렬한 색의 대비가 이어진 것이다.

이건희·홍라희 컬렉션에서 기증받은 이대원의 작품은 학생 때 그린〈북한산〉딱 한 점뿐이라고 국립현대미술관 담당자는 알려왔다.《농원》연작이 없어 아쉽지만,〈북한산〉이 주는 '보는 기쁨'이 커서 그 아쉬움을 상쇄하고도 남는다.〈북한산〉은 누구의 컬렉션에도 없는, 이건희·홍라희 컬렉션에만 있는 딱 한 점이기 때문이다.〈북한산〉은 유일할 뿐 아니라 그림 스타일 역시 당대 다른 어떤 화가에게서도 볼 수 없는 독특함이 있다. 컬렉터 이건희·홍라희도 그런 생각에 이 그림을 보며 기쁨에 젖지 않았을까.

전문적이면서 소박한
특이한 존재

이대원의 삶은 그림 속 선과 색처럼 환하다. 1959년부터 그는 한동안 상설 화랑인 반도화랑을 운영했다. 반도화랑이 위치한 반도호텔은 휴전 이후 서울로 환도한 정부가 외국 손님을 접대하는 공간으로 사용하기 위해 보수공사를 거쳐 1954년 개관했다. 원래 반도화랑은 아시아재단이 소유하고 김환기·장우성·윤호중·이대원 등 작가로 꾸려진 운

영위원회가 운영을 맡았지만, 작가들 간 화합이 잘 되지 않고, 적자를 면치 못해 이대원에게 운영권이 넘어갔다고 한다. 온화한 그의 태도에는 사람을 끌어당기는 힘이 있었다. 당시 화랑 직원으로 일했던 박명자 회장은 "이대원 선생은 인품이 좋아 주변에서 너도나도 반도화랑 회장으로 추천했다. 아주 멋쟁이고, 5개 국어를 구사하니 자연스럽게 그에게 넘긴 것"이라고 기억했다.

반도화랑에서 외국인에게 인기를 끈 것은 박수근의 그림이었다. 사람 좋은 이대원 사장은 외국인 컬렉터들을 이끌고 박수근의 창신동 자택으로 '투어'를 가곤 했다. 그 외에도 미국 컬렉터가 박수근에게 보내온 편지가 있으면 번역해주고, 영문 편지를 대신 써주는 등 도움을 아끼지 않았다고 한다.

이대원은 1965년부터 홍익대학교에 출강했고, 1967년에는 교수가 됐다. 하지만 미대를 나오지 않은 비주류에다 당시 유행하던 추상 미술이 아닌 구상 미술을 했기에 처음엔 외국 서적 강독 교수로 채용됐다. 그런 그가 화단의 중심에 우뚝 서게 된 계기는 1975년 현대화랑 개인전이었다. 반도화랑 점원이었던 박명자가 차린 현대화랑은 어느새 현대미술을 다루는 중요한 화랑이 되었고, 이대원은 그곳에서 개인전을 열었다. 현대화랑에서 전시를 한다는 것 자체가 명성과 흥행의 보증수표였다. 전시 성사는 박명자가 반도화랑에서 일했던 인연도 작용했겠지만, 이대원의 작품 세계에 평단이 주목하지 않았다면 있을 수 없는 일이었을 것이다.

당시 조선일보는 전시 소식을 전하며 "이 교수는 1945년 경성제대 법문학부를 나와 40년 가까이 화단에 정진해왔다. 1937~1940년 조선미전에 출품한 이래 서울에서 5회, 서독에서 3회, 미국, 일본에서 각 1회의 개인전을 가졌고, 국제자유미전, 말레이시아 한국미전 등 수차례의 단체전에 참가했다"라고 이력을 소개했다. 그러나 그는 54세가 되어서야 비로소 당시

우리 미술계에서 가장 중요한 현대화랑에서 전시를 열며 화려하게 날개를 펼 수 있었다.

신문 기사는 "아마추어가 아니면서도 아마추어가 지닌 건강한 기조를 지닌 작가"라고 소개했고, 당시 대표적인 미술평론가였던 오광수는 작품 해설에서 "전문적인 화가이면서 언제나 전문적인 색채를 드러내지 않는 소박한 화심 때문에 이대원 씨는 우리 화단에서 특이한 존재로 평가되고 있다"라고 평가했다. 또한 그의 출품작을 "최근 작품에서 농촌과 과수원 풍경이 많아졌는데, 〈산〉〈나무〉〈풍경〉〈과수원〉〈과실〉〈농원〉 등 자연에 대한 감동에 물씬 젖어 드는 1972~1975년 작 48점을 전시한다"라고 소개해 바야흐로《농원》의 시대가 열리고 있음을 예고했다.

이대원은 홍익대학교 초대 미대 학장을 거쳐 작가 출신으로는 드물게 대학 총장까지 지냈다. 정년퇴직 후에는 대한민국예술원 회장도 맡았다. 이대원은 고고학자 김원룡의 말대로 '가장 팔자 좋은 사람'이었다. 〈농원〉 등 그의 작품에는 여전히 그만의 따뜻하고 생명력 넘치는 마음이 흐른다.

변종하와
서진달

이건희의 고향 대구의 미술인

변종하, 〈두 마리 고기〉°,
1980, 석고판에 유채, 50.6×61.3cm,
대구미술관 소장

최근 가장 인기 있는 화가 중 살아 있는 화가는 이우환·박서보·하종현 등이다. 이들은 모두 구순을 바라보거나 넘긴 원로 작가다. 이들에게는 '단색화 작가군'으로 분류된다는 공통점이 있다. 단색화는 1970년대 일군의 화가들 사이에 인 집단적인 추상 미술 경향이다. 그 경향은 2010년대 들어 해외에 가장 많이 소개되는 한국 현대미술 유파가 되었다. 단색화는 국립현대미술관이 단색화 중심 전시를 연 2012년부터 미술 시장에서 특히 주목받기 시작했다. 그때부터 상승세를 타고는 미술 시장이 뜨거운 요즘 그 인기가 상한가에 올랐다. 성질 급한 컬렉터들은 작가의 작업실로 직접 찾아간다는 이야기도 들린다.

지금 단색화 작가들의 인기가 절정인 것처럼, 1980년대에는 구상화 작가들이 절정의 인기를 누렸다. 변종하(1926~2000)·권옥연·김흥수·박고석 등이 그 중심이었다. 화랑사의 산증인 중 한 명인 샘터화랑 엄중구 대표는 "이 가운데 변종하는 권옥연과 함께 인기 0순위였다. 너무 잘 팔려 전시할 물량이 없다 보니 화랑들이 발을 동동거렸다"라고 기억했다.

이건희·홍라희 컬렉션 가운데 변종하의 작품 2점이 대구미술관에 기증되어 2021년《이건희 컬렉션 특별전: 웰컴 홈》전에서 공개됐다. 나도 그 전시회에서 변종하의 작품을 보았다. 변종화의 구상화에는 남과 다른 특별함이 있었다. 심플한 화면, 담박한 느낌을 주는 색상의 대비, 아이 같은 천진함, 그리고 무엇보다 멀리서 봐도 윤곽선이 도톰하게 올라온 부조(평면상에

형상을 입체적으로 표현하는 기법)라는 독특한 형식. 그 모든 특징이 놀라웠다. 작가의 필치가 무르익던 시기에 그려진 〈오리가 있는 풍경〉과 〈두 마리 고기〉도 보았는데, 두 작품 모두 새·꽃·물고기 등을 단순화한 형상을 통해 서정적인 문학적 서사를 품은 화면을 구사했다. 변종하식 부조 회화의 전형이었다. 작가는 생전 이렇게 밝혔다.

"나는 단순해지고 싶다. 그리고 결코 심각하지 않은 마음으로 아주 원시적인 유머를 느낄 수 있는 화면, 설명하지 않아도 금방 친숙해질 수 있는 그림을 그리고 싶다."

한국 미술계의
자유인

자신의 소망대로 구름, 산, 새, 꽃 등을 소재 삼아 단순한 형태, 유려한 선, 부드러운 색감으로 그린 그의 작품을 보면서 마음이 맑아지고 따뜻해졌다. 부조 회화라 그런 걸까. 그의 작품은 찰흙을 갖고 놀던 유년의 기억을 불러일으킨다. 손에 찰흙이 닿았을 때의 말랑말랑하고 기분 좋은 촉감이 되살아나는 것만 같다. 그는 캔버스 표면에 하드보드나 베니어판을 오려 붙여서 튀어나오고 들어가는 요철 효과를 주었다. 그리고 형성된 부조 위에 천을 덮고 채색을 가해 효과를 더했다. 그의 이 독창적인 요철 기법은 프랑스 유학 시절 평면적인 회화가 갖는 기법의 한계를 벗어나려 애쓴 끝에 탄생했다.

변종하도 앞에서 소개한 이인성, 서동진과 마찬가지로 대구 사람이다. 대구에서 태어났고 청소년기도 대구에서 보냈다. 그는 대구의 기독교계

변종하, 〈오리가 있는 풍경〉°, 1976, 캔버스에 유채, 85.7×85.7cm,
대구미술관 소장

사립 명문인 계성중학교를 다니며 당시 미술 교사로 재직하던 서양화가
서진달(1908~1947)에게 서양화의 기초를 배웠다. 일제강점 말기인 1942년,
변종하는 일본군 해군 하사관 후보생에 선발되었다. 그러나 소속된 부대
가 자살특공대라는 이야기를 듣고 만주로 피신했다. 그는 스승 서진달의
추천으로 만주 신경시립미술원 서양학과에 2학년으로 편입하여 미술 교
육을 받고 광복 후에 귀국했다. 말하자면 그는 미술계의 주류인 일본 유학

파가 아니었다.

변종하는 6·25전쟁 직후인 1954년 상경해 홍익대학교, 수도여자사범대학(현 세종대학교) 등에 출강했다. 국전에서 1954년과 1955년 거듭 특선한 데 이어 1956년에는 대통령상까지 받았다. 학연에 따라 뭉치는 화단에서 어느 그룹이나 유파에도 속하지 않고 독자적으로 활동하며 인기를 구가한 그를 미술평론가 황인은 '리베로(자유인)'라고 표현했다.

국전 추천작가로 활동하며 중앙 무대에 뿌리내리기 시작할 즈음인 1960년, 돌연 프랑스 유학을 감행했다. 그의 나이 34세 때였다. 그는 한창 구상 예술이 태동하던 파리에서 소르본대학교에 적을 두고 서양화를 공부했다. 유학생 변종하는 거물급 화상 르네 드루엥의 눈에 들었다. 드루엥은 현대미술사에서 손에 꼽는 거장인 장 뒤뷔페, 장 포트리에를 발굴한 이다. 드루엥은 변종하에게 "남이 못하는 기법을 만들어야 한다"라고 격려했다. 그렇게 해서 고민하고 연구한 끝에 나온 것이 요철 기법이다. 변종하는 "드루엥은 이 요철 기법을 두고두고 칭찬하면서 나를 프랑스 대표로 《불독대표작가전》에 참여하게 했다"라고 회고했다.

파리에서는 참혹한 제2차 세계대전을 겪은 뒤 인류가 느끼는 불안한 내면을 표출하는 추상화인 앵포르멜이 득세하는 가운데 구상 회화의 일종인 신형상주의가 막 형성되고 있었다. 변종하도 새로운 흐름에 맞춰 추상화가 아닌 구상화를 그리는 화가의 길을 걷기 시작한다. 다만 변종하의 작품은 사람이나 풍경 등의 형상을 그리는 구상화지만 '국전 풍'의 사실주의적인 경향과는 결이 달랐다. 엄중구 대표는 이를 두고 "구상화인데도 고답적이지 않고 컨템퍼러리했다"라고 간결하게 정의했다.

변종하의 그림은 정감을 담은 이야기를 세련되게 다룬 작품이었다. 그렇기에 평단은 물론 대중의 사랑을 듬뿍 받았던 것이다.

무엇이 이건희의
추억을 건드렸을까

1980년대 후반부터 시작된 이건희·홍라희 컬렉션에는 당대 최고 인기 작가였던 변종하 역시 이름이 올랐다. 이렇게 모인 변종하의 작품 2점은 서울의 국립현대미술관이 아니라 대구미술관에 기증됐다. 변종하가 대구 출신 작가임을 고려했겠지만, 사실 여기에는 보다 흥미로운 이야기가 숨어 있다. 바로 변종하의 부친인 서화가 석정 변해옥에 관한 이야기다.

변해옥은 대구 서문시장 북쪽에서 한림서도원을 운영할 때 삼성의 창업자 이병철과 교유했다. 28세의 청년 이병철은 1938년 서문시장 근처 인교동에 250평 남짓한 점포를 사서 삼성상회 간판을 걸었다. 변해옥의 한림서도원과 이병철의 삼성상회가 같은 동네에 있었으니 자연스레 안면을 텄을 것이다.

이병철은 현 삼성의 모태인 삼성상회에서 별표국수를 만들어 팔다가 1939년 양조 사업을 새로 시작했다. "조선양조주식회사가 만든 청주 월계관은 날개 돋친 듯 팔려나갔고 (나는) 어느덧 대구에서 굴지의 고액 납세가가 됐다"라고 이병철은 『호암자전』에서 전한다. 앞서 이야기했듯 이병철은 파죽지세의 기세로 사업 확장을 하던 이 시기에 고서화 수집을 시작했다. 이병철은 "우리 동네 어른인 석정 변해옥 선생에게 서화를 선물받은 적이 있는데 그게 하도 좋아서 서예를 시작하게 됐다"라고 기자의 질문에 답한 적이 있다. 서예에 대한 관심이 고미술 수집으로 이어진 것이다. 고서화나 신라토기, 고려청자, 조선백자 등에 매료돼 미술품 수집을 시작한 그는 점차 철물, 조각, 금동상 등으로 범위를 넓혀갔다.

그러니 이건희 회장에게 변종하의 작품은 자신에게 컬렉터 DNA를 물려준 부친 이병철 회장과의 추억을 끄집어내는 그림이 아니었을까. 마르셀 프루스트의 소설 속 마들렌처럼 말이다.

국제적인 명성을 꿈꾸던
스승 서진달

그런 변종하를 가르친 서진달은 어떤 화가였을까. 이건희·홍라희 컬렉션으로 대구미술관에 기증된 서진달의 작품 2점이 그 답이다. 서진달은 일제강점기 일본 도쿄미술학교 유학을 다녀온 1세대 서양화가였다. 애석하게도 지병인 폐결핵으로 39세에 요절했기에 그의 이름은 제대로 전해지지 못했다. 하지만 다행히도 그의 작품이 대구에서 가르친 제자의 작품과 함께 이건희·홍라희 컬렉션에 포함돼 다시 이름이 불리게 됐다.

서진달은 대구에서 국채보상운동을 일으킨 인물 중 한 명인 서병규의 손자로 태어났다. 도쿄미술학교를 졸업하고 일본에서 갓 돌아온 삼십 대 초반의 젊은 화가 서진달은 1940년에 대구 계성중학교의 미술 교사로 임용되었다. 그는 미술부에서 변종하·백태호·김우조 등을 가르치며 이렇게 말했다.

"나는 도쿄에서…… 세계적인 수준의 미술 공부를 해왔다. 너희들은 열심히만 공부하면(내가 배운 것을) 몇 개월 동안에 전부 가르쳐주겠다. 내 말만 들으면 틀림없이 세계적인 대화가가 될 수 있다."

세계적인 화가를 길러내겠다는 서진달의 열정을 수혈받은 제자 중 한

서진달, 〈나부입상〉°, 1934, 캔버스에 유채, 90.2×70.3cm,
대구미술관 소장

명이 변종하였다. 서진달은 1942년 만주 하얼빈공과대학교에서 강사를
지내며 1943년 그곳에서 개인전을 개최하는 등 열정 넘치는 행보를 이어
갔다. 앞서 말했듯 변종하가 일제강점기 말 징집을 피해 신경시립미술원
에서 유학한 것도 서진달의 주선 덕분이었다.

서진달의 트레이드마크, 한국적 누드화

서진달의 트레이드마크는 누드화다. 대구미술관에 기증된 2점도 모두 누드화다. 서진달은 도쿄미술학교 출신들이 대체로 그러하듯이 사실주의와 인상주의가 결합된 화풍으로 여인의 벗은 몸을 그렸다. 한 점은 도쿄미술학교에 입학한 해인 1934년 작으로 한쪽 손을 허리에 얹은 여인을 동양 여인의 신체 비례에 맞춰 그린 것인데, 동양인의 자의식이 느껴진다. 그림 속 여인은 벗은 몸이지만 서구의 여성처럼 늘씬하지 않고 몸매가 포동포동하며 표정조차 순박하다.

부산으로 유학 가 동래고보에 다니며 미술을 배운 서진달은 동래고보를 졸업한 이듬해인 1931년에 조선미전에서 입선한 적이 있는데, 이 누드화에서도 조선미전에서 인정받은 그 기량이 엿보인다. 기증받은 또 다른 작품은 도쿄미술학교 재학 시절인 1938년에 그린 누드화다. 이 그림은 앞선 시기에 그린 작품보다 훨씬 대담한 필치와 명암 구분, 형태감이 확실한 윤곽선 처리를 통해 대상의 존재감을 부각한다.

대구 출신 작가들이 이인성의 명성에 가려 제대로 평가받지 못한다고 누군가에게 들은 적이 있다. 슬프게도 항상 1등만 기억하는 한국의 문화는 미술계에도 통한다.《이건희 컬렉션 특별전: 웰컴 홈》전에 나온 서진달의 누드화 2점은 마침내 대중에게 작품이 공개된 기회를 틈타 그늘에서 빠져나와 고개를 길게 내밀고 '이보시게, 연구자 양반! 나는 어떤가!' 하고 외치는 서진달을 보는 듯했다. 그는 분명 일본에서 미술 수업 시간에 석고상을 데생하고 서양 고전주의에 입각한 아카데미 화풍의 유화를 배웠지만, 이를 완전히 자기 식으로 소화했다.

서진달, 〈누드〉°, 1938, 캔버스에 유채, 80.4×53.4cm,
대구미술관 소장

평양 출신 선배 서양화가 김관호는 한국인 최초로 여성 누드를 그렸다. 그의 작품 〈해 질 녘〉에서는 서양 명화에서 본 듯한 여인이 연상된다. 그러나 서진달의 누드는 그와 다르다. 그가 그린 알몸의 여인은 목이 짧고 허리는 통통하며 엉덩이는 펑퍼짐하다. '우리 동네 처녀 순이'를 그린 것처럼 몸매가 전형적인 한국인인데, 거기다 외꺼풀진 눈, 다소 뭉툭한 코를 하고 있어 그리 미인은 아니다. 그럼에도 앳되어 보이는 여인은 정면을 향해, 그것도 한 팔은 허리에 걸친 채 당당히 서 있어 이 그림은 페미니즘 관점에서도 조명이 필요한 작품이다.

측면을 그린 누드는 좀 더 나이가 지긋한 중년의 여성인데, 투박하고 안정감 있는 발을 통해 강한 생활력이 전해진다. 두 그림 모두 군더더기가 없는 붓질에서 작가의 기량이 예사롭지 않다는 것을 알 수 있다. 도쿄에서 세계적인 수준의 미술 공부를 했다는 자신감, 또 제자를 세계적인 수준으로 키울 수 있다는 서진달의 자신감이 그냥 나온 것이 아니라고 2점의 누드화는 소리 없이 외치고 있다.

5장

시대의 반짝임을 담은
컬렉션

박항섭

박항섭, 〈가을〉°,
1966, 캔버스에 유채, 145×112.5cm,
국립현대미술관 소장

2021년 가을, 케이옥션 경매에 아주 독특한 그림이 2점 나왔다. 금강산이 배경인 설화를 소재로 한 유화 〈금강산과 팔선녀〉 그리고 〈선녀와 나무꾼〉이다. 우리가 익히 알고 있는 전래동화 '선녀와 나무꾼'의 뿌리가 되는 설화다. 화가는 이 설화에서 '선녀들이 목욕하는 장면'과 '나무꾼이 하늘로 올라가는 아내와 아이들을 바라보며 소리치는 장면'을 그렸다. 각각 300호, 200호나 되는 대작이다.

두 그림은 사진보다 더 사실적으로 보일 만큼 섬세하다. 연극을 보는 기분마저 든다. 얇은 흰옷 아래 선녀의 속살이 살짝 비치고, 선녀의 피부에는 물결이 반사돼 일렁인다. 발아래 계곡물이 소용돌이치는 기암괴석은 깎아지른 듯 기묘하고, 날개옷을 너풀거리며 하늘로 올라가는 아내를 향해 손짓하는 나무꾼은 뒷모습만 묘사됐음에도 속 타는 심정이 보이는 듯하다. 애타게 아내를 부르는 나무꾼의 머리에서 휘날리는 머릿수건 역시 감탄이 나올 만큼 사실적이다.

두 그림은 1970년대 국가가 주도했던 민족기록화 등 리얼리즘 미술이 떠오를 정도로 사실적이다. 즉, 두 그림은 요즘 수집가들이 원하는 미감과는 매우 거리가 있다. 그래서인지 낙찰자가 나타나지 않아 유찰됐다. 나는 이 두 작품이 1970년대에 그려진 박항섭(1923~1979)의 것이라는 사실을 알고 놀랐다.

박항섭, 〈선녀와 나무꾼〉, 1975, 캔버스에 유채, 261.5×196.5cm,
케이옥션 제공, 개인 소장

어째서
이런 작품을 그렸을까?

　　　　내가 익히 본 박항섭의 작품과 그의 예술 세계는 주
로 설화나 신화 등을 평면적이고 반구상적으로 그린 작품으로 가득 차 있
었다. 당시 언론 기사에 그의 이름을 검색하면 '추상화'라는 단어가 보였
다. 그만큼 그는 사실주의적 그림과는 거리가 먼 작가였다. 이를테면 그는
맷돌질하는 여인보다 뼈만 앙상하게 남은 물고기를 더 큼지막하게 그려
두 대상을 병치하는 식의 설화적인 그림을 그렸다. 그의 그림은 일종의 근
원적 향수를 건드리는 작업이었다. 심지어 생전의 그는 "명암 효과를 통해
닮게 그리는 일은 사진술에나 맡기라"라고 말하고는 했다. 그런 박항섭이
이처럼 사진보다 더 사진 같은 하이퍼리얼리즘의 《금강산》 연작을 남겼다
니, 당혹스러울 수밖에 없었다.

　어떻게 이런 일이 일어난 걸까? 답은 간단했다. 박항섭은 단지 주문자의
취향대로 이 작품을 그렸던 것이다. 그 주문자는 바로 1970년대 최고의 컬
렉터였던 삼성 창업주 이병철 회장이다. 이병철은 생전에 당시 활동하던 화
가로는 한국화가인 이당 김은호, 서양화가인 박항섭과 문학진, 이 세 사람
을 아주 좋아했다고 한다. 세 사람은 탁월한 데생력을 가졌다는 공통점이
있다.

　이병철이 수집한 이들의 작품은 신라호텔과 안양컨트리클럽, 중앙일보
사 등 삼성가와 관련된 건물들에 걸렸다. 박항섭의 〈금강산과 팔선녀〉도
중앙일보사 로비에 걸렸었다. 이병철은 자신의 취향에 맞는 그림을 작가에
게 따로 주문하고는 했다. 금강산을 좋아했던 이병철은 박항섭에게 500호
짜리 〈금강산도〉 1점을 포함한 금강산 그림 3종 세트를 주문한 것으로 전

박항섭, 〈금강산과 팔선녀〉, 1974, 캔버스에 유채, 191×320cm,
케이옥션 제공, 개인 소장

해진다. 〈금강산도〉를 제외한 2점이 앞서 말한 두 작품이다. 그 두 작품이
삼성생명 소유로 넘어갔다가 케이옥션 경매에 나왔던 것이다.

하지만 이병철이 자신의 취향에 맞는 작품만 구매했던 것은 아니다. 이
병철은 아끼는 작가라면 그 작가의 스타일대로 그린 작품도 다수 구매했
다. 그렇게 산 박항섭의 작품 중 하나가 아들 이건희에게 상속된 〈가을〉이
다. 〈가을〉은 이건희·홍라희 컬렉션에 포함됐다가 국가에 기증되었다.

박항섭은 앞서 이야기한 〈가을〉을 그렸을 때보다 이른 시기인 1959년에
또 다른 〈가을〉을 그렸다. 제8회 국전에서 특선을 받은 작품으로, 이건희·
홍라희 컬렉션에 포함된 작품과 구도가 비슷하다. 1959년 작에선 치마만
입은 반라의 여인 셋이 바구니와 항아리를 인 채 맨발로 숲길을 걷고, 앳된
여아가 호기심 어린 눈으로 이들을 바라보는 구도를 취했다. 여인들의 동
양적인 몸매에서는 향토적 정서와 고갱의 그림 속 타히티 여인 같은 원시

적 건강미가 동시에 느껴진다. 1966년 작에선 여인들의 신체 비례가 길어져 보다 이국적인 느낌을 준다. 배경의 나무도 거의 없애버려 벽화 같다.

추상도 구상도 아닌,
고향에 대한 그리움

박항섭은 황해도 장연군의 한 기독교 집안의 4남 4녀 중 장남으로 태어났다. 장로였던 부친은 일제강점기 민선 도평의회의원을 지내고, 유치원을 세운 개화 지식인이었다. 박항섭은 해주공립보통학교 시절 미술에 두각을 나타내며 조선일보 주최 중미전에 입선했다. 17세 때인 1940년에는 조선미전에 작품을 출품할 정도로 미술에 관심을 가졌다. 이듬해인 1941년, 그는 보통학교를 졸업하자마자 일본 도쿄로 건너가서 가와바타미술학교에서 공부했다. 이곳은 도쿄미술학교에 입학하려는 학생들이 거쳐 가는 사설 미술학원 같은 곳이었다. 하지만 병약했던 그는 1943년 건성 늑막염에 걸려 중도 귀국해 과수원이 있는 고향 집에서 지냈다. 그러고는 아버지가 세운 중학교에서 교편을 잡고 1947년에 결혼하는 등 안정적 생활을 꾸렸다. 몇 년 뒤 6·25전쟁이 터지자 그는 1·4후퇴 때 부모, 형제를 북에 두고 아내와 함께 남으로 내려왔다. 그런 그였으니 고향에 대한 근원적 그리움이 작품 세계를 지배하는 평생의 주제가 된 것은 당연해 보인다.

그는 만 30세이던 1953년 국전에서 처음 입선했다. 이후 내리 국전에 당선되며 1961년 추천작가 반열에 올랐다. 1960년대 들어 박항섭의 작품 세계는 원근법과 명암법을 사용해 대상을 닮게 그리는 방식으로부터 점점

박항섭, 〈수중지대〉, 1971, 캔버스에 유채, 144×110cm,
국립현대미술관 소장

멀어졌다. 그러면서도 그는 당시 유행하던 추상을 좇진 않았다. 1960년부터 미술계에선 국전 중심의 구상 회화에 반발한 젊은 작가들을 중심으로 미국의 잭슨 폴록을 연상시키는 추상표현주의 열기가 불었다. 박항섭은 그런 시류와 상관없이 자신만의 예술 세계를 향해 묵묵히 걸어갔다. 그는 이렇게 말했다.

"화면은 감정의 쓰레기통이 아니다. 감정은 정리돼야 하며 감정을 잘 요리할 수 있는 이지(理智)가 필요하다."

대상의 실체와 닮게 그리려고도 하지 않았지만, 그림에 자신의 감정을 있는 그대로 분출하려고도 하지 않았던 그는 남들과 다르게 그렸다. 여인, 물고기, 돌, 아이 등 그림 속 대상은 원근법을 무시한 채 서로 병치된다. 선사시대 암각화처럼 말이다. 흑갈색, 적갈색, 황갈색, 회청색 등 가라앉은 색상은 바닥 모를 심연, 그리움의 정서, 원시의 생명에 대한 동경을 드러낸다. 박항섭의 예술에 생명성과 설화성, 원시성과 문학성이 듬뿍 들어 있다는 평가가 따라다니는 이유다.

최초의 전업 작가가 짊어진
삶의 무게

그의 초기 그림은 어두운 색상과 두꺼운 마티에르가 지배했지만, 1970년대부터 화폭이 점점 밝아지기 시작했다. 한 비평가는 박항섭의 작품 세계를 "충동적 표현보다는 해체와 종합의 조형적 과정을 거쳐 시대적 미의식을 표현하는 차분한 작업"이라고 해석했다.

그는 지속적으로 국전에 작품을 출품했다. 1971년 국전에서 추천작가

상을 받은 덕분에 해외 시찰 특전을 얻어 1973년 11월부터 1974년 4월까지 6개월간 파리 등 유럽을 다녀왔다. 이 시기에 개인전을 여는 동시에 창작미술가협회, 구상전 등 여러 그룹전에도 참여하며 왕성하게 활동했다.

그렇게 의욕에 넘쳐 작품 활동을 하던 1979년 3월 어느 날, 박항섭은 작업에 몰두하던 중 캔버스 앞에서 쓰러졌다. 그리고 영영 돌아오지 못했다. 그의 나이 56세였다. 당장 한 달 뒤인 4월 신세계화랑 그룹전을 비롯해 여러 전시를 앞둔 상황이었다.

그의 때이른 죽음은 삶의 무게를 이기지 못했기 때문이라고 볼 수 있다. 그는 창작에 몰두하겠다며 1960년 6월에 5년 넘게 다니던 한양공업고등학교 미술 교사 자리를 그만뒀다. 1남 3녀를 둔 가장이 안정적인 직장을 내팽개친 것이다. '최초의 전업 작가'라는 타이틀이 붙었지만, 그림을 팔아 자식을 공부시키며 가장의 책무를 다하는 건 쉽지 않았을 것이다.

지금도 작가가 그림을 팔아서 먹고살기란 쉽지 않다. 더욱이 그때는 미술 시장이 제대로 형성되지 않은 시절이었다. 박정희 정권이 주문했던 민족기록화 사업이나 미술을 사랑하는 기업인의 구매가 그나마 가뭄의 단비처럼 도움이 됐다. 민족기록화 사업은 경제 건설이나 역사적 영웅 등 정권을 선전하고 애국심을 고취하려는 목적으로 시작된 사업이다. 이 사업에 속한 화가들은 정부가 주문한 주제를 리얼리즘 기법으로 그렸다. 1967년 박항섭은 1·4후퇴 때 폭파된 대동강 철교를 건너는 피난민 그림을 주문받았는데, 크기가 무려 1,000호나 되는 초대형 작품이었다. 보통 100호만 해도 대작이라고 하니 1,000호면 어마어마한 크기다. 이 작품은 현재 국방부가 소장하고 있다.

이 외에도 박항섭은 정부 주문을 받아 신진자동차, 당인리발전소, 안시성싸움 등을 소재로 한 기록화를 완성했는데, 이때 박항섭이 보여준 사진

박항섭, 〈마술사의 여행〉, 1977, 캔버스에 유채, 63×73cm,
국립현대미술관 소장

처럼 리얼한 묘사력이 이병철 회장의 귀에 들어갔을 것이다.

마침 이병철 회장이 박항섭으로부터 〈가을〉을 구입한 시점이 1973년
8월이었다. 박항섭은 그해 정부로부터 300호짜리 〈새마을 그림〉과 100호
짜리 〈한국 기계〉를 주문받았다. 어떤 그림인지 확인되지는 않지만, 중앙
일보로부터 주문받아 200호짜리 벽화도 그렸다. 그리고 수년 뒤인 1974년
과 1975년에 이병철에게 연이어 《금강산》 연작을 주문받아 그린 것이다.

박항섭이 받은 공식 미술 교육은 가와바타미술학교에서 수학한 6개월
남짓이 전부다. 그걸 감안하면 그가 재현 기술의 기초인 데생력을 기르기

위해 얼마나 부단한 노력을 했는지 상상이 간다. 박항섭의 장녀 박연 씨는 인터뷰에서 "금강산을 그릴 때는 직접 보지 않은 금강산을 제대로 표현하기 위해 일제강점기 금강산 엽서를 구하고, 금강산 바위를 닮은 돌까지 구해서 보고 그렸다"라고 말했다.

박항섭은 가장의 의무를 다하기 위해 그런 주문 그림을 그리며 자신을 혹사했을 것이다. 자신이 그리고 싶은 그림을 담을 캔버스를 작업실 한켠에 두고, 더 넓은 공간에는 생계를 위한 주문 그림을 그리는 캔버스를 펼쳐놓았을 것이다.

생계를 위한 그림과 화가 자신의 예술을 위한 그림. 두 세계의 간극은 너무도 크다. 쌍두마차를 끌고 가기엔 힘에 부쳤을까. 결국 체력을 무리하게 쓴 끝에 그는 캔버스 앞에서 쓰러지고야 말았다. 박항섭의 사례를 보면서 후원은 어떤 것이어야 하나 질문을 던지게 된다. 정부도, 이병철 회장도 작가가 자기 스타일을 추구하며 그린 그림을 구매해줬더라면 박항섭이 만든 예술 세계의 뿌리가 더 깊어지지 않았을까. 그랬다면 잎이 더 무성히 자라지 않았을까 싶다.

김은호

인기, 그 달콤하고도 위험한

김은호, 〈간성(看星)〉°,
1927, 비단에 채색, 138×87cm,
국립현대미술관 소장

"이병철 회장의 집무실에는 아무 그림이나 도자기가 들어가지 않았다. 도자기는 〈청자상감운학모란국문매병〉과 같은 수준, 그림은 이당 김은호 화백의 작품 정도가 되어야 들어갈 수 있었다."

— 이경식, 『이건희 스토리』(휴먼앤북스, 2010)

김은호(1892~1979)는 이병철 삼성그룹 회장의 사랑을 받은 작가였다. 그도 그럴 것이 1970년대까지만 해도 미술 시장에서는 서양화보다 동양화가 인기였다. 김은호는 허백련·노수현·박승무·이상범·변관식과 함께 당시 잘나가던 '대가' 중 한 사람이었다. 특히 김은호는 인물화의 대가였다. 처음 화가로 명성을 날리게 된 것도 초상화 덕분이었다.

김은호는 인천의 부농 집안의 2대 독자로 태어났다. 그러나 아버지가 친척의 위폐 사건에 연루돼 억울하게 옥살이를 하고 화병으로 죽으면서 집안이 몰락해 졸지에 17세 소년 가장이 됐다. 어머니를 모시고 상경한 그는 이발소 심부름, 인쇄소 직공, 제화공, 측량기사 조수 등 안 해본 게 없었다. 그는 자서전 『서화백년』(중앙일보사, 1981)에서 서울로 올라와 3년 동안 굶기를 죽 먹듯이 했고, 이사만 22번이나 했다고 회고했다.

1912년 어느 날, 우연히 그가 그린 그림이 서화가 현채 등의 눈에 띄었다. 이들의 소개로 김은호는 당대 대가였던 조석진과 안중식이 교수로 있던 경성서화미술회에 2기생으로 입학하는 행운을 얻게 된다. 그곳에서 김

은호는 오일영·이용우·박승무·최우석·이상범·노수현 등 이후 근대 동양화 거목이 될 이들과 만나 교류했다.

경성서화미술회의 두 스승은 입학한 지 얼마 안 된 김은호가 친일파 송병준의 사진을 모사한 그림을 보고 감탄했다. 이후 김은호의 그림에 대한, 신이 내린 '내림 그림'이라는 소문은 궁궐까지 전해졌다. 놀랍게도 이 일로 김은호는 순종의 초상화를 주문받았다. 약관의 나이에 '어용화사'가 된 것이다. 서화미술회에 입학한 지 겨우 21일 만에 일어난 '사건'이었다.

미인도의
화가

김은호는 타고난 극사실주의 화가였다. 그는 사진을 보고 초상화를 그렸는데, 그가 그린 초상화에는 사진보다 더 실물 같은 온기가 있었다. 배채법(천의 뒷면에도 칠을 해 은은하게 색이 배어 나오게 하는 기법), 육리문(피부 결)을 따라 붓질을 해 얼굴을 표현하는 선염법 등 전통 기법을 살리면서도 서양화의 명암법을 적용함으로써 사실적인 자기만의 초상화 세계를 열었다. 고관대작과 종교계 인사의 초상화 주문이 쇄도했다. 천도교 교주 김연국의 초상화를 그려주고는 집 한 채 값을 받기도 했다.

김은호 하면 '미인도'가 떠오른다. 그가 여인 인물화를 본격적으로 그리기 시작한 때는 삼십 대에 접어든 1920년대다. 1920년대 초반 일본에서 유래된 미인도는 국내에 거주하는 일본인을 중심으로 수요가 늘었다. 김은호는 수요자의 미감을 파악해 일상생활 속에 미인을 등장시키는 그림을 그렸다. 그는 1921년 민간 최대 공모전인 서화협회전에 〈축접미인(나비를

쫓는 미인)〉 등을 출품했고, 1922년에는 조선미전에 〈미인 승무〉를 출품해 4등 상을 받았다. 이렇듯 김은호는 공모전을 통해 여인 인물화를 잘 그리는 화가 이미지를 구축했다.

1925년, 김은호는 서화 애호가 이용문의 후원으로 일본 유학을 했다. '절친' 변관식과 함께였다. 이때 일본에서 제국미술전람회 심사 위원이던 유키 소메이를 사사했다. 그 덕에 유키의 소개로 도쿄미술학교 청강생이 되었다. 김은호는 3년간 청강생으로 공부하며 배경을 간소화하는 일본 인물화 기법을 배웠다. 일본 유학은 김은호의 미인도가 일본풍으로 바뀌는 계기가 된다. 그는 1926년 제국미술전람회에 거문고 타는 여인을 그린 〈탄금〉을 출품해 특선했다. 1927년에는 잠시 귀국해 조선미전에 〈간성〉 등을 출품했다.

〈탄금〉이나 〈간성〉은 그가 유학 전에 그린 미인도와 구도 등에서 차이가 난다. 유학 전에는 여인을 중심으로 그려도 배경에 나무 등이 큰 비중으로 등장했다. 유학 후에는 일본 미인도의 영향을 받아 인물 자체만 근경에 크게 부각해 그리는 식으로 바뀌었다. 유학 이후 그림엔 부드럽고 화사한 색채, 다소곳이 내리깐 시선 등 일본화 같은 요소가 많다. 심심풀이로 골패를 이용해 하루의 운세를 점치는 여인을 그린 〈간성〉에서도 정원의 대나무를 보일 듯 말 듯 은은히 처리했다. 이는 인물을 강조하는 효과를 낸다.

또, 새장 주변 덩굴 식물의 녹색은 여인이 입은 저고리의 붉은색과 산뜻한 대조를 이루며 인물을 부각하는 역할을 한다. 장식성이 강한 여성의 치마저고리 무늬와 화면에 애상적인 분위기가 흐르는 것 역시 일본화 경향과 관련이 있다. 살짝 내리감은 눈에 가늘게 난 눈썹, 목덜미의 머리카락이 사실감의 극치를 이루며 에로틱한 분위기를 만들어낸다. 신분은 기생인 듯, 재떨이에 피우다 만 담배 한 개비와 성냥이 있어 뭔가 속 타는 일로 얼굴이 어두운 그의 상황에 연민을 느끼게 한다. 이 작품은 국립현대미술관에 기

증됐고,《이건희 컬렉션 특별전: 한국미술명작》전에서 볼 수 있었다.

친일 논란과
가장 잘 팔리던 화가

이렇듯 찬란하던 천재 화가 김은호에 대한 평가는 훗날 친일 논란으로 얼룩진다. 그가 3·1운동 때 독립신문 뭉치를 품 안에 넣고 거리에 뿌리며 만세운동을 한 혐의로 6개월 동안 복역했다는 사실은 잘 알려져 있지 않다. 그만큼 김은호에게는 친일파라는 꼬리표가 선명히 붙었다. 친일 논란은 1937년 '애국금채회' 여성 회원들이 금비녀를 수집해 미나미 지로 총독에게 헌납하는 그림을 그린 것이 빌미가 됐다. 또, 전쟁을 지원하는 내용의 친일 미술 작품을 심사하는 등 친일본적 행보를 보인 것도 있었다.

이런 친일 이력 때문에 그는 해방 후 조선문화건설중앙협의회 회원에 들지 못했다. 또 1949년 출범한 국전 심사위원이 되지 못하고 초대작가로만 초청받았다. 4회 때부터 심사위원이 됐으나, 반목 끝에 그는 국전의 폐쇄성을 비판하는 글을 신문에 게재했다.

친일 꼬리표에도 채색 인물화에 대한 김은호의 권위는 흔들리지 않았다. 초상화 주문은 계속 이어졌다. 그는 국회의장 신익희가 주문한 〈엘리자베스 여왕〉을 비롯해 전북 장수 논개 사당에 쓸 〈논개〉 등의 작품을 그렸다. 그 외에도 신사임당, 이율곡, 이순신 등 역사 속 위인들의 초상화와 영정을 1960년대까지 계속 주문받았다.

김은호는 초상화뿐 아니라 고사인물화, 산수화 등 여러 장르에 능했다.

김은호, 〈민영휘 인물상〉, 1913, 한지에 수묵 초본, 62×44cm,
국립현대미술관 소장

김은호, 〈산수도 10곡병〉° 부분, 1930, 종이에 수묵 담채, 175×400cm,
전남도립미술관 소장

그가 그린 동방삭, 삼고초려 등 고사인물화는 물론이고, 신선도도 인기를
끌었다. 1920년대 후반부터 말년까지 끊임없이 주문이 밀려왔다. 정교한
묘사와 화려한 구성, 색채 표현이 특징인 화조화도 인기였다. 산수화의 경
우 1960년대에 이르러 초기의 수묵 산수화에서 점차 탈피해, 채색 산수화
를 그렸다.

1970년대는 동양화 열풍이 불던 시기로, 동양화가들이 전시회를 열면
문전성시를 이루던 때였다. 그중에서도 김은호를 비롯해 '6대가'로 꼽히는
화가들이 화단에서 차지하는 위치는 상당했다. 그렇게 김은호는 해방 후
에도 신문 기사에서 '잘 팔리는 작가'로 언급됐다. 1976년에 가진 한 신작
전에서는 첫날부터 작품이 매진됐다는 기사가 나온다. 신문은 전시 작품
53점이 개막 첫날 모두 판매돼 화제가 되고 있다면서 "지금까지 전시 작품

이 모두 팔린 전시회가 없었던 것은 아니었으나 개막 첫날 작품이 모두 나간 것은 사상 초유이고 또 최근 화랑 경기가 침체할 대로 침체, 고가의 그림은 거의 매매가 없는 상태에 빠져들고 있음에도 대성황을 이룬 것에 화단 인사들은 놀라는 표정"이라고 전했다. 또 총 판매액을 1억 원으로 추산하며 이 역시 우리 미술사상 처음 있는 일로 기록될 것이라고 평가했다. 이렇게 작품이 잘 팔리다 보니 1970년대에 김은호는 이미 청전 이상범, 의재 허백련과 함께 생존 당시에 위작이 나도는 '인기 작가'가 되었다. 이전까지 위작은 추사 김정희, 단원 김홍도 등 고서화에 집중되었었다.

대중 곁에
붙들린 그림

어쩌면 김은호의 문제는 정치적 논란을 떠나 그의 그림 인기가 높았다는 점일지 모른다. 김은호는 주문받은 그림을 그리느라 작품 세계를 혁신할 기회를 놓쳤다. 후배 화가 김환기는 그에게 혁신적 예술을 바라는 것은 과할 수 있으나 화단에서 부동의 존재인 만큼 신선한 경지를 보여주었으면 하는 마음을 토로했다. 미술 저널리스트 이규일은 더 노골적으로 비판했다. "이당은 운, 재주, 노력이 삼위일체를 이뤄 당대에 화명을 날렸지만, 자기 그림을 그리지 못한 게 흠"이라고 말이다. 이는 김은호도 동의한 바다.

"나는 내 마음대로 내 그림을 그리지 못하고 남이 원하는 그림을 많이 그렸어. 옛날에는 내게 그림을 청하면 아무개 대감 집에 있는 무슨 그림을 그려달라고 못 박아 부탁해서 그 청에 따를 수밖에 없었지…… 지금이라

김은호, 〈꿩-쌍치도〉°, 연도 미상, 종이에 수묵 담채, 79×97cm,
전남도립미술관 소장

도 내 그림을 그려야지."

하지만 변화는 호락호락하지 않았다. 이당이 야심 차게 새로운 그림이라고 시도한 것을 내놓으면 구매자들이 인기 있는 다른 그림으로 그려달라고 우기는 통에 바꿔 그려주는 일이 다반사였다. 전시회를 열면 변화를 준 그림에는 머무는 이 없고, 잘 팔리는 그림들에만 빨간 딱지가 몇 개나 붙었다. 김은호는 한탄했다.

"애호가들의 생각을 고치려고 애썼는데 잘되지 않았어. 그때 사람들이 요즘 사람들처럼 그림 보는 눈이 높지 않아서 그저 아름다운 것만 택했거든. 더러 안목 있는 애호가를 만나기도 했지만, 그 시대의 추세 때문에 내가 끌려간 거 같아."

회한은 회한일 뿐이다. 김은호는 결과적으로 미술 시장과 대중적 인기라는 자장을 박차고 우주로 날아가지는 못했다. 이건희·홍라희 컬렉션에 포함된 김은호의 그림은 국립현대미술관에 기증된 〈간성〉처럼 주로 전시회용으로 제작한 미인도도 있지만, 전남도립미술관에 기증된 〈노안도〉 〈잉어〉 등처럼 대중의 입맛에 맞춰 그렸던 그림도 보인다. 너무 인기가 많아 화가의 새로운 예술 세계를 더 만나지 못한 것은 아쉽지만, 왕도 감탄했던 그의 그림을 감상할 수 있다는 점으로 위안을 삼아야겠다.

이상범과
변관식

한국화의 최고봉과 반골의 미학

변관식, 〈산수춘경〉°,
1944, 종이에 수묵 채색, 124.5×117cm,
국립현대미술관 소장

1964년의 일이다. 반도화랑에 청와대로부터 생각하지도 못했던 그림 구매 문의가 왔다. "박정희 대통령이 독일과 미국에 차관을 얻으러 간다. 그림을 선물로 가져갈까 하는데, 제일 잘 나가는 화가가 누구냐"라는 것이었다.

서양화보다 동양화가 더 인기였던 당시에는 청전(靑田) 이상범(1897~1972)과 심산(心汕) 노수현이 최고였다. 특히 청전이 인기 상한가였다. 청와대는 청전의 10폭 산수화 병풍을 60만 원에, 심산의 10폭 산수화 병풍을 50만 원에 샀다. 당시 박 대통령 부부 앞에서 작품을 설명했다는 박명자 회장은 "당시 제일 비싼 그림이에요. 그런 값이 없었어. 작가한테 제대로 대우를 한 거죠"라며 "두 분이 의논해 청전 그림은 미국의 존슨 대통령에게, 심산 그림은 독일의 뤼브케 대통령에게 선물했다"라고 회고했다.

그렇다면 이들 두 화가와 함께 '동양화 3대가'로 통했던 소정(小亭) 변관식(1899~1976)의 인기는 어땠을까. 박 회장은 "소정 선생님은 너무 시커멓게 그려서 그때는 일반인들은 좋아하지 않았다. 우리 현대화랑에서 1974년인가 마지막 전람회를 해드리면서 전국적으로 널리 알려진 거지"라고 말했다. 그러면서 이렇게 덧붙였다.

"대중의 취향에는 맞지 않았지만, 평단에서 소정의 작품 세계에 대해 재조명하자는 움직임이 일면서 소정 붐이 일었어요. 두 해 전 현대화랑에서 《이중섭 작품전》을 하면서 서양화에서 이중섭 붐이 일었듯이 말입니다."

그랬다. 소정 변관식은 한국화 분야에서 1960년대까지는 대중적인 인기를 얻지 못하다가 1970년대 들어 치고 올라온 작가다. 1974년 현대화랑에서 열린《소정 변관식 동양화전》기사를 찾아보니「진경산수화의 정통화가 변관식옹 작품전」이라는 제목의 전시 소개 기사가 있었다.

　최근 젊은 화가와 미술평론가들 사이에 한국 산수화의 최정상으로 재평가하고 있는 소정 변관식 옹(75)의 마지막 작품전이 6월 5일부터 현대화랑에서 열리게 되어 화단의 주목을 끌고 있다. 한국 진경 산수화의 전통을 계승하고 독자적인 기법을 개척하여 현대 한국 산수화의 새로운 세계를 추구해온 소정은 일본화풍의 난무와 대중과 영합하지 않는 자세 등으로 그동안 과소평가되어 왔으나 최근 그의 높은 예술성이 인정되고 있는데, 소정은 "내 작품은 죽은 뒤에야 제대로 평가 받을 것이야"라고 말하고 있다.
　먹을 엷게 찍어 그림의 윤곽을 만들고 다시 그 위에 먹을 칠하는 적묵법에, 독자적인 파선법의 기법을 가미하여 한국의 향촌을 그려온 소정의 산수화는 그동안 너무 검고 치기가 있다고 하여 일부 평론가들은 혹평했으나, 최근에는 "한국의 흙냄새가 물씬 풍기는 토속적인 작품"이라고 높이 평가하고 있다.

　　　　　　　　　　　　　　　　　　　　— 경향신문, 1974년 5월 11일

청전과 소정,
안정과 격정의 풍경

　　박 회장은 마지막 전시를 하게 된 흥미진진한 사연도 털어놨다. "연세도 많고, 그때는 칠십만 넘어도 늙었다고 했잖아요. 또 매일 술을 잡수시니까 내가 사모님하고 의논해서 저기 정릉의 조용한 절(대성사)에 가시게 해서 술 못 드시게 하고 그림을 그리게 했어요. 30여 점이 나와 어렵사리 전시를 해드렸어요."

　　소정이 치고 올라옴에 따라 1970년대에는 동양화의 쌍두마차가 청전과 소정 두 사람으로 재편되었다. 두 사람은 화성 사람과 금성 사람처럼 달랐다. 기질이 달랐고 기질이 만들어낸 인생사가 달랐다. 또 그 기질이 발현된 그림 세계도 달랐다.

　　박 회장은 "그림은 사람을 닮게 마련"이라며 "청전은 자기 그림처럼 성품이 온화하고 기복이 없었다. 소정은 분을 참지 못하는 정의파였다. 그림에도 엄청 힘이 있다"라고 회상했다.

　　그렇다. 우리가 아는 이상범의 산수화는 기복이 없는 나지막한 구릉에 안길 듯이 선 미루나무와, 화면 하단에 가로로 길게 흐르는 개울이 평온한 기온을 뿜는다. 평범한 풍경이든 금강산 명승이든 붓질을 켜켜이 해 간간하게 느껴지는 소정의 그림과 달리 청전은 물기를 듬뿍 머금은 붓을 사용해 어머니 젖무덤처럼 편안한 구릉 풍경을 즐겨 그렸다. 거기에 집과 나무 잎사귀, 바위를 표현할 때 특유의 '청전준'을 써서 선묘 없이 무심한 듯 툭툭 치는 표현을 했다.

　　반면에 변관식은 대표적인 연작인 《금강산》이 보여주듯, 가로든 세로든 속도감 있게 길게 내리그은 붓질을 거듭한 탓에 그야말로 단단하고 시커

이상범, 〈산고수장〉°, 1966, 종이에 수묵 채색, 8폭 병풍, 202×413cm,
국립현대미술관 소장, ©Galleryhyundai

먼 화강암 바위산을 폭포가 힘차게 수직으로 내려오는 구도라 화면 전체
에서 격정과 기백이 솟구친다.

이건희·홍라희 컬렉션에 포함된 이상범의 〈산고수장〉, 변관식의 〈금강
산 구룡폭〉은 두 대가의 그런 특징을 거울처럼 보여준다.

야인과
스타 작가

 붓질에까지 영향을 미쳤다는 두 라이벌의 인생사를
들여다보자. 먼저 변관식. 그는 구한말 안중식·김규진과 함께 3대 서화가
로 꼽힌 소림 조석진의 외손자다. 변관식은 외할아버지 조석진이 교수로
있던 당대 최고의 서화 아카데미인 서화미술회에서 그림을 공부하며 화가

변관식, 〈금강산 구룡폭〉°, 1960년대, 종이에 수묵 채색, 120.5×91cm,
국립현대미술관 소장

인생을 시작했다. 서화미술회는 이왕직(일제강점기 이왕가와 관련한 사무 일체를 담당하던 기구)에서 운영하는 최초의 근대 미술 교육기관이었다.

변관식은 정식 입학생은 아니었다. 외조부 조석진은 손주가 다른 길을 걷기를 바라며 변관식에게 공업전습소 도기과를 다니게 했다. 하지만 끼는 어쩔 수 없어, 변관식은 뒤늦게 서화미술회에 청강생 자격으로 참여했다. 정문으로 들어갔든 뒷문으로 들어갔든 어쨌든 변관식은 그곳에서 그림을 배우며 훗날 서화계를 짊어지게 되는 동료 김은호, 이상범, 이용우, 노수현 등을 만나게 된다.

변관식에게는 야인의 피가 흐른다. 그의 삶은 인생 내내 인기를 누렸던 청전 이상범과 대비된다. 서화가로서 이상범의 인생은 언제나 전성기였다. 1920년 창덕궁 벽화 제작 화가 중 한 명으로 뽑혔던 그는 조선미전이 출범한 이래 내리 8회 당선됐다. 최고상인 이왕가상까지 받은 그는 이십 대 시절 이미 '스타 작가'였다. 1935년부터 마지막 해인 1944년까지 조선미전 추천작가 및 심사위원으로 참여하기도 했다.

변관식도 조선미전에서 4년 연속 입상하며 화가로 이름을 알리긴 했다. 조선미전 심사위원으로 한국에 왔던 일본 남화의 대가 고무로 스이운과 인연이 돼 일본 유학도 다녀왔다. 그는 유학하는 동안 일본에서 유행하는 신남화(新南畵)를 접했다. 당시 조선미전의 심사위원은 일본인이었기에 1929년 유학을 마치고 귀국한 변관식은 당선되기 유리한 입장이었다.

하지만 무슨 사연인지 변관식은 1930년부터 출세의 관문인 조선미전을 더 이상 쳐다보지 않았다. 기자이자 평론가인 안석주가 1929년 8회 출품작에 대해 "변관식의 작품에서 가장 흥미로운 요소인 완강한 필치를 엿볼 수 없다. 심사위원의 취향에 맞추느라 개성을 잃어가고 있으니 응모하지 않는 게 좋겠다"라고 혹평한 게 영향을 미쳤다는 추측도 있다.

변관식은 이후 민간 공모전인 서화협회전람회(서화협회전)에만 작품을 출품했고, 전국을 돌아다니며 사생 여행을 하는 시기를 보냈다. 변관식은 방랑객처럼 살아가며 개성·평양·원산·광주·전주·진주 등 전국 각지에서 실제로 보고 느낀 우리 강산의 아름다움을 자신만의 붓질로 담아내고자 했다. 자신이 간사를 맡아 열정을 보였던 서화협회전이 조선미전에 밀려 1936년 해체된 후엔 아예 금강산에 틀어박혀 살았다. 그때 그는 삼선암·보덕굴·진주담·구룡폭포·옥류천 등 금강산의 명승지를 소묘하며 강태공처럼 세월을 낚았다.

여행하며 그린 사실적인 그림
〈무창춘색〉

해방이 전환기였다. 변관식은 일제 잔재 청산과 민족 미술의 확립을 목표로 하는 조선미술건설본부에 참여했다. 1949년 정부가 조선미전을 본떠 국전을 창설하자 심사위원으로 초대돼 중앙 무대에 올랐다. 그 무렵 그는 명승지가 아니라 평범한 농촌 풍경을 그리면서 이를 중국 고전 문학 속 복숭아꽃 핀 이상향인 도원경처럼 이미지화하는 〈무창춘색〉 같은 그림을 다수 제작했다. 이건희·홍라희 컬렉션에 포함된 〈무창춘색〉은 1955년 가을, 전북 전주와 완산을 여행하며 그린 것이다. 이 그림은 실제 경치를 눈앞에 두고 그림을 그리는 서화가 변관식의 면모를 유감없이 보여준다.

집들이 옹기종기 모인 시골 마을 한가운데를 가르며 개천이 흐른다. 돌다리 위에는 집으로 돌아가는 노인과 소녀가 서 있다. 개울 위의 다리, 기

변관식, 〈무창춘색〉° 부분, 1955, 종이에 수묵 채색, 6폭 병풍, 181×357cm,
국립현대미술관 소장

와와 초가, 산과 구릉 등 풍경을 구성하는 형체를 켜켜이 붓을 쌓아 표현
함으로써 전체적으로 거무튀튀하게 된 마을 풍경은 척박한 우리네 현실을
은유하는 것 같다. 그런 가운데 마을 뒷산에 화사하게 복숭아꽃이 피어 있
으니 얼마나 반가울까. 집으로 돌아가는 노인과 물동이를 인 소녀의 발걸
음이 빨라질 것 같다. 청전이 경계를 흐릿하게 해 풍경을 추상화시켜 고향
의 이미지를 보편화한다면, 소정은 아주 구체적으로 그린다. 그래서 〈무창
춘색〉 속 풍경은 마치 어느 집에선가 소녀를 반기는 개가 컹컹거리며 튀어
나올 것처럼 사실적이다.

　　그러면서도 마을 뒷산에 복사꽃을 그려 넣음으로써 문학적 상상 속의

이상향, 무릉도원을 현실로 불러낸다. 복사꽃에 의해 아연 도원경으로 전환된 마을 풍경을 두고 미술사가 최경현은 "지팡이를 든 노인과 머리에 짐을 얹은 소녀는 현재의 삶을 묵묵히 살아가는 그곳이 바로 무릉도원이라는 사실을 일깨워주는 시각적 장치"라고 해석한다.

〈무창춘색〉은 사회적 잣대로 해석하자면 화가로서 인생 최고 전성기에 그려진 그림이다. 하지만 미술계의 주류로 부상한 시절도 잠시, 태생적으로 반골 기질을 지닌 그는 6·25전쟁 후 재개된 1954년 3회 국전 때부터 파벌 문제를 제기했다. 이후 다른 작가들과 반목하기 시작했고 급기야 1956년 국전 심사 과정에서는 국전의 중심 세력이었던 이상범·노수현·배렴과 의견 대립을 하던 끝에 노수현에게 냉면 그릇을 집어 던졌다. 그 사건을 계기로 변관식은 1957년 국전 심사위원을 사퇴했다. 1959년에는 신문에 국전 심사의 내막을 고발하는 글을 기고하면서 제도권과 완전히 결별했다.

그 후 변관식은 미술계의 중심에서 멀어져 주변인이 됐다. 서울 성북구 자택에 '돈암산방'이라는 화실을 마련하고 외롭게 그림을 그리는 한편, 수도여자사범대학 동양화과에 강사로 나갔다. 이상범이 지속적으로 국전 초대작가 및 심사위원으로 참여하고 홍익대학교 동양화과 교수로 재직하며 정년퇴임한 것과 사뭇 대조되는 인생이다.

그런 인생사처럼 변관식의 붓질에서는 꼬장꼬장한 성정이 느껴진다. 심지어 약간의 신경질도 묻어 있는 듯하다. 흥미롭게도 이건희·홍라희 컬렉션에 포함된 3점 〈산수춘경〉〈무창춘색〉〈금강산 구룡폭〉은 시간의 흐름에 따라 점점 색이 검어져 갈수록 고집이 세지는 한 사람의 인생 변천사를 보는 기분이 든다.

반골 미학으로
펼친 금강산

소정에게 금강산 그림은 분신과 같다. 소정은 한국의 명승 금강산에 미술계 주변인이던 자신의 감정을 담았다. 그는 일제강점기에 8년간 금강산을 사생했지만 금강산 소재의 작품을 활발하게 그린 것은 사생한 시기로부터 20년이 지난 시점인 1950년대 후반이다. 국전에서 밀려난 후 과거에 금강산에 칩거하던 기억을 끄집어내 붓질하고 또 붓질한 건 아니었을까. 이건희·홍라희 컬렉션인 〈금강산 구룡폭〉은 그런 시기에 그린 대표작이다.

소정은 물기 없는 갈필로 금강산의 입체감을 표현했다. 먼저 갈필로 먹을 층층이 쌓아 올리고(적묵법) 그 건조한 면 위에 다시 진한 선을 긋고 촘촘히 묵점을 찍었다. 일종의 중화(파선법) 효과다.

다행히도 세상은 변관식을 잊지 않았다. 그가 칠십 대에 들어선 1969년에 열린 《변관식 고희기념특별전》을 기점으로 하여 1970년에는 《현대화랑 개관 1주년 기념전》, 1974년에는 《현대화랑 초대 개인전》 등 여러 전시가 연이어 열렸다. 비평계는 그의 작품에 '반골의 미학' '아취성' 등의 수식어를 붙이며 주목하기 시작했다. 변관식은 77세에 별세하면서 그 운을 당대에 오래 누리지는 못했지만, 대신 '근대 산수화 3대가' 중 한 명으로 호명되는 영광을 지금까지 누리고 있다.

푸르고 평화로운
밭의 화가

청전 이상범은 1970년부터 1980년까지 타의 추종을
불허하는 최고 인기를 누렸다. 그도 한국적인 산수화를 그리기 위해 겸재
정선처럼 현장에서 사생을 했다. 그런데 그의 산수화는 천편일률적이라는

이상범, 〈무릉도원〉°, 1922, 비단에 채색, 10폭 병풍, 159×406cm,
국립현대미술관 소장, ©Galleryhyundai

비판을 받을 정도로 하나같이 비슷하다. 연구자 이중희는 "특정 지역을 사
실적으로 묘사한 실경산수가 아니라 주변에서 볼 수 있는 보편적이고 정감
있는 한국의 풍토감을 표현한 것"이라고 했다. 어쩌면 그는 1960~1970년
대 거센 이농의 물결 속에서 도회에 정착한 사람들이 매일 그리던 마음속
의 고향, 어머니의 품 같은 고향의 원형을 그려내려 했는지도 모른다. 그 호
소력이 이농 세대에게 통하며 미술 시장에서 인기를 끌었던 건 아닐까. 그

의 그림은 그렇게 한국 미술의 대표 작품으로 뽑혀 미국 백악관에 전달됐을 것이다.

여기서 언급해야 할 게 있다. 이건희는 한국화가 중 이상범을 좋아했다. 그래서 삼성 간부들 방에 청전 그림이 하나씩은 걸려야 한다며 많이 사서 주변에 나눠줬다고 한다. 이건희·홍라희 컬렉션은 늘 그렇듯 당대 인기 화가의 구작을 갖추고자 애썼다. 청전 이상범의 경우도 1960~1970년대의 전성기 작품뿐 아니라 해방 이후 '청전 양식'이 정립되기 전인 1920년대 시절 초기 화풍을 알 수 있는 산수화인 〈무릉도원〉도 포함했다. 윤범모 전 국립현대미술관장은 "유사한 그림의 존재를 알리는 신문 기사 등 기록은 있지만 그림이 실물로 확인된 것은 처음"이라고 말했다. 청록산수화 〈무릉도원〉은 이상범이 구한말 3대 화가였던 심전(心田) 안중식의 수제자였음을 증명하는 그림이기도 하다. 안중식은 이상범이 서화미술회를 졸업하자 자신이 운영하는 화숙(사설 미술 아카데미) '경묵당'에서 별도로 이상범을 가르쳤다. 또 자신의 호 '심전' 가운데 '전(田)'자를 떼서 이상범에게 '청전'이라는 호를 지어주었다. 그만큼 제자 이상범을 아꼈다.

이건희·홍라희 컬렉션에 포함된 〈무릉도원〉은 일제강점기에 미국 유학을 다녀와 사업을 하던 컬렉터 이상필을 위해 그린 그림이다. 스승 안중식이 1919년 타계해 이상범이 실의에 빠지자 이상필은 자신의 서대문 저택인 구 경교장에 이상범을 데려왔다. 자신의 집에 기거하며 그림을 그리게 해준 것이다. 이상범은 그 넉넉한 후원에 보답하기 위해 6개월 이상 공들여 〈무릉도원〉을 그렸다고 한다.

〈무릉도원〉의 왼쪽 위에 쓰인 제발(題跋)은 그림의 진가를 높인다. 이는 안중식의 문하생이자 이상범의 대선배인 이도영이 쓴 것으로, 그는 당나라 시인 왕유가 지은 시 〈도원행〉을 활달한 필치로 썼다. 무슨 연유에서인지

이도영은 자신의 이름을 밝히지도 않고 글을 써줬는데, 몇 년 뒤 이 작품을 본 서예가 김태석이 '이상범의 그림과 이도영의 글이 더해진 합작'임을 그림 한편에 밝혀두었다. 〈무릉도원〉은 시공간을 달리한 두 컬렉터 이상필과 이건희를 연결하는 매개물이란 의미도 품은, 굉장히 다양한 의미를 가진 작품이기도 하다.

박대성

박대성, 〈일출봉〉°,
1988, 종이에 수묵 채색, 151.4×157.2cm,
전남도립미술관 소장

1988년 3월 9일, 호암갤러리에서 《박대성 작품전》이 열렸다. 해방둥이 박대성(1945~)의 나이는 당시 43세. 이례적인 전시였다. 호암갤러리에서 이렇게 젊은 작가가 전시한 적은 없었다. 이전까지는 이중섭·남관·권진규·성재휴·박래현 등 1910년대부터 1920년대 사이에 태어난 원로 작가나 작고 작가 등의 작품을 전시했다. 외국 작가 중에는 조르주 루오, 앙투안 부르델, 파블로 피카소 등 이른바 '블록버스터 거장'의 전시가 열리던 곳이었다.

그런 장소에서 새파란(?) 사십 대 작가의 전시가 열렸다니, 사연이 없을 리 없다. 박대성 작품전이 열리기 불과 몇 해 전인 1986년부터 1987년 초까지 호암갤러리는 《백자 특별전: 우리 백자의 어제와 오늘》을 야심차게 개최했다. 잔뜩 기대하고 힘을 준 전시였지만, 반응이 신통찮았다. 뭔가 좋은 방법이 없을까 고민하던 이건희에게 이호재 회장이 젊은 작가의 생생한 전시를 진행해보면 어떠냐고 제안했다. 그것이 박대성 전시 성사의 계기가 되었다.

2022년 3월, 박대성 화백을 광화문에서 만났다. 박 화백과의 인터뷰는 색다른 즐거움이었다. 이 책에서 다룬 거의 대부분의 화가는 작고 화가다. 따라서 각 화가의 작품 세계나 이건희가 작품을 구매한 사연 등을 알기 위해서는 전시 도록이나 책에 실린 글, 유족의 증언 등 간접적인 자료에 의존할 수밖에 없었다. 작고 화가에 관한 여러 의문이 풀리지 않아 안타까울 때가 많았는데 생존 작가라니, 반가운 일이었다. 그는 어느새 팔십을 바라보

는 나이가 되어 머리가 희끗했지만 35년 전에 일어난 일을 또렷하게 기억했다.

"전시를 개막하기 1년 전쯤일 겁니다. 경기도 팔당에 있는 제 작업실로 손주환 중앙일보 이사 등 관계자 3명이 찾아왔습니다. 그러면서 내년에 호암갤러리에서 전시를 하자고 하더군요. 처음에는 '부담스럽다. 실력을 더 키워서 나중에 하겠다'라고 고사했습니다. 그랬더니 케네디도 박정희도 사십 대에 대통령 했는데, 당신이 못할 건 뭐가 있냐고 저를 설득했습니다. 그래, 그러면 한번 해보자고 용기를 내 응하게 됐습니다."

이건희가
존경한 화가

그해 호암갤러리 전시에서는 한국 미술대학 양대 산맥인 서울대학교 학파와 홍익대학교 학파가 서로 경쟁했다. 두 파의 양보 없는 경쟁 끝에 중앙일보가 주최하는 중앙미술대상을 받은 독학파 박대성이 전시 작가로 낙점된 것이다. 박대성은 33세이던 1978년 제1회 중앙미술대상에서 대상 없는 장려상을 받았고, 이듬해 2회에서는 대상까지 거머쥔 화가였다.

박 화백은 1년 동안 전시를 준비했다고 한다. 600평이 넘는 큰 전시 공간에 대작 위주로 100여 점을 걸었다. 제주, 설악산, 해남 등 전국을 돌며 사생한 실경수묵화가 주로 걸렸다. 신진 작가의 전시가 처음이라 주최 측은 걱정이 많았다고 한다. 하지만 박대성의 전시회는 관람객 수, 작품 판매, 도록 판매 등 모든 면에서 성공적인 기록을 세웠다. 호암 측도 깜짝 놀

박대성, 〈향원정설경〉°, 1994, 광목에 채색, 105×204.8cm,
전남도립미술관 소장

랐다고 한다.

　전시가 끝난 후였다. 창업주인 이병철 회장이 별세하면서 막 삼성의 후
계자가 된 이건희 회장이 그를 삼성 본관 집무실로 불렀다. 이 회장이 박대
성에게 악수를 청하며 말했다.

　"존경합니다."

　박대성은 어리둥절해하며 물었다.

　"왜, 왜요?"

　"저는 한 분야에서 1~2퍼센트 안에 들어가는 사람은 강도라도 존경의
대상으로 삼습니다."

　그렇게 말한 이건희는 박대성에게 선친이 수집한 달 항아리가 놓인 회
장실을 보여주었다.

"부친 3주기가 지나면 이 방을 제 스타일로 바꿀 겁니다. 그때 박 화백 그림을 걸 겁니다."

박 화백은 그렇게 자신이 '삼성 이건희 회장 집무실에 작품이 걸린 한국 화가'가 됐다고 말했다. 나는 박 화백과 인터뷰하며 그의 개인사도 들을 수 있었다. 독학파라는 점이 운을 불러 오기도 했지만, 독학으로 미술을 할 수밖에 없었던 아픔도 있었다고, 그는 담담한 목소리로 말했다.

한쪽 팔을 앗아간 비극

박대성은 경북 청도 운문면에서 7남매 중 막내로 태어났다. 유복한 집안이었지만, 그는 겨우 중학교만 졸업했다. 영남의 알프스라는 운문산은 한국 현대사 비극의 현장 중 하나다. 운문산에 암거하던 빨치산에게 마을 주민 10여 명이 무참히 죽임당하는 사건이 일어난 것이다. 그때 한의원을 했던 박대성의 아버지도 부르주아 취급을 받아 빨치산에게 살해당했다. 아버지 등에 업혀 울던 어린 박대성은 한쪽 팔을 잃었다. 만 3세 때의 일이었다. 이데올로기 갈등이 빚은 현대사의 참극은 경상도 산골 마을에 살던 철부지 유아의 삶까지 뚫고 지나갔다.

마을이 집성촌인지라 한쪽 팔이 없어도 놀림을 당하지 않고 초등학교까지는 그럭저럭 다녔다. 하지만 중학교는 다니다 말았다. 중학교 건물은 낯선 동네 세 곳을 지나야 나왔다. 다른 동네 또래들이 놀려대는 통에 학교를 더 다닐 수 없었다.

그는 세상과 격리돼 살았다. 그런 그에게 유일한 낙은 그림을 그리는 일

이었다. 집성촌인 만큼 동네에서 제사를 자주 모셨는데, 어린 박대성은 제 삿날마다 제사상 뒤 병풍 그림을 보고 따라 그렸다.

여섯 살 때 일이다. 어느 날, 아버지처럼 의지하던 맏형이 어린 그의 그림을 보고 친척들에게 말했다.

"야가, 대성이가 그림에 소질이 있어요."

그 말이 화가 박대성의 시작이었다.

일본에서 공부하고 돌아와 신식 문화를 접했던 맏형은 낙서한다고 혼내기는커녕 어린 박대성을 칭찬했다. 희망이 벼락처럼 내리치던 그때 형의 목소리를 지금도 선명하게 기억한다고, 박 화백은 웃으며 회고했다. 중학교 졸업장만 겨우 거머쥔 박대성은 이후 대학 입시도 포기하고 들판에 나가 그림만 그렸다.

"내가 사는 동네를 벗어나는 건 죽는 거나 마찬가지였다"라는 그는 18세 되던 해 맏형이 논을 팔아 독일제 의수를 구해준 이후 세상으로 나갈 용기를 갖게 되었다. 동네를 벗어난 그는 부산의 서정묵, 서울의 이영찬·박노수 등 당대 유명 서화가로부터 그림을 배웠다.

한국화를 현대화한 화가,
전국 명승을 돌며 대작을 품다

미술을 배우며 그의 실력은 날개를 단 듯 늘었다. 스물한 살이던 1966년 동아대학교 주최 국제미술대전에서 입선했다. 지역 신문에 이름 석 자가 실리는 기쁨을 맛본 후에야 화가로 먹고 살 수 있는 길이 있다는 걸 알게 됐다. 이듬해부터는 국전에 공모해 내리 8차례 입선

했다. 그 경력을 바탕 삼아 1973년, 한국 작가로는 처음으로 대만 고궁박물관의 초청을 받았다. 그는 6개월간 대만에 체류하면서 중국 미술사의 걸작들을 직접 보고 임모하는 기회를 얻었다. 그곳에서 중국 전통 회화의 스케일, 그리고 사실성에 놀랐다. 원나라 때 황제의 행차를 그린 〈출경도〉는 길이가 26미터인데, 얼마나 사실감 있게 그렸는지 영화를 보는 듯했고 말발굽 소리가 들리는 듯했다.

그때를 계기로 박대성은 대작을 그리기 시작했다. 대만에서 돌아온 후 한국화로는 드문 4미터짜리 큰 그림도 그렸다. 또 현장 사생을 중시하며

박대성, 〈서귀포〉°, 1988, 광목에 수묵 채색, 87×255cm,
전남도립미술관 소장

좋은 경치를 찾아 전국을 누볐다. 특히 설악산에 오래 칩거하며 주변에서
쉽게 볼 수 있는 흙산이 아니라 깎아지른 기암괴석의 산을 마음껏 표현했
다. 그러다보니 자연스레 붓질이 호방해졌다.

　그렇게 전국 명승을 돌며 사생한 그의 대작들이 1988년 호암갤러리에
전시되었다. 이때 전시한 작품들 역시 이건희·홍라희 컬렉션에 포함됐는
데, 이 중 3점이 수묵화의 고장 전남도립미술관에 기증돼 일반에 공개됐
다. 이건희·홍라희 컬렉션 내 박대성의 그림은 국립현대미술관에도 일부
기증된 것으로 전해진다.

박 화백은 누구보다 한국적인 그림을 그리지만, 전통을 추종하지 않는다. 자기만의 방식으로 한국화를 현대화한다. 그의 붓질은 미점준(동양화에서 쌀알처럼 점을 겹겹이 찍어 흙과 암석 따위의 입체감을 표현하는 기법) 등 전통적인 기법에서 벗어나 있다. 〈서귀포〉가 보여주듯 그는 묵과 색을 자유자재로 쓰며 색이 화사한 서양 수채화와 흑백의 농담으로 그리는 전통 묵화의 경계를 허문다. 눈앞의 대상을 사진처럼 그리는 대신 화가의 내면을 표출한 심상의 풍경을 그린다. 〈일출봉〉에서는 가로로 북북 그은 몇 번의 붓질과 물감의 농담만으로 산과 파도가 지닌 시간의 무게를 표현해냈다. 박 화백에게는 실경을 그리면서도 돌과 나무에 마음을 의탁해 문인화적 해석을 가하던, 조선 후기 화가 겸재 정선의 피가 흐른다.

서예를
공부하다

박대성은 이건희 회장에게 고마운 일이 또 있다고 했다. 어느 날 이건희가 "원하는 걸 말해보라"고 말했다. 박대성은 안 될 줄 알면서도 중국에 가보는 게 소원이라고 했다. 당시 중국은 우리나라와 수교하기 전이라 지금처럼 비행기만 타면 갈 수 있는 나라가 아니었다. 그렇기에 그저 말만 꺼내본 것이다. 그런데 얼마 뒤 박 화백은 삼성 홍콩 지사를 통해 수입상으로 신분을 가장해 중국 땅을 밟을 수 있었다. 박대성은 그곳에서 청조 말에 태어나 뼈를 깎는 노력을 한 끝에 전통 회화를 혁신한 이가염을 만나는 행운을 얻었다. 이가염은 그에게 "먹(수묵)을 중시하라, 그리고 서예를 중시하라"라는 두 가지 가르침을 줬다.

박대성, 〈불국설경〉°, 1996, 종이에 수묵 채색, 291.6×1084cm,
국립현대미술관 소장

　이후 박대성은 서예를 공부했고, 상형문자의 원형을 찾아 히말라야에
다녀왔다. 서구 추상화의 본산 뉴욕이 궁금해 미국도 1년간 다녀왔다. 그
후에도 그는 역마살 낀 사람처럼 전국을 돌며 그림을 그리다가 1999년부
터는 경주에 화실을 마련해 작업하고 있다. 이제는 경주를 대표하는 화가
가 됐다. 경주의 공립 솔거미술관이 박대성이 작품을 대거 기증하면서 '박
대성미술관'이 될 뻔하기도 했다.

　국립중앙박물관에서 열린《어느 수집가의 초대: 고 이건희 회장 기증
1주년 기념전》에 박 화백이 경주에 정착하기 전 불국사 요사채(손님방)에
1년간 머물며 그린 〈불국설경〉이 나왔다. 뉴욕에서 돌아온 박대성은 도시
문명이 싫어 도망치듯 경주 불국사로 내려갔는데, 그해 겨울 경주에는 7년
만에 눈이 내렸고, 그는 눈 쌓이는 소리조차 들릴 듯 고요하고 하얀 불국사
의 풍경을 담아냈다.

　박대성은 토함산 불국토의 상징인 불국사 지붕에 고즈넉하게 쌓인 눈과

박대성, 〈현율〉, 2006, 종이에 수묵 담채, 178×383cm,
국립현대미술관 소장

세월을 이겨내며 기울어지거나 구부러진 노송이 버티고 있는 자태를 파노
라마처럼 그려냈다. 가로 10미터가 넘고, 세로가 거의 3미터에 달하는 거
대한 화폭이지만, 일체의 물감을 쓰지 않고 오직 하얀 여백만으로 흰 눈을
표현했다. 그야말로 걸작이다. 이 작품은 겸재 정선의 〈인왕제색도〉가 단
독으로 걸렸던 공간에 전시되는 영광을 누렸다.

21세기에 시작된
파격

2000년 이후 박대성의 작품은 더욱 파격적으로 변했

다. 그는 원근법을 무시하고 여러 시점을 한 화면에 구사한다. 새처럼 내려다보는 시선과 아래서 아득하게 절벽 꼭대기를 올려다보는 시선이 한 화면에서 소용돌이치는 〈현율〉이 대표적이다. 이는 정선 그림에도 없는 기법이다. 또 〈금강전도〉는 정선의 〈금강전도〉를 패러디한 것으로, 역시 새처럼 내려다보는 시선과 아득하게 올려다보는 시선이 한 화면에 공존한다.

이건희 회장이 후원한 신진 작가 1호 박대성의 작품은 한국화의 독창성을 찾는 해외 큐레이터들의 관심을 끌고 있다. 2022년 6월, 카자흐스탄 국립미술관 개인전을 시작으로 같은 해 가을과 겨울 미국 로스앤젤레스카운티미술관, 하버드대학교 한국학센터미술관, 다트머스대학교 후드미술관 등에서 개인전이 열렸다.

이건희가 살아 있다면 자신이 처음으로 후원한 '신진 화가' 박대성이 외국의 안목 있는 큐레이터들의 마음을 사로잡아 해외 전시가 줄줄이 열리고 있다는 소식에 흐뭇해할 것 같다. 컬렉터의 기쁨이라는 게 그런 거다. 안목을 객관적으로 인정받는 기분. 당대 최고의 컬렉터라도 그런 소소한 행복이 중요하다.

임옥상과
신학철

민중 속에 피운 예술

신학철, 〈한국근대사-종합〉°,
1983, 천에 유화, 390×130cm,
국립현대미술관 소장

캔버스의 맨 아래에 시체 더미가 들판처럼 깔려 있다. 죽음과도 같던 식민지 감옥에서 벗어나 해방을 맞은 군중이 시체 앞에서 만세를 부른다. 해방의 기쁨도 잠시, 조금 위로 올라가면 왼쪽에는 미군이, 오른쪽에는 소련군이 주둔한 끝에 남북이 갈라진다. 6·25전쟁을 상징하듯 장갑차와 총구, 시신이 탑처럼 쌓여 있고 그걸 다리 삼은 두 남자가 서로의 몸에 칼을 꽂는다. 조금 더 위로 올라가면 4·19혁명의 열기는 5·16쿠데타에 의해 무력화되고 한국은 산업화 시대에 들어선다. 더 위에서는 미국의 코카콜라와 일본의 야마하 등 외세 자본에 '겁탈' 당하는 한반도가 분단 상황을 어쩌지 못하고 있다.

통일을 염원한 작가
신학철

한국 현대사의 주요 장면이 시간의 추이에 따라 아래에서 위로 층층이 배열되며 회오리치듯 올라가는 이 역사화는 흑백이라 더 비장하다. 절정을 향해 치닫던 역사화의 맨 꼭대기에서 마침내 남녀가 뜨거운 입맞춤을 하며 이 연대기의 대미를 장식한다. 상투 튼 남성과 쪽진 머리 여성이 백두산 천지와 운해를 이불 삼아 뜨거운 하룻밤을 보낸 끝에

통일의 그날을 맞이하고 있다. 한국의 현대사를 형상화한 이 유명한 그림은 신학철(1943~)의 〈한국근대사-종합〉이다.

이 작품을 이건희가 소장했다는 이야기를 듣고서 놀라지 않을 수 없었다. 신학철이 누군지 안다면 누구라도 놀랄 것이다. 신학철은 1980년대에 반독재·반외세·반자본을 부르짖으며 미술의 현실 참여를 주장했던 민중미술의 대표 작가다. 그가 1987년 민족미술협의회 통일전에 출품한 그림 〈모내기〉는 대법원이 이적표현물로 판결해 국가에 압수됐다. 신학철은 국가보안법 위반 혐의로 기소되며 정치가 미술을 탄압했던 시대의 상징적인 인물이 됐다.

그런 신학철의 작품을 이건희가 소장했다는 점에서 나는 이건희·홍라희 컬렉션의 성격을 다시 생각했다. 삼성은 대한민국 재벌의 간판 같은 그룹이며 기업 경영에서 반노조주의를 관철해 노동계로부터 지탄을 받는다. 미국의 코카콜라건, 일본의 야마하건 자본에 대한 적대적인 입장이 분명한 신학철의 이 반자본주의 시위 현장 구호처럼 선명한 그림을 재벌 회장 이건희가 구입했다. 이건희는 작품이 좋다면 이데올로기는 신경 쓰지 않는 컬렉터, 요새 말하는 진영 논리에 휩쓸리지 않는 컬렉터라는 생각이 들었다. 그가 살아 있었다면 꼭 인터뷰를 성사시켜 내심을 듣고 싶다는 마음이 굴뚝같이 일었다.

이건희·홍라희 컬렉션에는 또 다른 민중미술 작가의 작품도 들어 있다. 2022년 국립현대미술관에서 마침내 개인전을 연 화가, 임옥상(1950~)이다. 이건희·홍라희 컬렉션에는 임옥상의 〈김씨연대기Ⅱ〉와 〈두 나무〉가 포함되어 있다.

〈김씨연대기Ⅱ〉는 임옥상이 전주에 머물던 시기를 대표하는 종이 '부조

임옥상, 〈김씨연대기 II〉°, 1991, 종이 부조에 아크릴, 144.3×200.5cm,
임옥상 제공

회화' 작품이다. 작가의 작품 세계가 변화하던 시기에 그려진 이 작품은 전주 한지를 사용해 입체적인 형상을 만든 뒤 채색하는 방식으로 제작되었다. 그림 속에는 단아한 한옥이 부조되어 튀어나와 있다. 그 한옥을 받치는 평평하고 붉은 마당에는 그 집을 일구고 살았던 부부의 형상이 그려져 있다. 부부 형상은 죽어서도 그 집을 지키듯 커다란 선으로 새겨졌다. 그 방식은 어릴 적에 외할머니 집에 놀러 갔을 때 날카로운 돌을 주워 한옥 마당에 그림을 그리던 추억을 생각나게 했다. 어쩌면 한참 전에 돌아가신 외할머니도 그 한옥 마당에 넋이 되어 누워 있을 것 같은 기분이 들었다.

이 작품은 마치 박경리의 소설 『토지』의 등장인물처럼 격변기를 온몸으로 이겨내며 한 집안을 지켜온, 우리의 할아버지 할머니 세대에 바치는 헌사 같다. 그런 서정적인 느낌 때문인지 〈김씨연대기 II〉는 국립중앙박물관

의《어느 수집가의 초대: 고 이건희 회장 기증 1주년 기념전》전시장 도입부에 떡하니 걸렸다.

다른 작품인 〈두 나무〉는 정치적인 메시지가 강하다. 각기 다른 방향으로 치닫는 두 나무를 묶어 전혀 다른 국면을 만들어내자는 의미가 담긴 듯하다. 즉, 우리나라의 분단 상황을 은유하면서 통일에 대한 염원을 형상화한 작품이다.

붉은색을 많이 쓰니
공산주의자일 것이다

이처럼 민중미술계 양대 간판인 신학철과 임옥상의 작품을 민중미술이 비판했던 재벌 대표 주자 이건희 회장이 소장했다니. 그 자체로 충격이다. 도대체 이건희 회장은 어떻게, 어떤 생각을 가지고 신학철과 임옥상의 작품을 소장하게 됐을까. 그 경위가 자못 궁금해서 두 작가와 중간상이었던 이호재 회장 등을 두루 인터뷰했다.

사연은 1991년으로 거슬러 올라간다. 그해 호암갤러리에서 임옥상 개인전이 열렸다. 이 전시는 미술계의 화제였다. 전두환 군사정권이 끝나고 '(군인이 아닌) 보통사람'을 표방한 노태우 정부가 들어섰지만, 노태우에게도 군부 출신 꼬리표가 달려 있었다. 여전히 민중미술을 불온시하는 분위기가 남아 있던 시기였던 것이다. 그런데 재벌인 삼성가가 운영하는 호암갤러리 전시에 초대된 임옥상은 전 정권이 불온 작가로 낙인찍은 인물이었다. 게다가 나이도 41세로, 새파랗게 젊은 신진이었다. 예상치 못하게 호암갤러리에 등장한 임옥상은 자신보다 몇 년 앞서 이곳에서 전시를 했던

임옥상, 〈두 나무〉°, 1981, 캔버스에 아크릴, 139×187cm,
임옥상 제공

박대성의 최연소 작가 기록도 깼다.

　전시는 이호재 회장의 제안으로 이뤄졌다. 임옥상은 인터뷰에서 "호암 갤러리 측이 작품 전시를 주저하자 이건희 회장이 나서서 교통정리를 해준 것으로 기억한다"라고 말했다.

　원로 화가 김정헌이 펴낸 회고록 『어쩌다 보니, 어쩔 수 없이』(창비, 2021)에는 임옥상이 붉은 작가가 된 계기가 나온다. 임옥상은 민중미술의 모태가 된 1980년 현실과 발언 창립전에 신경호·노원희와 함께 '시뻘건 그림'을 많이 내놔 전두환 정권이 작성한 블랙리스트에 올랐다. 임옥상은 〈웅덩이 Ⅱ〉 등을 냈는데, 이 작품은 말 그대로 핏덩이처럼 붉은색이 낭자하다.

이 그림을 포함해 〈땅Ⅱ〉 〈땅 Ⅳ〉 〈얼룩〉 등 임옥상의 그림 4점이 1982년 당국에 압수됐다. 임옥상은 그때를 이렇게 회고했다.

"저를 옥죄어온 것은 결국 색깔이었어요. 붉은색을 많이 쓴다, 이건 적화 야욕을 꿈꾸는 자생적 공산주의자의 짓이다, 이런 식으로 엮은 거지요."

임옥상은 압수당했다 돌려받은 그 4점의 그림을 호암갤러리 개인전에 전부 걸었다. '민중 작업 10년의 결산'이라는 수식어가 붙으며 언론에 대대적으로 보도된 이 전시에서는 한지로 형상을 두텁게 뜨고 채색한 부조 회화, 아프리카 역사를 신식민지 관점에서 다룬 《아프리카 현대사》 시리즈 등 임옥상을 대표하는 연작도 당당히 전시되었다.

재벌 갤러리에서
민중미술 개인전이 성공을 거두다

임옥상은 서울대학교 서양화과를 졸업한 뒤 대학원에서 석사 논문을 쓰며 미술의 사회적 역할을 고민했다. 이전까지 유행하던 추상화를 그리던 그였다. 미술이 무엇인가 고민하던 그는 돌연 주류 엘리트들이 하던 추상 미술에 등을 돌리고 대중이 이해하기 쉬운 구상 미술을 하기로 마음먹었다. 그러곤 농촌 현실을 다룬 《땅》 연작을 그리기 시작했다. 전주교대에서 학생을 가르치던 시기에는 전통을 어떻게 현대화할지 고민하다 전주 한지를 사용해 종이 부조 회화를 제작했다. 앞에서 소개한 〈김씨연대기Ⅱ〉가 바로 이 시기에 제작한 작품이다.

1984년, 서울 부암동 서울미술관에서 개인전을 하며 미술계에 존재감을 알린 임옥상은 그해 프랑스로 유학을 떠났다. 프랑스에서 그는 《아프리카

현대사》연작을 그렸다. 임옥상은 제3세계라는 관점에서 한국과 아프리카의 현대사가 비슷하다고 생각했다. 그러므로《아프리카 현대사》는 아프리카 현대사에 한국 현대사를 덧씌운 작품이다.

귀국 2년 뒤인 1988년, 임옥상은 파리 시절의 성과를 모아 이호재가 운영하던 가나화랑에서《아프리카 현대사》전을 열었다. 논란이 일 만큼 주목받았던 호암갤러리 개인전을 연 때는 그로부터 3년 후다. 호암갤러리에서 열린 임옥상 개인전은 주최 측의 우려가 무색할 정도로 성공을 거뒀다. 임옥상은 그 전시를 두고 "전시의 성과가 아주 좋았다. 민중미술이 사회적으로 공인받고 개인적으로도 제가 미술계 스타로 자리매김한 계기가 됐던 전시"라고 자평했다.

임옥상전이 거둔 성과에 놀란 건 당사자인 화가뿐만이 아니었다. 전시를 뒤에서 밀어준 이건희 회장도 놀라긴 마찬가지였다. 이호재 회장은 "관람객이 역대 최대였다. 그걸 보고 회장님이 깜짝 놀라셨다. 그래서 '이 기회에 민중미술 대표작을 수집하는 건 어떠시냐'고 제안을 드렸다"라고 회상했다. 그 제안 덕분이었을까. 얼마 지나지 않아 임옥상의 작품과 신학철의 〈한국근대사-종합〉 등 민중미술 대표작이 이건희·홍라희 컬렉션에 들어갔다.

사실 신학철의 〈한국근대사-종합〉은 '재수' 끝에 삼성가에 들어가는 데 성공한 작품이다. 이호재는 이 작품이 1982년에 『월간미술』에 처음 소개된 것을 보고 감동해 작가의 작업실에 찾아가 구매 의사를 밝혔다. 당시로서 거금인 2,500만 원을 그림 값으로 지불했다. 신학철은 그 작품이 팔린 연도를 1984년으로 정확히 기억했다. 그는 "그림을 팔고 나서 '민중미술 작품도 이렇게 비싸게 팔릴 수 있다'고 자랑하며 인사동에 지인들을 불러 크게 술 한턱 쐈다. 그 전으로도 그 후로도 작품을 판 적이 없었다"라고 덧

신학철, 〈한국근대사-종합〉 부분

붙였다. 그렇게 해서 〈한국근대사-종합〉을 소장하게 된 이호재는 중앙일
보에서 문화부 기자, 논설위원 등을 지내며 삼성가의 현대미술 작품 구매
를 담당했던 이종석에게 해당 그림을 구입하라고 제안했다가 거절당했다.

이유는 뻔했다. 당시는 서슬 퍼런 전두환 군사정권 시절이었기 때문이
었다. 하지만 민중미술의 가치를 알아보고 신학철의 그 작품을 사둔 화상
이호재의 안목은 결국 통했다. 세상이 바뀌고 임옥상의 작품을 이건희가
구입하자, 때를 놓칠세라 신학철의 작품도 함께 갖추도록 설득했던 것이
다. 이건희·홍라희 컬렉션의 형성 과정에는 이렇듯 눈 밝은 화상의 노력이
중요하게 자리했다.

신군부의 검열을 피하려
제목을 바꾸다

　　신학철은 민중미술 진영에서 독특한 위치에 서 있다. 당시 민중미술의 중심에는 1979년 서울대학교 출신 미술인들이 발기한 '현실과 발언'이 있었다. 신학철은 홍익대학교 출신이라 처음엔 현실과 발언 모임에 참여하지 않았다. 당시 홍익대학교는 박서보 등 추상화를 하는 교수들의 영향력이 강했다. 신학철은 당시 분위기를 이렇게 전한다.

　　"순수 예술만 예술이라 했다. 미술에 현실이나 정치적인 얘기를 해서는 안 됐다. 그림에 메시지가 있어도 안 됐다. 메시지를 뺀 그림이 (박서보 등이 한) 단색화였다."

　　신학철은 그런 스승 아래에서 미술 수업을 받았고, 졸업 후에는 아방가르드(AG) 그룹에서 활동하며 전위 미술을 했다. 돌에 사진을 붙이고 막대에 실을 감는 등 오브제 미술을 하던 그는 이미지에 크게 관심을 가지게 됐고 여성 잡지 사진을 오려 콜라주 작업을 하기 시작했다. 그 작업물을 사람들은 자본주의 소비 사회를 비판하는 미술로 읽었다. 또 그의 작업은 콜라주용 사진을 한국 현대사 관련 책자에서 가져왔기에 자연스럽게 한국 현대사를 비판하는 작업으로 읽히게 됐다.

　　그 때문인지 그의 작품은 당시 민중미술 전시의 구심점 역할을 했던 서울미술관의 《문제작가전》에 수차례 초대되었다. 신학철은 서울미술관에서 전시를 하며 민중미술가들과 가까워졌다. 서울미술관은 화가 임세택·강명희 부부가 1981년 개관한 우리나라 1호 사설 미술관으로, 유럽의 다다이즘 등 해외 미술을 알리고 임옥상·박불똥·민정기 등 민중미술 작가를 집중적으로 조명했다. 그 시절, 서울미술관에서 전시를 했다는 것은 안목

있는 큐레이터가 미술의 미래를 향해 펼쳐 놓은 그물망에 들어가게 됐다는 의미로 통했다.

신학철의《한국근대사》연작은 1982년 무렵부터 시작됐다. 내용은 한국 현대사에 관한 것이었지만 서울미술관 설립에 관여하며 초대 관장을 지낸 김윤수가 신군부의 검열을 피하기 위해 '한국근대사'로 제목을 바꾸자고 해서 그렇게 했다고 한다. 초기에 제작한 연작의 크기는 20호, 60호 등으로 작았지만, 〈한국근대사-종합〉으로 변주되면서 그 크기는 캔버스 세 폭을 이어 붙인 세로 390센티미터 대작으로 커졌다. 참고로 김윤수는 서울대학교 미학과를 나온 대표적인 민중미술 이론가로, 1970~1980년대에 저항 잡지로 통하던『창작과비평』의 발행인과 대표를 지냈으며 훗날 한국 미술계 최고 좌장인 국립현대미술관장을 지냈다.

미술 애호가 이건희가 발견한
민중미술의 진면목

신학철의 〈한국근대사-종합〉은 1994년 호암갤러리에서『월간미술』창간 5주년을 기념해 열린《현대미술 40년의 얼굴: 오늘의 작가 20인》전에도 소개됐다. 해당 전시에는 당시 육십 대였던 박서보부터 삼십 대 조덕현까지 다양한 연령층의 작가 20명이 모였다. '1950년대의 앵포르멜부터 1990년대의 포스트모더니즘까지 한국 현대미술 흐름을 압축해서 보여주자'는 것이 전시의 취지였다. 민중미술 진영에서는 임옥상과 함께 신학철이 나란히 전시에 초대됐다.

〈한국근대사-종합〉은 한국 민중미술의 간판 격인 작품이다. 나는 그 작

품을 이건희가 갖고 있을 줄은 생각도 하지 못했다. 이건희가 미술관 설립을 목표로 당대 대표 작가들의 대표적인 작품을 수집했다고 생각하긴 했지만, 반기업적인 민중미술 작품까지 수집했을 줄은 몰랐다. 어쩌면 컬렉터 이건희는 미술품을 구매할 때만은 기업인으로서의 정체성을 잠시 벗어 두었던 것이 아닐까 하는 생각이 들었다. 그림을 살 때의 그는 자신이 오로지 미술 애호가로만 존재하기를 원했을지도 모른다.

주변에서 저런 험악한 미술을 왜 수집하느냐고 의아해하면 이건희는 "괜찮아, 미술사에 중요한 작품이라면 내게는 필요한 거야"라고 말했다고 한다. 자신이 명작이라고 생각한 그림을 사는 일에는 거침이 없었던 이건희. 그래서 '이건희 컬렉션이 곧 한국 미술사다'라는 평가가 따르는 것이 아닐까.

1994년, 국립현대미술관에서 첫 민중미술 전시회인 《민중미술 15년: 1980~1994》가 열렸다. 호암갤러리에서 임옥상 개인전이 열린 지 3년이 지난 뒤였다. 국립 기관에서 민중미술전을 연 데에는 재벌가에서 연 전시가 큰 영향을 줬을 것이다. 삼성가에서 먼저 정치적 부담감을 덜어 주었기에 국립 기관에서 민중미술 전시회를 여는 것이 수월했을 것이다. 그만큼 민중미술 수집은 누구도 예상치 못한, '미술 애호가 이건희'의 얼굴이었다. 그 일면 속에 임옥상과 신학철, 두 명의 뜨거운 화가가 있었다.

채용신

왕을 그린 마지막 어진 화가

채용신, 〈노부인 초상〉°,
1932, 비단에 채색, 98×56cm,
국립현대미술관 소장

대지주 집안의 노부인이 의자에 앉아 화가 앞에서 포즈를 취한다. 자세가 자못 당당하다. 조선시대 왕 혹은 고관대작이나 가지던 초상화의 주인공이 됐으니 남부러울 것 없다는 태도다. 쪽진 머리, 외꺼풀 눈, 꽉 다문 입매에서 휘하에 많은 소작농을 거느렸을 부농 안주인의 자부심이 엿보인다. 목뒤로 슬쩍 드러난 금비녀, 무릎 위에 얌전히 얹힌 손가락의 금반지, 치마 아래 살짝 내보인 가죽신을 통해 은근히 부를 과시하는 구도를 취했다. 흰색 비단 치마저고리로 노년 여성의 기품을 살려주면서도 저고리 밑으로 뺀 복주머니 모양 붉은 노리개와 푸른색 줄로 색감의 대비를 싱싱하게 살렸다. 실제 모델이었을 노부인을 한층 더 생기 있게 담아낸 구성과 색채가 돋보인다.

이 작품은 20세기 초 최고의 초상화가로 인기를 누리던 석지(石芝) 채용신(1850~1941)이 전라도에 사는 부농의 아내를 그린 것으로, 아마도 칠순 등 특별한 날을 기념해 주문했으리라 짐작된다. 당시 초상화 값은 전신상 100원, 반신상 70원이었다. 그 무렵 임실에서 소 한 마리를 82원에 거래했다는 기록이 있는 것을 보면 농가의 보물인 소 한 마리 정도는 주어야 초상화를 가질 수 있던 시대였다.

〈노부인 초상〉은 일본을 통해 서양의 근대 문명을 받아들이던 시기, 채용신이 서양화의 명암 기법과 동양화의 세필 묘사를 융합해 독창적인 초상화의 세계를 열었음을 한눈에 보여준다. 이 작품은 그가 82세이던

大韓國太上皇帝四十九歲御容移摹寫

채용신, 〈고종황제 어진〉, 1920, 비단에 채색, 46.2×33cm,
국립현대미술관 소장

1932년에 그렸다. 채용신은 당시로서는 드물게 91세까지 장수했는데, 기량이 무르익을 대로 무르익은 말년의 대표작 〈노부인 초상〉은 이건희·홍라희 컬렉션에 포함돼 국립현대미술관에 기증됐다.《이건희 컬렉션 특별전: 한국미술명작》전에도 나왔다.

무관에서
왕의 초상화가로

　　채용신은 서울 삼청동의 한 무관 집안에서 태어났다. 원래 세거지는 전주였지만, 채용신의 할아버지 때부터 서울로 옮겨왔다. 채용신 역시 36세에 무과에 급제했다. 그는 의금부도사 등 여러 관직을 지냈고, 49세 때이던 1899년에 전남 여수 돌산진 수군첨절제사를 마지막으로 무관직에서 물러났다. 이후 고향 전주에 내려가 있던 그를 조정에서 선원전(창덕궁 안에 역대 왕의 어진을 모신 곳)에 걸 태조 어진을 그릴 화사로 불러들였다. 무관으로 평생을 살아온 채용신 아닌가. 그런 그가 어진, 즉 왕의 초상화를 그리는 일을 주관하는 주관 화사로 발탁된 건 놀라운 일이다.

　　채용신은 어려서부터 그림에 소질을 보였다고 한다. 가세가 기울자 그림을 팔아 빚을 갚을 정도였다는 이야기가 전설처럼 전해진다. 그의 그림 실력에 관한 소문은 궁중에까지 들어갔고, 그것이 채용신을 궁중 화원의 궁극적 꿈, 어진 화사로 이끌었다고 한다.

　　채용신이 주관 화사로 임명된 지 4개월 후, 선원전에 화재가 발생하였다. 그 바람에 태조·숙종·영조·정조·순조·익종·현종 등 7조 어진들이 소실되자 다시 어진을 모사하라는 어명이 내려졌다. 채용신은 조석진과 함

께 어진 모사를 담당할 화사로 발탁됐다. 어진 모사는 당대 최고 화가에게 주어지던 영광이었다. 1900년, 채용신은 나이 50세에 태조 어진과 6조 어진을 새로 완성했다. 완성된 태조 어진을 보고 흡족했던 고종은 채용신에게 자신의 어진과 함께 16명의 기로소(조선시대 70세 이상 연로한 고위 문신을 예우하기 위해 설치한 관서) 신료들의 초상화를 제작하게 했다. 그 공로를 인정받아 채용신은 1905년 충남 정산군수로 부임했다. 그리고 이듬해 관직에서 물러났다.

주관 화사 채용신에 관한 기록은 이 정도다. 하지만 우리는 이 적은 기록만으로도 그의 실력이 얼마나 뛰어났는지 충분히 짐작할 수 있다. 그리고 다행히 왕이 감탄했던 마지막 어진 화가의 실력을 남아 있는 어진을 통해 알 수 있다.

그런데 국립현대미술관이 소장하고 있는 〈고종황제 어진〉을 보면 조선시대 초상화와 닮은 듯 다르다. 얼굴과 옷 주름에서는 이전까지 조선시대 초상화에 쓰이지 않던 명암법이 보인다. 명암법은 채용신이 주관 화사이던 시대에 유입된 서양화 기법이다. 전술했듯 이건희·홍라희 컬렉션에 있는 〈노부인 초상〉에도 이 기법이 쓰였다.

사실 이 〈고종황제 어진〉은 화사로 지내던 1902년 무렵 제작된 것이 아니다. 미술사학자 조은정은 "처음 제작한 고종 어진은 소실돼 나중에 다시 제작됐다. 고종 초상은 궁중용뿐만 아니라 민간용도 있었다. 민간에서 소장용으로 여러 점을 주문했다"면서 "당시에는 고종이 국난 극복의 상징처럼 여겨져 고종의 사진과 초상화를 소장하는 문화가 있었다"라고 말했다. 즉, 해당 어진은 나중인 1920년대에 그린 초상화이다.

주관 화사에서 물러난 후 채용신은 애국지사의 초상화를 많이 남겼다. 그는 정산군수로 있으면서 우국지사 면암 최익현을 만나 그의 초상화를

채용신, 〈전우 초상〉°, 1920, 비단에 채색, 95×58.7cm,
국립중앙박물관 소장

그린 것을 시작으로 여러 유학자, 항일지사의 초상화를 그렸다. '어진 화사 출신'이라는 말만으로도 그의 실력을 검증하기에는 충분했다. 채용신은 익산, 김제, 정읍 등 전라도 지역을 돌며 초상화를 주문받았다. 명성은 전국적으로 퍼졌다. 1917년에는 일본에 초청받아 그곳에서 현지인의 초상화를 그리기도 했다.

사진보다 사진 같게
민중의 얼굴을 그리다

1920년대부터 상황이 달라진다. 초상화의 주인공으로 부농이 등장하기 시작했다. 그들은 부부 초상화를 갖기 원했다. 조선시대 초상화 전통에서는 있을 수 없던 일이다. 〈노부인 초상〉처럼 여성이 초상화의 주인공이 된 것이다. 〈서병완 부부 초상〉〈황장길 부부 초상〉 등 남편과 아내의 초상화를 각각 제작한 사례도 있다. 이때 채용신은 앞서 이야기했듯 민간용으로 〈고종황제 어진〉을 다시 그리기도 했다. 파격적인 행보였다. 돈의 힘은 그렇게 무섭다.

1920년대라면 채용신이 칠십 대에 들어선 시점이다. 기력이 떨어진 채

채용신, 〈채용신의 평생도 병풍〉°, 연도 미상, 각 폭당 세로 83.0cm, 가로 31.9cm,
국립중앙박물관 소장

용신은 정읍 신태인 육리에 사는 교육자이자 거부인 황장길이 마련해준
거처로 들어갔다. 채용신은 그곳에 자신의 호 '석강(石江)'을 딴 '채석강도화
소'를 차렸다. 간판 이름에서도 채용신의 감각이 느껴진다.

　석강은 고종이 내려준 호다. 초상화와 관련해 쓴 채용신의 글과 타인의
글을 모은 『석강실기(石江實記)』(1941)에는 이런 기록이 나온다.

　고종이 자신의 어진을 그리고 있던 채용신에게 어느 날 이렇게 물었다.

　"너의 호가 무엇이냐."

　"석지이옵니다."

　"네가 사는 곳이 부안에 가까운데 그곳에 채석강이 있지 않은가. 호를
석강이라 하라."

　초상화 공방 이름에 고종이 내린 호를 써 어진 화사 출신이라는 명성을

더 빛낸 것이다.

도화소는 일종의 가족 공방으로, 채용신의 아들, 손자 등 온 집안사람이 동원됐다. 막내아들은 초상화 주문을 받으러 돌아다니고, 큰아들은 고객 접대와 배웅을 담당했다. 특히 손자 규영은 그림 실력이 좋아 채용신과 합작 초상화도 남겼다.

초상화 주문이 들어오면 계약을 하고 선금을 받은 후 제작했다. 그리는 데는 두 달 정도의 기간이 걸렸다. 광고 전단도 돌렸다. 광고 전단에는 어진 화사 출신이라는 이력과 함께 초상화 가격을 적었다. 흥미로운 것은 초상화 제작 때 사진을 보내주되, 없으면 사진사를 보내 찍어주겠다고 명기한 것이다. 아들 중에 사진사도 있었다고 한다.

우리는 여기서 한 가지 사실을 깨달을 수 있다. 채용신의 초상화가 사진 같은 실재감을 주는 이유 말이다. 채용신뿐 아니라 당대 초상화가로 유명했던 이당 김은호도 초상화를 그릴 때 사진을 활용했다. 한국에서 사진관은 1882년부터 일본인 사진사들이 국내에 진출하면서 생겨났는데, 1920년대부터 한국인 사진사들도 가세하면서 사진이 대중화됐다.

그런데 채용신의 초상화는 사진 같으면서도 전통 초상화의 기법을 함께 사용함으로써 전통 초상화가 갖는 신분 상승감을 동시에 준다. 〈노부인 초상〉을 보면 옷 주름과 얼굴과 목의 경계에는 명암을 넣어 서양화 기법을 썼으면서도 얼굴 피부 표현에서는 가는 붓을 무수히 그어서 깊이감을 표현했다. 이런 초상화가 소문난 걸까. 채용신이 별세하고 2년 뒤인 1943년, 화신백화점에서 유작전이 열릴 정도로 그는 전국적으로 명성이 높았다.

조선의 초상화를
근대로 펼친 거장

　　2021년 12월, 마이아트옥션에서 채용신의 초상화 한
점이 낙찰됐다. 그가 1933년에 그린 이 초상화에는 관복을 입은 주인공이
입꼬리를 올리고 슬며시 웃고 있다. 이는 근엄한 표정을 담던 전통 초상화
의 공식에서 벗어나 달라진 세태를 반영한다. 채용신의 초상화는 인물 표
정마저 근대로 넘어가는 과도기를 한 폭의 그림에 모두 담고 있다.

　　이건희·홍라희 컬렉션에는 병풍 형식을 차용해서 그린 〈채용신의 평생
도 병풍〉이 있다. 여덟 살에 아버지에게 글을 배우고(입학도), 31세에 결혼
하고(혼례도), 37세에 과거에 급제해 관직에 오르는(도문도) 등 채용신의 일
생에서 중요한 열 장면을 뽑아 10개의 병풍 그림을 그린 것이다. 그중 제
5폭은 51세에 태조 고황제의 어진을 그린 장면(사어용도)이다. 고종 황제를
비롯해 신료들이 빽빽하게 서 있는 가운데, 태조 어진을 그리는 채용신의
영광스러운 모습이 표현돼 있다.

　　우리는 〈채용신의 평생도 병풍〉을 통해 이건희·홍라희 컬렉션의 매
력과 당시의 미술 시장을 엿볼 수 있다. 이건희가 미술품을 수집하던
1980~1990년대에는 조선시대 미술품이 인기를 끌었다. 일제강점기 미술
품은 시장에서 인기가 없었다. 그래서 이건희는 해외 경매에 조선시대 초
상화가 나오는 족족 구입했다. 한국 미술사는 산수화, 풍속화 중심으로 서
술되고는 한다. 왕실과 고관대작 중심으로만 소장할 수 있었던 초상화는
상대적으로 연구자도 적고, 대중의 관심도 덜 받는 장르이기 때문이다. 하
지만 이건희는 '수집을 통해 미술사를 서술하겠다'라는 목표 의식으로 조
선시대 초상화까지 수집했다.

채용신, 〈채용신의 평생도 병풍〉 부분

물론 이건희 역시 조선시대보다 시대가 뒤떨어지는 일제강점기 초상화 작가인 채용신의 작품에 크게 의미를 두지는 않은 것으로 보인다. 일종의 사료로서 구입했다는 이야기가 전해진다. 실제로 채용신의 초상화는 당시 미술 시장에서는 '족보에 끼지 못한 물건'이었다.

어쨌든 당시 겨우 수백만 원으로 평가되었던 채용신의 초상화가 지금은 경매에서 수천만 원에 거래되고 있다. 〈고종황제 어진〉은 2017년에 무려 2억 원에 낙찰돼 국립현대미술관의 품에 안겼다. 채용신은 초상화 역사에

근대적 변주를 만들어낸 독보적인 존재로, 근현대 미술사 서술에 빠져서는 안 되는 인물이다. 어용화사 채용신과 서민을 위해 붓을 든 채용신을 이건희·홍라희 컬렉션을 통해 함께 만날 수 있어 참 다행이다.

서양 근대미술
컬렉션

파블로
피카소

도자기를 캔버스 삼은 거장

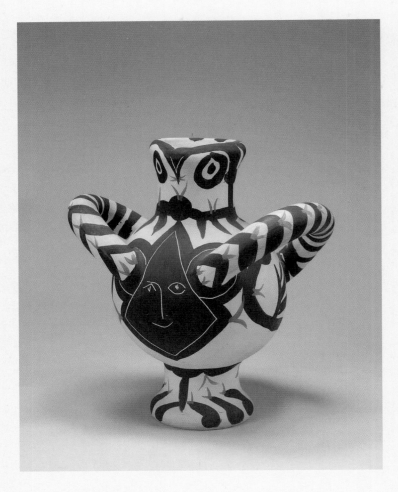

파블로 피카소(1881~1973)가 70세이던 1951년에 그린 〈한국에서의 학살〉이 제작 후 70년 만인 2021년, 한국에 처음으로 왔다. 그림의 도착지는 예술의전당 한가람미술관에서 열린 《피카소, 탄생 140주년 특별전》이었다. 격세지감이라는 반응이 많았다. 피카소는 그림을 완성하기 불과 한 해 전인 1950년에 레닌 평화상을 받은 화가다. 프랑스의 열성 공산당원이었던 그는 남프랑스 칸 옆의 자그마한 도시 발로리스에 살면서 이 그림을 그렸다. 6·25전쟁 당시 북한 황해도 신천군에서 미군에 의해 자행된 대학살을 고발하려고 이 작품을 제작한 것으로 전해진다. 전후 반공을 국시로 내걸었던 한국에선 피카소를 '빨갱이'로 낙인찍었다. 1960년대 어린이들에게 인기 있었던 피카소라는 상표의 크레파스가 어느 날 사라질 정도였다. 그런 그의 작품이 한국에 들어온 것이다.

입체주의부터
초현실주의까지

피카소는 〈아비뇽의 처녀들〉이라는 기념비적인 작품을 통해 미술사에 혁명을 가져왔다. 겨우 26세 때 선보인 작품이었다. 파리로 건너간 스페인 태생 피카소는 몽마르트 언덕에 자리한 허름한 아파

파블로 피카소, 〈한국에서의 학살〉, 1951, 패널에 유채, 110×210cm,
피카소미술관 소장. ⓒ2023-Succession Pablo Picasso-SACK(Korea)

트 작업실에서 이 그림을 그렸다. 그림 속엔 다섯 명의 여인이 전라로 등장
한다. 그가 정면과 측면 등 다양한 각도에서 본 여체의 모습을 한 인물에
구사한 방식은 파격적이다. 눈으로 본 대로 그리면 있을 수 없는 인물 묘사
다. 입체주의의 원형으로 불리는 이 작품을 통해 피카소는 "나는 보는 대
로 그리는 것이 아니라 생각한 것을 그린다"라고 선언했다.

　이 작품으로 피카소는 서구 미술사에서 가장 파격적인 미술사조인 입
체주의를 열었지만, 그가 입체주의에 몰두한 기간은 그리 길지 않았다.
1907년 막을 연 입체주의는 제1차 세계대전의 발발과 함께 동력을 상실
하고 전쟁이 끝나는 1918년까지 약 10년간 지속됐을 뿐이다. 피카소는
1917년 장 콕토에게서 러시아 발레단을 위한 무대 장식 공동 작업을 권유

받고 로마에 가 신고전주의 화풍으로 급선회한 작업을 하기도 했다.

또 초현실주의 선언을 했던 시인 앙드레 브르통과 만난 뒤인 1920년대 후반에서 1930년대 초반엔 초현실주의 성향 작업을 했다. 이렇듯 우리가 입체주의 화가로만 알고 있던 20세기 거장 피카소의 작품 세계는 다양하다. 조각 역시 그 다양한 작품 세계의 일부다. 〈아비뇽의 처녀들〉의 오른쪽 두 여성의 얼굴은 마치 아프리카 가면 같은데, 입체주의의 기원이 아프리카 원시 조각에서 비롯됐기 때문이다. 즉, 피카소는 일찍부터 조각에 눈을 떠 다양한 작업을 했다. 주로 청동보다 다루기 용이한 나무로 조각을 많이 했다.

피카소의
도자기 작품?

나는 2011년에 〈한국에서의 학살〉의 산실인 발로리스에 가본 적이 있다. 당시 대학원 박사과정을 하며 다니던 신문사를 휴직했는데, 학교도 회사도 안 가는 대학원 방학을 이용해 유럽 미술 기행을 갔다. 발로리스 광장 옆 중세 시대 성채에 딸린 작은 로마네스크 성당 내부 궁륭엔 피카소가 그린 또 다른 역작 〈전쟁〉과 〈평화〉가 있었다. 그 두 작품을 보며 거장의 체취를 가까이했던 기억이 있다. 피카소 하면 그가 태어난 스페인이나 주 활동 무대였던 프랑스 파리를 떠올렸는데, 프랑스 남부의 아주 조그마한 도시에 피카소의 흔적이 깊이 아로새겨져 있다니, 거장 피카소가 동네 어르신처럼 정답게 다가왔다.

그래서 이건희·홍라희 컬렉션에 포함된 피카소의 작품 모두가 회화가

파블로 피카소, 〈황소〉°, 1955, 백토·화장토 장식, 나이프 각인, 31×21×26cm,
국립현대미술관 소장, ⓒ2023-Succession Pablo Picasso-SACK(Korea)

아닌 도자기라는 얘기를 들었을 때 약간 실망했다. 미술 시장에서의 가치
로 따져도 피카소의 도자기는 회화에 비할 바가 아니다. 혹자는 '피카소의
도자기 작품은 컬렉션으로서는 가장 하품'이라고 혹평하기도 했다.

그런데 2022년 국립현대미술관 과천관에서 열린《이건희 컬렉션 특별
전: 모네와 피카소, 파리의 아름다운 순간들》에서 피카소의 도자기를 보
고 깜짝 놀랐다. 피카소에게 흙으로 구운 접시와 항아리 등은 새로운 캔버
스였다. 얼굴은 주름졌을지언정 여전히 정력적이던 노년의 피카소는 그
새로운 캔버스 위에 마음껏 창의력을 뽐냈다.

도자기 위에는 그가 열광했던 소재가 가득했다. 고국 스페인의 투우 장면, 여성의 얼굴, 키우던 올빼미와 염소 등 동물, 정물과 풍경, 신화 이야기 등이 그것이다. 무궁무진한 소재를 다룬 방법도 남달랐는데, 장인들의 전통적인 제작 방식을 벗어난 그의 도자기에는 기법적인 상상력이 넘친다. 투우 장면을 다룬 작품만 해도 적색 토기에 검은색 무늬를 새겨 넣은 작품, 직접 색을 칠한 작품, 투우사의 입장부터 소가 죽어 끌려 나오는 장면까지 접시 한 점 한 점에 파노라마처럼 담은 작품 등 다양했다. 도자기의 생김새를 그대로 살려 손잡이 부분을 여인의 팔로, 몸통을 치마로 표현한 작품과 춤추는 여인을 추상화해 인장의 무늬처럼 새긴 작품도 있었다. 나는 그 작품들을 보며 시간 가는 줄 몰랐다. 도대체 어떻게 이런 작업을 한 걸까? 늙어도 식을 줄 모르는 피카소의 상상력과 에너지가 놀라웠다.

대중 예술로
인식을 확장하다

　　피카소가 노년에 도자기 작업을 한 곳도 〈한국에서의 학살〉을 그린 발로리스다. 대부분의 사람은 피카소를 회화 작가로만 알고 있다. 그가 도자기 작업을 했다는 사실은 잘 알려지지 않았다. 피카소 자신도 회화도 조각도 아닌, 기술의 영역으로 치부되던 도자기에 손을 뻗을 줄은 생각도 못 했다고 말한다. 이 도자기 작업을 하며 피카소는 일부 상류층이 향유하는 엘리트 예술로서의 미술이 아닌 대중적 예술에 눈을 뜨게 됐다. 도자기 작업을 처음 시작하던 1948년에는 이런 말까지 남겼다.

　　"내가 만든 도자기를 시장에서 볼 수 있다면 좋겠다. 브르타뉴 지방의

파블로 피카소, 〈아비뇽의 처녀들〉, 1907, 캔버스에 유화, 244×234cm,
뉴욕 현대미술관 소장, ⓒ2023-Succession Pablo Picasso-SACK(Korea)

마을이나 다른 어디에서나 여인들이 우물에 물을 길으러 갈 때 내가 만든
물병을 들고 갈 수 있으면 좋겠다.”

　이것은 미술의 역할에 대한 인식의 확장을 보여준다. 언제부터인가 미술
작품은 부자 컬렉터의 거실에 걸려 감상의 대상이 됐다. 기능은 거세됐다.
피카소는 자신의 미술 작업이 일상생활에서 쓰임새를 가지며 보통 사람들

에게 생활의 기쁨을 주는 역할을 해주기를, 도자기 작업을 하며 새롭게 소망하게 된 것이다.

도자기 작업은 우연히 시작되었다. 피카소와 연인 프랑소와즈 질로는 1946년 여름부터 프랑스 남부에서 휴가를 보냈다. 둘은 휴가 중 인근 도예 마을 발로리스에 들렀다. 작고 정겨운 마을이었다. 피카소는 그곳에서 도예 공방을 운영하던 조르주 라미예 부부를 만났고, 그들의 초대를 받아 공방을 방문해 도예에 발을 들여놓았다. 숨 쉬는 흙이 인간의 손을 거쳐 도자기로 구워지는 과정에 감동을 느낀 피카소는 1년 뒤 도예 작품의 설계도인 크로키 몇 장을 들고 다시 공방을 찾았다. 2년 뒤인 1948년에는 발로리스에 저택을 매입했다. 67세에 내린 결단이었다. 이듬해에는 아예 발로리스에 작업실을 차려 눌러앉았다. 1955년 칸으로 이사할 때까지 그는 발로리스를 창작의 근거지로 삼고 도예 작업에 몰두했다. 92세로 세상을 떠나기 전까지 그가 남긴 도자기 작품은 총 630여 종에 달한다. 게다가 종별로 25~500점씩 생산했다니 그 수량이 어마어마하다.

앞서 말했듯 피카소는 끊임없이 변화를 추구하는 사람이었다. 그런 관점으로 그가 육십 대 후반에 새로 시작한 도자기 작업을 바라보면 예사롭지 않다. 나이가 들어서도 변함없이 열정을 뿜던 이 20세기의 거장은 접시에 아이의 그림인 양 단순한 물고기나 사람의 얼굴을 그려 넣었다. 그러다 점차 발전해 도자기 표면에 음각이나 양각을 넣기도 하고, 도공이 망친 화병이나 항아리 등 실패작을 가져와 인물이나 동물 형태로 변형하기도 했다. 한편으로는 공장에서 대량 생산되던 두 개의 손잡이가 달린 냄비 위에 고대 그리스의 풍경이나 신화 속 장면을 그려 넣기도 했다. 그 자유분방한 상상력과 거침없는 태도가 피카소의 도자기 작품이 전하는 행복감일지 모른다.

파블로 피카소, 〈검은 얼굴〉°, 1948,
백토·화장토, 나이프 각인, 유약 시유,
41×41×4cm, 국립현대미술관 소장,
ⓒ2023-Succession Pablo Picasso-SACK(Korea)

파블로 피카소, 〈이젤 앞의 자클린〉°, 1956,
백토·화장토, 회색 파티나 장식, 부분 유약 시유,
42×42×3.4cm, 국립현대미술관 소장,
ⓒ2023-Succession Pablo Picasso-SACK(Korea)

화가로서 유명해진 이후인 말년에 도자기 작업을 시작했기에 피카소의 도자기 곳곳에서는 거장의 회화 세계가 묻어난다. 항아리 중간에 외눈을 커다랗게 박은 초현실주의 경향의 작품이 있는가 하면 입체주의 작품에서 사용한 아프리카 가면 같은 도자기 작품도 있다.

피카소의 분신
올빼미

올빼미는 피카소가 특히 즐겨 다룬 소재다. 손잡이가 하나인 저그(액체를 담아서 부을 수 있게 주둥이와 손잡이가 있는 항아리)나 손잡이

가 두 개인 화병에 올빼미를 많이 그려 넣었는데, 그는 도자기의 주둥이나 손잡이 등 기능적 요소를 회화적 요소로 바꿔 천재적인 감각을 뽐냈다. 그는 두 개의 손잡이가 달린 화병에 두 개의 올빼미 머리를 그려 넣기도 하고, 손잡이를 올빼미의 양 날개처럼 표현해 '올빼미 사람'처럼 보이게도 했다. 그 외에도 피카소는 작품마다 자신만의 빛나는 창의력을 뽐냈다.

이건희·홍라희가 국가에 기증한 피카소 도자기 작품에 이 올빼미 도예도 포함돼 있다. 이 작품은 화병의 목과 주둥이 부분이 올빼미의 얼굴로 표현되고 손잡이는 날개가 됐다. 날개가 마치 팔처럼 돼 있다. 의인화한 올빼미의 손이 화병 몸통에 있는 여인의 얼굴을 잡고 있어 올빼미가 평생 여러 여인과 사랑을 했던 사랑꾼 피카소를 상징하는 듯 보인다.

도자기는 회화도, 조각도 아니다. 하지만 피카소에게 도자기 작업은 회화이면서 동시에 조각이었다. 피카소의 독창적인 도자기 작품이 점차 주목을 끌면서 젊은 도공들은 그의 지도를 받고 싶어 했다. 중세 이래로 도자기 제작을 해왔으나 점차 사양길을 걷던 발로리스의 도자기 산업이 화가 한 명 덕에 활기를 띠었을 풍경을 상상해봤다. 이건희·홍라희 컬렉션에 포함된 112점의 피카소 도자기가 대가의 창의성을 품고 있다고 생각하니 작품을 감상하는 내내 설레는 마음이었다. 이건희·홍라희가 피카소의 도자기를 구매하는 과정을 옆에서 지켜본 이호재 회장은 "이건희 회장이 아주 재미있어 했다. 회화에 비해 가격이 비싸지 않으니 즐거움 삼아 경매 등에서 구매한 것으로 안다"라고 말했다.

클로드
모네

빛을 사랑한 화가

클로드 모네, 〈수련이 있는 연못〉°,
1917~1920년, 캔버스에 유채, 100×200cm,
국립현대미술관 소장

10여 년 전, 대학원에서 미술 공부를 하며 일본 도쿄 우에노 공원에 있는 국립서양미술관에 갔을 때였다. 그 어떤 그림보다 인상주의 화가 클로드 모네(1840~1926)의 〈수련〉이 강렬하게 다가왔다. 가로 4미터가 넘어 보이는 그 유명하고 커다란 그림이 미술관의 넓은 전시 공간을 가득 채우고 있었다. 연못의 물과 그 물에 비친 하늘, 빛을 반사하는 수련 등 화폭 속에 묘사된 대상은 형태가 분명치 않아 감상자의 시선이 사방으로 떠돌기를 원하는 것만 같았다.

그림을 감상한 뒤 열패감 비슷한 감정이 마음 깊숙한 곳에서 스멀스멀 피어올랐다. 프랑스 파리 오르세미술관에나 가야 볼 수 있는 인상주의의 걸작을 아시아 국가 일본이 갖고 있다니, 하는 놀라움과 부러움이었다. 한국보다 먼저 문호를 개방해 근대화를 이루고 서구 제국주의 흉내까지 낸 일본 아닌가. 일본은 그렇게 달성한 국부로 서양 근대 미술의 걸작을 소장했다. 그렇게 모네의 〈수련〉은 아시아 선진국 일본의 상징인 양 일본 미술관에 떡하니 걸려 있었다.

이 걸작 〈수련〉은 원래 마쓰카타 고지로의 컬렉션이었다. 마쓰카타 덕분에 국립서양미술관은 모네, 반 고흐, 르누아르 등 미술 교과서에 나오는 거장의 작품을 다수 소장할 수 있었다. 그렇기에 이 미술관은 1959년 개관 당시부터 화제였다. 프랑스 대표 모더니즘 건축가 르 코르뷔지에가 설계한 건물도 이목을 끌었다.

클로드 모네, 〈일본식 다리가 있는 수련〉, 1899, 캔버스에 유채, 81.3×101.6cm
워싱턴 국립미술관 소장

가와사키 조선소(가와사키 중공업의 전신) 사장이었던 마쓰카타는 제1차 세
계대전 당시 막대한 부를 쌓은 뒤 열정적으로 미술품을 수집했다. '미술계
의 백과사전' 정준모 미술평론가는 "그는 그림을 사기 위해 런던에 사무실
을 만들었다. 파리로 자주 가서 직접 그림을 골라 샀다. 〈수련〉은 모네가 살
아 있을 때 마쓰카타 사장이 직접 가서 산 것"이라고 말했다. 유럽 화랑가의
큰손으로 불리던 마쓰카타가 미술품 구매에 쓴 금액은 1조 원에 이른다고
한다.

한국 미술관의
안타까운 현실

　　그 후 십여 년 만인 2023년 1월에 일본으로 출장을
간 김에 국립서양미술관에 다시 가봤다. 상설 전시실에는 사실주의, 인상
주의에서 입체파까지 20세기 서양 근대 미술을 연 대가들의 작품이 빼곡
하게 걸려 있었다. 작품이 교체 전시되면서 과거 나를 매혹시켰던 모네의
〈수련〉대작은 안 보였지만, 그의 그 유명한《포플러》연작이 마음을 사로
잡았고, 카미유 피사로의 〈수확〉등 다양한 작품이 가득했다. 인상주의 태
동 전 사실주의를 연 귀스타브 쿠르베의 〈마구간의 말〉〈덫에 걸린 여우〉
등도 볼 수 있었다. 폴 고갱의 작품도 초기 아마추어 시절의 작품이 아니라
그가 넓은 색면의 상징적인 색으로 자기 세계를 구축하기 시작한 때에 그
린 〈바닷가의 브르타뉴 소녀들〉이 전시되어 있었다. 유럽의 웬만한 미술관
에 가지 않아도 충분할, 아주 풍성한 서구 근대 미술 컬렉션이었다.

　　또 국립서양미술관이 마쓰카타 컬렉션을 기증받은 것으로 끝내는 것이
아니라 지속적으로 작품을 구매하면서 마쓰카타 컬렉션을 확충하고 있다
는 것을 작품에 붙은 표제를 통해 알 수 있었다. 예컨대 폴 세잔의 〈퐁투와
즈의 다리와 제방〉은 2012년에 산 것으로 적혀 있었다. 미술품 구매 예산
이 쥐꼬리만 한 우리나라 미술관에서는 상상도 할 수 없는 일이다.

　　마쓰카타 컬렉션이 국가 소유가 된 데는 여러 곡절이 있다. 그가 일본에
들여온 작품 중 일부는 조선소 경영이 악화되면서 반강제로 매각되어 뿔
뿔이 흩어졌다. 런던과 파리에 보관하고 있던 컬렉션은 제2차 세계대전의
직격탄을 맞았다. 런던 컬렉션은 소실되었고, 파리 컬렉션은 프랑스 정부
에 의해 적국 재산으로 몰수되었다. 종전 후 파리 컬렉션의 일부인 365점

을 프랑스 정부로부터 기증 형식으로 어렵사리 돌려받을 수 있었는데, 그때 프랑스 정부는 일본이 미술관을 지어 이 작품들을 전시해야 한다는 조건을 내걸었다. 일본의 국립 미술관이 르 코르뷔지에의 설계로 지어진 것은 이러한 연유에서다.

이건희·홍라희 컬렉션
서양 근대미술 소장의 길을 열다

국립서양미술관에서 느낀 부러움은 이건희·홍라희의 기증으로 다소 가셨다. 이건희·홍라희 컬렉션 속 작품들이 마쓰카타 컬렉션과 달리 유족이 흔쾌히 기증한 작품들이라는 점도 기분이 좋았다.

삼성가가 국립현대미술관에 기증한 작품에는 모네의 〈수련이 있는 연못〉뿐 아니라 카미유 피사로, 피에르 오귀스트 르누아르, 폴 고갱, 마르크 샤갈, 호안 미로, 살바도르 달리, 파블로 피카소 등의 작품이 포함돼 있다. 물론 이건희·홍라희 컬렉션 속 서양 근대 회화의 물량은 한국 회화 물량에 비할 수 없이 적다. 모네, 르누아르 등 인상주의 작가의 작품은 한국의 산업화가 시작된 1960년대에 이미 몸값이 오를 대로 오른 상태였다. 1980년대에는 구매조차 쉽지 않았다. 그럼에도 작품 수와 상관없이 이건희·홍라희 컬렉션에는 인상주의, 후기 인상주의, 입체파, 초현실주의 작가들이 골고루 포진해 있다. 20세기 서구 근대 회화사를 서술할 수 있을 정도다. 19세기와 20세기 사이 미술계를 뒤흔든 서구 근대 작가들의 걸작을 소장한 '슈퍼 컬렉터'가 한국에도 있었던 것이다.

이전까지 국내의 국공립미술관에서 서양 근대 미술품을 찾기란 쉽지 않

았는데, 이건희·홍라희의 기증으로 '마침내 한국도 한 세트를 갖췄구나' 싶어 어깨가 으쓱해졌다. 누구 말대로 수량이 작가당 1점이고, 크기도 작아 "이건희·홍라희 컬렉션만으로 서구 근대 미술을 서술하기에는 단어 몇 개만 있을 뿐 문장이 만들어지지 않는다"라는 한탄도 맞긴 하다. 그럼에도 수집을 시작한 시기 자체가 마쓰카타는 20세기 초반, 이건희는 20세기 후반으로 현격한 차이가 나고, 그 사이 서구 근대 미술 걸작의 가격이 천정부지로 올랐으니 불가항력적인 측면도 있다고 본다.

빛으로 그린
찰나의 세상

모네는 인상주의를 이끈 수장이다. 르네상스 이래 500년 이상 이어져 온 미술 전통과 결별한 인상주의는 노르망디 르아브르 출신의 모네가 1859년, 그러니까 그의 나이 19세 때 화가가 되기 위해 파리로 상경하면서 시작됐다. 그는 처음 파리의 사립예술학교인 아카데미 쉬어스에서 공부했고, 그곳에서 카미유 피사로를 만났다. 또 나중에 샤를 글레르의 화실에서 그림을 배우면서 오귀스트 르누아르, 알프레드 시슬레, 프레데리크 바지유를 만났다. 훗날 이들은 함께 인상주의를 창시한다.

당시 화가들의 꿈은 프랑스 정부에서 주관하는 공모전인 살롱전에 입선하는 것이었다. 하지만 10년이 넘도록 살롱전에서 작품이 거부되자 모네를 위시해 르누아르·피사로·시슬레·드가·세잔 등 젊은 예술가들은 작품을 전시하기 위해 '무명의 화가 및 조각가·판화가 협회'를 설립하고 단체전을 열었다. 이들이 1874년 연 첫 전시가 인상주의의 시초다. 그 전시회에서

모네가 고향 르아브르 항구의 아침 풍경을 그린 〈인상, 해돋이〉는 혹독한 비평을 들었다.

"인상이라고? 나도 그렇게 생각했다. 나 역시 어떤 인상을 받았으니까. 그렇다고 이 작품에 인상이 존재하는지 의문이다. 붓질에 나타난 자유와 편안함이라니! 제작 초기의 어설픈 장식 융단조차도 이 바닷가 그림보다는 더 섬세할 것이다."

그렇게 한 비평가가 조롱하며 쓴 단어가 이들 그룹을 지칭하는 이름 '인상주의'가 됐다. 이삼십 대 청년들이 추구한 예술은 선배 세대인 쿠르베 등의 사실주의와 달랐다. 휴대용 튜브 물감이 개발된 뒤라 이들은 야외에서 그림을 그렸는데, 햇빛 아래서 본 대상은 실내에서 본 것과 달랐다. 이전까지 미술 회화는 인위적인 조건, 즉 창문을 통해 빛이 들어오는 화실 안에서 그렸다. 야외 풍경을 그린 영국의 19세기 낭만주의 화가들조차 스케치는 야외에서 하고, 작업실로 돌아와 그림을 완성했다. 석고상 데생에서 보듯 이전 화가들은 밝은 부분에서 점차 어두운 부분으로 입체감 있게 인체를 그렸다. 인상주의 화가들은 달랐다. 그들은 마침내 야외에서 캔버스를 이젤 위에 올려두고 그림을 그렸다. 밝은 햇빛 아래서는 대상이 입체감 있게 보이지 않았다. 강렬한 명암 대조 탓에 햇빛을 받는 부분은 더 밝아 보였고, 그림자도 주변 대상의 반사된 빛 때문에 검은색이나 회색으로 보이지 않았다. 인상주의자들은 "그동안 우리는 본 것이 아니라 알고 있는 것을 그렸다"라며 반성했다.

특히 모네는 친구들을 종용해서 모두 스튜디오를 박차고 나오게 했다. 누구든 모네가 곁에 있으면, 대상 앞이 아니라면 결코 붓에 손을 대지 못했다. 모네는 매일 옥외 작업실로 개조한 작은 배를 타고 날씨에 따라 아침저녁으로 달라지는 강가의 풍경을 탐색했다.

클로드 모네, 〈인상, 해돋이〉, 1872, 캔버스에 유채, 48×63cm,
마르모땅 모네미술관 소장

　모네가 추구한 것은 한마디로 '빛으로 그린 찰나의 세상'이다. 그는 햇빛에 따라 수시로 변하는 시각적인 인상을 화면에 사실적으로 재현하고자 했다. 즉, 광선 효과를 어떻게 회화로 옮길 것인가를 연구했다. 모네는 색을 섞지 않고 순색 그 자체로 작은 터치를 가해 빛의 반사, 색채의 떨림을 생생하게 표현했다. 그가 빛의 효과를 과학적으로 연구하는 동안《건초더미》《포플러》《루앙대성당》《수련》등 연작이 잇달아 탄생했다. 아침과 저녁, 맑은 날과 흐린 날, 여름과 겨울 등 시간과 계절, 날씨에 따라 달라지는 빛의 변화에 모습을 바꾼 대상들이 연작마다 가득했다.

모네의 낙원,
지베르니

두 아이를 둔 가장인 모네는 마흔을 목전에 두고도 너무 가난해서 친구들에게 돈을 빌려야 하는 힘든 시기를 보냈다. 1875년에는 고기도 빵도 더는 외상으로 살 수 없다면서 에두아르 마네에게 20프랑을 빌려달라는 편지를 쓰기도 했다. 그러다 사십 대 후반부터 그림이 팔리기 시작했다. 그 후 모네는 몇 해 동안 사 모은 땅에 집을 짓고, 자신의 낙원을 건설했다. 그곳이 황혼기를 보낸 파리 외곽 지베르니다.

모네는 지베르니에서 《건초더미》 《포플러》 《루앙대성당》 등 연작을 제작했다. 오십 대 들어 연작을 발표하기 시작하면서부터 그는 세상의 인정을 받고 유명세를 얻었다. 독일의 미술사학자 크리스토프 하인리히는 『클로드 모네』(마로니에북스, 2022)에서 "모네가 연작의 원칙을 일관되게 추구한 시기는 모네의 작품을 사고자 하는 사람이 점차 늘어나는 시점과 일치한다"라고 적고 있다. 그래서인지 동료 화가들은 모네가 늘어나는 그림 수요를 충당하려고 연작을 그린다고 비판하기도 했다.

그러나 모네의 인기는 끝을 몰랐다. 1891년에 열린 《건초더미》 연작 전시회 때는 며칠 만에 모든 작품이 다 팔리기도 했다. 지베르니에 지은 모네의 집엔 정치인과 외교관 등 수집가의 발길이 이어졌다.

모네는 1890년대 초 집 정원을 연못으로 개조해 수련을 심고 인생의 마지막 29년 동안 《수련》 연작을 그렸다. 모네의 친구 제프루아는 이 연못을 이렇게 묘사한다.

"모네는 항상 흐르는 물로 채워져 있는 작은 연못을 얻었다. 그는 이 연못의 주변을 자신이 고른 관목과 꽃으로 꾸몄으며, 색색의 수련으로 수면

을 장식했다. 꽃이 만발한 연못 위에는 소박한 일본식 다리가 놓여 있고, 물속에는 꽃들 사이로 새어 들어온 하늘과 나무들과 함께 어우러진 모든 대기, 바람의 운동과 시간의 차이들, 둘러싸고 있는 자연의 모든 감미로운 이미지들이 존재한다."

마지막 빛을 담은 그림

2021년 5월 12일, 뉴욕 소더비 경매에서 이건희·홍라희 컬렉션 작품과 비슷한 〈수련〉이 7,040만 달러(약 798억 원)에 낙찰됐다. 이건희·홍라희 컬렉션 〈수련〉과 크기는 같은데, 하늘이 비친 물색과 수련 잎의 색 대비가 훨씬 강렬하다.

국립현대미술관에 기증된 〈수련〉의 색이 흐릿한 것은 그가 백내장으로 시력을 점점 잃어가던 1917년부터 1920년 사이에 제작됐기 때문이다. 아내를 먼저 보내고 큰아들마저 제1차 세계대전에서 잃은 뒤였다. 그래서 강렬했던 전작들보다 색이 차분히 가라앉아 있다. 이 시기에 그린 〈수련〉은 마치 추상화를 보는 듯 형체가 완전히 뭉개져 있다.

"색채가 동일하게 다가오지 않기 때문에 이전처럼 빛의 효과를 재현할 수 없었다. 붉은 색조는 진흙탕 빛으로 바뀌기 시작했다. 나는 중간 색조와 가장 짙은 색조를 구별하는 데 완전히 실패했다."

나이 들어 기력은 쇠하고 시력은 나빠져 의기소침해진 팔순 노화가 모네의 슬픈 독백이 그림에서 들리는 듯하다.

오귀스트 르누아르

그림이 품은 사랑의 온도

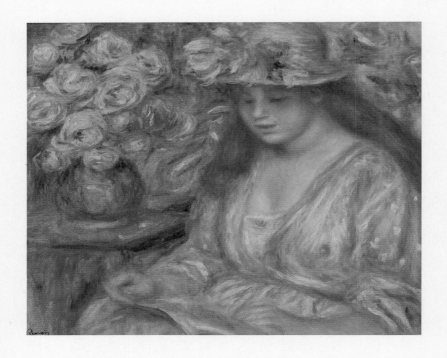

오귀스트 르누아르, 〈노란 모자에 빨간 치마를 입은 앙드레〉°,
1917~1918, 캔버스에 유채, 46.5×57cm,
국립현대미술관 소장

사랑스러운 아가씨가 의자에 앉아 책을 읽고 있다. 흰 목덜미, 제법 파인 상의로 엿보이는 부풀어 오른 가슴에서 소녀티를 막 벗은 여인의 향기마저 풍긴다. 미술 애호가라면 이 그림이 인상주의 화풍으로 그려졌다는 것을 금방 알아챘을 것이다. 햇빛을 받아 흐릿해진 윤곽선이나 옷자락에 반사된 광선의 흰색 하이라이트를 스케치하듯 대충 처리한 방식 등은 누가 보아도 인상주의 방식이다.

화병에 꽂힌 장미꽃과 여인이 입은 치마, 머리카락의 색이 붉은색과 주홍색으로 같고, 톤도 비슷해 화면 전체에 사랑스러움과 생기를 불러일으키는 이 작품은 피에르 오귀스트 르누아르(1841~1919)의 작품이다. 이건희·홍라희 컬렉션에 포함된 이 그림, 〈노란 모자에 빨간 치마를 입은 앙드레〉는 10호 소품이라 크기 면에서는 아쉽지만, 르누아르 작품의 전형성을 갖고 있다는 점에서는 탁월하다.

나는 국립현대미술관 과천관에 전시된 이 작품을 보며, 폴 고갱이 선배 화가 르누아르의 그림을 보고 찬탄하며 꺼낸 말을 떠올렸다.

"그리는 법도 모르면서 잘 그리는 화가, 그가 바로 르누아르다. 요술을 부리듯 아름다운 점 하나, 애무하는 듯한 빛 한 줄기로도 충분히 표현한다. 뺨엔 마치 복숭아처럼, 귓전을 울리는 사랑의 미풍을 받아 가벼운 솜털이 잔잔하게 물결친다."

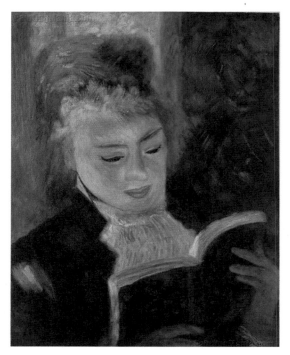

오귀스트 르누아르, 〈책 읽는 여인〉, 1876, 캔버스에 유채, 38.5×46.5cm, 오르세미술관 소장

사랑스럽고
따뜻한 화법

'책 읽는 여성'이라는 테마는 인상주의 이전에도 있었지만, 인상주의에 와서 더욱 주요한 테마가 되었다. 마네와 모네도 자주 사용한 소재이나 특히 르누아르가 책 읽는 여인 그림을 많이 남겼다. 모네가 야외 나무 그늘 아래 풀밭이나 우산 그늘에 앉거나 벤치에 앉아 독서하는 여성을 풍경처럼 담고, 마네는 시대에 항거하듯 지적인 모습으로 담았

다면 르누아르는 독서하는 여성을 사랑스러운 초상으로 담았다.

르누아르의 그림에 등장하는 독서하는 여성은 가슴이 깊이 팬 옷이나 어깨가 완전히 드러난 블라우스를 입고 있다. 때로는 목덜미가 드러난 뒷모습으로도 표현된다. 르누아르는 지적 활동에 몰입하는 여성의 모습에 자신이 포착한 관능성을 더했다. 이런 이유로 인상주의 화가들이 그린 '독서하는 여성' 이미지에는 "거리의 활보는 남성들에게나 주어진 자격이며 여성에게는 바느질감을 떠안기듯 책을 쥐여 주고 실내에 가둔다. 가부장제의 편견이 깔렸다"라는 비판도 따른다.

이 이야기를 진지하게 할 생각은 없다. 이 책에서는 책 읽는 여성을 이토록 사랑스럽게 표현하는 르누아르의 능력이 어디서 비롯된 걸까 하는 궁금증을 추적하고 싶다.

분방한 화실에서 성장한 예술

르누아르는 프랑스 중부의 리모주에서 7남매 중 여섯째로 태어났다. 아버지는 재단사, 어머니는 재봉사로 살림이 가난했다. 네 살 때 부모를 따라 파리로 상경해 루브르박물관 옆에서 살던 그가, 훗날 자신의 그림이 루브르박물관에 걸릴 것이라 상상이나 했을까. 르누아르가 그림에 재능이 있다는 걸 안 그의 부모는 화가가 아닌 도자기 화공에게 아들을 맡겼다. 1854년, 르누아르가 열세 살 되던 해였다. 어린 르누아르가 찻잔과 그릇에 그린 예쁜 꽃 그림은 사람들을 행복하게 했다. 시간이 조금 흐르자 그는 장식 부채의 채색 작업도 하는 등 실용 미술에서 두각을 보였

다. 그때 르누아르는 루브르박물관에 걸린 그림을 참고했다. 그의 마음을 사로잡은 것은 18세기 로코코 풍의 우아한 그림들이었다. 예쁘고 관능적이고 우아한 것에 대한 선호는 이때 싹텄을 것이다.

미술관에서 대가의 작품을 보며 순수 미술에 대한 욕망이 솟아난 걸까. 스무 살이 된 르누아르는 도자기 화공이 아니라 화가가 되고 싶었다. 그는 그동안 번 돈으로 1861년에 스위스 화가 샤를 글레르의 화실에 찾아가 그림을 배웠다. 이듬해에는 국립미술학교인 에콜 드 보자르에 입학했다. 에콜 드 보자르는 당시 순수 미술을 하려는 사람이라면 반드시 거치던 곳이었다. 하지만 예비 화가 르누아르를 살찌운 곳은 틀에 박힌 교육을 하는 아카데미가 아니라 자유로운 분위기의 글레르 화실이었다. 그는 글레르 화실에서 모네, 시슬레, 바지유 등을 만났다. 르누아르와 함께 인상주의를 이끈 화가들 말이다.

앞에서 말했듯 당시 프랑스에서 화가로 출세하려는 이들은 살롱전에 줄기차게 공모했다. 살롱전에 당선된 화가들에게는 공식 인증서가 수여되었다. 무엇보다 정부가 당선작을 모아 작품 전시회를 크게 열어주었다. 사설 화랑이 별로 없던 시절이라 이는 잠정적인 구매자들과 연결되는 거의 유일한 길이었다. 르누아르는 1868년 살롱전에 당시 연인 리즈를 그린 〈양산을 든 리즈〉를 출품해 큰 성공을 거두었다. 그의 나이 27세 때다. 사실 그보다 앞선 4년 전에 첫 당선을 맛봤지만, 그때는 프랑스와 프로이센의 전쟁이 터져 크게 주목받지 못했다.

서른을 훌쩍 넘긴 1874년, 프랑스 미술계에 혁명 같은 일이 일어난다. 살롱전에 거듭 낙선한 화가들이 정부에 대항하듯 전시회를 열었다. 모네·시슬레·피사로 등이 참여한 이 전시회에 르누아르도 참여했다. 모네가 출품한 〈인상, 해돋이〉 때문에 '인상주의'라는 명칭이 생겨난, 그 유명한 전시

오귀스트 르누아르, 〈물랭 드 라 갈레트의 무도회〉, 1876, 캔버스에 유채, 131×175cm,
오르세미술관 소장

다. 이들은 의기투합해 야외에서만 그림을 그리자고 약속했고, 서로 그림
모델이 돼 주기도 했다. 같은 장소를 함께 그리기도 했다. 작업실이 없어 부
자인 친구 바지유의 화실에서 신세를 지기도 했던 르누아르는 자신처럼 가
난했던 화가 모네와 특히 친했다. 둘이 수영장이 딸린 식당인 〈라 그르누이
에르〉를 함께 그린 그림은 두 사람의 우정을 보여주는 증표다. 르누아르는
친구들에게 이렇게 말하곤 했다.

"우리는 매일 먹진 않아. 물감이 다 떨어져 거의 작업을 하지 못하고 있
네. 하지만 난 늘 행복하다네. 모네는 좋은 동료거든."

"나는 결코 투사적 기질이 없어서 내 좋은 친구 모네가 없었다면 수없이
포기했을 거라네."

인상주의,
그리고 쉼 없는 변주

다른 인상주의 화가들이 기차역, 해안, 들판 등 풍경을 소재로 삼았다면 르누아르는 인물을 즐겨 그렸다. 그는 인물에 중요성을 부여했고, '인상주의를 역사적 인물과 사건을 그렸던 고전주의·낭만주의 등 19세기 미술 수준으로 끌어올렸다'라는 평가를 듣는다.

그의 인상주의 시절을 대표하는 걸작은 1876년 작 〈물랭 드 라 갈레트의 무도회〉다. 르누아르는 이 그림을 1877년 제3회 인상주의 전시회에 출품했다. 무도회에서 춤추고 마시며 흥에 겨워 담소하는 사람들을 두고 햇빛이 잘게 부서지는 효과를 연구한 그림이다. 아주 대담하고 비전통적인 방법으로 그린 이 작품에서 인물들은 툭툭 치듯 몇 번의 붓질로 표현됐다. 그래서 마치 마무리하지 않은 스케치 같은 느낌을 준다.

르누아르는 1879년에 열린 제4회 인상주의 전시회에는 불참했다. 대신 살롱전에 작품을 출품했다. 그는 〈샤르팡티에 부인과 아이들〉로 입선해 호평을 얻었다. 그는 인상주의 화가로 분류되지만, 총 여덟 번의 인상주의 전시회 중 네 번만 참여했다.

인상주의 화가 르누아르의 작품에서 이따금 인상주의의 성긴 붓질, 경계의 불분명함 등과 거리를 둔 작품을 발견하고 당혹감을 느낄 때가 있었다. 예컨대 1885년 작 〈머리를 가다듬는 욕녀〉는 여인의 몸이 도자기처럼 윤곽이 뚜렷해 덩어리감이 느껴진다. 위대한 화가는 끊임없이 변화하고자 한다. 르누아르도 자신이 걸어온 인상주의식 표현이 점점 막다른 골목을 향하고 있다는 느낌을 받았다. 1881년 말, 마흔 살이 된 그는 불현듯 르네상스 미술의 거장 라파엘로의 작품을 보고 싶어 이탈리아로 여행을 갔다.

"로마에서 라파엘로의 작품을 봤습니다. 너무 아름다웠고 더 빨리 못 본 게 아쉬웠습니다."

그곳에서 윤곽이 뚜렷하고 안정감 있는 고전주의 작품을 접하며 감동한 르누아르는 작품 세계를 고전주의와 접목한다. 이후 르누아르의 그림에는 19세기 고전주의 화가 장 오귀스트 도미니크 앵그르의 도자기처럼 명쾌한 선과 우아한 형태가 등장한다.

그는 오십 대에 접어든 1890년부터 다시 인상주의로 돌아갔다. 그러나 고전주의에 한번 빠진 후인지라 윤곽선은 청년 때의 인상주의 시기보다 견고해졌다. 고전주의와 결합한 인상주의 느낌이라고 할까. 이 시기에 그는 피아노를 치고 책을 읽고 잡담하고 꽃을 꺾는 풍만한 육체의 여성 초상화를 부드러운 색감으로 그렸다. 〈피아노 치는 소녀들〉이 대표적인데, 색채는 다시 밝고 화려해졌지만, 형태는 초기 인상주의 시절보다 다듬어졌다. 르누아르는 오십 대에 공식적으로 인정받는다. 1894년 2월 사망한 인상파 화가이자 컬렉터인 귀스타브 카유보트는 자신이 모았던 세잔·드가·마네·모네·피사로·르누아르·시슬레 등이 그린 그림들이 국가에 기증되도록 했다. 이는 대중이 인상주의를 새롭게 보는 계기가 됐는데, 덕분에 르누아르가 그린 1892년 작 〈피아노 치는 소녀들〉은 프랑스 정부가 매입했다. 르누아르는 1900년에 레지옹 도뇌르 훈장을 받았다.

그러나 성공 가도를 달리는 동안 건강은 나빠졌다. 1898년부터 류머티즘 증상이 나타나기 시작했다. 70세가 된 1911년부터는 증상이 더욱 심해졌다. 그는 그림에 진력하기 위해 산책까지 중단한 채 그림을 그렸다. 관절염으로 몸이 비틀어졌고, 손 떨림도 생겼지만 이를 막기 위해 움츠러드는 손에 붕대를 감고 붓을 잡았다.

오귀스트 르누아르, 〈목욕하는 여인들〉, 1919, 캔버스에 유채, 110×160cm,
오르세미술관 소장

젊음의 생명력을
추구한 화가

르누아르는 죽는 해까지 그림을 그렸다. 〈목욕하는
여인들〉은 그의 유작이다. 그림을 보면 그가 젊음과 생명력을 얼마나 강하
게 추구했는지 느껴진다. 화면 중심의 두 명의 여인은 터질 듯 풍만한 몸매
로 표현되고, 색채는 붉은색과 주홍색이 넘쳐 에너지가 흐른다. 언제나 여
인의 관능미를 찬양했던 그는 여인의 가슴에 관해 이렇게 말했다고 한다.

"신이 이러한 미를 창조하지 않았다면 나는 결코 화가가 되지 않았을 것
이다."

앞에서 소개한, 그가 죽기 1년 전에 완성한 〈노란 모자에 빨간 치마를 입

은 앙드레〉도 유작에서처럼 붉은색과 주홍색이 넘쳐흐른다. 여성을 이처럼 사랑스럽고 육감적으로 표현한 화가는 없었다. 이 작품은 그런 르누아르의 면모를 면밀하게 보여준다.

참, 앙드레는 1915년부터 르누아르가 작고한 1919년까지 그의 작품에 자주 등장하는 모델이다. 그리고 그는 르누아르 사후에 아들 장 르누아르와 결혼한다. 미래의 며느리를 그린 셈인데, 그림 속에도 어린 그를 바라보는 사랑스러운 시선이 듬뿍 담겨 있다.

마르크
샤갈

그가 그리면 추억도 환상이 된다

마르크 샤갈, 〈붉은 꽃다발과 연인들〉°,
1975, 캔버스에 유채, 92×73cm,
국립현대미술관 소장, ⓒMarc Chagall / ADAGP, Paris-SACK, Seoul, 2023

2021년 5월, 케이옥션 경매에서 마르크 샤갈(1887~1985)의 〈생 폴 드 방스의 정원〉이 42억 원에 낙찰됐다. 이 경매는 큰 화제였다. 한 달 전 '이건희 컬렉션'이 '세기의 기증'으로 대서특필된 후였기 때문이다. 〈생 폴 드 방스의 정원〉은 이건희·홍라희 컬렉션에 포함된 샤갈의 작품 〈붉은 꽃다발과 연인들〉과 제작한 장소가 같을 뿐 아니라 제작 시기도 비슷해 대중의 큰 관심을 불러일으켰다. 이건희·홍라희 컬렉션의 가치는 조 단위라고 알려졌지만 너무나 단위가 커서 체감이 안 됐는데, 케이옥션 경매 낙찰 가격으로 개별 작품의 가치를 보니 컬렉션 전체의 가치가 비로소 구체적으로 실감 났다.

위 두 작품의 배경이 된 곳은 그가 노년기를 보낸 프랑스 남부 생 폴 드 방스다. 샤갈은 러시아의 유대인 소도시 비텝스크에서 태어났다. 지금은 벨라루스에 속한 곳이다. 그는 100세에 가까운 긴 생애 동안 고국을 떠나 살았다. 화가로서 욕망이 큰 탓도 있었지만, 러시아에서 박해받던 유대 민족이어서 제 땅에 뿌리를 내리지 못했던 것이다. 그는 러시아 상트페테르부르크, 프랑스 파리, 미국 뉴욕, 남프랑스, 이스라엘 등 전 세계를 떠돌며 살았다.

그가 육십 대 때부터 죽을 때까지 머문 곳은 프랑스 남부 니스 근처의 방스와 생 폴 드 방스 두 곳이다. 그 두 곳에서 샤갈은 인생 황금기를 맞으

마르크 샤갈, 〈생 폴 드 방스의 정원〉, 1973, 캔버스에 유채, 81×116cm,
케이옥션 제공, 개인 소장, ⓒMarc Chagall / ADAGP, Paris-SACK, Seoul, 2023

며 노년의 평화를 누렸다. 특히 79세였던 1966년에 옮겨 간 생 폴 드 방스
는 지중해가 내려다보이는 아름다운 마을이었다. 햇빛이 눈부시고, 꽃이
만발해 누구든 절대 우울해질 수 없는 곳이었다.

〈붉은 꽃다발과 연인들〉은 샤갈이 88세에 그린 작품이다. 화면의 바탕
을 이루는 밝은 파랑과 화병에 꽂힌 꽃줄기의 초록, 그리고 꽃의 빨강 등
색상만 보아도 생의 환희와 백발 노화가의 행복감이 묻어난다. 이 작품을
제작하고 2년 후인 1977년, 샤갈은 프랑스 정부가 주는 레지옹 도뇌르 훈
장을 받았고, 생존 작가로는 최초로 루브르박물관에서 회고전을 가졌다.

벌처럼
예술가가 모여드는 곳

가난한 유대인 가정의 9남매 중 장남으로 태어난 샤갈이 이런 위대한 화가가 되리라고 누가 상상이나 했을까. 청어 가게 점원으로 일하던 아버지는 샤갈이 화가가 되고 싶다며 학원비를 달라고 했을 때 화가 나서 마당에 냅다 돈을 던졌다.

그러거나 말거나 19세의 샤갈은 아버지가 내팽개친 돈을 주워 들고 사실주의의 대가인 예후다 펜이 운영하는 펜 미술·디자인학교에 입학했다. 자존심을 돌볼 마음이 없을 정도로 미술에 대한 욕망이 뜨거웠던 것이다.

그러나 예후다 펜의 사실주의 화풍이 자신에게 맞지 않자 샤갈은 두 달 만에 미련 없이 학교를 나왔다. 그리고는 사진을 보정하는 아르바이트를 하며 돈을 벌었다. 그는 그 돈으로 이듬해 러시아 최대 예술 도시인 상트페테르부르크로 유학을 갔다. 그리고 그곳에서 운 좋게 정치인 막심 비나베르와 인연을 맺어 그의 도움을 받아 프랑스 파리에 갔다.

파리에서 샤갈은 몽파르나스의 '라 뤼슈'(La Ruche, 벌집)라 불리는 곳에서 지내며 작업했다. 벌집을 찾는 벌처럼 예술가가 모여드는, 매력적인 장소라는 뜻이었다. 라 뤼슈는 전 세계에서 온 작가들이 교유하던 창작의 산실이었다. 이들에게는 '에콜 드 파리'(파리파)라는 별칭이 붙었다. 대부분 박해를 피해 온 유대인 화가들이었다. 이탈리아의 모딜리아니, 리투아니아의 수틴, 네덜란드의 반 동겐 등이 이곳에서 활동했다. 우리가 알고 있는 샤갈의 비현실적이고 몽환적인 화풍은 이곳 몽파르나스에 머물던 시절 탄생했다.

현실 속의
환상

　　샤갈의 작품 세계는 환상적이다. 작품 속 연인들은 중
력을 무시하듯 공중에 둥둥 떠다닌다. 물구나무선 사람이 나오고, 바이올
리니스트는 지붕 위에서 연주를 한다. 염소, 소, 닭 등 동물은 사람 같은 얼
굴로 등장한다. 이런 점 때문에 동화 같은 그의 그림은 초현실주의로 오해
받곤 한다. 하지만 샤갈은 초현실주의는 물론 입체파, 야수파 등 동시대의
어느 미술 사조에도 속하기를 거부한 아웃사이더였다. 그럼에도 1941년
미국으로 망명을 했을 때 이미 미술계에 이름이 드높았다. 그만의 독창성
을 인정받은 것이다.
　　초현실주의는 이성의 지배를 거부하며 무의식의 세계를 표현한다. 하지
만 샤갈이 그린 것은 현실이었다. 그는 자기 뿌리인 러시아 유대인의 민속
과 성경에서 받은 영감을 환상적으로 그렸다. 즉, 그는 현실의 일을 환상의
형태로 표현했을 뿐이었다. 자기만의 방식으로 말이다. 이를테면 그의 작
품 세계에는 유대인의 하시디즘(18세기 이래 동유럽 국가에서 유행한 종교적 혁신
운동)이 깔려 있다. 하시디즘엔 죽은 죄인의 영혼이 말 못 하는 동물의 몸속
으로 들어간다는 믿음이 있다. 당나귀, 수탉, 염소 등의 동물이 사람과 매
우 친근한 모습으로 그려진 데는 그런 배경이 있다. 작품 속에 등장하는 바
이올린도 유대인의 색채가 강한 악기다. 구슬프고 강렬한 음색을 내며 휴
대하기 간편한 바이올린을 연주하는 사람은 러시아의 유대인 결혼식과 축
제에 빠짐없이 등장한다.
　　평생의 주제인 '꽃과 연인'은 첫 아내 벨라와 결혼하던 해인 1915년 처
음 등장한다. 〈생일〉이라는 작품에서인데, 그림 속 연인은 무중력 상태로

마르크 샤갈, 〈녹색 바이올리니스트〉, 1924, 캔버스에 유채, 197.5×108.6cm,
구겐하임미술관 소장, ⓒMarc Chagall/ADAGP, Paris-SACK, Seoul, 2023

붕 떠 있고, 멋진 검은색 원피스 차림을 한 여자의 손에는 꽃다발이 있다.
남자는 고개를 획 뒤집어 여인에게 키스한다.

　샤갈은 평생 세 명의 연인을 만났다. 그는 1914년 베를린에서 가진 최초
의 개인전이 성공을 거두자 연인 벨라와 결혼하기 위해 고향으로 달려갔
다. 보석상을 하던 벨라의 부모는 둘의 결혼을 거세게 반대했지만, 벨라는

마르크 샤갈, 〈생일〉, 1915, 캔버스에 유채, 80×99cm,
뉴욕 현대미술관 소장, ⓒMarc Chagall / ADAGP, Paris-SACK, Seoul, 2023

샤갈을 택했다. 그는 1944년 병으로 죽기까지 샤갈과 동고동락했다. 20세
기가 낳은 위대한 화가 샤갈에게 벨라는 평생 잊지 못할 연인이자 정신적
안식처였다. 샤갈은 벨라와 꽃을 두고 이렇게 말했다.

"나는 가난했고 내 주변에는 꽃이 없었다. 내게 처음으로 꽃을 준 이는
벨라였다. 내게 꽃은 행복하게 빛나는 삶을 의미한다. 우리는 꽃들을 그냥
지나칠 수 없다. 꽃들은 비극의 순간을 잊게 하며 동시에 그 비극의 순간을
깊이 성찰하게끔 한다."

꽃과 연인이라는 주제는 이후 그림에도 지속적으로 등장한다. 하지만
시간이 흐르며 그 도상은 달라진다. 처음에는 연인보다 작게 표현된 꽃다

발이 점점 커지며 나중에는 화면 전체를 채운다. 연인은 숨바꼭질하듯 화면 속 어딘가에 숨어 있다. 이건희·홍라희 컬렉션 〈붉은 꽃다발과 연인들〉의 꽃병 왼쪽에 그림자처럼 보일 듯 말 듯 표현된 연인처럼 말이다.

색채의 마술사로
불리다

샤갈에게 꽃이 무엇인지 알려준, 사랑하는 아내 벨라는 바이러스에 감염돼 세상을 떠났다. 샤갈 부부가 미국으로 망명한 지 겨우 몇 년 뒤의 일이다. 충격과 실의에 빠진 아버지를 보다 못한 딸 이다가 나서서 스코틀랜드 출신의 버지니아 헤거드를 소개해줬다. 둘은 연인 사이로 발전했고, 아들도 태어났다. 하지만 정식으로 결혼하지 않은 채 문화적 차이로 헤어진다. 세 번째 연인은 발렌티나 브로드스키다. 샤갈은 발렌티나와 말년의 남프랑스 시절을 함께했다. 그 시절 그린 《꽃과 연인》 연작의 화면 구성을 보면 인물보다 꽃이 점점 커지고 어둡고 신비롭던 색상은 점점 화사하고 경쾌해진다.

샤갈의 그림에서 두드러지는 것은 색채다. 그는 야수파의 선명한 색채를 가져와 사람과 동물을 표현했다. 그가 '색채의 마술사'로 불리게 된 배경도 색채의 해방을 강조하는 야수파에 기반을 두었기 때문이다. 그 시절, 샤갈과 교유했던 피카소는 이렇게 말했다.

"(야수파인) 마티스가 죽고 나면 색채가 진정 무엇인지 이해하는 화가는 샤갈만 남게 될 거야. 난 그 수탉과 나귀와 날아다니는 바이올린 연주자 같은 민속 따위는 좋아하지 않지만, 그의 작품은 진짜 대단해. 결코 아무렇게

나 그린 게 아니라고. 방스에서 본 그의 작품은 르누아르 이래 샤갈만큼 빛을 잘 파악한 화가가 없었다는 확신이 들게 해줬어."

이건희·홍라희 컬렉션의 샤갈 작품은 피카소의 칭찬을 떠올리게 할 만큼 파랑과 초록, 빨강이 싱싱하다. 꽃이 꽂힌 화병의 배경 색이 지중해 바다처럼 잔잔하게 출렁이고, 흰옷과 검은 옷을 입은 연인이 바다에서 떠오른 듯 희미하게 떠 있다. 멀리 마을이 보이고 앞에는 과일 바구니가 있는데, 자세히 보면 바구니 아래 식탁이 있다. 식탁에 꽃병과 과일 바구니가 놓여 있고 사랑을 약속하는 듯한 연인이 식탁 옆에 서 있는, 지극히 사실적인 내용을 이보다 더 환상적으로 표현할 수 있는 사람이 있을까.

살바도르 달리와
호안 미로

우정 속에 꽃핀 초현실주의

살바도르 달리, 〈켄타우로스 가족〉°,
1940, 캔버스에 유채, 35×30.5cm,
국립현대미술관 소장, ⓒSalvador Dalí, Fundació Gala-Salvador Dalí, SACK, 2023

"파리에 가면 빨리 성공할 수 있을 거야."

　1926년, 스물두 살의 치기 어린 청년 살바도르 달리(1904~1989)는 꿈을 품고 파리로 갔다. 스페인 마드리드의 산 페르난도 왕립미술학교에 다녔지만, 진부한 수업 방식에 실망해 교수진과 충돌하다 퇴학을 당한 뒤였다. 불안해하는 아버지를 설득해 파리 행을 성사시킨 달리의 호언장담은 맞아떨어졌다. 그 무렵의 파리는 달리를 미술사에 기록될 인물로 키워줄 기름진 토양을 갖추고 있었다.

　파리는 국제 미술의 중심지였다. 나치의 박해를 피해서, 혹은 예술가로 성공하고 싶어서 각국의 젊은 예술가들이 파리로, 파리로 몰려들었다. 당연히 스페인 출신 미술가들도 있었다. 바르셀로나 출신 호안 미로(1893~1983)가 1919년에 먼저 파리에 와 있었다. 한 해 전 바르셀로나에서 연 전시가 실패한 뒤였다. 미로 역시 바르셀로나에서는 자신의 가치를 몰라주니 큰물에서 놀겠다며 예술의 수도 파리로 온 것이다.

　낯선 나라에 가면 누구라도 말과 생각이 통하는 고국 사람을 먼저 찾게 마련이다. 파리에서도 그림이 안 팔려 아사 직전에 놓였던 미로는 이미 성공한 작가의 반열에 오른 스페인 출신 선배 피카소를 찾았다. 1900년부터 파리에서 왕성하게 활동하며 단기간에 명성을 얻은 피카소는 미로가 초현실주의로 넘어가기 전에 입체파 화풍으로 그린 〈자화상〉을 사주는 등 열두 살 어린 고국의 후배가 자리를 잡도록 진심으로 도왔다. 전술했듯 피카

소는 입체파의 포문을 연 작가다. 자신의 영향을 받은 그림을 그리는 고국 후배가 얼마나 사랑스러웠을까.

미로가 파리에 온 지 7년째 되던 해에 달리도 파리행 기차에 몸을 실었다. 미로는 피카소가 자신을 도운 것처럼 자신보다 열한 살 어린 달리를 도왔다. 달리를 파리의 거목이 된 피카소에게 소개해주었을 뿐 아니라 초현실주의 작가들과의 만남을 주선하며 초현실주의 거장 달리의 등장을 앞당기는 데 일조했다.

초현실주의의
일원이 되다

스페인 출신 세 화가 피카소, 미로, 달리가 파리에서 서로를 끌어주고 응원하던 일화는 20세기 초 예술의 수도 파리의 열기를 잘 드러낸다. 국립현대미술관은 이건희·홍라희 컬렉션 중 파블로 피카소, 마르크 샤갈, 살바도르 달리, 카미유 피사로, 클로드 모네, 폴 고갱, 오귀스트 르누아르, 호안 미로 등 서양 근대 작가 여덟 명의 작품만 모아《이건희 컬렉션 특별전》을 열었다. 전시 제목을 '모네와 피카소, 파리의 아름다운 순간들'로 한 것은 당대 파리의 상황에 착안한 것이다.

달리에게 파리는 미술계 인맥보다 더 중요한 것이 기다리는 곳이었다. 바로 초현실주의다. 초현실주의는 제1차 세계대전이 종결된 이듬해인 1919년에 시작돼 1939년 제2차 세계대전 발발 직후까지 약 20년간 프랑스 파리를 중심으로 성행한 문학예술운동이다. 1924년 프랑스 시인 앙드레 브르통이 '초현실주의 선언'을 발표하며 깃대를 들었고, 그 깃발 아래 모여든 문

살바도르 달리, 〈기억의 지속〉, 1931, 캔버스에 유채물감, 24×33cm,
뉴욕 현대미술관 소장, ⓒSalvador Dalí, Fundació Gala-Salvador Dalí, SACK, 2023

학인과 미술인 들은 지그문트 프로이트의 정신분석학에 영향을 받아 무의
식의 세계나 꿈의 세계를 시로, 그림으로 형상화했다. 이 사조는 20세기 초
를 피비린내로 물들인 두 차례의 세계대전에서 탄생했다. 인류에 고통을
준 참혹한 대전쟁을 겪으며 '파괴의 주범이 된 문명'에 대한 혐오가 일련의
예술인들 사이에서 생겨났고, 이들은 이성이 아닌 상상력이야말로 타락한
예술과 부패한 사회를 구원할 수 있다고 믿었다.

달리는 처음에는 그 무렵의 젊은 미술인들을 사로잡았던 인상주의·입체
주의·미래주의 등 다양한 모더니즘 사조를 탐구하다가 25세이던 1929년
부터 초현실주의 운동에 가담한다. 하지만 자서전의 첫 문장을 '나는 천재
다!'라고 시작할 정도로 자신만만했던 괴짜 화가 달리는 초현실주의 그룹

에서 공식적으로 활동하기 이전부터 기발하고도 외설적인 상상력으로 초현실주의자들을 놀라게 했다. 달리가 학창 시절 친구인 영화감독 루이스 부뉴엘과 함께 만든 영화 〈안달루시아의 개〉가 그것이다. 영화에 나타난 기상천외한 상상력에 초현실주의자들은 기절초풍할 지경이었다. 두 사람은 초현실주의자들이 즐겨 쓰는 자동기술법과 비슷한 방법으로 각자 환상과 꿈에서 딴 이미지를 영화 속에 나란히 늘어놓았다.

나는 2022년 서울 동대문디자인플라자에서 열린 살바도르 달리 전시회에서 이 영화를 봤는데, 장면 장면이 너무 오싹해서 절로 눈이 감겼다. 예컨대 부뉴엘은 구름이 달을 지나간 후 사람의 눈알이 면도칼로 베어지는 장면을, 달리는 개미가 득실거리는 손과 썩어가는 나귀 등 꿈에 본 장면을 영화화했다.

달리는 1929년 파리에서 열린 첫 개인전에서 작품 속에 분변을 그려 넣은 작품으로 또 화제를 모았다. "나는 똥으로 데뷔했다"라고 너스레를 떨던 달리는 그렇게 파리 화단을 놀라게 하며 자연스레 초현실주의의 일원이 됐다.

작품 속에 꿈틀대는
오이디푸스 콤플렉스

얼마 지나지 않아 달리는 다시 스캔들을 일으키며 파리의 뉴스메이커가 됐다. 그는 르네 마그리트와 그의 부인 등 초현실주의자들이 모인 파티에 갔다가 초현실주의 시인인 폴 엘뤼아르와 그의 아내 갈라를 만나 어울렸는데, 갈라가 유부녀인 줄 알면서도 사랑에 빠지고 만

것이다.

"나는 내 어머니보다, 내 아버지보다, 피카소보다, 심지어 돈보다도 갈라를 사랑한다."

달리는 이렇게 말하며 진정한 사랑을 이해해달라고 세상을 향해 외쳤다. 하지만 그런 아들을 아버지는 용서하지 않았다. 시계가 치즈처럼 축 늘어져 있는, 우리가 잘 아는 그 유명한 그림 〈기억의 지속〉은 이 무렵에 탄생했다. 그는 불륜 사실이 알려져 아버지에게 쫓겨난 뒤 고향 근처에서 살던 시절에 이 그림을 그렸다.

파티가 끝난 어느 날, 두통이 와서 혼자 집에서 쉬던 달리는 까무룩 잠이 들었다 깬 뒤 얼핏 시계를 보았다. 시간이 너무 느리게 흐르는 것 같은 기분이 들었다. 순간적으로 시간이 마치 카망베르 치즈처럼 녹아 흐른다는 생각이 들었고, 그에 영감을 받아 제작한 작품이 바로 〈기억의 지속〉이다.

파리에서 이제 달리는 초현실주의의 열렬한 전파자가 됐다. 그는 그림을 그릴 때 '수술대 위의 재봉틀과 우산'처럼 비현실적이고 비논리적인 사물의 조합을 오히려 구체적으로 묘사함으로써 낯설게 보이도록 했다. 덕분에 그의 손길을 거친 뒤의 캔버스는 순식간에 초현실적인 세계로 변모했다.

또 달리는 환각적인 이미지를 써서 잠재의식을 드러냈다. 17세 때 어머니를 잃은 달리는 아버지에 대한 오이디푸스 콤플렉스와 성적 본능·죽음의 공포 등을 환상적 이미지로 표현했다. 〈기억의 지속〉에서 녹아내리는 시계를 걸쳐둔 상자는 계단의 또 다른 이미지인데, 이 역시 성적 본능이 표출된 것이다. 프로이트의 『꿈의 해석』에 따르면 계단이나 사다리를 오르내리는 것은 성행위를 뜻하며 달리의 그림에는 이 계단이 많이 등장한다.

달리, 초현실주의 그룹에서
쫓겨나다

　　초현실주의 그룹은 이 괴짜 천재 달리의 유명세와 대
중적인 영향력에 큰 빚을 졌다. 그럼에도 달리는 1939년 이 그룹에서 축출
된다. 달리가 히틀러의 파시즘을 찬미하는 등 비난받을 행동을 했다는 이
유에서다. 내막을 들여다보면 초현실주의자들 간의 '권력 투쟁'도 작용했
다. "결국 나는 지나치게 초현실주의적이었기 때문에 그룹에서 쫓겨났다"
라는 달리의 항변은 그런 상황을 충분히 짐작하게 한다.

　이건희·홍라희 컬렉션에 포함된 〈켄타우로스 가족〉은 그가 초현실주의
그룹에서 축출된 이후에 그린 작품이다. 달리는 이 작품을 그린 이듬해인
1941년, 뉴욕 현대미술관에서 미국 최초 회고전을 열었다. 〈켄타우로스
가족〉은 이 전시에 포함되지 않았다. 하지만 큐레이터이자 평론가인 제임
스 소비는 이례적으로 〈켄타우로스 가족〉을 전시 카탈로그에 소개하며 이
그림을 달리의 작품 세계에서 중대한 변화를 보여주는 작품으로 꼽았다.
그가 초현실주의 운동에 등을 돌리고 르네상스 미술의 고전주의를 지향한
그림이라는 것이었다. 초현실주의 운동은 무의식을 표현하는 것이 핵심이
므로 그림에서도 의식의 개입을 최소화해야 하는데, 〈켄타우로스 가족〉은
아주 의식적으로 르네상스 대가들이 사용한 삼각형 구도와 균형을 추구하
고 있다는 이유에서다.

　이 그림은 그리스 신화의 반인반마 종족인 켄타우로스의 육아낭에서 아
기들이 빠져나오는 장면을 그린 것이다. 달리는 프로이트의 제자인 심리
학자 오토 랑크의 이론에 영향을 받아서 그림을 제작했다. 랑크는 태아가
태어날 때 겪는 육체적 고통과 어머니의 자궁으로부터 분리되는 정서적

고통이 인간이 겪는 최초의 트라우마이며, 이러한 출생 트라우마가 인간의 불안과 신경쇠약의 근원이라고 주장했다.

오이디푸스 콤플렉스를 반영한 작품을 여럿 남긴 달리는 "낙원 같은 어머니의 자궁에서 나왔다가 다시 들어갈 수 있는 켄타우로스가 부럽다"라고 말했다. 이 말을 곱씹으면 자신의 사랑을 반대한 아버지에 대한 애증, 일찍 세상을 떠난 어머니에 대한 그리움이 이 그림에서 스며 나오는 것 같다.

프로이트와
달리

여기서 생기는 의문 하나. 아무리 초현실주의 그룹에서 축출됐다고는 하지만 달리는 왜 인상주의나 입체주의 등 다른 사조가 아닌 고전주의를 택했을까. 초현실주의자들의 우상인 프로이트를 만난 경험이 작용했을 것이라 추정해본다. 1938년, 달리는 작품 한 점을 들고 도버해협을 건너 런던으로 갔다. 나치의 박해를 피해 고국 오스트리아를 떠나 영국으로 망명한 프로이트를 만나기 위해서였다. 당시 프로이트는 81세, 달리는 34세였다.

달리가 초현실주의자들의 우상 프로이트를 만났는데 그의 영향을 받아 고전주의를 적용했다니 이상하기 짝이 없다. 하지만 프로이트가 달리에게 해준 말을 들으면 수긍이 간다.

"당신 그림에서 내 관심을 끄는 건 무의식이 아니라 의식이군요."

런던 자택에서 손자뻘 되는 달리를 만난 프로이트는 달리가 가져온 그림을 보더니 이렇게 말했다고 한다.

그 그림이 지금 런던 테이트모던미술관에 소장된 1937년 작 〈나르키소스의 변신〉이다. 샘물에 비치는 자신의 모습이 저인 줄 모르고 사랑에 빠진 끝에 상사병으로 죽은 신화 속 나르키소스를 주인공으로 한 작품이다. 프로이트가 나르키소스의 이름을 딴 나르시시즘을 중요한 정신분석학 개념으로 소개했기 때문에 퍼스널 마케팅의 귀재였던 달리는 전략적으로 이 그림을 가져갔을 것이다.

그런데 프로이트는 자신을 신봉하는 초현실주의자들을 그다지 좋아하지 않았다. 취향이 고전주의 미술에 기울어서다. 그럼에도 그는 달리에 대해서는 "사실 지금까지 나를 수호성인쯤으로 여기는 초현실주의자들을 어릿광대쯤으로 생각해왔네. 하지만 이 에스파냐 젊은이가 내 생각을 재검토하게 했다네"라고 칭찬했다. 초현실주의 동료들로부터 배척당해 상심하

호안 미로, 〈구성〉°, 1953, 캔버스에 유채, 96×376cm,
국립현대미술관 소장, ⓒSuccessió Miró / ADAGP, Paris-SACK, Seoul, 2023

던 시기에 프로이트의 이 말은 천군만마 같았을 것이다. 이때 한껏 고무된
달리가 정신분석학에 영감을 받으면서도 기법과 구도는 좀 더 고전주의를
지향하며 〈켄타우로스 가족〉을 그린 것으로 짐작된다.

미로, 기호 같은 이미지의
조형적인 배치

이제 미로에 대해 이야기해보자. 미로는 달리를 초현
실주의와 연결시킨 선배이지만 초현실주의 작가로서는 결이 좀 다르다.
그는 파리에서 초현실주의 운동을 이끈 앙드레 브르통, 폴 엘뤼아르, 루이

아라공 등 시인들과 어울리며 초현실주의의 세례를 받았다.

"나는 파리에서 화가들보다 (초현실주의 화가) 앙드레 마송이 소개해준 (초현실주의) 시인들에게 더 끌렸다. 그들이 전하는 새로운 아이디어, 특히 그들이 논하는 시에 끌렸다. 나는 밤새 시를 포식했다."

그렇게 말하곤 했던 미로는 이미지를 일종의 기호처럼 써서 화면에 조형적이면서 율동감 있게 배치했다. 초현실주의 시인들을 만나면서 나타난 변화였다. 아마도 미로의 작품에서 시적인 함축성과 상징성이 느껴지는 것은 시인들과의 교감이 작용하지 않았나 싶다. 그런 시적인 변화를 보여주는 아이콘 같은 작품이 〈농장〉이다.

〈농장〉은 미로가 이국 파리에서의 삶이 고달파 잠시 고향 바르셀로나 인근 시골 마을 몬테로이그 농장으로 쉬러 돌아가 그리기 시작한 그림이다. 미로는 스페인의 무역 도시 바로셀로나에서 유명한 금 세공사의 아들로 태어났다. 그는 화가가 되고 싶었지만 부모의 뜻을 따라 꿈을 접고 17세 때 사무원으로 취직했다. 그러나 하고 싶지 않은 일을 해서 그런지 결국 병이 났다. 미로의 건강은 급속도로 나빠졌고 걱정이 된 아버지는 미로를 몬테로이그에 사둔 농장에 보내 요양하게 했다. 미로는 그곳에서 자연을 벗 삼아 지내면서 건강을 회복했고, 원하는 대로 미술 학교에 등록해 화가 수업을 받았다. 그러니 그가 그린 〈농장〉은 그 힘들었던 청소년 시절 자신에게 원기를 준 어머니의 품 같은 곳이다.

다시 찾아간 몬테로이그 농장에서 미로는 새로운 실험을 시도했다. 처음에는 그도 야수주의와 입체주의의 영향을 받은 그림을 그렸지만 파리에서 초현실주의 시인들을 만나며 자신의 예술 세계를 바꾸었는데, 〈농장〉은 야수주의도, 입체주의도 아닌 자신만의 회화 양식을 모색한 작품이다.

그는 이 작품에서 자신이 좋아하는 몬테로이그의 풍경을 구성하는 모든

호안 미로, 〈농장〉, 1922, 캔버스에 유채, 124×141cm,
워싱턴 국립미술관 소장, ©Successió Miró / ADAGP, Paris-SACK, Seoul, 2023

요소를 집어넣었다. 작은 예배당, 유카라 나무, 올리브 나무, 그리고 말, 개, 양, 토끼, 도마뱀, 곤충⋯⋯. 미로는 자신의 가슴을 데워준 그곳의 모든 기억을 〈농장〉에 가득 담았다. 그러나 실제처럼 똑같이 '재현'하지는 않았다. 그는 대상을 단순화하고 평면화했는데, 그렇게 기호화한 대상은 일종의 은유이자 상징이었다. 이 작품을 보면 형상을 단순화하고, 형태와 색채를 의도적으로 반복하는 게 두드러진다. 그럼으로써 생기는 회화의 리듬감은 시의 운율과 같다. 또 후기 작품 전반에 나타나는 상징의 원형도 여기에 보인다. 그가 파리에서 초현실주의를 접한 뒤 이전과 달리 상상력의 눈으로

화폭을 채우면서 탄생시킨 〈농장〉은 말하자면 미로가 초현실주의 세계에 들어서며 건넌 가교다.

헤밍웨이와
호안 미로

흥미롭게도 이 작품은 당시에 신문사의 특파원으로 파리에 와 있던 소설가 어니스트 헤밍웨이가 샀다. 이십 대의 두 청춘은 서로 어울려 바에서 술을 함께 마실 정도로 친하게 지내고 있었다. 미국이 자랑하는 20세기 최고의 소설가 헤밍웨이가 미술을 사랑한 컬렉터였다니 그에게 새로운 애정이 생겨나는 기분이 든다. 헤밍웨이는 "이 작품을 이 세상 어떤 그림과도 바꾸지 않겠다"라고 할 정도로 〈농장〉을 아끼고 자랑했다고 한다.

1925년, 미로는 자신을 알아봐준 파리의 화상 피에르 레브를 만나 연 전시에서 첫 성공을 거둔다. 직후 미로는 현지에서 앙드레 마송, 이브 탕기, 조르조 데 키리코, 막스 에른스트 등 초현실주의 작가들과 함께 첫 집단 전시회를 열었다. 헤밍웨이가 작품을 사 준 해로부터 몇 년 뒤의 일이었다. 그때부터 바야흐로 미로의 시대가 열리기 시작했다.

미로의 작품은 기묘하고 환상적이다. 그렇다고 꿈의 세계를 그리지는 않는다. 초현실주의자들이 쓰는 자동기술법도 쓰지 않는다. 예술가이자 미술 수집가인 롤랜드 펜로즈는 평전 『호안 미로』(시공아트, 2000)에서 "그를 이끈 것은 상상력이라는 눈이며 이는 쉼 없이 풍성한 이미지를 제공했다"라고 말한다. 미로의 그림은 상상력이 탄생시킨 이미지의 기호로 넘쳐나는 초현

실주의 시다. 예컨대, 〈카탈루냐의 농부〉에서는 수염 같은 선 몇 가닥, 눈, 바레티나(농부가 쓰는 전통 모자) 등 도형에 가까운 이미지로 농부를 기호화 했다. 이런 그를 두고 앙드레 브르통은 "초현실주의 작가 중 가장 초현실주 의적인 작가"라고 평했다.

나란히 도착한
세 명의 스페인 화가들

미로의 작품 세계에서 별과 여성, 새는 중요한 모티 브다. 특히 여성은 관능적인 존재라기보다 출산의 근원이자 우주 만물의 기원과 같은 요소로 표현된다. 이건희·홍라희 컬렉션에 포함돼 국가에 기 증된 〈구성〉에도 그런 요소들이 기호화돼 나온다. 가로 4미터에 가까운 대 작에 고향 카탈루냐의 바다 색을 연상하는 파란 바탕에 별이 박혀 있는 화 폭 속, 새가 자유롭게 난다. 그 새처럼 자유롭게 나는 사람과 자유를 부러 워하는 듯 고개를 꼬고 바라보는 사람도 기호로 표현되었다. 손자 다비드 의 말대로 "상상력에서 나온 색과 기호의 지휘자" 미로의 연주를 보는 기 분을 준다.

달리와 미로. 두 사람은 모두 초현실주의의 세례를 받았지만 그 방식은 이처럼 달랐다. 《이건희 컬렉션 특별전: 모네와 피카소, 파리의 아름다운 순 간들》에서는 달리와 미로의 그림을 나란히 배치해 그 같고도 다른 점을 느끼도록 했다. 또 두 사람의 작품은 대선배 피카소가 제작한 도자기 작품 뒤에 나란히 걸렸다. 타지인 파리에서 서로 밀어주고 끌어주던 스페인 출 신 화가들의 의리와 우정을 보는 것 같아 마음이 따뜻해졌다.

카미유
피사로와
폴 고갱

일요화가를 키운 '인상주의 삼촌'

카미유 피사로, 〈퐁투아즈 시장〉°,
1893, 캔버스에 유채, 59×52cm,
국립현대미술관 소장

그는 순정파 화가였다. 하녀로 들어온 줄리에게 반해 30세에 동거를 시작했다. 둘은 아이를 줄줄이 낳고 함께 산 지 11년이 되어서야 결혼식을 올렸다. 그림이 잘 팔리는 화가는 아니었다. 화공처럼 유리창에 그림을 그려주고 돈을 벌곤 했다. 너무 힘들어 도자기 그림이라도 그려야 하나 고민했던 시기도 있었다. 더욱이 그는 55세라는 늦은 나이에 화풍을 확 바꾸어버리는 바람에 생계에 위협을 느꼈고, 그 바람에 여섯 아이를 부양해야 했던 아내는 견디다 못해 아이들과 강물에 뛰어들 생각까지 했다고 한다.

이건희·홍라희 컬렉션 중 하나인 〈퐁투아즈 시장〉을 그린 카미유 피사로(1830~1903)의 이야기다. 피사로는 덴마크령 서인도제도의 세인트 토마스 섬에서 태어났다. 현지에서 사업을 했던 유대계 프랑스인인 부친은 가업을 이을 줄 알았던 아들이 화가가 되려고 하자 여느 아버지처럼 반대했다. 그러다 아들이 가출하다시피 집을 나가는 등 고집을 부리자 화가가 되는 걸 허락했다. 자식 이기는 부모가 없는 건 서양도 다를 바 없었던 모양이다.

처음 파리에서 바르비종파이자 인상주의의 선구자로 불리는 장 밥티스트 카미유 코로를 비롯해 여러 화가 스승으로부터 개인 교습을 받던 피사로는 29세이던 1859년부터 파리의 사설 아카데미인 아카데미 쉬어스에 들어가 미술 수업을 시작했다. 그가 쉬어스에 들어간 것은 중요하다. 이곳

에서 클로드 모네, 폴 세잔, 아르망 기요맹을 만났기 때문이다. 열 살 이상 어린 동생들이었으나 나중에 이들과 피사로는 함께 인상주의를 열었다. 피사로가 인상주의의 산실이었던 아카데미 쉬어스에서 한참 어린 청년 화가들과 물감 냄새를 맡고 붓질을 하며 느꼈을 행복감과 흥분감, 그리고 조급했을 마음이 상상이 된다.

새로운 미술 세계를 열었으나
농촌으로 눈을 돌리다

누구나 그랬듯이 피사로도 화가의 등용문인 프랑스 정부 주최 살롱전에 작품을 출품하기 시작했다. 아카데미 쉬어스에 들어간 첫 해인 1859년과 이어 1965년에 살롱전에 입선했지만, 두각을 나타내진 못했다. 실망한 그는 살롱전을 외면했다. 대신 모네, 르누아르, 드가, 기요맹, 시슬레 등과 합심해 따로 독립 전시회를 열었다. 첫 전시회에는 나중에 후기 인상주의를 연 세잔도 참여했다. 1974년에 일어난 이 반란 같은 전시회는 인상주의를 연 첫 전시회로 자리매김했고, 피사로는 미술사의 새장을 연 주역 중 한 명이 되었다.

피사로는 1874년부터 1886년까지 열린 여덟 번의 인상주의 전시회에 모두 참석한 유일한 화가다. 그는 인상주의적인 방법으로 자연과 빛의 효과를 묘사하고 끊임없이 풍경에 대한 관심을 나타냈다.

그럼에도 그는 모네, 르누아르에 비해서는 덜 주목받았다. 한국에서도 대중적인 인기를 누리지 못했다. 여러 요인이 있겠지만 소재와 기법에서의 차이도 기인하지 않았을까 싶다. 또 '무엇을 그리느냐'는 화가의 정체

카미유 피사로, 〈과수원〉, 1872, 캔버스에 유채, 45.1×55.2cm,
워싱턴 국립미술관 소장

성을 결정한다. 피사로의 관심 사항은 모네, 르누아르 등과 달랐다. 그들은
카페나 배 위에서 먹고 마시며 춤추는 사람들 등 도시 부르주아의 여가 문
화를 그렸지만 피사로는 농촌에 눈을 돌렸다.

　이건희·홍라희 컬렉션의 〈퐁투아즈 시장〉에 담긴 장소가 그 무대다. 퐁
투아즈는 피사로가 화가 생활을 시작한 초창기인 1866년부터 20여 년간
가족과 함께 살았던 파리 북쪽의 농촌 마을이다. 산업화가 막 진행되며 파
리가 대도시로 변할 때, 이곳에도 공장이 세워졌다. 그는 공장의 굴뚝 연기
가 오르는 퐁투아즈의 변화하는 마을 풍경을 담기도 했고 평화로운 전원
풍경이나 사과를 따고 이삭을 줍고 소를 모는 농부를 그리기도 했다.

'피사로는 밀레를 닮았네.'

이 대목에서 이런 생각을 했다면 여러분의 추측이 맞다. 피사로는 〈만종〉 〈이삭 줍는 사람들〉로 유명한 장 프랑수아 밀레를 '또 다른 자아'로 여길 만큼 자신에게 영향을 준 화가로 꼽았다. 일부 작품은 밀레를 표절했다는 시비에 휩싸일 정도였다. 하지만 밀레와 달리 피사로의 그림 속 농부는 자본주의 교환 경제에 편입된 농부다. 그들은 시장에 가서 곡물과 채소를 팔고 가축을 사는 농부들이었다. 〈퐁투아즈 시장〉에 나오는 사람들처럼 말이다.

피사로의 회화 세계는 도시 남녀의 근심 없고 떠들썩한 순간을 빠른 붓질로 그리던 다른 인상주의 화가들처럼 화려하지는 않다. 어떤 비평가는 그를 두고 "시슬레의 장식적인 감정도, 모네의 환상적인 눈도 갖지 않았다"라고 꼬집었다. 피사로도 이를 알았던 모양이다. 그는 "모네와 르누아르의 빛나는 작품이 전시된 이후라서 나의 작품은 슬프고 덤덤하고 아무 광택이 없는 것으로 보일 것"이라며 우울해했다. 그런 그를 "정신성 없는 풍경, 감성 없는 풍경은 정물화나 같습니다. 부르주아의 특권을 묘사하는 모네나 시슬레를 모방하지 마십시오. 지금 당신의 방법을 계속하십시오"라고 친구이자 비평가인 테오도르 뒤레는 격려했다.

55세에
조카뻘 쇠라의 화풍 수용

인상주의에서 한계를 느낄 즈음인 1885년이었다. 55세의 그는 기요맹의 작업실에서 폴 시냑을 만났고 시냑은 그에게 조르주 쇠라를 소개했다. 요즘 '핫'한 작가 김선우가 패러디한 그림으로 유명

카미유 피사로, 〈수확〉, 1887, 캔버스에 유채, 51×66cm,
반고흐미술관 소장

한 〈그랑드 자트 섬의 일요일 오후〉는 쇠라가 창시한 '과학적 인상주의'(신
인상파)를 보여주는 상징적인 그림이다. 신인상파의 분할주의는 컴퓨터 화
면의 픽셀 원리와 같다. 서로 다른 색깔의 물감을 캔버스에 점 찍듯 나열하
면, 우리 눈은 그것을 개별 색이 아니라 섞인 색으로 인지한다. 점묘법에는
이런 광학이론이 적용되어 있다.

　오십 대 중반의 중년이 된 피사로는 나이도 개의치 않고 조카뻘 되는
26세 청년 화가가 주장하는 새로운 이론에 빠졌고 공감했다. 쇠라의 걸작
인 〈그랑드 자트 섬의 일요일 오후〉는 그리기 시작해 완성까지 2년이 걸렸
다. 쇠라가 32세에 요절하여 점묘주의는 생명력이 짧았지만, 이렇듯 피사

로에게까지 영향을 주며 미술사에 한 획을 그었다.

피사로의 〈퐁투아즈 시장〉에도 그가 오십 대 후반에 받아들인 신인상주의 점묘법의 흔적이 진하게 남아 있다. 그의 더 섬세하고 작아진 붓 터치는 작품에 이전보다 온화한 분위기를 더한다. 좌판에 앉아 곡물을 파는 아낙, 흥정하는 양복 입은 아저씨, 장을 보러 온 허리가 잘록한 아가씨 등 등장인물의 신체도 원통처럼 둥글둥글해졌다. 쇠라의 〈그랑드 자트 섬의 일요일 오후〉에 나오는 사람들처럼 말이다.

세잔만이 알아본
피사로의 그림

〈퐁투아즈 시장〉 속 사람들의 얼굴 위로 쏟아지는 햇빛은 환하다. 그러나 왜인지 그 활기찬 순간이 급속 냉각돼 영구화된 느낌이 든다. 모네 등 다른 인상주의 화가의 그림에서 느껴지지 않는 항구적인 느낌이다. 이는 피사로가 1880년대부터 전적으로 외광 습작이나 유화 스케치만을 야외에서 진행하고, 작업실로 돌아와 재구성을 거쳐 작품을 완성했기 때문이다. 피사로는 바람이 부는 날도 캔버스가 날아가지 않게 꽁꽁 붙잡아 매고 야외에서 그림을 완성하던 모네와 달랐다. 인상주의자들이 즉흥적 관찰에 의한 찰나적 순간을 기록한 것과 달리 피사로는 작업실에서 심사숙고하며 작품을 수정했다. 자세히 살펴보면 인물의 테두리에 보색을 써서 윤곽선을 뚜렷하게 한 것이 보인다. 그런 윤곽선이 화면에 항구적인 느낌을 부여하는 것 같다. 하지만 전위적이었던 피사로의 점묘법은 모네나 시슬레 등 동료 인상주의 화가들의 공감을 얻지 못했다. 시장의 반응도 냉

담했다.

하지만 피사로를 좋아했던 폴 세잔은 다른 화가들보다 피사로의 작품이 더 진보적이라고 생각했다. 세잔의 아들 뤼시앙은 "아버지가 피사로를 만나기 위해 매일 3킬로미터의 먼 거리를 걸어 다녔다"고 회고록에서 전한다.

세잔이 눈여겨보았듯 피사로의 그림은 자세히 볼수록 남다르다. 〈퐁투아즈 시장〉은 피사로가 작가 인생 대부분을 보낸 장소인 퐁투아즈를 무대로 하고 있다는 점에서 특별한 동시에 화가가 인상주의에 머물지 않고 새로운 혁신을 꾀한 시기를 보여준다는 특징을 가지고 있다. 농부 이미지를 전통 농부 풍경화에서 보여준 운명주의적 노동자가 아닌 자연의 속박으로부터 벗어나 시장 경제의 생산자로 보게 해주는 점 또한 이 작품이 중요한 이유다.

화가 인생 40여 년 중 30년 동안 전원생활을 충실하게 그리던 그는 말년에 다시 인상주의로 돌아와 10년 동안 파리의 도회 풍경을 그렸다. 이처럼 작가에게 변신, 혹은 변신하려는 시도는 중요하다.

'취미 화가' 고갱,
피사로에게 영향을 받다

흥미롭게도 피사로는 폴 고갱(1848~1903)을 비롯해 세잔, 빈센트 반 고흐 등 자신보다 한참 나이가 어린 화가들과 어울리며 이들에게 영향을 미쳤다. 나중에 후기 인상주의를 개척한 삼총사인 이들에게 피사로는 삼촌처럼 좋은 사람이자 스승이었다.

이건희·홍라희 컬렉션에는 아마추어 시절의 폴 고갱을 엿볼 수 있는 그

폴 고갱, 〈센강 변의 크레인〉°, 1875, 캔버스에 유채, 77.2×119.8cm,
국립현대미술관 소장

림이 있다. 고갱이 27세에 그린 〈센강 변의 크레인〉이다. 고갱의 전성기의
그림이 아니라서 처음에는 실망감이 들었다. 컬렉션으로서의 가치도 크지
않다고 생각했다. 그럼에도 실제로 보니 감회가 남달랐다. 원시의 생명력
으로 그득한 그 유명한 고갱의 〈타이티의 여인들〉과는 전혀 다른, 도시화
가 진행되며 공사가 한창인 센강 변의 풍경을 사실적으로 그린 이 그림을
나는 《이건희 컬렉션 특별전: 모네와 피카소, 파리의 아름다운 순간들》에
서 보았다. 모든 대가도 처음에는 조심스런 수련기를 거칠 수밖에 없다는
엄연한 진리를 확인하곤 겸허해지는 기분이 들었다.

증권 중개인으로 일하던 고갱은 취미 삼아 그림을 그리던 일요화가였
다. 피사로를 알게 된 고갱은 피사로의 초대를 받아 간 퐁투아즈에서 그와
그림을 그리기도 했고 예술적 조언을 듣기도 했다. 고갱은 피사로가 참여

했던 1974년의 제1회 인상주의 전시회를 보고 전업 화가를 꿈꿨다. 피사로는 〈센강 변의 크레인〉을 포함해 고갱이 그린 초기작을 보고 그의 꿈을 응원해줬다. 자신을 따라 퐁투아즈로 이주한 고갱이 인상주의풍으로 풍경을 그릴 수 있게 지도했고, 인상주의 전시회에도 참여할 수 있도록 도와줬다.

국립현대미술관이 이건희·홍라희 컬렉션 중 서양 근대 작가들의 작품만 보여주면서 전시 제목을 '이건희 컬렉션 특별전: 모네와 피카소, 파리의 아름다운 순간들'이라고 붙인 것은 이런 교유 관계에 초점을 맞춘 것이다. 화가들은 서로를 살찌우며 한 시대를 이끌어갔다. 고갱뿐 아니라 피사로와 어울려 다녔던 모네와 르누아르 등 다른 인상파 화가의 작품을 보며 그들이 울고 웃으며 함께 만들어간 역사를 떠올려본다.

프롤로그

문소영, 「문소영의 문화가 암시하는 사회: 이건희 컬렉션에 대한 세 가지 오해」,
중앙일보, 2022. 12. 2.

문화체육관광부 보도자료 : 「고(故) 이건희 회장 소장 문화재·미술품 11,023건
2만 3천여 점 기증」, 2021. 4. 28.

국립현대미술관 보도자료 : 「세기의 기증 '이건희 컬렉션' 베일을 벗다: 국립현대
미술관, 이건희 컬렉션 1,488점 세부 공개」. 2021. 5. 7.

1장 컬렉션이 있기까지: 세기의 수집가들

한국의 메디치, 이건희

이종선, 『리 컬렉션』, 김영사, 2016.

이우환, 「거인이 있었다」, 『현대문학』 2021년 3월호.

홍라희 등, 『TV부처 백남준-백남준 추모 문집』, 삶과꿈, 2007.

조상인, 「"백남준 어떻게든 살려내라" 했던 후원자 이건희 회장」, 서울경제신문,
2020. 10. 25.

이은주, 「'컬렉터 이건희' 이호재 서울옥션 회장의 회고 〈상〉: "이건희 회장, 고려
불화 꼭 되찾자 당부… 경합하면 불패"」, 중앙일보, 2021. 6. 2.

곽아람, 「"30代 중반 이건희(삼성전자 회장)씨는 물건값 깎는 일이 없었지"」, 조
선일보, 2014. 1. 8.

이용우, 「백남준 그 치열한 삶과 예술(24) 연재를 마치며… 백남준 인터뷰 "나는

폼잡는 예술을 하고 싶지 않다"」, 동아일보, 1999. 12. 16.

백순기, 「"골동계의 개복수술" 음지 33년을 파헤친다」, 조선일보, 1979. 7. 10.

홍찬식, 「인터뷰: 호암미술관장 취임한 홍라희 씨 삼성 이 회장 부인 미술관 건립」, 동아일보, 1995. 1. 25.

이영란, 「기업문화 Business for the arts (12) 삼성그룹〈上〉」, 매일경제, 1996. 1. 8.

가려진 이름, 홍라희

손영옥, 「〈단독〉 이건희가 모은 걸작들 지방 미술관에도 간다」, 국민일보, 2021. 4. 20.

손영옥, 「삼성의 혁신조치 연장선?··· 홍라희, '리움' 관장직 사퇴」, 국민일보, 2017. 3. 6.

신정희, 「홍라희 호암미술관장 인터뷰 "책임 있는 직책 20년만에 처음"」, 매일경제, 1995. 1. 25.

이용, 「"21세기 필요한 미술관 건립" 홍라희 미술관장」, 경향신문, 1995. 1. 25.

홍찬식, 「인터뷰: 호암미술관장 취임한 홍라희 씨 삼성 이 회장 부인 미술관 건립」, 동아일보, 1995. 1. 25.

김태익, 「홍라희씨 인터뷰: 재벌 안주인서 '호암미술관장' 변신 "21C형 미술관 짓겠다"」, 조선일보, 1995. 1. 25.

기자 미상, 「외국 유명작가 대표작 45점 첫 일반 공개」, 조선일보, 1997. 10. 15.

이원홍, 「재벌들은 왜 미술관을 좋아할까」, 동아일보, 1999. 3. 12.

고미술품 수집가, 이병철

이종선, 『리 컬렉션』, 김영사, 2016.

이병철, 『호암자전』, 나남, 2014.

《이건희 컬렉션 특별전: 웰컴 홈》 도록, 대구미술관, 2021.

오동룡, 「인터뷰: 국내 유일의 생존한 화폐 영정 작가 이종상 화백 "고산 윤선도 영정 그릴 땐 몸무게가 30kg이나 빠졌죠"」, 『월간조선』 2021년 3월호.

손영옥, 「창작가, 원로작가 이승택: 구순의 '거꾸로 예술가'… "아직도 세상에 없는 것만 합니다"」, 국민일보, 2022. 6. 19.

김인혜, 「아무튼, 주말: 김인혜의 살롱 드 경성: 한국 추상화의 선구자 유영국 '화가의 생' 지지한 아내 김기순」, 조선일보, 2021. 8. 22.

숨은 조력자, 이호재와 박명자

조상인, 「[이사람] 이호재 서울옥션 회장 "화랑은 장사 아닌 사업이라 생각… 경매회사 세워 신시장 뚫었죠"」, 서울경제신문, 2017. 9. 15.

김지수, 「[김지수의 인터스텔라] 거물 화상, 이호재 "미술은 '자격 게임'… 돈 있다고 다 살 수 없어"」, 조선일보, 2017. 9. 30.

손영옥, 「"박정희 前 대통령, 1964년 訪美 때 청전 그림 60만 원에 사갔다"」, 국민일보, 2015. 3. 30.

기자 미상, 「한국미술품 '크리스티'서도 경매 19세기 화조 병풍 7억 원에 팔려」, 동아일보, 1991. 10. 25.

이은주, 「[단독] '컬렉터 이건희' 이호재 서울옥션 회장의 회고 〈상〉: "이건희 회장, 고려불화 꼭 되찾자 당부… 경합하면 불패"」, 중앙일보, 2021. 6. 2.

기자 미상, 「여성의 알뜰기업① 박명자 씨 현대화랑」, 조선일보, 1974. 1. 27.

지영선, 「현대화랑 대표 박명자」, 동아일보, 1983. 6. 7.

기자 미상, 「현대화랑 주인 박명자 여사」, 경향신문, 1975. 3. 21.

이경성, 「나의 젊음, 나의 사랑, 미술비평가 이경성(10) 현대미술 발전의 요람 '화랑'」, 경향신문, 1999. 5. 7.

정중헌, 「상업화랑의 '성장사'」, 조선일보, 1980. 4. 8.

정중헌, 「그림값 10년 새 300배 올라」, 조선일보, 1983. 8. 27.

네이버 블로그 https://blog.naver.com/chatelain/222625409850

2장 국민화가들의 명작 컬렉션

이중섭, 은박지에 숨겨진 거장의 또 다른 향기

이중섭, 『이중섭 편지』, 현실문화연구, 2015.

최열, 『이중섭 평전』, 돌베개, 2014.

오광수, 『이중섭』, 시공아트, 2000.

《MMCA 이건희 컬렉션 특별전: 이중섭》 도록, 국립현대미술관, 2022.

손영옥, 「은박지에 꾹꾹 눌러 담은 가족 사랑」, 국민일보, 2015. 1. 12.

기자 미상, 「고 이중섭 유작전」, 매일경제, 1979. 4. 16.

김환기, 한국 미술품 최고가를 기록하다

박미정, 「김환기의 예술세계: 시 정신과 숭고의 미학」, 『환기미술관 하이라이트』,
환기미술관, 2020.

유은경, 「김환기-영원한 노래」, 《김환기전》 도록, 대구미술관, 2018.

김영나, 「달과 별을 사랑한 화가 김환기」, 《KIM WHANKI: 김환기의 선·면·점》
도록, 현대화랑, 2015.

오광수, 「김환기, 향토 정서와 시 정신」, 위의 도록.

유홍준, 「수화 김환기의 선·면·점 ─ 어디서 무엇이 되어 다시 만났나」, 위의 도록.

《한국 근현대인물화: 인물 초상 그리고 사람》 도록, 갤러리현대, 2020.

이현희, 「수화 김환기의 뉴욕시대 점화에 관한 연구」, 『동양예술』 제52호, 2021.

천경자, 꽃, 나비, 뱀 그리고 여인

최광진, 『천경자 평전: 찬란한 고독, 한의 미학』, 미술문화, 2016.

이은호, 「여성작가의 인물화를 통해 본 타자적 시선과 여성 이미지─천경자와 박
래현 작품을 중심으로」, 『동양예술』 제50호, 2021.

홍윤리, 「천경자의 〈내 슬픈 전설의 22페이지〉 작품에 관한 연구」, 『미술사학』 제
51호, 2018.

강민기, 「천경자의 예술세계: 전설의 빛깔—서울시립미술관 소장품을 중심으로」, 『미술사학』 연구회, 2016.

황인, 「황인의 '예술가의 한끼'—"밥 대신 커피나 담배가 한끼" 한국화 이단아 천경자」, 중앙선데이, 2019. 10. 1.

《이건희 컬렉션 특별전—고귀한 시간, 위대한 선물》 도록, 전남도립미술관, 2021.

이인성과 서동진, 천재 화가와 스승

삼성문화재단편집부, 『이인성』, 삼성문화재단, 1999.

김영동, 「이건희 컬렉션, 대구미술관이 받은 21점의 가치와 의미에 관해」, 《이건희 컬렉션 특별전: 웰컴 홈》 도록, 대구미술관, 2021.

노형석, 「요절 천재화가의 마지막 걸작, 로비스트 거쳐 이건희 품으로」, 한겨레, 2021. 11. 30.

정상혁, 「[단독] '이건희 컬렉션' 작품에 의문의 서명… 미술계 술렁」, 조선일보, 2021. 11. 16.

윤범모, 「근대 한국미술의 발굴: 첫 수채화가 서동진: 수채화의 정착과 대구화단의 형성」, 『계간 미술』 1981년 가을호.

배영진, 「1950년대 전후 대구화단의 리더」, 《김우조, 백태호, 그리고 격동기의 예술가》 도록, 대구문화예술회관, 2018.

김영동 등, 『서동진 아카이브 자료집』, 대구미술관, 2023.

권진규와 권옥연, 함경도 권진사댁이 낳은 두 예술가

최열 『권진규』, 마로니에북스, 2011.

허경회, 『권진규』, PKMBOOKS, 2022.

권옥연, 『KWON OK YON』, 미술저널사, 2001.

김종철, 「비운의 조각가 권진규 작품들은 왜 대부업체 창고에 있나」, 한겨레, 2019. 7. 7.

김민, 「대부업체에 담보로 잡혀 있던 권진규 조각 작품들… 서울시립미술관 품에

안긴다」, 동아일보, 2020. 9. 7.

김미정, 「상상력의 연금술사, 권옥연의 미술세계」, 《KWON OK YON》 도록, 가나아트센터, 2015.

최정주, 「한국 초현실주의의 푸른 거성, 권옥연의 회화 연구—의식과 무의식, 구상과 추상의 통어(通語)로서의 자취」, 『조형교육』 제79호, 2021.

박현주, 「권옥연 4주기…이병복 여사 "그림 보이는 걸 왜 그리 불안해했는지 이제 알 것 같아"」, 뉴시스, 2015. 12. 11.

오지호, 붓끝에서 태어난 명랑한 산하

홍윤리, 「오지호의 회화 연구 : 〈남향집〉에 대한 재검토를 중심으로」, 명지대 박사학위 논문, 2013.

오병희, 「오지호 〈남향집〉 제작연도에 관한 실증적 연구」, 『조형디자인연구』, 2017.

홍지석, 「오지호와 김주경: 생명의 회화와 데포르메: 『오지호·김주경 二人畵集』(1938)을 중심으로」, 『인물미술사학』, 2019.

홍윤리, 「『吳之湖·金周經 二人畵集』 연구」, 『한국근현대미술사학』, 2011.

이애선, 「1920~1930년대 한국의 후기인상주의 수용 양상: 김주경의 폴 세잔에 대한 인식을 중심으로」, 『미술사논단』, 2019.

오병욱, 「오지호와 반 고흐의 과수원」, 『한국근현대미술사학』, 2019.

오병욱, 「오지호와 모더니즘에 대한 연구: 〈남향집〉을 중심으로」, 『한국근현대미술사학』, 2021.

3장 추상을 향한 현대적 미감 컬렉션

유영국, 산에는 모든 것이 있다

『유영국 저널 9집』, 유영국미술문화재단, 2017.

김인혜, 「유영국 탄생 100주년을 기념하여」, 《유영국 절대와 자유: 탄생 100주년

기념전》도록, 미술문화, 2016.

오광수, 「유영국의 그룹 활동」, 위의 도록.

이인범, 「추상과 황홀: 유영국과 1964년 이후」, 위의 도록.

기자 미상, 「산만 그리기 20년… 유영국 씨」, 경향신문, 1968. 11. 20.

유영국, 「화제(畵題) "산"」, 조선일보, 1960. 8. 23.

김인혜, 「이건희 특별전서 RM이 반한 화가… 아내는 심장박동기 단 그를 지켰
다」, 조선일보, 2021. 8. 21.

장욱진, 방바닥에 펼친 소우주

이순경, 『진진묘』, 태학사, 2019.

최종태, 『장욱진, 나는 심플하다』, 김영사, 2017.

장경수, 『내 아버지 장욱진』, 삼인, 2020.

김영숙·김영나·정영목·정형민, 『장욱진 : 화가의 예술과 사상』, 태학사, 2004.

김이순, 「작가의 저항정신으로 빚어낸 이상향: 장욱진의 집, 가족 그리고 자연」,
《장욱진 30주기 기념전: 집, 가족, 자연 그리고 장욱진》도록, 갤러리현대, 2021.

정영목, 「장욱진과 한국 근·현대 미술사」, 위의 도록.

김종영, 조각하지 않는 조각의 아름다움

유홍준, 『추사 김정희』, 창비, 2018.

박춘호, 「김종영미술관 개관 20주년 기념전《김종영의 통찰과 초월, 그 여정》을
개최하며」,《김종영의 통찰과 초월, 그 여정》도록, 김종영미술관, 2021.

박춘호, 「20세기 한국 미술사에서 조각가 김종영의 위상정립을 위한 소고」,《김
종영, 그의 여정》도록, 김종영미술관, 2017.

최태만, 「불각의 아름다움, 김종영의 삶과 예술」,《김종영 탄생 100주년 기념전:
불각의 아름다움, 조각가 김종영과 그 시대》도록, 김종영미술관, 2015.

오진이, 「김종영의 조각, 무한의 가능성」, 위의 도록.

박춘호, 「선비 조각가 김종영에 대한 소고」,《김종영, 붓으로 조각하다》도록, 예

술의전당, 2017.

이성자, 파리에서 성공한 첫 여성 화가

심은록, 『이성자의 미술』, 미술문화, 2018.

이지은·강영주·정영목·심상용, 『이성자, 예술과 삶』, 생각의 나무, 2007.

이응노, 멈출 줄 모르는 자기 변혁의 작가

『이응노, 말 [李應魯, 語]』, 박응주 엮음, 수류산방중심, 2022.

이응노, 『고암 이응노 드로잉집(1930~1950년)』, 가나문화재단, 2015.

마엘 벨렉, 「돌이킬 수 없는 이방인: 유럽에서의 이응노 비평 수용」, 《고암 이응노 도불 60주년 기념 국제전: 이응노, 낯선 귀향》 도록, 이응노미술관, 2018.

최옥경, 「이응노, 서양 미술과 만나다」, 위의 도록.

마엘 벨렉, 「동양화가로 남은 이응노」, 위의 도록.

송미숙, 「한국 근대미술의 거장, 고암 이응노」, 『Lee Ungno: Masterpieces from Lee Ungrno Museum』, 이응노미술관, 2017.

오광수, 「이응노의 군상」, 위의 책.

문신, 생명체의 신비가 떠오르는 조각

주임환, 『문신, 노예처럼 작업하고 신처럼 창조하다』, 종문화사, 2007.

《문신: 우주를 향하여》 도록, 국립현대미술관, 2022.

《문신의 線선[Line], 球구[Sphere] 생성되다 성장하다 태어나다》 도록, 숙명여자대학교 문신미술관, 2013.

《숙명여자대학교 개관 10주년 기념전 Moon Shin_Material》 도록, 숙명여자대학교 문신미술관, 2014.

《MOON SHIN DARAINGS & SCULPTURE》 도록, 숙명여자대학교 문신미술관, 2004.

박래현과 김기창, 경쟁자이자 동지였던 부부

강민기, 「자유로운 조형 정신의 구현: 박래현의 인물화」, 《박래현 탄생 100주년 기념: 박래현 삼중통역자》 도록, 국립현대미술관, 2020.

김예진, 「여성 화가 박래현의 한국 화단 활동기: 박래현, 우향 여사, 박씨 우향」, 위의 도록.

김예진, 「기획의 글: 박래현, 삼중통역자」, 위의 도록.

김경연, 「고대와의 대화: 한 코즈모폴리턴 예술가의 작품 세계」, 위의 도록.

김미경, 「작품세계」, 『한국의 미술가: 박래현』, 삼성문화재단, 1997

노형석, 「'김기창의 부인' 박래현에 대한 편견을 썻어내다」, 한겨레, 2020. 10. 18.

김기창, 「회상」, 경향신문, 1956. 6. 2.

이구열, 「온고와 토속의 화폭들」, 경향신문, 1966. 12. 3.

오광수, 「운보의 과거와 현재의 균형감각」, 《김기창: 바보 예술 88년 운보 김기창 미수 기념 특별전》 도록, 갤러리현대, 2000.

심경자, 「나의 스승 운보」, 위의 도록.

최병식, 「운보 김기창의 삶과 예술」, 위의 도록.

최병식, 「운보 김기창 '바보화풍'의 시기별 특징과 가치」, 『동양예술』 33호, 2016.

유경희, 「인물 기행: 운보 김기창의 삶과 예술」, 『한국논단』 66권, 1995.

송치선, 「운보 김기창의 『예수의 생애』 속 양반 예수에 반영된 18세기 조선의 남성 중심주의와 엘리트주의: 마이클 박산달의 시대의 눈 이론의 관점에서」, 『신학 논단』, 2021.

이주현, 「운보 김기창 한국화단의 거목 영욕의 그림 인생」, 한겨레, 1999. 7. 30.

기자 미상, 「인터뷰 : 신사임당상 받은 화가 박래현 여사」, 매일경제신문, 1974. 5. 13.

4장 미술사의 빈자리를 메운 희귀 컬렉션

김종태, 작품이 단 네 점만 전해지는 위대한 화가

이승만, 『풍류세시기』, 중앙일보사·동양방송, 1977.

강영주, 「김종태의 회화 연구」, 조선대 석사학위논문, 2000.

강정화, 「화가 김종태의 예술세계 연구: 김종태의 문필 활동과 매체 비평문을 중심으로」, 『한국예술연구』 31호, 2021.

나혜석, 시대를 앞서간 비운의 페미니스트 화가

나혜석, 『조선 여성 첫 세계 일주기』, 가갸날, 2018.

윤범모, 『화가 나혜석』, 현암사, 2005.

나영균, 『일제시대, 우리 가족은』, 황소자리, 2004.

백남순, 독보적 스케일의 낙원

이구열, 「[이구열의 근대미술 이면기⑩] 구미 유학의 첫 양화가 부부 임용련 백남순의 축복과 비운」, 『미술세계』 통권 229호, 2003.

윤범모, 「근대기 여성미술의 형성, 나혜석과 백남순의 경우」, 『나혜석연구 제2권』, 2013.

김재혁, 「반세기 만에 뉴욕 화실을 공개한 첫 부부 화가 백남순 여사」, 『계간 미술』 1981년 여름호.

이대원, 농원에 환희를 담은 화가

이대원, 『Daiwon Lee』, 갤러리현대, 2000.

임두빈, 「이대원의 회화 세계」, 『예술과 미디어』 제8권 제2호, 2009.

황인, 「[길 위의 사람] 이대원과 조선호텔」, 『월간 샘터』 통권 553호, 2016.

기자 미상, 「이대원 작품전 오늘부터 현대화랑」, 조선일보, 1975. 5. 23.

변종하와 서진달, 이건희의 고향 대구의 미술인

이병철, 『호암자전』, 나남, 2014.

손영옥, 「단색화 새로 읽기: 포스트식민주의와 글로벌리즘 사이」, 『미술이론과 현장』 통권 28호, 2019.

허나영, 「형상을 통해 서정적인 이야기를 한 작가, 변종하」, 『인물사학』 제5호, 2009.

5장 시대의 반짝임을 담은 컬렉션

박항섭, 그리고 싶은 그림 vs 생계를 위한 그림

이석우, 『예술혼을 사르다 간 사람들』, 가나아트, 1990.

유준상, 「박항섭론」, 《박항섭》 도록, 현대화랑, 1981.

장호, 「박항섭 불망기」, 위의 도록.

오광수, 「원색도판 해설」, 위의 도록.

이구열, 「주정적 표현의 순수형상 추구」, 《박항섭전》 도록, 호암갤러리, 1989.

『박항섭』, 금성출판사, 1976.

김은호, 인기, 그 달콤하고도 위험한

이경식, 『이건희 스토리』, 휴먼앤북스, 2010.

김은호, 『서화백년』, 중앙일보사, 1981.

송미숙, 「以堂 金殷鎬 회화세계 연구: 인물화를 중심으로」, 명지대학교 대학원 석사학위논문, 2016.

문은경, 「以堂 金殷鎬(1892~1979)의 작품세계 연구」, 홍익대학교 대학원 석사학위논문, 2016.

기자 미상, 「이당 신작전 첫날 매진 판매고 1억 원대 추산」, 경향신문, 1976. 12. 20.

홍휘자, 「미술 수집 붐 속 복병… 가짜 그림」, 동아일보, 1973. 7. 28.

이상범과 변관식, 한국화의 최고봉과 반골의 미학

전소현, 「청전 이상범 회화의 향토미 연구」, 경기대학교 대학원 석사학위논문, 2012.

송희경 , 「찬란한 고요의 순간, 청전 이상범의 산수화」, 《한국화의 두 거장 청전 (青田)·소정(小亭)》 도록, 갤러리현대, 2019.

최순우, 「독특한 한국 산수에 숙연함이…」, 동아일보, 1972. 12. 12.

이중희, 「근대산수화 3대가의 작품세계 비교론」, 『한국근대미술사학』, 2005.

이중희, 「한·일 근대 '사실화' 정착의 비교—몽롱체 화풍과 이상범·변관식의 조선미전 화풍을 중심으로」, 『미술사학』 28호, 2007.

최혜화, 「小亭 卞寬植(1899~1976)의 繪畵 研究」, 고려대학교 대학원 석사학위논문, 2012.

이영열, 「소정 변관식의 금강산 그림 연구」, 『미술사와 문화유산』 창간호, 2012.

김복기, 「소정 변관식의 골기: 근대 한국 산수화의 전형」, 《소정 변관식》 도록, 성북구립미술관, 2016.

이주현, 「분출하는 먹의 생명력」, 《한국화의 두 거장 청전(青田)·소정(小亭)》 도록, 갤러리현대, 2019.

오광수, 「소정과 금강산」, 위의 도록.

기자 미상, 「진경산수화의 정통화가 변관식옹 작품전」, 경향신문, 1974. 5. 11.

박대성, 가장 현대적인 먹의 세계

정재숙, 「20년 지켜온 '美所' 굿바이 호암갤러리」, 중앙일보, 2004. 1. 8.

노형석, 「"불국사 담겠다" 막무가내 머물며 그린 '먹붓 걸작'」, 한겨레, 2022. 9. 23.

《PARK DAE-SUNG》 도록, 가나아트센터, 2006.

《정관자득(靜觀自得): Insight》 도록, 가나아트센터, 2022.

임옥상과 신학철, 민중 속에 피운 예술

임옥상, 『벽 없는 미술관』, 에피파니, 2017.

정철수, 「현대미술 40년 '대표작가전'」, 경향신문, 1994. 3. 14.

기자 미상, 「임옥상씨 회화 작품전」, 매일경제, 1991. 1. 4.

《신학철: 한국현대사 625》 도록, 인디프레스, 2019 .

채용신, 왕을 그린 마지막 어진 화가

《서거 70주년 특별전: 석지 채용신— 붓으로 사람을 만나다》 도록, 국립전주박물관, 2011.

《어느 수집가의 초대》, 국립중앙박물관·국립현대미술관, 2022.

변종필, 「채용신 초상화의 리얼리티」, 『동양예술』 제23호, 2013.

박청아, 「韓國 近代 肖像畵 硏究 – 肖像寫眞과의 關係를 중심으로」, 『미술사연구』 제17호, 2003.

6장 서양 근대미술 컬렉션

파블로 피카소, 도자기를 캔버스 삼은 거장

고수화, 「피카소와 현대 도자조형에 관한 연구」, 『한국도자학연구』 제16권 제3호, 2019.

요한 포플라르, 「피카소와 도자기」, 《피카소 탄생 140주년 특별전》 도록, 비채아트뮤지엄, 2021.

《파리시립미술관 소장 걸작선: 피카소와 큐비즘》 도록, 서울센터뮤지엄, 2019.

정영목, 「피카소와 한국전쟁: 〈전쟁〉과 〈평화〉를 중심으로」, 『조형』 27호, 2004.

정영목, 「피카소와 한국전쟁: 〈韓國에서의 虐殺〉을 중심으로」, 『서양미술사학회논문집 제8집』, 1996.

클로드 모네, 빛을 사랑한 화가

파올라 라펠리, 『모네, 빛의 시대를 연 화가』, 마로니에북스, 2008.

크리스토프 하인리히, 『클로드 모네』, 마로니에북스, 2005.

피오렐라 니코시아, 『모네: 빛으로 그린 찰나의 세상』, 마로니에북스, 2007.

재원아트북 편집부, 『클로드 모네』, 도서출판 재원, 2005.

E. H. 곰브리치, 『서양미술사』, 예경, 2007.

조은령·조은정, 『혼자 읽는 세계미술사 2』, 다산초당, 2015.

신상목, 「[신상목의 스시 한 조각] [90] 세기의 컬렉션, 세기의 기증」, 조선일보, 2021. 5. 14.

오귀스트 르누아르, 그림이 품은 사랑의 온도

안 디스텔, 『르누아르: 빛과 색채의 조형화가』, 시공사, 2003.

양승갑, 「르누아르 작품에 나타난 인상주의적 색채감과 고전주의적 형태감의 관계연구」, 『아동미술교육』 제15집, 2016.

Kathryn Brown, 「Reading Bodies: Female Secrecy and Sexuality in the Works of Renoir and Degas」, *Performative Body Spaces*, pp.157–168, Critical Studies Volume 33, 2010.

장 르누아르·알렉산더 아우프 데어 에이데·마르게리타 다얄라 발바, 『르누아르』, 예경, 2009.

《MMCA 이건희 컬렉션 특별전: 모네와 피카소, 파리의 아름다운 순간들》 도록, 국립현대미술관, 2022.

마르크 샤갈, 그가 그리면 추억도 환상이 된다

모니카 봄 두첸, 『샤갈』, 한길아트, 2003.

최예윤, 「마르크 샤갈(Marc Chagall)의 작품에 나타난 상상력에 대한 연구」, 홍익대학교 대학원 석사학위논문, 2006.

유현덕, 「샤갈 회화의 향수(鄕愁) 이미지에 관한 연구」, 호남대학교 대학원 석사학위논문, 2018.

살바도르 달리와 호안 미로, 우정 속에 꽃핀 초현실주의

살바도르 달리, 『살바도르 달리』, 이마고, 2002.

돈 애즈, 『살바도르 달리』, 시공아트, 2014.

질 네레, 『살바도르 달리』, 마로니에북스, 2005.

롤랜드 펜로즈, 『호안 미로』, 시공아트, 2007.

엘스 호크, 《초현실주의 거장들: 로테르담 보이만스 판뵈닝언 박물관 걸작전》 도록, 예술의전당, 2022.

《살바도르 달리》 도록, GNC미디어, 2021.

윤해정, 전순영, 「정신분석적 관점에서 본 살바도르 달리(Salvador Dali)의 편집증적 비평방법시기의 회화작품연구」, 『미술치료연구』 제24권 제3호, 2017.

최광수, 「호안 미로, 회화를 죽이려 한 화가」, 『더원미술세계』 통권 409호, 2018.

허환, 「대지를 소재로 한 호안 미로(Joan Miro)의 작품 세계 연구」, 대구대학교 대학원 석사학위논문, 2006.

김혜수, 「무의식을 통한 조형표현: 무의식과 비정형을 중심으로」, 홍익대학교 대학원 석사학위논문, 2012.

Hugh Eakin, 「The Old Man and The Farm: The Long, Tumultuous Saga of Ernest Hemingway's Prized Miró Masterpiece」, *Vanity Fair*, 2018. 9. 11.

카미유 피사로와 폴 고갱, 일요화가를 키운 '인상주의 삼촌'

정금희, 『피사로』, 재원, 2005.

송선정, 「유니티(Unity)의 개념으로 본 카미유 피사로(Camille Pissarro)의 회화」, 이화여자대학교 대학원 석사학위논문, 2005.

김귀대, 「1870년대 카미유 피사로의 풍경화 속 공장 모티프의 사회적 함의」, 『미술사연구』 제41호, 2021.

이건희. 홍라희. 컬렉션.

© 손영옥, 2023

초판 1쇄 인쇄일 2023년 7월 14일
초판 1쇄 발행일 2023년 7월 26일

지은이 손영옥
펴낸이 정은영
편집 전유진 최찬미 박진홍 이형호
디자인 이선희 연태경
마케팅 이언영 한정우 전강산 윤선애 이승훈 최문실
제작 홍동근

펴낸곳 ㈜자음과모음
출판등록 2011년 11월 28일 제2001-000259호
주소 10881 경기도 파주시 회동길 325-20
전화 편집부 (02)324-2347, 경영지원부 (02)325-6047
팩스 편집부 (02)324-2348, 경영지원부 (02)2648-1311
이메일 munhak@jamobook.com

ISBN 978-89-544-4927-4 (03600)